건축의 눈으로 본
동아시아
영화의 미

건축의 눈으로 본 동아시아 영화의 미

초판 1쇄 인쇄 2023년 7월 10일
초판 1쇄 발행 2023년 7월 20일

지은이 　최효식
펴낸이 　이영선
책임편집 　김종훈

편집 　이일규 김선정 김문정 김종훈 이민재 김영아 이현정 차소영
디자인 　김희량 위수연
독자본부 　김일신 정혜영 김연수 김민수 박정래 손미경 김동욱

펴낸곳 서해문집 | 출판등록 1989년 3월 16일(제406-2005-000047호)
주소 경기도 파주시 광인사길 217(파주출판도시)
전화 (031)955-7470 | 팩스 (031)955-7469
홈페이지 www.booksea.co.kr | 이메일 shmj21@hanmail.net

ⓒ 최효식, 2023
ISBN 979-11-92988-17-7 94600
ISBN 978-89-7483-667-2 (세트)

《아시아의 미Asian beauty》는 아모레퍼시픽재단의 지원으로 출간합니다.

아시아의미
Asian beauty 19

건축의 눈으로 본 동아시아 영화의 미

〈라쇼몽〉부터 〈기생충〉까지,
영화에 담긴 공간 미학

최효식
지음

서해문집

차
례

3. 21세기 동아시아 영화 속 공간의 세계화

prologue

한국·일본·중국의
영화 삼국지

1895년 뤼미에르(Lumière) 형제가 처음으로 영화를 상영한 이후 영화는 과학기술에 따라 함께 발전했으며, 21세기인 현재에도 남녀노소 모두가 함께 즐길 수 있는 대중예술의 자리를 차지하고 있다.

인류 역사에 등장한 모든 예술 가운데 탄생과 발전을 이렇게 일목요연하게 파악할 수 있는 것은 영화가 처음일 것이다. 100여 년이라는 짧은 기간에 영화가 우리의 일상에 자리를 잡을 수 있었던 가장 큰 이유는, 영화가 바로 영화 탄생 이전은 물론이고 그 이후의 예술들을 총망라한 종합예술이라는 사실 때문이다. 그렇기에 하나의 영화를 놓고 여러 예술 각각의 시각으로도 분석할 수 있고, 영화라는 전체적인 시각으로도 분석할 수 있으며, 때로는 여러 예술이 융합된 시각으로도 분석할 수 있다. 이러한 다양성 덕분에 21세기가 넘어도 영화에 대한 논의는 끊임없이

재생산되고 있다.

영화에 대한 다양한 논의 가운데에는 당연히 건축과 관련한 시각도 있다. 건축은 영화와는 달리 인류문명의 여명기부터 시작해 지금은 물론이고, 미래에도 우리의 일상과 같이 갈 예술이다. 이처럼 예술의 역사에서 건축과 영화는 비교할 수 없을 정도로 차이가 크지만, 중요한 공통점이 하나 있다. 바로 건축 또한 종합예술이라는 사실이다. 건축과 영화의 또 다른 연관성은 20세기 초에 등장한 모더니즘(Modernism) 건축이 보여 준 시대성에서 찾을 수 있다. 서양과 동양 할 것 없이 모더니즘 건축은 이때까지의 건축 개념을 완전히 뒤집은 국면 전환자였다.

서양건축의 역사에서 그 출발은 통상적으로 그리스와 로마의 건축으로 보고 있다. 왜냐하면, 지금 서구 문명의 근간이 로마제국이고, 그 로마제국 건축의 뿌리가 그리스 건축에 있기에, 이 둘을 하나로 묶어서 서양건축의 시작이라고 보는 것이다. 그리스·로마 건축의 근간인 도리아(Doric)·이오니아(Ionic)·코린트(Corinthian) 기둥 양식, 그리고 구조의 핵심인 아치(Arch)와 볼트(Vault)는 중세 시대에는 로마네스크와 고딕양식이 탄생하게 했고, 르네상스 시대에는 이들 기둥 양식과 아치와 볼트를 그리스·로마 건축의 부활이라는 기치 아래에서 재해석되어 새로운 양식을 창출했다. 이후 바로크(Baroque)와 로코코(Rococo) 건축양식으로 다

시 발전하면서 서양건축의 역사에 또 다른 획을 그었다. 그리스·로마 건축의 생명력은 여기에서 끝나지 않았다. 18~19세기에 식민지 경영에 재미를 들인 유럽 국가들은 제국주의를 표방하면서 다시 그리스·로마 건축을 끌고 온다. 그것이 바로 신고전주의(Neo-Classicism)건축이다.

이토록 끈질긴 그리스·로마 건축의 생명력을 끊어 버린 것이, 바로 모더니즘 건축이었다. 모더니즘 건축은 서양 전통 건축양식을 사용하지 않고, 새로운 건축재료로 떠오른 철근콘크리트와 철, 그리고 유리로 건축 역사에서 전혀 볼 수 없었던 완전히 새로운 건축을 선보였다. 이는 영화와 마찬가지로 20세기를 맞이하여 급격히 발전한 과학기술의 상징으로서 과거의 건축과 결별한 완전히 새로운 미래의 예술이라는 인식을 갖게 해 주었다.

그러나 수천 년 동안 축적된 서양 전통 건축양식을 완전히 배제한다는 것은, 애초에 불가능한 일이었다. 그런데도 모더니즘 건축은 20세기 들어와서 50여 년이라는 짧은 기간에 서구는 물론이고, 동양에서도 가장 주도적인 건축양식이 되어 버렸다. 마치 영화가 수천 년간 우리 곁을 지킨 모든 예술 장르와 벌인 경쟁에서 승리하여, 우리의 가장 친숙한 대중예술로 자리 잡은 것처럼 말이다.

이러한 현상은 사실 1·2차 세계대전의 영향으로 빚어졌다. 1·

2차 세계대전은 기술의 발전으로 장밋빛 미래를 기대한 서구인들을 무참히 짓밟은 20세기 최대의 재앙이었다. 그러나 제국주의 국가들에 속박되어 있던 많은 국가는 세계대전이 발발하자 독립의 기회를 맞이할 수 있었다.

세계대전의 대가는 너무나 컸고, 전 세계의 모든 국가는 신속히 전쟁 피해를 복구하려 했다. 그러나 서구의 전통 건축양식은 전쟁 피해를 빨리 복구하는 데 적합하지 못했다. 그리고 식민지에서 독립한 여러 국가는 산업화 시대에 걸맞은 새로운 건축양식을 원했다. 이러한 시대적 상황은 모더니즘 건축을 단번에 전 세계를 지배하는 건축사조의 지위에 올려놓았다. 그도 그럴 것이 철근콘크리트는 대량생산할 수 있었을 뿐만 아니라 인류의 역사에서 가장 빠르고, 값싸게 지을 수 있는 건축재료였으며, 산업화 시대를 맞아 철과 유리 또한 대량생산이 가능해졌기 때문이다. 이를 바탕으로 모더니즘건축은 20세기를 맞이하여 새로이 대두된 예술과 인문학·사회과학을 마구 흡수하여 그 이전에는 볼 수 없었던 완전히 새로운 건축을 이루었으며, 그것을 무기로 지구촌을 정복해 나갔다.

당연히 20세기 대중예술의 총아인 영화 또한 모더니즘 건축의 영향을 받았다. 다만 그 영향이 어떤 것인지를 평론가와 대중이 제대로 인식한 것은 모더니즘 건축의 세가 저물기 시작하고

포스트모더니즘(Post Modernism) 건축이 대두하면서였다.

모더니즘 건축이 추구한 가치는 기능성에 맞추어져 있다. 그 말은 건물을 구성하는 바닥과 벽, 천장 등의 요소가 갖추어야 할 기능에 맞추어서 형태를 이루어야 한다는 것이다. 어쩌면 굉장히 단순한 이야기일 수도 있는 그 원칙에 많은 모더니즘 건축가가 전념했다. 이에 모더니즘 건축가들은 기능에 맞지 않는 어떠한 장식(Ornament)도 허용하지 않았다.

그리고 철근콘크리트를 활용한 모더니즘 건축은 서양 전통 건축양식에서 한 축을 담당한 벽을 건축구조에서 해방했다. 그리고 비내력 칸막이벽인 커튼월(Curtain Wall)이 생겨났다. 동아시아에서 가장 먼저 서구 문명을 받아들인 일본은 이를 장식벽이라고 번역했다. 서양 전통 건축양식에서 벽은 그리스·로마 건축에서 시작된 모든 양식이 응축해 발전했는데, 구조를 이루던 벽이 모더니즘 건축에서 비내력 칸막이벽으로 변화하면서 벽에 새겨진 장식은 모두 무가치해졌고, 모더니즘 건축은 무장식(無裝飾)을 조형의 주요 가치로 내세웠다.

이에 르코르뷔지에(Le Corbusier)를 비롯해 모더니즘 건축의 문을 연 건축가들은 상자형 건물 매스(Mass)에 띠창, 그리고 자유로운 평면에 무장식의 흰 벽을 기본 설계로 하는 국제주의 양식(International Style)을 모더니즘 건축의 주요한 양식으로 규정했다.

2차 세계대전 이전까지만 해도 주류가 아니었던 모더니즘 건축은 그 이후 전 세계에 이 국제주의 양식의 건축을 뿌렸다.

　국제주의 양식이라고 모더니즘 건축가들이 명명한 것은 서구든 동양이든 전 지구촌 어디에든 그 이전의 전통 건축양식을 잊고서, 동일한 건축적 가치를 실현할 수 있다는 그들의 소망이 투영된 것이었다. 모더니즘 건축가들의 예상은 정확히 적중했다. 국제주의 양식의 모더니즘 건축은 20세기를 상징하는 건축이 되었고, 정말 놀라운 속도로 퍼져나갔다. 국제주의 양식은 분명히 20세기 이전에는 전혀 경험해 보지 못한 혁신적인 건축이었던 것은 분명했다.

　하지만 문제는 그 속도에 있었다. 너무나 빠른 시간에 국제주의 양식의 모더니즘 건축이 양산되었고, 특히 전쟁 피해 복구가 긴급히 필요한 지역은 물론이고, 2차 세계대전 이후 새롭게 재편된 경제·산업 체제에 적합한 건축이 필요한 지역, 그리고 식민지에서 벗어나 이제 막 새로운 국가로서 발걸음을 떼기 시작한 국가에도 무분별하게 국제주의 양식의 건축이 퍼져나갔다.

　모더니즘 건축이 본격적으로 전 세계에 퍼지기 시작한 지 20년이 지난 1970년대에 이르자 과거에 없던 전혀 새로운 건축을 추구한 모더니즘 건축은 금방 그 밑천이 드러났고, 특히 국제주의 양식의 건물들이 도시들을 꽉 채우면서 사람들은 모더니즘

건축을 지겨워하기 시작했다. 그러자 몇몇 건축가는 의문을 품었다. 전통 건축양식을 다시 해석해서 사용하는 것이 어떨까? 왜 건축에서 기능만을 강조하는 것일까? 그것이 바른 일인가? 지역에 따라, 문화에 따라 다양한 건축과 공간이 필요한데, 왜 천편일률적으로 국제주의 양식을 따라야 하는가? 이러한 의문들이 뭉쳐서 건축의 다양성을 요구하는 포스트모더니즘 건축이 서서히 대두되었다. 그러나 여전히 모더니즘 건축의 위력은 강력했고, 모더니즘 건축을 형성하는 데 큰 역할을 한 철근콘크리트와 철, 유리는 여전히 포스트모더니즘 건축의 주재료였다.

모더니즘 건축이 제대로 완성되지 못한 것으로 생각하는 건축가들도 있었다. 초기 모더니즘 건축이 추구한 기계미학에 좀 더 집중해야 한다고 주장한 모더니즘 건축가들은 건축구조와 건축 내부환경을 유지하는 설비들을 그대로 노출하여, 모더니즘 건축의 지루함을 탈피하려고 시도했다. 이것이 바로 레이트모더니즘(Late Modernism) 건축의 시작이 된다.

모더니즘 건축을 부정하는 포스트모더니즘 건축, 그리고 모더니즘 건축을 계승해 보겠다는 레이트모더니즘 건축 등의 대두로 1980년대 이후 20세기 후반 현대건축은 매우 혼란스러워진다. 20세기 후반에 대두된 두 건축사조가 모더니즘 건축에 지루함을 느낀 사람들에게 충분한 대안이 되지 못한 것도 그 혼란

스러움의 원인이었다. 특히 국제주의 양식으로 단일대오를 이루던 모더니즘 건축과는 달리, 다양성을 목표로 한 포스트모더니즘 건축은 여러 양식이 각개전투를 벌이면서 추진력을 소모했다. 또 국제주의 양식의 출발이라고 할 수 있는 빌라 사보아(Villa Savoye)와 같은 스스로를 규정할 수 있는 중요한 작품이 포스트모더니즘 건축에서는 탄생하지 못했다는 것도 큰 약점으로 작용했다.

그 와중에 리들리 스콧(Ridley Scott) 감독의 〈블레이드 러너(Blade Runner)〉(1982)는 포스트모더니즘 건축에 새로운 방향을 제시해 주었다. 이 영화에 대해서 지금도 여러 가지 분석이 있지만, 가장 중요한 것은 〈블레이드 러너〉의 탄생과 중요 서사(Narrative), 그리고 〈블레이드 러너〉에서 표현된 건축공간 등을 통해, 앞으로 포스트모더니즘 건축이 어떠한 방향으로 나아가야 하는지를 알려 주는 이정표가 되었다는 시각이다. 동시에 〈블레이드 러너〉는 영화가 건축에, 건축이 영화에 작용해 상승효과를 발휘할 수 있다는 가능성을 보여 주었다.

이후 영화의 서사나 편집방식 등을 통해서 새로운 건축공간에 대한 구성 원리들이 창출되면서, 20세기를 넘어서 21세기를 대표하는 현대건축가로 자리 잡은 램 콜하스(Rem Koolhaas)나 영화 속 건축공간을 분석해 21세기 가장 중요한 현대건축이론가

로서 우뚝 선 앤서니 비들러(Anthony Vidler)가 등장했다.

이에 21세기 영화와 건축을 비교하면서, 1990년대 몇몇 건축과 영화를 비교하는 책들에서 단순히 영화 속 건축공간과 관련한 건축사조를 언급하는 것은 이미 철 지난 접근방식이라 볼 수 있다. 그렇게 보는 것은 이미 필자가 영화 속 건축공간을 보고 그와 관련한 건축사조에 대한 연구를 꽤 오랫동안 해 보았기 때문에 느낄 수 있는 시각이다. 이제는 영화와 건축을 피상적으로 단순 비교해서는 안 된다. 하나의 작품에서 공간구성을 위해 활용된 실내 촬영장과 현지 촬영장의 특성뿐만 아니라 영화의 촬영방식과 편집방식 등을 모두 종합해 현대건축공간 및 이론과 비교·분석하고, 그를 통해 건축이나 영화의 한쪽 시각만이 아닌 두 분야를 융합한 관점에서 보아야만 이 두 예술의 발전에 기여할 수 있는 새로운 미래를 제시할 수 있다는 것이다.

이러한 비교·분석 방식은 이미 21세기 외국의 건축가와 건축이론가 들에게는 평이한 방법론이다. 문제는 그들의 분석 대상이 되는 영화는 서구의 중요 영화들뿐이라는 사실이다. 물론 서양 영화의 역사에도 중요한 역할을 한 몇몇 제3세계의 영화를 다룬 사례도 있지만, 역시 주요 대상은 미국과 유럽의 영화 작품들이다. 이것이 바로 이 책을 집필하는 가장 중요한 계기다.

영화는 동양의 전통적인 예술과는 전혀 무관한, 전적으로 서

구에서 출발한 예술이다. 그렇기에 태생적으로 한국을 비롯해 동아시아 문화권에 속하는 일본·중국의 영화는 결국 서구 영화의 문법에 의존할 수밖에 없었고, 세계 영화제에서 수상의 여부가 각국의 영화예술 수준을 보여 주는 지표가 될 수밖에 없었다. 즉 영화라는 예술계에서 동아시아 영화는 영원히 서구의 뒤를 쫓아갈 수밖에 없다고 스스로 한계를 정할 수밖에 없었다.

그런데 결코 이룰 수 없는 꿈이라고 밀어 놓았던, 서구를 뛰어넘어 세계 영화계를 선도할 수 있는 영화를 만들고 싶다는 동아시아 삼국 영화계의 꿈이 2020년에 드디어 이루어졌다. 바로 봉준호 감독의 〈기생충〉(2019)이 세계 최고의 영화 강국인 미국의 영화제인 아카데미 시상식에서 작품상을 받은 것이다.

봉준호 감독이 아카데미 시상식에서 작품상을 받기 전, 아카데미 시상식을 미국이라는 한 국가의 지역 영화제일 뿐이라고 잠깐 폄하하기도 했지만, 우리는 현실을 너무 잘 알고 있다. 아카데미 시상식에서 작품상을 받는 것은 칸영화제나, 베네치아국제영화제, 베를린국제영화제와 같은 세계 유명 영화제에서 작품상을 받는 것과는 그 결이 다르다는 것을 말이다. 칸영화제 등의 유럽을 기반으로 한 국제 영화제는 2차 세계대전 이후부터 제3세계 영화들에 대해서 꾸준히 많은 관심을 보여 주었고, 한국과 일본, 중국 등에서 생산된 새로운 영화들이 세계 영화의 발전에

기여할 수 있을 것이라는 가능성에 항상 주목하고 있었다.

그러나 아카데미상은 봉준호 감독의 표현대로 정말 미국, 아니 할리우드에서 생산된 영화들을 위한 상이었다. 즉 서구사회를 선도하는 미국 영화의 예술성을 자찬하고, 스스로 의미를 부여하는 그들만의 잔치였다. 그렇기에 동아시아 삼국의 영화뿐만 아니라, 제3세계 다른 국가의 영화들은 외국어영화상이라는 카테고리로 묶어서 그 영화들이 자신들의 축제에 끼어드는 것을 오랫동안 막아 놓고 있었다.

이에 〈기생충〉이 아카데미 작품상을 받은 것은 이제 한국영화계가 동아시아 삼국 영화에서 벗어나 세계 영화를 이끄는 위치에 제대로 한 발을 딛었다고 상찬받을 만하다. 마치 암스트롱이 인류 최초로 달에 인간의 첫발자국을 남긴 것처럼 말이다.

그런데 암스트롱이 달에 첫발자국을 남겼다고 해서, 달이 우리 인류의 영토가 되었다고 말하는 것은 아직 요원한 미래의 일이다. 〈기생충〉이 아카데미 작품상을 받은 것도 그냥 미국영화계에 발자국만 남기고, 여기서 끝나 버릴 수도 있다는 현실을 인식할 필요가 있다.

그러면 앞으로 한국영화가 더 발전하여 할리우드뿐만 아니라 세계 영화계를 제대로 이끌 수 있을까? 그에 대한 대답은 수많은 영화 전문가가 지금도 내놓고 있고 앞으로도 계속 내놓을 것이

다. 어쩌면 이 책도 그런 답 중의 하나일 수도 있겠다.

그러나 이 책에서는 한국영화가 세계 영화계를 앞으로 어떻게 이끌 수 있을 것인가에 대한 개인적인 의견은 최대한도로 자제할 것이다. 그 연유는 첫째 이 글을 쓰는 필자 자신이 영화를 좋아하는 사람이기는 하지만, 한국영화계에 종사하거나 한국영화 관련 연구를 하는 사람만큼 견식이 풍부하지 못하기 때문이다. 둘째 이 책은 각 영화의 작품성에 대한 비평보다는, 건축학계에 종사하고 있는 사람으로서 영화 속 공간이라는 한정된 주제에 대해서 비교·분석하는 것이기 때문이다.

그러면 왜 지금 시점에서 한국과 일본, 중국의 영화 속 건축 공간을 비교·분석하는가? 그 질문에 대한 대답은 영화 속 공간을 건축적인 시각으로 보았을 때, 〈기생충〉이 아카데미 시상식에서 수상한 것이 단순히 한국영화만의 쾌거가 아닐 수 있기 때문이다.

〈주말의 명화〉에 나오는 할리우드영화들이 이 세상의 모든 영화라고 생각했던 엄혹한 1970~1980년대 시절, 일본영화와 중국영화는 역사와 정치체제의 문제로 보통 사람은 쉽사리 다가갈 수 없는 금단의 영역이었다. 그렇기에 우리는 구로사와 아키라(黑澤明)가 세계적으로 얼마나 유명한 감독인지도 알지 못했고, 홍콩영화계에서는 리샤오룽(李小龍)과 청룽(成龍) 같은 배우의

이름은 알아도 후진취안(胡金銓)과 같은 감독에 대해서는 제대로 알지 못했다. 그랬던 우리의 시각이 넓어지기 시작한 것은 군사독재가 끝난 1980년대 후반부터였다. 처음으로 민간인의 세계여행 자유화가 실현되면서, 자연스럽게 오래전 책의 활자로만 접했던 세계적인 일본영화 감독들의 영화를 직접 두 눈으로 보게 되었다. 그리고 죽(竹)의 장막으로 수십 년 동안 가려져 있었던 중국이 개방되자마자, 봇물 터지듯이 국제적인 명성을 내세운 중국영화들이 우리의 극장 스크린에 걸리기 시작했다. 그리고 우리가 그동안 B급 쿵후영화로 우습게 치부했던 홍콩영화들이 주먹과 칼 대신 총을 들면서 1990년대 동아시아 상업영화계를 장악해 한국영화계를 자극했다.

그러나 한국영화는 1990년대 후반까지 이러한 동아시아 영화와 영화산업의 빅뱅 시대에 발끝조차 들여놓지 못했다. 비록 전성기는 지나갔지만, 일본영화계는 좋은 감독들이 꾸준히 국제영화제에서 호성적을 냈고, 중국영화계는 홍콩의 반환을 계기로 상업성이 강한 홍콩영화와 결합을 시도함으로써 새로운 변화를 모색했다. 이러한 혼돈의 시대에 1997년에 외환위기를 겪으면서 한국영화계는 글자 그대로 풍비박산이 나 버렸다.

아이러니한 것은, 그 위기의 시기에 데뷔한 영화감독들이 지금 한국영화의 르네상스를 이끌고 있다는 것이다. 어떻게 보면,

현대 한국영화의 진정한 출발은 1990년대 후반부터라고 해도 과언이 아니다. 그 당시 데뷔한 허진호 감독, 김지운 감독, 박찬욱 감독 모두가 아직도 한국영화계를 이끄는 핵심이자 중추 역할을 하고 있다. 봉준호 감독도 이 시기인 2000년도에 〈플란다스의 개〉로 처음 감독의 명칭을 쓸 수 있는 자격을 갖추었다.

하지만 이전과 완벽히 단절을 보여 준 1990년대 후반 이후의 한국영화가 20여 년의 짧은 기간에, 일본영화와 중국영화가 70여 년 동안 계속 두드려 온 아카데미의 높은 벽을 어떻게 단번에 뛰어넘을 수 있었을까? 물론 시간이 모든 것의 해답이 될 수 없는 것도 사실이다. 그리고 영화는 단 하나의 걸출한 감독과 작품만으로 그 영화계가 속한 국가와 지역의 수준을 단번에 끌어올릴 수는 없는 것도 현실이다. 즉 〈기생충〉의 쾌거는 1990년대 후반 이후 한국영화만의 특성을 계속 발전시킨 한국영화 전체의 쾌거이다. 그런데 여기서 되묻는다. 이것이 정말 한국영화만의 쾌거라고 할 수 있을까?

영화적인 측면에서는 필자의 식견이 부족하기에, 충분한 의견을 밝히기는 힘들지만, 영화의 공간을 건축적인 시각으로 보면 한국영화에서 1990년대 후반 이전과 이후의 단절에 대한 아주 작은 단서 정도는 찾아낼 수 있을 것 같다. 1990년대 후반 한국영화들의 공간은 그 이전 한국영화들에 특별한 빚을 지고 있

지 않다. 1990년대 후반 한국영화들의 공간은 그 당시 데뷔한 젊은 감독들이 직접 영화를 만들면서, 자신들이 세운 영상 문법에 따라, 한국영화만의 독특한 공간을 구축했다. 물론 그렇다고 해서 전혀 다른 영화계들, 예를 들어서 서구 영화나 같은 동아시아 영화인 일본영화와 중국영화의 공간적 특성들을 무시하지도 않았다. 분명히 그 특성들을 참고하기도 하고, 또 반면교사로 삼아서 다른 나라 영화들만이 가지고 있는 공간적 특성들을 일부러 피하기도 했다.

반면 일본영화와 중국영화의 공간적 특성들은 한국영화와는 정말 판이하다. 이들 영화에서는 그 이전 작품들의 공간적 특성들에 자꾸 발목을 잡히는 경우가 지금도 가끔 보인다. 그런데 재미있는 것은 일본영화와 한국영화를 타이완영화, 홍콩영화나 중국영화와 같은 범주로 봐야 할지는 많은 이견이 있겠지만, 영화에서 나타나는 건축적인 특성에서 의외로 일본영화와 연관을 많이 보인다. 특히 영화의 공간에서 일본영화의 진정한 후계자라고 할 수 있는 것은 타이완영화이다.

즉 현대의 한국·일본·중국의 영화는 21세기에도 지역적·문화적인 차이와 대립 속에서도 동아시아 영화만의 특징으로 통칭할 수 있는 그 특유의 영상미가 있다는 것이다. 그러나 문제는 아직도 각각의 입장에서 자국의 영화들에 한정하여 살펴봄으로써 스

스로의 가능성을 옥죄고 있다는 것이다.

이에 이 책은 건축적인 시각에서 동아시아 삼국 영화의 공간들을 비교·분석하는 첫발을 내디딤으로써, 〈기생충〉의 성공이 단순히 한국을 비롯해 일본영화와 중국영화가 세계 영화를 이끌 가능성을 보여 준 하나의 사례로 그치지 않고, 실질적으로 21세기 세계 영화의 주도적인 영화로 동아시아 영화들이 나아갈 수 있기 위한 기초를 제공하고자 한다.

물론 어떤 사람은 이렇게 이야기할 수도 있다. 아직도 과거사를 부정하는 국가가 있고, 또 세계 패권을 거머쥐기 위해 강압적인 외교정책을 고수하는 국가가 있는 동아시아 세 나라의 영화들을 통합해서 바라보는 것이 무슨 의미가 있겠느냐고 말이다. 그 말이 틀린 말은 아니라고 생각한다. 그런데도 언제까지 서로 반목하고, 각자의 장점을 부정하고 단점만을 키우는 일에 열중하며, 동아시아의 가능성을 계속 갉아먹고만 있을 수는 없다.

더군다나 2019년 말부터 시작된 코로나바이러스감염증-19의 세계적 유행은 우리가 일상으로 여기던 것을 하나하나 서서히 무너뜨렸다. 그리고 세계적 유행 종료 이후 펼쳐질 미래에 대한 불안감이 증폭되고 있는 이 시점에서 우리는 우리의 모든 가능성을 살펴보면서 이제 앞으로 다가올 새로운 시대를 대비해야 할 것이다. 그런 의미에서 한국·일본·중국의 영화에서 공통으로

드러나는 동아시아의 아름다움과 한국·일본·중국 영화의 차이를 건축의 관점에서 인식할 수만 있다면, 단순히 건축과 영화 각각의 분야에서 미래를 준비할 수 있는 새로운 원동력을 찾을 수 있을 뿐만 아니라, 두 예술의 융합적인 시각에서도 서구사회는 예상하지 못하는 새로운 미래가치를 창출할 수 있을 것이다.

이를 위해 이 책은 두 가지 중요한 전제에서 출발한다. 하나는 세계 유명 영화제에서 작품상을 받은 동아시아의 영화들보다는, 건축적인 시각에서 영화의 공간을 분석할 요소가 많은 작품들과 그 감독들을 중심으로 비교·분석했다. 그래서 이 책에서 다루는 영화감독들과 작품들은 일반적인 영화평론서에서 다루어지는 작품과는 어느 정도 차이가 있을 수 있다. 그렇다고 해서 이 책에서 다루는 대부분의 감독과 작품이 동아시아를 대표하는 영화들의 범주에서 크게 벗어나는 일은 없을 것이다. 그것은 그만큼 그 작품들이 한국·일본·중국의 영화에는 물론이고 세계의 영화에 영향을 준 바가 있고, 그 작품들의 공간을 건축적으로 분석해야 할 가치가 충분히 있기 때문이다.

둘째로는 영화와 비교하는 건축작품들은 될 수 있는 대로 필자가 답사한 한국과 일본, 중국의 전통건축과 현대건축 들을 주 대상으로 삼는다. 이는 필자가 이미 오래전부터 건축과 영화를 비교·분석하는 연구를 진행해 오면서 그 유용성을 확인한 바 있

다. 필자는 영화와 건축을 융합하고 비교·분석한 경험이 10여 년 된다. 서구 영화들에서 재현되는 건축공간의 특성을 분석하는 과정에서, 영화의 배경이 된 건축공간을 직접 두 눈으로 확인하고 영화에서 그 공간을 어떤 식으로 풀었는지를 비교함으로써 문헌자료 연구로는 도저히 발견할 수 없는 새로운 연구의 아이디어를 찾아낼 수 있었다.

이 두 가지를 전제로 영화의 공간이 돋보이는 한국·일본·중국의 영화를 비교·분석해 보겠다. 과거 영화평론에서 뭉뚱그려져서 언급된 영화의 공간에 대한 아름다움을, 좀 더 실질적인 시각에서 향후 영화나 건축에서 적용할 수 있도록 동아시아 영화만의 특성들을 하나씩 하나씩 찾아내 보겠다. 이렇게 건축과 영화를 융합적인 시각에서 비교·분석하는 것도 국내에서 드문 접근 방식이고, 또 그 대상을 동아시아 삼국의 영화로 한정하는 경우는 더 드물 것이다. 그렇다고 하더라도 다양성이라는 측면에서 동아시아 각국의 전통건축과 현대건축의 흐름을 작품에서 새롭게 조합하기 위해 활용한 카메라의 위치와 시각, 그리고 편집 등과 그것을 통해 구현해 낸 그 특별한 아름다움들을 찾을 수만 있다면, 한국뿐만 아니라 일본과 중국의 건축과 영화가 새로운 미래를 찾아가는 데에 어떤 작은 등불이 되어 줄 수 있을 것 같다.

I

동아시아 영화 속 공간의 유산

〈라쇼몽〉,
아키라의 꿈

구로사와 아키라의 〈라쇼몽(羅生門)〉(1950)이 1951년 베네치아국
제영화제에서 황금사자상을 받은 것은 세계 영화계에 큰 충격
을 주었다. 2차 세계대전의 패전국으로 서구에 널리 알려진 일
본이지만, 유럽과 미국 사회가 일본에 대해서 알고 있는 것은 사
실 전무했다. 21세기에 영화는 이제 연예공연업계에서 최첨단
을 달리는 산업은 아니지만, 20세기에는 전혀 사정이 달랐다. 영
화는 탄생 때부터 서구사회의 자부심이었고, 영화산업에 쏟아부
은 기술과 자본은 제3세계와 서구사회를 구분하는 기준이었다.

그런데 무명의, 더욱이 일본인이기도 한 감독의 영화가 단번
에 베네치아국제영화제에서 최고의 상을 받은 것이다. 좀 과장
해서 빗대어 말하자면, 지도에 있는지 없는지도 모르는 제3세계
의 한 나라에서 만들어진 스마트폰이 한국 스마트폰 평가에서
최우수 스마트폰으로 선정된 것이랑 별반 다르지 않다.

왜 베네치아국제영화제가 이러한 선택을 했는지에 대해서는 솔직히 잘 모르겠다. 그 당시 일본도 마찬가지였던 같다. 황금사 자상 수상 소식에 〈라쇼몽〉의 제작사인 다이에이(大映)영화사 니가타 마사이치(永田雄一) 사장은 '베네치아가 뭐지'라고 반문했고, 구로사와는 '처음부터 〈라쇼몽〉을 외국인용으로 바꾸었으면 좋았을 것'이라고 말했다고 전해지는 것¹으로 봐서, 이들도 그들이 얼마나 대단한 일을 이루었는지를 잘 몰랐던 것 같다. 어쨌든 우연이든 필연이든 간에, 그 당시 평가절하되던 동아시아 영화의 가능성을 전 세계에 처음 알린 것에는 아키라의 역할이 컸다는 사실을 무시해서는 안 된다.

아키라의 명성을 글로 배운 필자도 일본영화가 정식으로 한국에 들어오기 전, 어떻게 어떻게 〈7인의 사무라이(七人の侍)〉(1954)를 구해서 처음 보았다. 한참 그 영화를 보다가 무척 익숙하다는 느낌이 들었는데, 〈황야의 7인(The Magnificent Seven)〉(1960)이라는 서부극과 〈7인의 사무라이〉의 내용이 너무 비슷하다는 사실을 깨달았다. 당시는 정보 대부분이 활자화되어서 책으로 나오던 시대라서 영화에 대한 정보가 부족해, 처음에는 〈황야의 7인〉을 〈7인의 사무라이〉가 베꼈다고 생각했다.

그도 그럴 것이 〈황야의 7인〉은 그 옛날 〈토요명화〉로 영화에 대한 국민 대다수의 갈망을 해결하던 시절에, 〈토요명화〉에서

자주 방영된 서부극 목록 중에서도 명절에나 특별히 방영되던 대작이었고, 거기에 일본에 대한 반감이 더해져 당연히 〈황야의 7인〉이 원작이고 〈7인의 사무라이〉가 리메이크작이라고 생각했다. 또한 〈황야의 7인〉은 당시 할리우드 최고의 배우인 율 브리너, 스티브 매퀸, 찰스 브론슨, 제임스 코번, 로버트 본 등이 총출연한 작품이었기에, 이들이 일본영화를 베낀 영화에 나온다는 것은 그 당시 필자로서는 언감생심 생각조차 할 수 없는 일이었다.

〈7인의 사무라이〉에 대한 이러한 첫인상 때문인지, 후에 원작이 〈7인의 사무라이〉이고 리메이크작이 〈황야의 7인〉이라는 사실을 알았어도, 〈7인의 사무라이〉는 그렇게 필자의 마음에 와닿는 영화는 아니었고, 그렇기에 아키라의 명성은 과장된 것이라고 치부해 버렸다.

하지만 〈라쇼몽〉은 달랐다. 〈7인의 사무라이〉는 서부영화를 일본 사무라이 활극으로 리메이크한 것 같은 느낌이었다면, 〈라쇼몽〉은 정말 이것이야 바로 일본영화라는 느낌을 확실하게 심어 준 작품이었다.

아키라는 의외로 일본에서 환영받지 못하는 감독이었다. 그도 그럴 것이 〈라쇼몽〉에 담긴 은유들이 일본 사회를 신랄히 비판하는 내용이었기 때문이다. 〈라쇼몽〉은 헤이안시대(794~1185)

를 공간적 배경으로 삼아, 패전 직후 폭격으로 파괴된 일본 사회의 모습과 전후의 도덕적 붕괴 등을 빗대어서 보여 주었다.[2]

아키라는 도리어 서구 사회에서는 열렬하게 환호받았다. 필자는 구로사와 아키라가 1990년에 아카데미 공로상을 받은 장면을 기억한다. 시상자는 그 당시에도, 21세기에도 할리우드 최고의 영화감독이자 제작자인 조지 루카스(George Lucas)와 스티븐 스필버그(Steven Spielberg)였다. 마치 아이돌을 만나서 흥분한 팬들처럼 아키라 앞에서 들떠 있는 루카스와 스필버그를 보면서, 한국에도 전 세계의 영화 관계자들과 팬들을 흥분하게 할 수 있는 감독이 있었으면 좋겠다는 생각에 정말 부러웠다. 그때 30년 후 미래의 누군가가 타임머신을 타고 와서 일본영화와 한국영화의 위상이 뒤바뀔 것이라는 이야기를 내게 귀띔해 준다면, 그 말을 믿을 수 있었을까?

구로사와 아키라를 세계적인 감독으로 이끈 원동력은 무엇이었을까? 단순히 일본이라는 미지의 동아시아 한 국가에 대한 관심이었을까? 만일 일본이라는 이국적인 정서에 이끌렸다면 가장 일본적이라고 할 수 있는 오즈 야스지로(小津安二郎)의 영화들이 먼저 좋은 평가를 받았을 것이다. 물론 오즈의 영화들도 이후 재평가되지만, 아키라의 영화만큼이나 세계적으로 좋은 평가를 받고 서구의 여러 영화감독에게 영향을 준 일본영화는 사실 지

금도 전무하다. 영화적인 분석이나 사회과학적인 분석 등은 이미 많이 나와 있으니까, 여기서 더 무언가를 얹는 것은 별 의미가 없다. 21세기를 훌쩍 넘었으니, 20세기의 시각은 옆으로 제치고 영화의 공간에 대해서 지금부터 본격적으로 다뤄 볼까 한다.

영화의 공간을 다룬 글과 논문을 많이 쓰면서 한 가지 나쁜 버릇이 생겼다. 그것은 영화에서 현실을 재현한 실내 촬영장과 현지 촬영장에 대한 건축사적 고증을 너무 신경을 쓰는 것이다. 예를 들어 〈라쇼몽〉의 배경이 된 바로 그 문(그림 1-1)은 교토 닌나지(仁和寺) 정문인 이왕문(二王門, 그림 1-2)이다. 현존하는 이왕문은 사실 헤이안시대가 아니라, 1641년에 건립되었다. 원래의 닌나지는 886년에 건립되었는데, 오닌의 난(1467~1477)에 거의 전소되었다가, 도쿠가와 막부시대에 닌나지가 재건되면서 이왕문도 같이 중건되었다. 그렇다면 〈라쇼몽〉의 헤이안시대 나생문은 진짜 어떤 문이었을까?

지금도 남아 있는 헤이안시대 사찰의 정문은 거의 없다. 그나마 비슷한 시기의 사찰 정문은 나라 도다이지(東大寺)의 남대문(그림 1-3) 정도일 것이다. 남대문이 건립된 것은 정확히는 헤이안 바로 전 시대인 나라시대였고, 지금 남아 있는 남대문도 가마쿠라시대인 1199년에 재건되었기 때문에, 이 또한 〈라쇼몽〉의 시대 배경과는 정확히 맞지 않는다. 도다이지 남대문과 비슷한

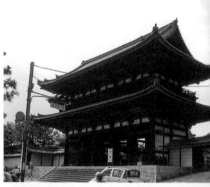
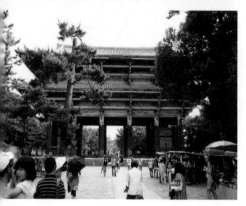
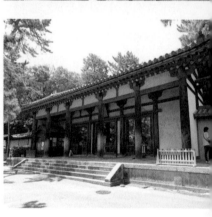

그림 1-1. 〈라쇼몽〉속 나생문
그림 1-2. 닌나지의 이왕문 ⓒ최효식
그림 1-3. 도다이지 남대문 ⓒ최효식
그림 1-4. 도쇼다이지 남대문 ⓒ최효식

시기에 창건된 도쇼다이지(唐招提寺)의 남대문(그림 1-4)도 1960
년에 덴표양식(天平樣式)을 모방하여 재건된 것이라서 〈라쇼몽〉
의 나생문 모델로서는 부적합하다.

그러나 영화가 창조하는 공간은 그렇게 하나하나 따지며 이
것이 옳고 저것이 틀렸는지가 중요한 흑백의 세계가 아니다. 감
독이라는 지휘자가 있고, 배우와 제작진이라는 연주자들이 때로
는 화려한 공연장에서, 때로는 야외 음악당에서 수많은 관객과
그에 어울리는 음악회를 연출하는 것이, 바로 영화가 만드는 세
계다. 구성원들의 사소한 실수도, 아니면 음악회 전체를 망칠 수
있는 사건도 영화가 감당해야 할 것이라면, 영화의 공간에서 건
축의 고증이 완벽히 이루어진 것도, 그렇지 못한 것도 다 의미가
있을 것이다.

〈라쇼몽〉은 1950년에 제작되었다. 2차 세계대전이 끝난 지 5
년밖에 되지 않은 시기이고, 일본이 전후 복구를 하는 계기가 된
한국전쟁이 막 일어난 때였다. 그런 시기에 영화의 배경을 고증
한다는 것은 매우 힘들었을 것이다. 비록 영화의 공간이 헤이안
시대의 것은 아닐지라도, 일본 전후 복구 시대의 어려움을 〈라
쇼몽〉이라는 영화를 통해서 읽을 수 있기에 그 나름대로 의미가
있다.

전후 일본을 바라보는 아키라는 당시 일본의 다른 감독들에

그림 1-5. 〈이키루〉의 구로에 지역

비해서 직설적이었다. 아키라의 몇 되지 않는 현대극 가운데 하나인 〈이키루(生きる)〉(1952)에 나오는 구로에 지역(그림 1-5)을 보면, 하수처리 시설이 망가져서 오물이 넘치는 거리를 다루면서 아직도 전쟁 피해 복구가 충분히 이루어지지 못한 당시 일본의 모습을 그대로 노출했다.

〈이키루〉보다 1년 늦게 개봉한 오즈의 〈동경 이야기(東京物語)〉(1953)에서 도쿄는 전쟁의 상흔에서 벗어나 새로운 미래로 나아가는 모습(그림 1-6)으로 그려졌다. 당시 일본 사회는 어떻게

그림 1-6. 〈동경 이야기〉의 도쿄 거리

든 과거를 지우고 미래로 달려가고자 하는 열망이 가득했다. 그런 일본인들에게 〈이키루〉 같은 영화는 매우 불편하지 않았을까?

그런 시각에서 보자면, 솔직한 눈을 가지고 있었던 아키라가 당대를 그리는 영화를 많이 만들지 않고 과거 사무라이가 활보하던 시대를 영화의 주 배경으로 삼은 것은, 당시 일본인의 정서를 거스르지 않고 자신의 영화 세계를 계속 이어 나갈 수 있는 절충안이었을 수도 있다. 물론 그를 단번에 세계 거장의 반열에

올려놓은 〈라쇼몽〉이 일본 사극이었다는 점도 그가 과거를 주로 다룬 하나의 이유였을 것이다. 하지만 이러한 이유만으로 아키라가 일본 전통건축을 주 무대로 삼은 영화를 많이 제작하고 감독한 것을 설명할 수 있을까?

서구든 일본의 영화평론가든 모두 공통으로 이야기하는 것이 하나 있다. 아키라 영화에 1920~1930년대 서구 영화들의 양식과 극작 원리가 영향을 주었다는 사실이다.[3] 아키라는 할리우드를 비롯한 서양 영화의 특성들과 일본의 어느 시대, 어느 공간에서 등장인물과 각본, 그리고 배경을 가장 적합하게 적용할 수 있을지, 그러한 적용을 통해 어떻게 새로운 시도를 펼칠 수 있을지를 고민했고, 그 결과가 바로 일본근대화 이전의 시대였다. 이러한 아키라의 판단이 옳은지 그른지에 대해서는 다른 이가 토를 달 필요는 없다. 그것은 아키라라는 감독의 형식일 뿐 그 이상도 그 이하도 아니다.

아키라 감독의 형식이라고 하니, 한 가지 더 짚고 넘어가야 할 사실이 있다. 바로 아키라 사극의 주인공이 대부분 사무라이라는 점이다. 그렇다고 해서 아키라의 영화들을 한때 아시아 시장에서 약진했던 사무라이 액션영화로 몰아가는 것은 좀 위험한 접근일 수도 있다. 그럼에도 아키라의 영화에서 바로 칼을 들고 다니는 사무라이가 주인공이기 때문에, 서구 영화에서 많은 영

향을 받은 아키라의 사극들이 서구 영화와 장르적 차별성을 가지는 데에 큰 역할을 했음을 간과해서는 안 된다.

〈라쇼몽〉이 만들어지던 시기에 서구 영화에서 결투 액션 영화라고 하면 바로 서부극이다. 아키라가 영향을 받았다는 1920~1930년대 역시 할리우드에서 서부극이 전성기를 달리던 시기였다. 문제는 서부극의 총과 사무라이영화의 칼은 결투 장면을 구성하는 카메라 시각과 배경의 활용 방법 자체가 다르다는 것이다.

서부극에 한 획을 그은 프레드 진네만(Fred Zinnemann) 감독의 〈하이눈(High Noon)〉(1950)에서 맨 마지막 결투 장면(그림 1-7)은 총이 향하는 목표와 총을 쏘는 두 사람이 카메라에 잡히는 시퀀스(Sequence)⁴가 되도록 설정되어 있다.

그림 1-8은 서부극에서 대결 장면의 공간 배치를 도식화한 것이다. 그림 1-8-㉮에서 ⓐ와 ⓑ는 대결을 벌이기 전 두 등장인물의 공간을 나타낸다. 카메라가 향하는 방향으로 직렬로 배치되어 있기에, 카메라에 잡히는 공간은 그림 1-8-㉯처럼 된다.

이러한 전통 서부극의 공간 배치는 총이라는 무기의 속성과 연관이 있다. 총은 바로 앞의 대상을 목표로 하기에, 총의 시선은 렌즈 바로 앞을 담는 카메라의 속성과 잘 맞는다.

반면 칼은 특히 사무라이의 칼 가타나는 주로 베는 무기이기

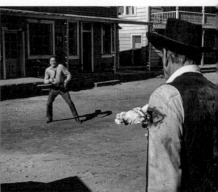

㉮ 서부극 대결 이전 공간적 배치

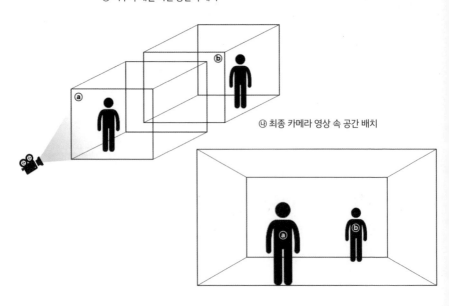

㉯ 최종 카메라 영상 속 공간 배치

그림 1-7. 〈하이눈〉의 결투 장면
그림 1-8. 서부극 결투 장면 공간 배치

때문에, 서부극의 카메라 시선을 따라가면 액션의 속도감이 떨어진다. 그렇기 때문에 사무라이 액션영화는 〈7인의 사무라이〉 결투 장면(그림 1-9)처럼 카메라의 팬(Pan)⁵을 이용해서 등장인물과 칼의 수평적인 움직임을 핵심 단어로 활용했다. 이러한 공간 배치를 그림으로 나타내면 그림 1-10과 같다. 사무라이가 대결하기 전의 공간 배치(그림 1-10-㉮)를 보면 각 사무라이가 속한 ⓐ와 ⓑ는 카메라와 병렬되어 있다. 사무라이들이 대결을 벌이면 그림 1-9처럼 사무라이의 공간이 ⓐ와 ⓑ의 중간인 그림 1-10-㉯에서 ⓒ의 공간으로 귀결된다.

대결이 주제인 서부극과 사무라이극은 이렇게 대결 장면의 공간 배치가 다를 수밖에 없다. 그런데 둘 중 액션영화의 대결 장면에 더 적합한 공간 배치를 선택하라고 한다면, 많은 감독은 〈7인의 사무라이〉와 같은 결투 장면을 공간 배치로 선택할 것이다. 그것은 인물의 움직임에 카메라가 수평으로 이동함으로써 액션영화의 미덕인 역동성이 사무라이극의 공간 배치에서 더 많이 발휘될 수 있기 때문이다.

〈라쇼몽〉에서도 사무라이의 결투 장면이 등장하는데, 그것은 〈7인의 사무라이〉와 결이 다르다. 〈라쇼몽〉의 사무라이 결투 장면(그림 1-11)은 〈하이눈〉에서의 총으로 결투하는 장면(그림 1-7)처럼 칼이 겨누는 인물과 그 반대편 인물의 등이 걸친 카메라의

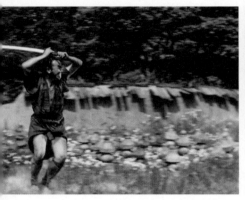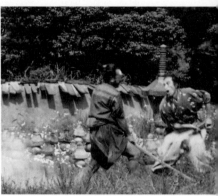

㉮ 사무라이극 대결 공간적 배치

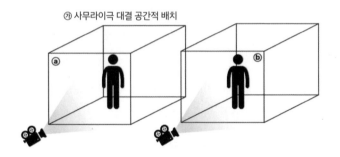

㉯ 최종 카메라 영상 속 공간 배치

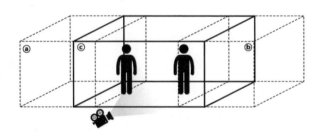

그림 1-9. 〈7인의 사무라이〉의 결투 장면
그림 1-10. 사무라이 결투 장면 공간 배치

시선에 들어가 있다. 즉 서부극의 공간 배치(그림 1-8)를 사무라이 결투 장면에 적용한 것이다.

〈라쇼몽〉의 이러한 공간 배치가 서구 영화계에는 그 존재조차 알려지지 않고, 동아시아 한구석에 자리 잡고 있었던 일본영화를 세계 영화의 중심으로 끌어들인 원동력으로 작동했을 수 있다. 서구인에게 전혀 익숙하지 않은 일본 근세 이전의 배경에다 등장인물도 서구인의 이해를 뛰어넘는 무언가가 있었겠지만, 그들에게는 이미 익숙해질 대로 익숙해진 서부극과 같이 공간 배치가 된 일본영화이기에 서구인이 더 많은 관심을 보인 것은 아니었을까?

〈라쇼몽〉의 촬영기법은 당시 일본영화계에는 무척 낯선 것이었을 수도 있다. 원래 일본영화는 과거에도 그렇고, 지금도 낮은 위치의 카메라 앵글로 촬영하는 다다미숏에 집착하는 경향이 있다. 다다미숏이란 일본 전통주택의 바닥인 다다미(畳)와 영화 용어 숏(Shot)이 결합된 것으로, 다다미에 앉아 있는 사람의 눈높이에 맞게 로앵글로 촬영하는 방법을 말한다. 〈라쇼몽〉에도 일본영화 특유의 다다미숏이 적용된 관아 장면(그림 1-12)이 있다. 이 장면에서 재미있는 것이 바로 사건의 설명을 듣는 관료의 시선이 다다미숏, 즉 로포지션(Low Position)의 카메라앵글이라는 것이다. 보통 관료는 귀족이나 사무라이였기 때문에, 이러한 시선

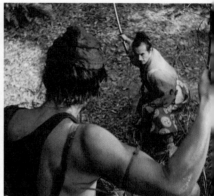

그림 1-11. 〈라쇼몽〉의 결투 장면

에 위치하는 것은 원래 일본의 전통에 어긋난다.

아키라의 〈숨겨진 요새의 세 악인(隱し砦の三惡人)〉(1958)에서 맨 마지막에 귀족과 평민이 대면하는 장면(그림 1-13)을 보면 그 차이를 확실히 알 수 있다. 이 장면이 바로 귀족이나 사무라이가 평민과 대면할 때의 시선이다. 근대 이전의 일본에서 마루 위에 는 귀족이 앉아 있고, 마당에는 평민이 무릎을 꿇고 조아리는 자 세, 즉 도게자(土下座)를 하는 것이 일반적이었다. 그렇기에 〈라 쇼몽〉에서 관료의 시선이 평민의 시선과 같이 표현된 것은 일본 인에게 낯선 것이었다.

로포지션의 카메라앵글 덕분에 두드러지는 부분이 있는데, 바

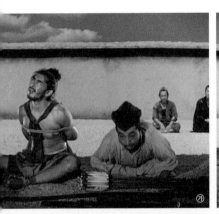

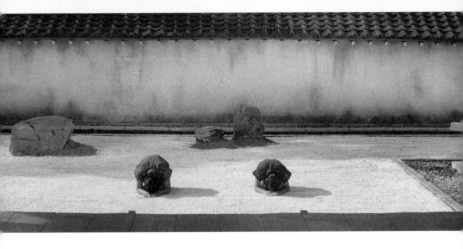

그림 1-12. 〈라쇼몽〉의 관아 장면
그림 1-13. 〈숨겨진 요새의 세 악인〉 속 귀족과 평민의 대면 장면

로 배경이 되는 관아의 담장과 마당의 백사(白砂)다. 〈라쇼몽〉의
이 장면을 처음 보았을 때, 가장 먼저 머리에 떠오른 것은, 일본
전통 정원인 료안지(龍安寺)의 석정(石庭)(그림 1-14)이었다. 그런
데 료안지의 석정 담에는 유채 기름이 배어 나와 검게 변한 흔적
이 남아 있다. 그래서 〈라쇼몽〉의 관아 담에는 어떠한 흔적도 없
고, 마당의 백사에는 정원석도 어떠한 무늬도 없기에 서로 다르
다고 할 수도 있다. 하지만 〈숨겨진 요새의 세 악인〉에서 배경으
로 나오는 귀족 주택의 정원(그림 1-13)을 보면, 료안지의 석정과
마찬가지로 정원석이 배치되어 있고, 백사에도 빗자루나 갈퀴로
긁어 생긴 물결 무늬[호우키메(箒目)]도 표현되어 있다. 이와 같은
일본 전통 정원 양식의 수법을 가레산스이(枯山水)라고 한다.

그런데 좀 다른 시각으로 보면, 정말 〈라쇼몽〉에 료안지 석
정과 같은 정원석이 없는 것일까? 사실 〈라쇼몽〉에서는 그림
1-12-㉮와 그림 1-12-㉯와 같은 장면들 반복되어 나온다. 즉
담 쪽에 나무꾼과 승려가 앉아 있고, 그 앞의 이야기꾼이 바뀌
는 전략을 사용했다. 재미있는 것은 료안지의 석정은 주 감상
이 이루어지는 툇마루에서 보면, 정원석들이 한눈에 들어오지
않게 배치되어 있다고 한다. 그것은 마치 그림 1-12-㉮와 그림
1-12-㉯에서 관아의 전체 모습이 한눈에 들어오지 않고 화자에
초점이 맞춰진 것과 비슷하다고 할 수 있을 것이다. 마치 료안지

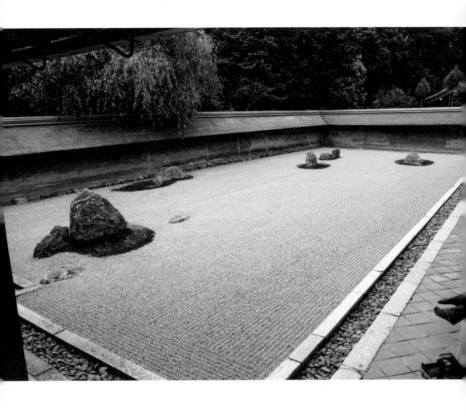

그림 1-14. 료안지의 석정 ⓒ최효식

석정의 정원석처럼 말이다.

〈라쇼몽〉은 일본인에게 익숙한 석정의 공간적 특성을 사용했지만, 카메라앵글은 보통의 일본 사극영화와는 전혀 다른 위치에 놓음으로써 낯섦을 더했다. 이는 〈라쇼몽〉의 결투 장면(그림 1-11)에서 카메라워크와 편집이 기존의 사무라이 액션영화와 달리 서부극의 공간 배치를 담아 익숙함과 낯섦을 혼합하여, 서구 영화계에 새로운 영상미를 보여 준 것과 같은 상승효과를 만들었을 것이다.

예기치 않은 대단한 성공은 자만감을 지나치게 부추기고 초심을 잃게 만드는 경우가 다반사다. 아키라는 어땠을까? 아키라의 작품목록을 보면 1950년대부터 1980년대까지 아시아는 물론이고 전 세계에서 그만큼 감독으로 명성을 누린 영화인은 서구 영화계에도 별로 없다. 〈라쇼몽〉으로 베네치아국제영화제 황금사자상을 받은 이후, 1959년에 〈숨겨진 요새의 세 악인〉으로 베를린국제영화제에서 감독상을, 1980년에 〈카게무샤(影武者)〉(1980)로 칸영화제에서 황금종려상을 받았고, 1975년에 〈데루스 우잘라(デルス ウザ-ラ)〉(1975)로 아카데미 시상식에서 외국어영화상을 받았다.

이 중 하나만 받아도 평생의 영광인 유명 영화제의 영화상을 휩쓸면서, 일본과 서양의 문화에 대한 새로운 시각으로 전 세

계 영화인에게 영감을 준 그의 영화 속 공간이 점차 변하기 시작했다.

그 변화가 처음 감지된 것은 〈거미집의 성(蜘蛛巢城)〉(1957)이었다. 셰익스피어의 대표 비극 중 하나인《맥베스(Macbeth)》를 일본 전국시대를 배경으로 재해석한 〈거미집의 성〉부터, 아키라가 그 이전의 작품들에서 보인 일본과 서양의 문화를 융합한 아키라만의 시선이 점차 줄어들었다.

사실 〈라쇼몽〉과 〈7인의 사무라이〉 등을 보면, 여러 악조건에서 아키라가 고군분투해 영화를 제작했음을 확실히 알 수 있는데, 〈거미집의 성〉은 이전의 영화보다 대규모의 투자를 받아 아키라가 대작의 사극을 연출할 수 있을 정도로 상황이 좋아졌음을 미뤄 짐작할 수 있다. 물론 할리우드의 대형 역사극 정도의 제작비에는 한참 모자라겠지만, 〈거미집의 성〉의 야외 촬영장과 실내 촬영장을 보면(그림 1-15) 과거와는 비교되지 않을 정도로 거대해졌음을 확인할 수 있다.

그리고 〈거미집의 성〉의 공간은 연극의 공간 특성으로 바뀌었다.

그림 1-15-㉯, 그림 1-15-㉰는 영화라는 사전정보가 없으면 그냥 연극무대의 한 장면처럼 보인다. 그리고 그림 1-15-㉱의 망루도 연극배우가 올라서 연기하는 무대처럼 활용되었다.

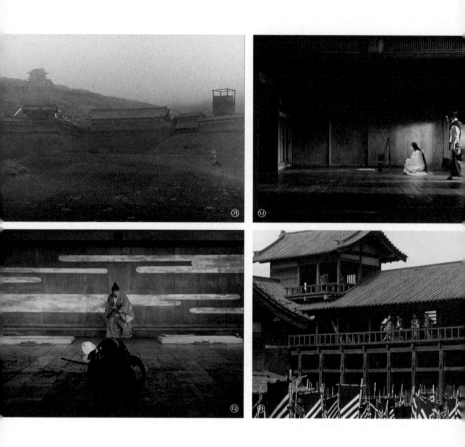

그림 1-15. 〈거미집의 성〉의 공간

즉 이전 작품들의 공간을 카메라의 다양한 이동과 과감한 편집 등을 통해서 동적으로 표현했다면, 〈거미집의 성〉부터는 그와는 반대로 절제된 촬영기법과 정교한 편집으로 정적인 공간으로 바꾸어 간다. 특히 흑백영화에서 컬러영화로 바뀌자, 아키라는 작품의 공간을 연극무대와 같이 설치하는 경향을 한층 더 강화했다.

그림 1-16은 셰익스피어의 또 다른 비극인 《리어왕(King Lear)》을 일본 전국시대로 재현한 〈란(亂)〉(1985)의 내외부 공간들이다. 프랑스와 합작해 중세시대 성을 실제로 만들고 내부 공간도 더욱더 정교히 재현할 만큼 〈란〉의 제작 규모가 거대해지자, 아키라는 흑백영화에서 미처 보여 주지 못한 색이 주는 공간감을 〈란〉에 담는 것에 치중했다.

아키라의 국제적인 명성은 그의 작품들을 점점 거대하게 만들었고, 그 절정은 〈카게무샤〉의 관아 장면(그림 1-17)이었다. 〈카게무샤〉에는 프랜시스 포드 코폴라(Francis Ford Coppola)와 조지 루카스가 외국 버전 프로듀서로 참여해 제작을 적극 지원했다. 그 결과 전국시대의 대규모 전투 장면은 물론이고, 그 시대의 공간도 그림 1-17처럼 완벽히 담을 수 있었다.

그러나 아키라가 더 큰 촬영장과 더 많은 색을 영상 속에 담을수록, 그의 작품에서 일본 전통공간은 연극무대를 닮아 갔다. 마

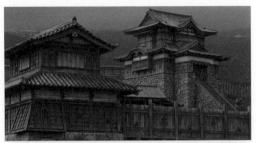

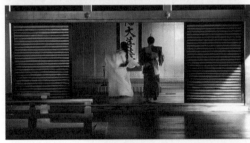

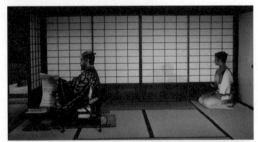

그림 1-16. 〈란〉의 내외부 촬영장
그림 1-17. 〈카게무샤〉의 내외부 촬영장

치 서양의 연극을 일본 전통연극인 가부키(歌舞伎)로 재해석하는 듯한 공간들이 아키라의 작품을 채워 갔다. 그 덕분인지 〈카게무샤〉는 일본에서도 대단한 흥행을 거둘 수 있었다. 하지만 어느 순간 아키라는 일본 전통건축을 세계에 소개하는 노감독일 뿐, 〈거미집의 성〉 이전의 도전적이고 활기찬 영화는 이제 그에게서 기대할 수 없었다.

보통 일본 전통건축을 정적인 선(禪)이 담겨 있는 공간으로 인식한다. 하지만 아키라는 그 선입관을 뒤집고, 동적인 서구 영화의 문법과 카메라워크를 뒤섞으면서 전 세계 영화인에게 새로운 영화의 가능성을 열어 준 선구자였다. 그러나 아키라가 일본 전통건축의 정적인 미에 감응하면서 자신의 영화 형식에 스스로 갇힌 것은 아닐까?

그림 1-18은 아키라가 1961년에 감독한 〈요짐보(用心棒)〉의 결투 장면이다. 아키라는 〈요짐보〉에서 자신이 기존에 보여 준 사무라이 액션은 물론이고, 기존의 일본 사무라이 액션의 한계를 멋지게 털어 버린다. 〈라쇼몽〉에서 서부극의 시점으로 재해석한 결투와 〈7인의 사무라이〉에서 좌우로 움직이는 결투의 궤적을 버리고, 망원렌즈로 촬영함으로써 새로운 액션 장면(그림 1-18-㉮)을 만들어 내, 전 세계 결투 영화의 판도를 바꿔 버렸다. 그리고 항상 도게자를 하는 모습으로 나오는 일본인이 차지하

던 일본 전통건축의 내부 공간을, 그림 1-18-⑭처럼 무대와 관객석을 마음대로 짓밟고 다니는 것 같은 활극의 장소로 바꿔 버렸다.

그 덕분인지 〈요짐보〉는 세르조 레오네(Sergio Leone) 감독의 〈황야의 무법자(A Fistful of Dollars)〉(1964)로 재제작되어서 싸구려 B급 영화로 취급받았던 스파게티 웨스턴(Spaghetti Western)에 새로운 길을 열어 주었고, 1996년에는 월터 힐(Walter Hill) 감독의 〈라스트 맨 스탠딩(Last Man Standing)〉(1996)으로 다시 재제작된다. 〈7인의 사무라이〉도 이처럼 두 번 재제작되었는데, 아마 20세기와 21세기를 통틀어도 두 번이나 재제작된 원작 영화를 두 편이나 연출한 감독은 아키라 외에는 거의 없을 것이다.

이 책을 집필하기 위해서 아키라 감독의 작품들을 다 찾아보면서 그가 세계 영화계에 남긴 유산에 대해서 다시 한번 생각하는 시간을 가졌다. 특히 그가 새롭게 만들어 낸 영화의 공간들은 단순히 일본, 또는 동아시아라는 지역의 한계를 넘어서, 전 세계 영화인에게 많은 영감을 주었다는 것을 확인할 수 있었다. 하지만 요즘 영화를 소개하는 여러 유튜브 채널에서 아키라의 작품들을 명작 사무라이영화라고 손꼽는 것을 보고 약간의 거부감 같은 것이 생겼다. 과연 아키라의 영화들을 사무라이 활극이라고 한정할 수 있을 것인가? 만일 아키라에게 당신이 사무라이 액

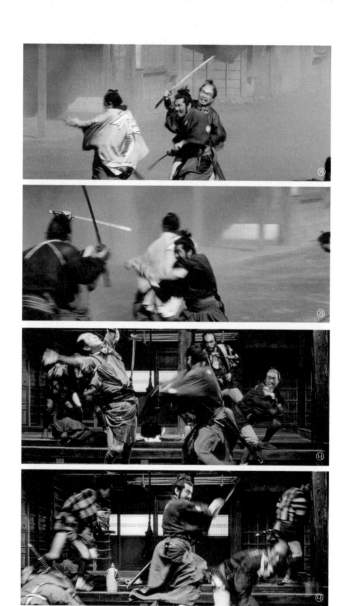

그림 1-18. 〈요짐보〉의 결투 장면

션영화 감독이냐고 물을 기회가 있다면, 그는 어떤 대답을 할까?

분명히 아키라의 영화 공간은 액션영화에 특화된 면이 있고, 동시대의 홍콩 무협영화에 큰 영향을 준 것도 사실이다. 그것은 아키라가 스스로 자신이 만든 틀에 갇히지 않았다는 데 있다. 아키라는 상황에 따라 서부극의 공간 배치를 적용하거나 전형적인 사무라이 액션에 적합한 공간을 배치하기도 하고, 영화의 규모에 따라서는 마치 연극무대를 연상하게 하는 미장센(mise-en-Scène, 장면화)에 유리한 공간을 배치했기 때문이다. 아키라 감독의 진정한 가치는 영화의 서사에 따라서 영화의 공간을 다양하게 만들어 냄으로써, 종합예술로서 영화의 완성도를 한층 더 높였다는 데 있다.

솔직히 아키라의 영화에서 표현된 정적인 일본 전통 건축공간에 사실 강한 동적인 힘이 숨겨져 있다는 것을 21세기의 일본 감독들이 깨달을까 우려가 된다. 다만 이것은 한국인으로서 탈아시아를 넘어서 세계로 나아가는 현대 한국영화의 또 다른 경쟁 상대를 만들고 싶지 않다는 편협한 이기심에서 비롯한 걱정이다. 다른 한편으로는 그냥 영화를 좋아하는 한 사람으로서 언제나 새로운 영상과 이야기의 영화가 일본이든, 중국이든, 그리고 한국이든 마음껏 쏟아져 나와, 아직도 예술이나 산업, 그리고 기술에서 우위를 점하는 서구 영화라는 큰 장벽을 넘어서는 것

을 보고 싶다. 어쩌면 이 꿈이야말로 아키라가 동아시아 영화 후학에게 남겨 준 진정한 유산일 수 있다.

〈동경 이야기〉,
다다미의
높이

오즈 야스지로 감독의 〈동경 이야기〉를 검색하면 항상 따라오는
연관검색어 하나가 있다. 바로 앞에서도 나온 다다미숏이라는
단어다. 이러한 상황은 한국 사회에 일본영화에 대한 어떠한 인
식이 투영되었는지를 가늠할 수 있는 좋은 예이다.

　오즈 영화의 미학을 분석한 서구의 여러 연구는 다다미숏에
큰 관심이 없다.

　서구의 영화비평가들이 오즈의 영화에서 찾아낸 특이점은 바
로 시퀀스 사이에 풍경과 사물을 끼워 넣는다는 것이다(그림 2-1,
그림 2-2, 그림 2-3). 이러한 오즈의 편집방식에 다양한 이름이 주
어졌는데, 사토 다다오(佐藤忠男)는 커튼숏(Curtain Shot), 노엘 버
치(Noel Burch)는 필로우숏(Pillow Shot)이라 명명했다. 여기에서는
데이비드 보드웰(David Bordwell)이 붙인 풍경숏(Landscape Shot)을
따르기로 하겠다.[6]

그림 2-1.
오노미치 풍경

그림 2-2. 도
쿄 공장 굴뚝

그림 2-3.
오사카성

〈동경 이야기〉에 나오는 풍경들

풍경숏은 당시 서구의 영화문법과는 상당히 동떨어진 것이었다. 그것은 할리우드이든 유럽의 영화이든 간에, 앞뒤의 시퀀스와는 별로 상관이 없어 보이는 이러한 장면들이 특별한 설명도 없이 삽입되는 경우에는 영화의 서사를 해치기 때문이다. 즉 이러한 장면들은 서구 영화의 관점에서는 관객의 몰입을 해치는 것으로 여겨졌다.

이러한 서구의 시각에서 보면 오즈의 풍경숏은 동양의 신비와 같은 느낌으로 다가갔을 것이다. 그래서 아직도 〈바닷마을 다이어리(海街diary)〉(2015)와 같은 현대 일본영화에서도, 심지어는 애니메이션인 〈신세기 에반게리온: 엔드 오브 에반게리온(新世紀エヴァンゲリオン The End of Evangelio)〉(1997)에서도 풍경숏이 빈번히 사용되었다(그림 2-4, 그림 2-5).

하지만 여기에서는 풍경숏에 대해서는 넘어가자. 풍경숏은 결국 일본 특유의 영화적 문법에 대한 것이지, 이 안에서 일본건축이 가지는 특유의 아름다움을 찾기에는 무리가 있다.

다다미숏은 그 명칭에서 일본적 공간미의 느낌이 풀풀 풍기지만, 이 또한 하나의 편견이 작용한 결과일 수 있다. 사실 다다미숏은 로포지션의 카메라앵글을 칭하는 것일 뿐, 영화적인 장치로서는 특별한 것이 아니다. 즉 일본영화만이 로포지션으로 촬영하는 것이 아니라는 것이다. 〈8월의 크리스마스〉(1998)에서

그림 2-4. 〈바닷마을 다이어리〉의 골목길
그림 2-5. 〈신세기 에반게리온: 엔드 오브 에반게리온〉의 그네

그림 2-6. 〈8월의 크리스마스〉의 로포지션
그림 2-7. 〈장화, 홍련〉의 로포지션
그림 2-8. 〈8월의 크리스마스〉의 안방 장면
그림 2-9. 〈곡성〉의 효주 방 장면

남자주인공의 집 마루가 나오는 장면(그림 2-6)에도, 〈장화, 홍련〉 (2003)에서 주인공들의 집 부엌이 나온 장면(그림 2-7)에도 로포지 션이 적용되었다.

그런데 이러한 장면들도 영화 전체로 보면 극히 일부에 지나 지 않는다. 보통은 아이레벨(eye level)로 촬영하고, 한국에서 일본 의 다다미방과 비슷하게 좌식 생활을 하는 장면을 촬영할 때도, 그림 2-8과 그림 2-9처럼 로포지션으로 촬영하지 않는 경우가 많다. 로포지션은 영화의 흐름에 관객의 몰입도를 높이기 위해 서 때때로 적용하는 것일 뿐, 특별한 것이 없는 보통의 촬영기법 이라는 것이다.

그런데 보통의 눈높이 위치의 앵글이 필요한 장면에서도 로 포지션의 앵글을 고집하면 어떻게 될까? 그 의문을 해결해 주는 영화가 바로 〈동경 이야기〉다. 다다미가 깔린 고이치의 거실 장 면(그림 2-10)은 그렇다고 해도, 고이치의 병원 장면(그림 2-11)과 노리코의 회사 장면(그림 2-12)에도 모두 로포지션의 카메라앵글 이다. 이처럼 〈동경 이야기〉는 대부분 로포지션의 카메라앵글로 촬영되었다.

1950년대 전후 일본을 대표하는 감독들이 이렇게 오즈와 유 사한 낮은 카메라앵글을 고집했다면 분명히 그들만의 이유가 있 었을 것이다.

그림 2-10.
고이치의 거실

그림 2-11.
고이치의 병원

그림 2-12.
노리코 회사

〈동경 이야기〉에 나오는 공간들

일본에 다다미가 있다면 한국은 온돌이다. 중국은 바닥에서 앉아 생활했던 한국, 일본 전통건축과 달리, 예전부터 입식 생활을 해왔기 때문에 같은 동아시아 지역이지만, 두 나라와 공간적인 높이의 공감대가 다르다. 온돌은 일본의 다다미와 마찬가지로 좌식 생활로 인해, 엉덩이를 바닥에 붙이기 때문에 땅의 냉기가 건물의 바닥에 전달되지 않게 만드는 한국 전통의 방식이다. 이에 한국의 온돌은 남산한옥마을 옥인동 윤씨 가옥 안채(그림 2-13, 그림 2-14)처럼 마루와 온돌을 대지에서 될 수 있는 대로 멀리 떨어지게 시공한다.

일본 전통건축의 다다미 높이도 온돌의 높이와 크게 다르지 않다. 일본 전통건축을 대표하는 주택 가쓰라리큐(桂離宮)에 있는 중서원(中書院)(그림 2-15)을 한번 살펴보자. 중서원 내부 바닥 높이(그림 2-16)를 보면, 보통 2층 높이 정도로 땅에서 떨어져 있다. 즉 한국과 일본의 전통건축은 고급 건물일수록 건물의 바닥 높이를 될 수 있는 대로 땅보다 높게 계획하는 게 일반적이다. 이렇게 온돌과 다다미의 높이가 비슷하다면 한국에서도 일본영화처럼 다다미숏과 같은 연출이 있을 만하다. 하지만 한국영화 역사상, 로포지션을 통한 연출이 유행했던 시대는 없다.

사실 일본 전통건축이 다다미를 사용했다고 해서, 로포지션의 연출 방법을 사용했다는 것은 아니다. 즉 다다미숏은 공간의

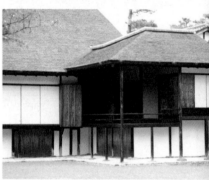

그림 2-13. 옥인동 윤씨 가옥 안채 전경 ⓒ최효식
그림 2-14. 옥인동 윤씨 가옥 안채 온돌과 대청 내부 ⓒ최효식
그림 2-15. 가쓰라리큐의 중서원 전경 ⓒ최효식
그림 2-16. 가쓰라리큐의 중서원 바닥높이 ⓒ최효식

문제가 아니라 시각의 문제로 접근해야 한다.

그림 2-17, 그림 2-18, 그림 2-19는 일본 전통가옥에 앉아 있는 사람을 촬영할 때 카메라의 위치를 아이레벨, 앉아 있는 사람의 눈높이, 그리고 다다미숏이라고 불리는 로포지션의 높이로 나눠 시각화한 것이다.

카메라를 아이레벨로 맞추어 촬영하는 방식(그림 2-17)은 일본 영화를 제외한 대부분의 나라에서 선호하는 것으로, 그림 2-8과 같은 장면이 연출된다. 그림 2-18은 다다미나 온돌과 같은 좌식 생활을 영위하는 일본과 한국에서 자주 활용되는 촬영기법으로 그림 2-9가 그런 장면이다. 문제는 다다미숏의 시각(그림 2-19)이다. 그림 2-17과 그림 2-18은 우리가 일상에서 충분히 경험할 수 있는 현실적인 카메라의 시각이다. 그런데 그림 2-19처럼 로포지션의 시각은 서구에서도, 같은 문화권인 한국과 중국에서도 현대의 일상생활에서는 거의 경험해 보지 못한 시각이다.

이러한 시각이 나올 수 있는 자세는 엎드려서 고개를 들고 있을 때뿐이다. 이 자세는 앞서 〈라쇼몽〉을 다룰 때 소개한 도게자다. 도게자를 아시아 지역에서 과거 일반화된 불교의 예식 중 하나인 절로 본다면, 한국과 중국, 그 외 불교를 신봉한 아시아 국가에서도 로포지션의 시각은 그렇게 낯설지 않을 것이다. 그런데 왜 우리는 이러한 시선이 익숙하지 않을까?

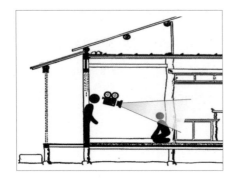

그림 2-17.
아이레벨

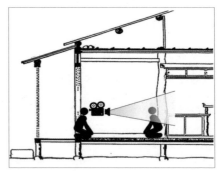

그림 2-18.
앉은 높이

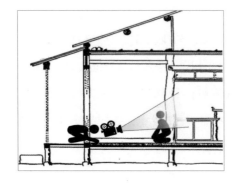

그림 2-19.
로포지션

일본 전통가옥에서 활용하는 카메라앵글들 ⓒ최효식

그림 2-20은 〈카게무샤〉에서 영주인 다케다 신겐의 자리를 묘사한 장면이다. 영주의 가신들은 한층 올라간 단에 자리했고, 최고 권력자인 영주는 그들보다도 한층 더 높은 곳에 앉아 있다. 이후 영주 회의를 하는 장면(그림 2-21)을 보면, 수하들은 무릎을 꿇고 앉아 있는 자세인 세이자(正座)에서 영주의 말과 움직임에 따라 수시로 도게자의 자세를 취한다. 일본은 메이지유신을 통해 근대화를 이루었고 아시아에서 서구의 기준에 따르는 현대화도 가장 먼저 이룩한 나라지만, 아직도 세이자와 도게자의 습성이 남아 있다. 그러니 몸을 엎드려서 바라보는 로포지션의 카메라앵글은 현대 일본인에게는 그렇게 낯설지 않다.

일본인만이 알 수 있는 시각을 영화에 적용해서 나오는 낯섦, 그것이 바로 다다미숏의 의미일 것이다. 서구에서도, 같은 아시아권 문화의 국가에서도 이러한 낮은 시각은 전혀 익숙하지 못한 새로움이었다.

그런 차원에서 풍경숏을 처음 마주했을 때 서구 영화계가 느낀 낯섦과 일맥상통하는 면이 있다. 그런데 그 낯섦이 전 세계의 보편적인 정서가 아니라면 결국은 고립되거나 폐쇄되어 가는 갈라파고스화(Galápagos化)의 길을 걸을 수밖에 없다.

오즈를 비롯해 1950년대에 일본영화의 틀을 만든 일본 영화 감독들도 이와 같은 딜레마에 빠졌던 것 같다. 그런 고민들이 잘

그림 2-20. 〈카게무샤〉 속 영주의 자리
그림 2-21. 〈카게무샤〉 속 영주 회의 장면

드러난 것이 바로 〈동경 이야기〉에서 오즈가 선택한 풍경숏의 대상들이다.

아이러니하지만 영화의 제목에 도쿄가 들어가 있지만, 1953 년 당시 도쿄의 모습은 사실 그리 많이 등장하지 않는다. 도리어 도쿄보다는 주인공인 슈키시의 고향인 오노미치가 어떤 곳인지 이해할 수 있는 영상이 더 많이 담겨 있다. 도쿄가 등장한 풍경 숏도 적지는 않지만, 도쿄를 상징하는 첫 장면(그림 2-2)이 겨우 굴뚝인 것에서 알 수 있듯이 정작 그 당시 도쿄의 모습을 살펴볼 수 있는 장면은 〈동경 이야기〉에서 찾기 어렵다.

〈동경 이야기〉에서 노부부 슈키시와 토미가 며느리인 노리코 와 함께 도쿄 관광을 나서면서, 도쿄 전체를 바라볼 수 있는 건 물 전망대를 올라가는 장면(그림 2-22)이 나온다. 그다음 장면(그 림 2-23)에서 슈키시는 노리코에게 자신들의 자식들이 살고 있는 곳을 가리켜 달라고 하는데, 등장인물이 대화하는 모습만 나올 뿐 실제로 그곳이 등장하지 않는다. 그리고 이 시퀀스의 마지막 에 겨우 도쿄의 전경(그림 2-24)이 짧게 나온다.

그런 장면을 멀리서 촬영할 수 있을 정도의 장비가 전후 일본 영화계에는 없었을 수도 있다. 하지만 이 시퀀스에서만이 아니 라, 도쿄는 물론이고 오사카 또한 풍경숏으로 사용된 장면들을 보면 도시공간을 보여 주는 것을 굉장히 꺼린다는 느낌이 든다.

그림 2-22.
건물 전망대

그림 2-23.
전망대 관람 장면

그림 2-24.
도쿄 전경

〈동경 이야기〉의 전망대 장면들

오즈는 확실한 법칙을 두고 풍경숏을 사용했다. 먼저 어느 지역인지를 알 수 있는 그 지역의 상징을 넣고, 그다음에는 좀 더 범위를 줄여서 주요 활동 무대가 되는 곳을 보여 주며, 마지막으로 그 공간이 등장하기 전 별다른 설명 없이도 그 공간이 어디고 어떠한 곳인지를 관객이 알 수 있도록 풍경숏을 삽입하는 것이다. 예를 들면, 슈키시의 장남인 고이치의 집이 등장하는 풍경숏을 보면, 먼저 도쿄를 상징하는 공장 굴뚝(그림 2-2)이 등장하고, 그다음은 고이치 집 근처의 전철역(그림 2-25)이 등장하며, 고이치 집 내부(그림 2-10)가 등장하기 전까지 고이치가 병원을 운영하고 있다는 것을 보여 주는 장면(그림 2-26)과 고이치의 집 바로 앞(그림 2-27)이 순서대로 전개된다.

오즈는 이러한 풍경숏 등장 순서를 〈동경 이야기〉에서 강박증이 느껴질 정도로 계속 유지한다. 그렇기 때문에, 오즈가 〈동경 이야기〉의 주 무대인 도쿄를 의도적으로 자세히 보여 주지 않으려는 의지가 곳곳에서 보이는 것이다. 그러면 오즈는 왜 도쿄를 자세히 보여 주는 것을 피하려고 했을까?

〈동경 이야기〉가 촬영되고 상영된 시대는 2차 세계대전이 끝난 지 8년여밖에 지나지 않은 1953년이다. 그림 2-28은 융단폭격으로 도시 전체가 파괴된 도쿄의 모습이다. 8년이라는 시간이 짧지는 않지만, 이처럼 파괴된 도시를 충분히 다시 복원하는 데

그림 2-25.
고이치 집 근처 전철역

그림 2-26.
고이치 병원 안내판

그림 2-27.
고이치 집 앞

〈동경 이야기〉의 고이치 집과 병원

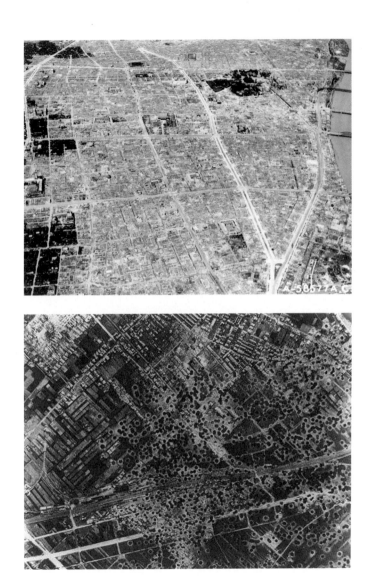

그림 2-28. 2차 세계대전 당시 도쿄의 모습
그림 2-29. 2차 세계대전 당시 오사카의 모습

에는 한계가 있었을 것이다. 오사카 또한 완전히 파괴되었다(그림 2-29). 이러한 상황에서 보았을 때, 오즈는 도쿄를 일부러 보여주지 않은 것이 아니라 전쟁의 상흔이 여전히 남아 있는 도쿄의 모습을 영화에 담을 수 없었을 것이다. 〈동경 이야기〉가 지금은 외국에서 높게 평가받는 작품이지만, 원래 관객의 대상은 바로 일본인 자신이었기 때문에 여전히 잊히지 않는 전쟁의 상처를 굳이 영화에서 상세히 담을 필요는 없었을 것이다.

그러면 일본인이 〈동경 이야기〉에서 기대한 것은 무엇이었을까? 일본인은 영화에서라도 이제 2차 세계대전의 상흔을 벗어났다는 것을 이야기해 주기를 원했을 것이다. 그렇다면 〈동경 이야기〉에서 등장하는 도쿄, 오사카의 풍경숏은 충분히 이해된다. 비록 촬영장이 주가 되기는 했지만, 전후 일본인은 일상생활이 전개되는 미용실과 술집, 그리고 기차역이 나오는 장면(그림 2-30, 그림 2-31, 그림 2-32)은 물론이고 병원과 사무실 등이 영화에서 주 무대로 활용되는 것을 보면서, 이제 전쟁의 기억은 모두 잊은 듯 평안한 홈드라마를 이 영화에서 기대한 것이다.

반면 아키라는 2차 세계대전 이후 전쟁의 상처를 완전히 이겨내지 못한 1950년대의 도쿄와 일본 사회의 모습을 〈이키루〉에서 날것 그대로 보여 준다. 앞에서 언급한 구로에 지역 이외에도, 포장하지 않은 도로에서 흙먼지가 날리는 모습(그림 2-33)을

어떠한 윤색도 하지 않고 영상에 담았다. 또 승전국인 미국의 밤 문화에 흠뻑 빠진 전후 일본의 모습을 클럽 장면(그림 2-34)으로 그렸다. 그러면서도 이제 자본주의 사회로 나아가는 일본의 미래를 보여 주고자 제과점이라는 공간을 장면(그림 2-35)으로 활용했다.

오즈는 〈동경 이야기〉에서 그 시대의 일본이 아니라, 일본인으로서 이상적으로 그린 일본의 모습을 그대로 담고 싶어 한 것 같다. 그 당시를 살지도 않았고, 일본인도 아닌 내가 아키라와 오즈가 영화에서 구현하려고 한 일본의 시대상 가운데 무엇이 더 옳았는지에 대해서 언급하는 것은 옳지 않은 일이다. 다만 일본인은 현실보다는 자신들이 마음속에서 그리던 일본 사회의 모습을 더 보고 싶어 한 것 같다. 미루어 짐작하건대, 그러한 경향 덕분에 오즈가 영화에서 사용한 공간구법이 지금도 끈질기게 살아남아 일본영화에서 숨 쉬는 것이 아닐까 싶다.

그렇기 때문에 〈동경 이야기〉에 대한 배경지식이 없는 다른 문화권 사람들이 보면 강렬한 낯섦이 이 영화의 전체 정서를 지배하는 것처럼 느껴진다. 그리고 그 낯섦이 더 강하게 느껴지는 데에는 일본인의 시각에서 비롯된 다다미숏과 같은 로포지션으로 강조된 공간감도 일조한다. 그런데 어쩌면 강한 거부감으로 다가올 수 있었던 오즈의 영화철학이 어떻게 서양의 많은 영화

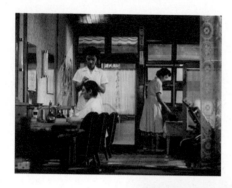

그림 2-30.
카네코의 미장원

그림 2-31.
술집

그림 2-32.
도쿄 기차역

〈동경 이야기〉의 일상 공간

그림 2-33.
도로

그림 2-34.
클럽

그림 2-35.
제과점

〈이카루〉의 공간

평론가의 관심을 끌었을까?

그것은 영화의 탄생과 좀 연관이 있을 것 같다. 영화가 처음 탄생했을 때, 영화는 매우 단순하게 접근했다. 그냥 연극을 동영상으로 촬영한 것, 그것이 바로 영화의 시작이다. 그렇기에 영화 용어 중에서 연극을 연상하게 하는 용어가 지금도 빈번히 쓰인다. 대표적인 것이 바로 미장센이다. 미장센은 '사건을 무대화하는 것'을 의미하며, 처음에는 연극연출 기법을 이야기하는 것이었다. 이후 영화연출로 그 사용 범위가 확장돼 감독이 촬영장, 조명, 의상, 그리고 극중 인물의 행위를 통제함으로써 카메라 전방의 사건을 무대화하는 개념으로 사용된다.[7]

그림 2-36은 연극무대를 그대로 촬영할 때의 공간 배치를 나타낸 것이다. 연극은 보통 무대 ⓒ 위의 ⓐ에서 이루어진다. 그러나 실제 무대공간은 그림 2-36-㉮처럼 보통 다음 연기를 하는 배우들이 대기하거나 연기를 마친 ①과 ②가 퇴장하는 공간으로 ⓑ와 ⓒ도 활용된다. 그리고 ⓓ 또한 ⓑ·ⓒ와 같은 용도로 사용되거나 ⓐ의 공간을 구체화하는 데 필요한 배경을 설치해 놓는 공간으로 사용된다. 그러나 이 연극무대가 카메라앵글에 잡히는 공간은 그림 2-36-㉯처럼 ⓐ의 공간으로 한정된다.

오즈는 연극무대를 영상화한 초기 영화의 공간감을 〈동경 이야기〉에서 그대로 보여 준다. 이와 같은 관점에서 보면 다다미

숏에 오즈가 그렇게 집착한 것도 설명된다. 오즈는 그림 2-36-㉮에서 관객의 시각인 ③을 영화에 적용했다고 볼 수 있다. 오즈의 이러한 공간 접근 방식은 편집을 통해서 연극무대에서 출발한 영화의 시작을 이미 잊은 서구 사회에 영화가 표현하는 공간의 가치를 다시 한번 환기하게 하는 계기가 되었을 것이다.

그림 2-37은 앞에서 언급한 모더니즘의 시작인 르코르뷔지에의 빌라 사보아다. 지금은 우리 주변에서 흔히 볼 수 있는 상자형 매스에 필로티로 이루어진 그저 그런 평범한 건물이다. 그러나 이러한 작품이 있었기에 쿱힘멜블라우(Coop Himmelb(l)au)가 디자인한 BMW 벨트(BMW Welt)와 같은 작품(그림 2-38)이 탄생할 수 있었다. 여기서 이 두 작품을 사례로 드는 것은 영화의 첫 출발을 잊고서 대중의 취향에 쫓기듯이 편집으로 영화의 공간을 짜깁기 시작한 서구의 영화 세계에, 오즈의 〈동경 이야기〉가 영화의 출발을 다시 상기하게 했을 것이기 때문이다. 그렇지만 하나 분명히 해야 할 것은 〈동경 이야기〉가 빌라 사보아만큼 대단한 영화는 아니라는 점이다. 〈동경 이야기〉가 훌륭한 작품이기는 하지만, 건축사에서 근대건축과 현대건축을 구분하는 기준이 된 빌라 사보아에 비견될 만큼 영화사에 기념비를 세운 작품은 아니라는 이야기다.

〈동경 이야기〉에는 하나의 장면에서 등장인물이 대화를 시작

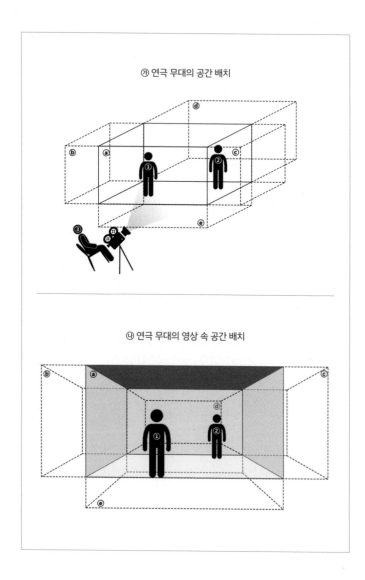

㉮ 연극 무대의 공간 배치

㉯ 연극 무대의 영상 속 공간 배치

그림 2-36. 연극무대를 카메라로 촬영할 때의 공간 배치 ⓒ최효식

그림 2-37. 빌라 사보아 ⓒ최효식
그림 2-38. BMW 벨트 ⓒ최효식

하면(그림 2-39-㉮), 각 등장인물을 근접 촬영한 장면(그림 2-39-㉯, 그림 2-39-㉰)가 끼어들어 공간의 연속성을 깨뜨리는 경우들이 있다. 이러한 방식은 동시대에 활동한 아키라의 작품에도 종종 보이나, 오즈의 작품만큼 미장센이 튀지는 않는다.

오즈는 왜 이렇게 어색한 클로즈업숏을 많이 사용했을까? 오즈는 그림 2-39-㉮와 같은 장면을 연출할 때 등장인물의 위치뿐만 아니라, 그에 따라 보이는 여백의 크기, 배경이 되는 공간과 소도구마저도 모두 직접 관여한 것으로 보인다. 그런 측면에서 보면 그림 2-39-㉯와 그림 2-39-㉰ 하나하나에 오즈의 미장센에 대한 철학이 잘 녹아 있는 것 같다. 그림 2-39-㉮, ㉯, ㉰가 연결되고 연속 공간으로서 완벽해지려면 그림 2-39-㉯와 그림 2-39-㉰에서 인물의 위치는 화면의 한가운데가 아니라, 한쪽으로 치우치고 공간의 여백도 달라져야 한다. 그것을 오즈가 모르지는 않았을 것인데, 〈동경 이야기〉에서 그러지 못한 것은 그렇게 촬영할 수밖에 없던 현장의 상황이 따로 있지는 않았을까 조심스럽게 추측해 본다.

2차 세계대전이 끝난 후 8년밖에 지나지 않은 당시의 일본으로서 영화를 제작하는 것은 상당히 버거운 일이었을 것이다. 지금이야 디지털로 전환되면서 영화필름에 대한 부담을 완전히 덜어 여러 번 촬영하고 그중에서 A컷을 골라 영화를 제작할 수 있

지만, 〈동경 이야기〉를 제작할 당시에는 영화필름을 정말로 아끼면서 촬영할 수밖에 없었을 것이다. 그렇기에 오즈는 한 컷을 촬영하기 전에 사전연습을 수없이 해서, 될 수 있는 대로 한 번에 A컷을 촬영해 영화 제작비를 아끼는 노력을 했을 것이고, 그림 2-39-㉯와 그림 2-39-㉰처럼 대화에 필요한 장면은 전체 장면에 연결된 여러 B컷을 시험 삼아 찍기보다는, 단번에 배우가 대사를 가장 잘 전달할 수 있도록 장면을 구성해서 촬영하지 않았을까 싶다. 즉 1950년대 서양 영화에서 볼 수 없었던 〈동경 이야기〉의 여러 숏은 당시 일본영화계의 제작환경에서 이룰 수 있던 최선의 결과일 수 있다.

연극무대를 그대로 영화에 담은 것으로밖에 볼 수 없는 오즈의 영화 속 공간이 서구의 많은 영화평론가의 관심을 끈 이유에 대해 부연 설명이 필요하다. 한국인으로서 〈동경 이야기〉를 보면서 느낀 가장 큰 이질감은 그들의 일상에서 8년 전 전쟁의 상처가 하나도 느껴지지 않는다는 것이다. 섬뜩하게 느껴진 장면이 하나 있다. 바로 슈키시가 도쿄에서 동향 사람 산페이를 만나서 술을 마시는 장면에서, 전쟁에 참전해 전사한 자식들의 이야기를 너무나도 아무렇지 않게 남 이야기하듯이 말하는 모습이다. 또 슈키시 부부가 며느리의 집을 찾아가서 전사한 아들의 사진을 보면서 대화하는 장면도 마찬가지였다. 이러한 정서는 슈

그림 2-39. 〈동경 이야기〉의 한 장면과 연결 클로즈업숏

키시의 아내인 토미의 장례식 이후 식구들이 모여서 식사하는 장면으로 이어진다.

이것을 일본인의 정신이라고 해석하는 시각도 많다. 그것이 본질이든 아니든 일본인을 제외한 세계의 모든 사람에게 매우 낯선 감정들임에는 분명하다. 이해할 수 없기에, 일본인을 제외한 세계의 모든 사람은 〈동경 이야기〉에서 활용된 풍경숏과 로포지션의 시각에 다른 의미가 있을 것이라고 짐작했다. 즉 다다미숏의 낮은 시각은 고개를 땅으로 향한 도게자에서 나올 수밖에 없고, 그 모습은 다다미숏이 적용된 장면이 2차 세계대전의 전범국인 일본이 머리를 조아리고 용서를 비는 것처럼 느껴질 수도 있다는 것이다.

그러나 만일 서구의 시각에 이러한 감정이 조금이라도 섞였다면, 그것이야말로 정말 일본인의 정서에 대한 몰이해다. 〈동경 이야기〉는 페이드 인(fade in)과 페이드 아웃(fade Out) 없이 돌연 나타나는 풍경숏의 사물처럼, 각 시퀀스에 등장하는 배우들은 그 영상에 배치된 장치 및 도구와 다를 바가 없다. 그렇기에 오즈는 〈동경 이야기〉에서 배우들에게 특별한 감정이 담긴 연기 대신, 미장센을 완벽하게 구성하는 정도의 위치만을 요구했다. 그 덕분인지 토미의 장례식에서 둘째 아들인 케이조가 눈물을 흘리는 장면(그림 2-40)이 더 돋보였다. 하지만 그뿐이다. 〈동경

그림 2-40. 〈동경 이야기〉속 토미의 장례식에서 눈물을 흘리는 케이조

이야기〉는 인형 대신 사람이 나오는, 잘 만들어진 인형극 영화일 뿐, 이 영화에서 전쟁범죄를 뉘우치는 일본인의 정서 같은 것을 기대할 수는 없다.

솔직히 이 책의 원고를 준비하면서 〈동경 이야기〉를 처음 보았다. 〈동경 이야기〉의 명성을 들은 것은 한국에 일본문화가 개방된 1998년 이전이었다. 보려고 해도 볼 수 없던 그 시절에 이 영화를 접했더라도 지금 느낀 감정과 크게 다르지 않았을 것이다. 그 이유는 〈동경 이야기〉에서 내가 찾을 수 있었던 공간의 특성은 그때나 지금이나 그냥 낮은 카메라앵글로 우리의 일상과는 다른 과장된 시각뿐이기 때문이다. 문제는 21세기가 20여 년이 흐른 지금, 〈동경 이야기〉의 시각적 낯섦은 이제 새로움보다는 그 고집스러움이 더 부각되기 시작했는데도, 아직도 그것에 집

착하는 답답한 일본영화계의 현실이다.

　물론 오즈가 구축한 일본영화의 공간적 특성을, 타이완영화 특유의 감성으로 재해석함으로써 타이완 뉴웨이브영화를 완성한 허우샤오셴(侯孝賢)과 에드워드 양(楊德昌)과 같은 감독도 있다. 그러나 그들이 발전시킨 오즈의 공간구성 연출도 이제는 신선하지도 않고, 새롭게 변용해 발전시키는 것도 한계에 다다랐다. 이는 오즈의 영화를 근간으로 했던 일본영화와 타이완영화가 급격히 쇠락의 길을 겪은 것으로 어느 정도 증명이 되었다고 생각한다. 그러니 이제는 다다미숏과 풍경숏 대신 새로운 영상 흐름에 과감하게 도전하는 색다른 21세기 일본영화를 기대해 본다.

〈협녀〉,
무협영화 속 공간의
변주

필자가 고등학교를 졸업할 무렵, 한 편의 영화가 막 새로운 세상
으로 나오는 많은 한국 젊은이의 가슴에 불을 질렀다. 바로 우위
썬(吳宇森) 감독의 〈영웅본색(英雄本色)〉(1986)이 그 돌풍의 주인
공이었다. 그 이전 홍콩영화는 마치 곡예를 보는 듯한 쿵후영화
가 대부분이었다. 눈은 즐겁고, 입은 웃고 있었지만, 할리우드영
화처럼 멋있지는 않았던 홍콩영화가 달리 보인 것이 그때부터였
다. 〈영웅본색〉과 같은 홍콩누아르(Hong Kong Noir) 영화들의 인
기가 시들 무렵, 또 홍콩영화는 할리우드의 특수촬영기법을 도
입한 〈동방불패(東方不敗)〉(1992)와 같은 신무협영화들로써 아시
아에서 20세기 말부터 상업적으로 대단한 성공을 거두었다. 이
러한 성공에 주목한 할리우드는 앞으로 다가올 세계화 시대에
발맞추어 아시아 영화시장으로 진출을 꾀하고자, 몇몇 홍콩 감
독과 배우를 할리우드에 불러들인다. 이렇게 동아시아 영화가

미국 본토에 진출하기 시작했는데, 그 결실을 한국영화가 거둘 것이라고는 새로운 세기가 열린 그 시대에는 그 누구도 상상을 못 했다.

이제 2000년도 훌쩍 넘어서 22년이나 흐른 지금, 인터넷이 우리 일상이 되고 글자 그대로 지구촌이 되면서, 한정적이던 다른 나라 영화에 대한 정보를 이제 언제 어디서나 쉽게 접할 수 있는 세상이 되었다. 그 덕분에 그 시절 홍콩영화를 바라보는 필자의 시선은 완전히 달라졌다. 그 당시에는 세기말 아시아 영화계를 휩쓴 〈영웅본색〉이나 〈동방불패〉와 같은 영화들을 몇 명의 뛰어난 감독과 배우 덕분에 갑작스럽게 일어난 돌풍 정도로 치부했다. 그도 그럴 것이, 어느 순간 홍콩영화는 성공한 영화들에 배우만 바꾸고 서사의 변화도 없이 계속 자가 복제하면서 아시아에서 그 지위를 서서히 잃어 갔기 때문이다. 그런데 아시아에서 홍콩영화의 위상을 모두 잃은 지금에 이르러서야, 홍콩영화가 홍콩이라는 특수한 정치와 경제, 그리고 문화 속에서 발달한 결과라는 재평가가 서서히 이루어지고 있다.

홍콩영화의 명과 암을 가르는 데 그 중요한 길목을 차지하는 영화가 바로 후진취안 감독의 〈협녀(俠女)〉(1971)이다. 〈협녀〉는 전 세계에 무협영화의 새로운 예술적 가치를 세계 최초로 알렸다는 데 그 가치가 있다. 바로 구로사와 아키라가 〈라쇼몽〉으로

일본영화를 세계에 처음 알린 것처럼, 〈협녀〉도 1975년에 홍콩 무협영화 최초로 칸영화제에서 기술상을 받음으로써 과거 상업적인 목적에만 치중되었던 홍콩 무협영화에 다른 길을 열어 주었다.[8]

그렇다면 〈협녀〉는 그 이전과 그 이후의 홍콩 무협영화와 무엇이 다를까? 바로 영화의 배경이 되는 공간이다. 홍콩은 현지 촬영을 통해 중국 전통문화를 길러낸 다양한 지역성을 보여 주는 데 제한이 있었다. 후진취안과 함께 홍콩 무협영화의 르네상스를 이끈 장처(張徹) 감독의 대표작인 〈의리의 사나이 외팔이(獨臂刀)〉(1967)에는 이러한 한계가 여실히 드러나는데, 현지에서 촬영해야 할 공간들을 실내 촬영장으로 만들어 〈의리의 사나이 외팔이〉를 제작했다(그림 3-1). 이처럼 무협영화의 시대성이 반영되어야 할 중요한 공간들을 현지에서 촬영할 수 없어 실내 촬영장으로 대체한 장면이 〈의리의 사나이 외팔이〉에는 너무 많기에, 영화라고는 하지만 공간에서 무협드라마와 별다른 차이가 느껴지지 않는다.

그에 비해 〈협녀〉는 영화의 주 배경이 되는 정로요새 장면(그림 3-2)을 야외 현지 촬영했다는 점에서 그 시대 다른 홍콩영화들과 차별화된다. 특히 정로요새 장면에서 나오는 폐가 진원장군부는 촬영장소가 마땅하지 않은 홍콩이 아니라 실제와 비슷하게

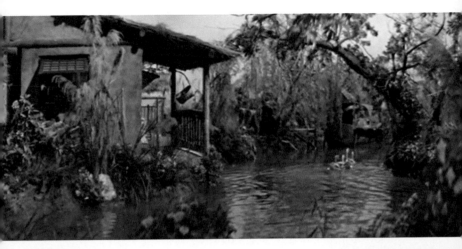

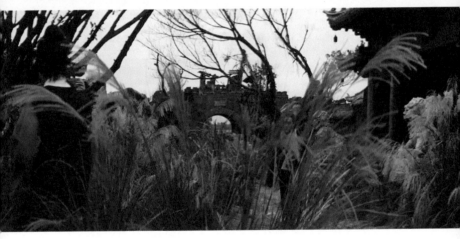

그림 3-1. 〈의리의 사나이 외팔이〉 실내 촬영장
그림 3-2. 〈협녀〉 정로요새

제작된 다이완 촬영장에서 촬영되었다. 공장에서 물건을 생산하듯이 상업적 목적에서 마구 제작되던 일반 홍콩영화와 달리, 〈협녀〉는 촬영장을 직접 제작함으로써 중국 전통건축을 작품에서 구현하려는 감독의 의지가 명확히 드러나는 작품이다.

당시 시대를 거스르는 후진취안의 이러한 욕심은 〈협녀〉가 홍콩영화뿐만 아니라, 같은 중화 문화권인 타이완영화와 중국영화를 통틀어서 중요한 위치를 차지하게 만들었다. 그것은 바로 〈협녀〉를 기점으로 중국 전통건축의 미를 어떻게 영화에서 구현할 것인지에 대한 고민이 시작되었기 때문이다.

그런데 〈협녀〉가 중국 전통건축의 공간적 특징을 충분히 반영했는가에 대해서는 다시 한번 정도는 되짚어 봐야 할 것이다. 〈협녀〉가 제작될 당시의 중국은 중국공산당이 지배하는 중국 본토와 중국국민당 정부의 타이완, 그리고 영국의 조차지 홍콩으로 나뉘어 있어 학문적 교류가 제한되었기에 중국 전통건축에 대한 건축사적 연구가 충분히 이루어질 수 없었다. 따라서 후진취안이 〈협녀〉를 제작하면서 참고할 수 있는 중국 전통건축에 대한 자료는 많지 않았다.

〈협녀〉의 시대적 배경은 명나라다. 명나라는 조선과 같은 시기의 중국 왕조로 본토는 물론이고, 타이완이나 홍콩 지역에도 명나라의 유적이 다른 시대에 비해서는 비교적 많이 남아 있다.

그렇기에 보통 홍콩 무협영화나 무협드라마에서 시대적 배경으로 자주 등장한 송나라보다 중국 전통 건축공간을 구현하는 데 명나라 시대가 비교적 수월했을 것이다.

후진취안과 경쟁하던 장처는 배경은 물론이고, 복장과 무기 등에서 중국의 마지막 왕조인 청나라와 명나라를 섞은 경우가 많았다. 그 시대 무협영화 촬영장이나 현지 촬영장소에 중국 각 시대의 특성이 뚜렷하게 반영되지 못한 것은, 홍콩 무협영화의 흥행기이자 사극의 전성기라고 할 수 있는 1949~1969년에 총 297편이나 되는 무협영화가[9] 쏟아진 것이 한 원인이라고 할 수 있다. 그 시기 홍콩 무협영화계는 중국의 다양한 시대를 영화의 배경으로 설정해 보려는 노력도 했겠지만, 결국은 제작기간과 제작비의 압박으로 영화 속 공간에 대해 건축사적으로 충분히 고려하지 않고 특정 시대의 전통 건축양식에 집중할 수밖에 없었을 것이다.

그 대표적인 예는 〈의리의 사나이 외팔이〉에서 주 배경으로 나오는 주택의 기와지붕과 벽돌로 만든 문, 담의 형태(그림 3-3)다. 그림 3-3만을 봐서는 이 영화의 배경이 송나라인지 명나라인지, 아니면 청나라인지 전혀 알 수 없다. 그렇기에 〈협녀〉가 시대 배경을 명나라로 설정하고, 현지 촬영장도 직접 제작한 것에서 이미 당시 다른 무협영화들과 출발 자체가 달랐다.

그림 3-3. 〈의리의 사나이 외팔이〉 속 주택 정문
그림 3-4. 〈협녀〉 속 진원장군부 정문
그림 3-5. 제타이쓰 명왕전 ⓒ최효식
그림 3-6. 광지쓰 대웅전 ⓒ최효식

그렇다면 〈협녀〉는 명대의 건축공간을 영화에 얼마만큼 제대로 담았을까? 〈협녀〉에서 진원장군부의 정문(그림 3-4)을 보면, 비교적 명나라의 전통적인 문을 잘 재현했다. 진원장군부 정문 지붕의 처마 곡선은 명나라 건축의 흔적이 많이 남아 있는 베이징 주변의 대표적 사찰인 제타이쓰(戒檯寺)의 명왕전(그림 3-5)과 광지쓰(廣濟寺)의 대웅전(그림 3-6) 팔작지붕의 추녀 끝이 올라간 모양이 진원장군부 정문의 추녀(그림 3-4)와 유사한 것을 단박에 알 수 있다.

이처럼 〈협녀〉 속 영화의 공간이 건축사적으로 제대로 고증되었는지를 하나하나 따져 보는 것은 그전에 중국 전통건축이 같은 동아시아 문화권에 있는 한국과 일본의 전통건축과 무슨 차별성을 가지냐는 것에 대해서 먼저 규정해야 할 필요가 있다. 그것은 솔직히 한국과 일본, 중국의 전통건축을 구분할 정도로 동아시아 문화에 대해 문외한인 서구인은 물론이고, 지금 동아시아 세 나라 사람들도 잘 알지 못하기 때문이다. 하지만 이 곤란한 난제를 이 책에서는 피해 가고자 한다. 이 과제는 한국만이 따로 해서도 안 되고, 중국과 일본의 전통건축 연구자들이 많은 시간을 가지고, 같이해 나가야만 이룰 수 있기에, 이 책에서 이것을 다룬다는 것은 동아시아 영화 속 건축공간이 가지고 있는 아름다움을 들여다보는 본 목적을 어긋나게 만든다.

그래서 진짜 우리가 살펴봐야 할 것은 〈협녀〉가 명대 시대를 얼마만큼 정확하게 고증했냐는 것보다는 무협영화라는 영상 속 공간 안에 중국 전통건축이 가지고 있는 공간적 감성을 어떻게 해석해서 녹여 냈는지에 초점을 맞춰야 하는 것이다.

이를 위해서 21세기 지금 우리가 중국 전통건축을 배경으로 한 중국 문화권 영화들을 통해 일반적으로 인식되는 편견들과 〈협녀〉의 공간적인 서사가 어떻게 다른지를 비교해 보는 것이 더 의미가 있지 않을까 싶다. 보통 중국 문화권 영화 속 전통건축들은 어느 순간부터 규모는 무조건 거대해야 하며, 거의 환상에 가까운 시대불명의 공간을 창출하는 방향으로 변화했다. 그 단초를 제공한 것이 바로 장이머우(張藝謀) 감독의 〈영웅(英雄)〉(2002)이다. 〈영웅〉은 중국 대륙에서 본격적으로 촬영된 첫 무협영화일 뿐만 아니라 오랜 기간 축적된 홍콩영화계의 무협영화 기술력과 노련한 홍콩 영화배우들의 연기가 하나로 융합되어 상승효과를 발휘한 첫 영화라 할 수 있다.

장이머우 감독은 〈영웅〉에서 예전부터 잘 사용한 빨간색의 공간(그림 3-7)을 청색, 백색 등의 색깔로 바꾸어 그에 알맞은 서사를 가져 가면서 확실히 이전 중국영화에서 볼 수 없는 새로운 길을 열었다고 할 수 있다. 무엇보다 깜짝 놀란 것은 영화 속에서 재현된 진시황제의 아방궁(그림 3-8)의 위용이었다. 그 놀라움은

거기서 멈추지 않았다. 그 궁이 실제 남아 있는 다른 시대의 궁이 아니라, 바로 촬영장으로 재현된 공간이라는 것이고, 이 촬영장의 규모는 과거 대형 역사극을 제작한 1950~1960년대 할리우드에서도 볼 수 없었던 엄청난 크기였다.

그 이후 중국영화에 본격적으로 컴퓨터그래픽스(computer graphics, CG) 기술이 적용되기 시작하자, 중국 전통사극은 계속 더 크고 화려하게 변화했다. 대표적으로 〈적인걸: 측천무후의 비밀(狄仁傑之通天帝國)〉(2010)에서 당나라의 도시 낙양의 황궁을 그림 3-9와 같이 컴퓨터그래픽스 기술로 복원했다. 문제는 〈적인걸〉에서 묘사된 낙양의 황궁(그림 3-9, 그림 3-10)은 역사적 고증과 전혀 상관없는 가상 세계나 게임 세계에서 나올 법한 그런 궁궐이라는 것이다.

다시 말하지만, 이 책에서는 영화에서 표현된 중국 전통건축의 고증에 관한 문제를 다루지 않는다. 여기서 밝히고자 하는 것은 고증의 문제가 아니라 〈영웅〉 이후 〈적인걸〉 등을 걸쳐 중국 전통건축을 다룬 현대 중국영화가 이제 실내 촬영장이나 야외 촬영장의 크기에만 집착한다는 것이다. 그런데 촬영장이 거대화되자, 화면에서 보이는 중국 전통 건축공간을 최대한 많이 담기 위해서, 그 안에서 연기하는 배우들이 점점 작아졌다. 이러한 영화 속 공간연출 방법은 미국 스펙터클영화인 〈벤허(Ben-Hur)〉

그림 3-7. 〈영웅〉 속 빨간색 공간
그림 3-8. 〈영웅〉 속 아방궁

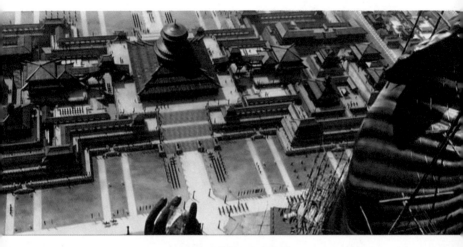

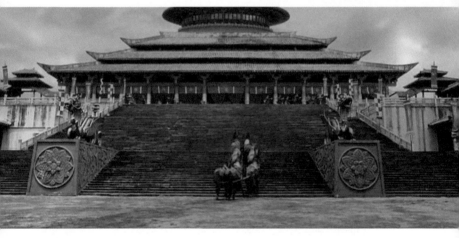

그림 3-9. 〈적인걸〉 속 낙양 황궁 조감
그림 3-10. 〈적인걸〉 속 낙양 황궁

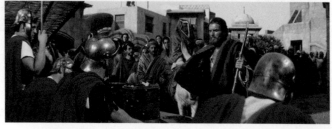

그림 3-11. 〈벤허〉의 원거리 전경 장면과 인물 근접 장면
그림 3-12. 〈영웅〉 속 아방궁 대전

(1959)나 〈클레오파트라(Cleopatra)〉(1963)와 매우 유사하다. 다만 할리우드 대형 사극은 당시 영화 기술의 한계로 그림 3-11과 같이 원거리의 전경 장면과 가까이에서 배우들을 근접 촬영한 장면을 교차 편집했다.

〈영웅〉에서 공간은 얼핏 할리우드 대작 영화들과 비슷해 보이지만, 다른 점이 하나 있다. 그림 3-12는 〈영웅〉 속 아방궁 대전의 장면들로서 아방궁 외부 촬영장처럼 내부도 제작한 것인지는 불분명하지만, 장이머우는 〈영웅〉에서 마치 진시황제의 거대한 꿈을 공간적으로 표현하고 싶었는지, 영화 속 공간의 깊이를 강조하기 위해 연기하는 배우들을 망원카메라로 촬영하여 카메라 방향으로 연기 동선을 잡는 장면을 자주 연출했다.

이를 분석한 것이 그림 3-13이다. 그림 3-13-㉮처럼 장이머우는 〈영웅〉에서 여러 공간을 카메라 앞에 직렬 배치하여, 그림 3-13-㉯의 ⓐ·ⓑ·ⓒ를 연결하여 하나의 시퀀스로 보여 주었다. 이러한 방식들은 배우의 연기와 배경 공간들을 같이 보여 주는 데는 매우 효과적이라 할 수 있다. 그런데 후진취안도 〈협녀〉에서 이렇게 공간을 배치했을까?

〈협녀〉는 〈영웅〉과 비교해 보았을 때 적은 제작비와 하잘것없는 촬영장에서 제작되었지만, 1970년대 초 홍콩 무협영화의 상황을 보면 당시로서는 파격적인 규모의 촬영장이었다. 그래서인

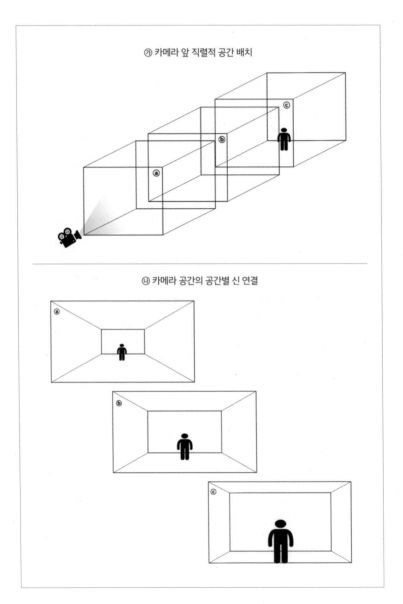

㉮ 카메라 앞 직렬적 공간 배치

㉯ 카메라 공간의 공간별 신 연결

그림 3-13. 카메라 앞 직렬적 공간 배치 ©최효식

지 〈협녀〉도 〈영웅〉처럼 카메라 앞에 직렬 배치된 장면이 많다. 하지만 중요한 결투 장면은 대부분 그림 3-14처럼 카메라를 좌우로 움직여 연출되었다.

사실 이러한 촬영 방법은 칼을 무기로 삼는 영화들에서 피할 수 없는 선택이다. 이에 대한 내용은 앞서 '〈라쇼몽〉, 아키라의 꿈'에서 이미 다루었다. 특히 주인공 한 명이 다수의 적과 대결하는 장면은 카메라가 좌우로 움직이는 것이 더욱더 효과적이다.

홍콩 무협영화가 발전하는 데 일본 사무라이영화의 영향은 무시할 수 없다. 당시 아키라를 필두로 한 일본 사무라이영화들은 세계 영화제에서 좋은 성과를 이루었고, 무술이라는 주제를 공유하는 홍콩 무협영화와 아시아 시장과의 경쟁에서도 위협이 되고 있었다.[10] 그렇기에 홍콩영화계는 한층 진보한 아키라표 사무라이 액션영화의 공간적 특성을 그냥 지나칠 수 없었을 것이다. 그렇다면 홍콩 무협영화계는 일본 사무라이 액션영화를 그대로 가져다 썼을까? 그 질문의 해답이 바로 후진취안의 〈협녀〉 속에 숨겨져 있다.

중국 전통건축의 중요한 수법으로 차경(借景)이 있다. 차경은 주변 풍경을 안으로 끌어들여 한쪽 벽면을 채우는 기법으로, 중국 전통건축에서 시작되어 한국은 물론 일본 전통건축에서도 내부 공간에서 외부 공간을 향해 열린 공간을 만들어서 시각적으

그림 3-14. 〈협녀〉속 진원장군부 결투 장면

로 내외부 공간을 소통하게 만드는 중요한 건축 기법으로 자리
잡았다. 한 가지 재미있는 것은 현대건축의 시작인 모더니즘 건
축에도 차경과 비슷한 기법이 있다는 사실이다.

그림 3-15는 발터 그로피우스(Walter Gropius)가 설계한, 모더
니즘 건축의 진정한 시작을 알린 바우하우스 데사우(Bauhaus Des-
sau)의 전경과 내부의 유리창을 통해 보이는 풍경이다. 근대 이전
의 서양 전통건축은 구조적 문제로 창을 크게 내지 못했기 때문
에, 그림 3-16의 비스 순례성당(Pilgrimage Church of Wies)처럼 내
부에 갖가지 장식을 하고 그림을 그려서 실내 공간을 꾸몄다. 그
래서 비스 순례성당의 외부와 내부는 따로 전혀 같은 건물로 볼
수 없는, 즉 겉과 속이 완전히 다른 건물이 되어 버렸다.

이것이 문제라고 생각한 여러 건축가는 그림 3-16 내부의 화
려한 장식들 대신 전면 유리창에 대한 구조적인 문제를 철근콘
크리트 라멘(Rahmen) 구조로 해결하면서, 외부의 풍경을 내부로
끌어들였다. 이것을 보통 내외부 공간의 상호관입 또는 시각적
소통이라고 칭한다.

어떻게 보면 동양의 전통건축에서든 동서양의 현대건축에서
든, 인간이 외부 풍경을 내부에서 보고 싶어 하는 기본 욕구가
차경과 전면 유리창을 통해 시대를 뛰어넘어 공통으로 나타났다
고 볼 수 있다.

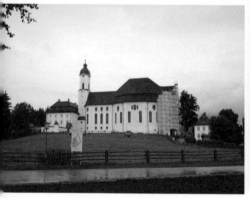

그림 3-15. 바우하우스 데사우와 전면 유리창 ©최효식
그림 3-16. 비스 순례성당의 외부와 내부 ©최효식

이렇게 동양과 서양, 시대를 초월하여 차경과 같은 수법이 계속 이어져 왔지만, 중국 전통건축만이 가지는 차경의 특성이 있을 것이다. 보통 한국과 일본의 차경 수법은 정적이다. 경회루의 차경 수법(그림 3-17)과 가쓰라리큐(桂離宮)의 차경 수법(그림 3-18)을 비교해 보면, 바깥으로 열린 공간이 하나의 액자(Pitcure Frame)가 되어 바깥 풍경을 산수화처럼 가두어 놓는 것이다. 반면 중국의 차경 수법은 정적이기도 하지만 이허위안(頤和園)의 장랑(長廊)과 회랑(回廊)(그림 3-19)과 같이 동적인 차경 수법도 있다.

장랑과 회랑을 통한 차경과 일반적 차경의 수법을 비교한 것이 그림 3-20이다. 일반적 차경은 그림 3-20-㉮에서 알 수 있듯이, ⓐ의 풍경만이 내부 공간으로 들어온다. 즉 액자를 통해 내부로 유입되는 풍경이 한정되는 것이다. 반면 회랑을 통한 차경은 그림 3-20-㉯처럼, 각각의 회랑 기둥을 통해서 형성되는 액자에 각각의 위치에서 보이는 ⓒ·ⓓ·ⓔ의 풍경이 담기지만, 내부의 관찰자는 옆으로 움직이면서 전체적인 ⓑ의 풍경을 인식할 수 있는 것이다.

이 회랑의 방식은 각각의 필름들이 연계되어 움직임을 담는 동영상의 원리와 유사하다. 그렇기에 일반적 차경이 정적이고 2차원적인 것에 비해서, 회랑을 통한 차경은 동적이면서 3차원적인 감성을 만들 수 있는 것이다.

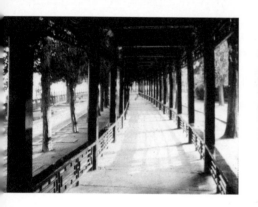
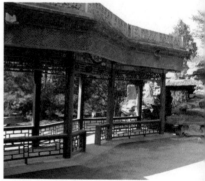

그림 3-17. 경회루의 차경 ⓒ최효식
그림 3-18. 가쓰라리큐의 차경 ⓒ최효식
그림 3-19 이허위안의 장랑과 회랑

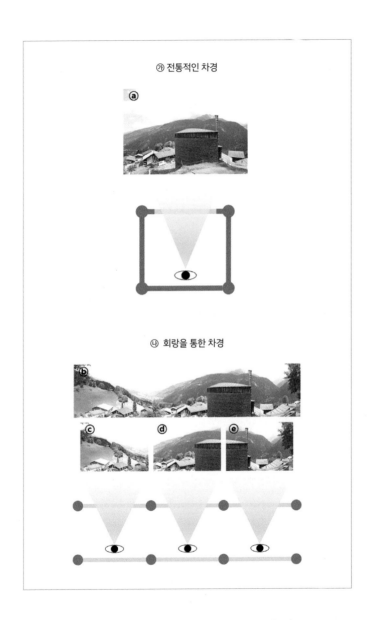

그림 3-20. 일반적 차경과 회랑을 통한 차경 비교 ⓒ최효식

〈협녀〉에도 그림 3-21과 같이 회랑이 등장한다. 안타까운 것은 진짜 회랑를 재현한 공간에서 차경의 공간 수법을 영상으로 소화해 내지 못했다. 그렇다고 해서 중국 전통건축만의 특성이라고 할 수 있는 회랑을 통한 차경의 특성이 드러나지 않은 것은 아니다. 도리어 회랑을 통한 차경의 공간적 특성을 〈협녀〉만큼 잘 활용한 영화는 없다. 이를 확인할 수 있는 것이, 대나무숲 결투 장면이다. 그림 3-22를 보면, 대나무들이 마치 회랑의 기둥처럼 스크린 내에 들어갔음에도, 그대로 좌측으로 이동하는 트래킹숏(Tracking Shot)[11]이 유지되었다. 〈협녀〉에는 대나무숲 이외에도 진원장군부 결투 장면(그림 3-21), 무사들이 결투를 벌이는 숲의 장면(그림 3-22)처럼, 카메라 앞에 기물이나 숲의 나무 등을 걸어 놓고 그 뒤쪽에서 배우가 결투하는 트래킹숏 장면이 헤아릴 수 없을 만큼 많다.

이런 그림 3-20-㉯의 차경 수법으로 촬영한 장면 가운데 백미는 혜원대사가 경공(輕功)[12]을 하는 장면(그림 3-23)이다. 이 장면들을 보면, 혜원대사가 경공을 펼치는 모습을 트래킹으로 잡았을 뿐만 아니라, 마치 중국 산수화 같은 풍경의 이미지를 중간중간에 몽타주(Montage)[13]로 만들어 동양의 선을 연상하게 하는 새로운 시퀀스를 탄생시켰다.

가끔 발전은 순차적인 것이 아니라 돌발적인 찰나에 전과 후

로 나눌 수 있을 만큼 확연한 차이를 만드는 순간이 있다. 후진 취안에게 〈협녀〉는 그의 작품세계는 물론이고, 홍콩 무협영화를 〈협녀〉 이전과 이후로 나눌 수 있을 만큼 대단한 작품이다. 하지 만 〈협녀〉 이후 홍콩 무협영화계는 자신들의 예술성에 대한 새 로운 디딤돌을 오랜 기간 찾지 못했다. 더 안타까운 것은 후진취 안도 그의 작품세계에 더욱더 고립되어 스스로 갈라파고스가 되 어 버렸다.

후진취안이 한국 전통건축을 중국 전통건축의 배경으로 삼 아서 촬영한 〈공산영우(空山靈雨)〉(1979)와 〈산중전기(山中傳奇)〉 (1979)를 보면, 〈협녀〉에서 중국 전통 건축공간의 감성을 통해 새 로운 영상을 추구한 그의 예술성이 쇠퇴한 것이 명백히 보인다. 만일 지금 이 두 영화를 중국의 영화감독이 만들었다면 동북공 정의 일환으로 이 영화를 제작했을 것이라고 오해할 정도로, 한 국 전통건축에 대한 감독의 공간적 이해는 전혀 보이지 않는다.

당나라 때는 아직 중국 전통건축이 완전히 입식의 생활문화 로 들어가지는 않았던 시대였다.[14] 그렇기에 좌식의 한국 전통 건축공간에서 촬영한다는 것도 어느 정도 일리가 있을 수 있겠 지만, 영화의 배경이 되는 건축은 모두 조선시대 건물이다. 시대 가 불일치했을 때는 적어도 당시와 비슷한 가구라도 가져다 놓 아야 하는데, 〈산중전기〉의 장면들(그림 3-24)을 보면 대청에 배

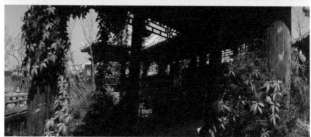

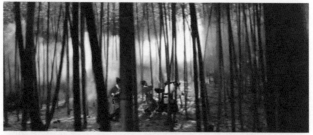

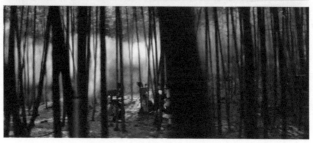

그림 3-21. 〈협녀〉 속 진원장군부의 회랑
그림 3-22. 〈협녀〉 속 대나무숲 결투 장면

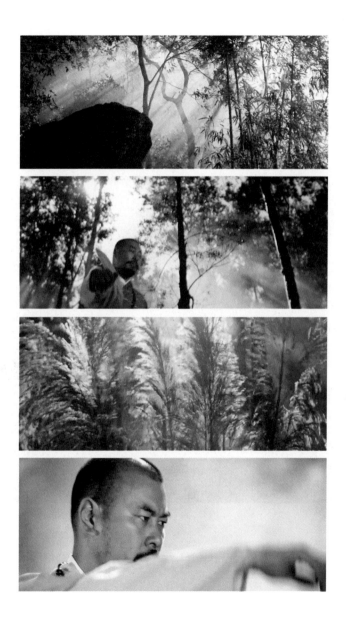

그림 3-23. 〈협녀〉 속 혜원대사의 경공 장면

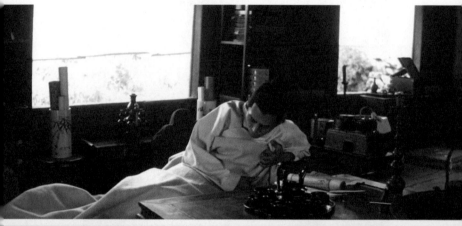

그림 3-24. 〈산중전기〉 속 대청과 사랑방

치된 탁자는 한국의 것이고, 사랑방에는 보료인지 매트리스인지 불분명한 잠자리를 배치해 놓아서, 중국도 한국도 아닌 이상한 공간들을 만들어 보였다. 더 끔찍한 것은 〈공산영우〉였다. 〈공산영우〉의 주 무대가 되는 사찰을 묘사한 장면들(그림 3-25)을 보면, 절의 입구는 해인사이고, 본전 영역은 불국사며, 주 불전은 종묘 정전이었다. 큰 사찰을 영화 속 배경으로 삼으려면, 불국사만으로도 충분했을 것이다. 그런데 왜 여기서 종묘 정전이 등장했을까?

그 이유는 그림 3-26과 그림 3-27에서 알 수 있듯이, 궁궐을 제외하고는 한국 전통건축에서 불국사와 종묘 정전 정도만이 대규모 회랑을 가지고 있는 몇 되지 않는 전통건축이기 때문이다. 원래 한국 전통건축은 보통 땅의 경사와 같은 자연의 지세를 크게 해치지 않기에, 규모가 큰 건물이 필요한 경우 하나의 큰 건물을 짓기보다는 여러 독립된 건물로 짓는 계획이 선호되었다. 반면 중국 전통건축은 규모가 큰 건물이 필요하면, 있는 산을 깎고 없는 산을 쌓기도 하면서 대지를 평평하게 만들어 건물들을 붙이어 연속적으로 건물을 만들고, 회랑으로 연결하여 거대한 건축물 군을 짓는 경우가 많았다. 그렇기에 중국 전통건축처럼 한국 전통건축을 활용하기 위해서는 회랑이 있는 전통건축이 꼭 필요했을 것이다.

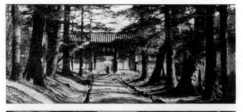

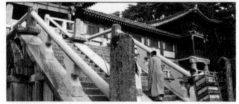

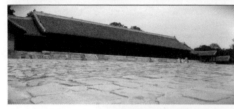

그림 3-25.
〈공산영우〉의 사찰
입구, 본전 영역, 주
불전

그림 3-26.
불국사 회랑

그림 3-27.
종묘 정전 회랑

〈공산영우〉의 사찰 장면

하지만 〈협녀〉에서 보인 회랑의 차경 특성을 활용한 트래킹은 〈공산영우〉나 〈산중전기〉에서 많이 보이지 않는다. 이 두 영화를 촬영할 당시, 후진취안은 직접 영화사를 설립하여 영화를 제작했기에 제작비 부담을 덜기 위해서 한국의 영화사와 합작을 해야 했다고 전해진다.[15] 그래서 촬영 기간에 대한 압박이 있었는지, 〈공산영우〉와 〈산중전기〉는 거의 같은 시기에 대부분 같은 배우를 출연하게 하면서 모두 현지에서 촬영한 것으로 추정된다. 이에 이 영화들에서 〈협녀〉의 세트 촬영장인 정로요새나 진원장군부처럼 섬세히 공간을 연출할 수 없었고, 결국 그림 3-26과 그림 3-27과 같은 장면으로 중국 전통건축의 회랑 분위기를 연출할 수밖에 없었을 것이다.

그렇다면 한국의 야외에서 촬영한 장면들은 어땠을까? 〈협녀〉의 대나무숲 결투와 같은 영상미를 창출하기에는 한국의 지세가 맞지 않았던 것으로 보인다. 〈공산영우〉의 추격 장면(그림 3-28)과 〈협녀〉의 결투 장면(그림 3-22)을 비교하면 한 가지 결정적 차이가 보인다. 바로 한국은 산이 많기에, 〈협녀〉의 결투 장면처럼 수평으로 트래킹할 수 없다는 문제가 발생한다. 그래서 그림 3-22처럼 카메라를 멀리 떨어뜨려서 트래킹하면 땅의 경사때문에 배우들의 연기가 제대로 촬영되지 않기에, 그림 3-28처럼 가까이에서 촬영할 수밖에 없었다. 즉 한국의 지세와 전통 건

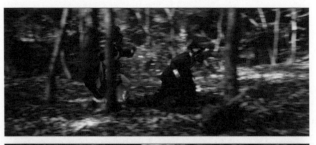

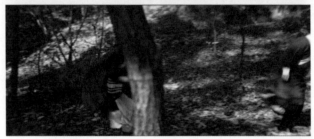

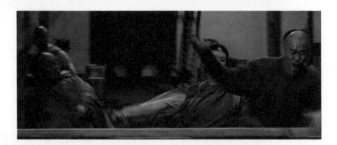

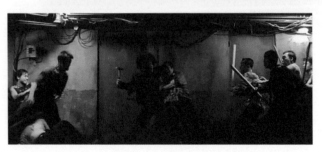

그림 3-28. 〈공산영우〉의 추격 장면
그림 3-29. 〈와호장룡〉의 객잔 결투 장면
그림 3-30. 〈올드보이〉의 복도 결투 장면

축공간은 후진취안이 구상한 장면과 거리가 멀었다.

〈협녀〉를 통해 홍콩 무협영화의 새로운 가능성을 이룬 후진취안이 후속작에서 더 발전하지 못하고 후퇴한 것에 대해서는 많은 안타까움이 있다. 하지만 후진취안이 중국 전통건축의 차경이 가지고 있는 특성을 표현하기 위해서 사용한 트래킹은 다른 아시아의 감독들에게서 꽃을 피웠다. 한 명은 바로 타이완 감독인 리안(李安)이며, 다른 한 명은 한국 감독인 박찬욱이다. 리안 감독의 〈와호장룡(臥虎藏龍)〉(2000)의 객잔 결투 장면(그림 3-29)과 박찬욱 감독의 〈올드보이〉(2003)의 복도 결투 장면(그림 3-30)을 보면 모두 수평으로 이동하며 촬영돼, 후진취안의 〈협녀〉의 결투 장면에 대한 오마주(hommage)임을 알 수 있다.

이를 좀 더 분석해 본 것이 그림 3-31이다. 그림 3-31-㉮를 보면, 트래킹은 병렬로 나눠 배치된 공간 ⓐ·ⓑ·ⓒ를 이동하면서 촬영해 인물 ①과 인물 ②의 동선을 더 확보하면서 액션에서 훨씬 더 활동적인 영상을 구성할 수 있다. 그런데 이것은 단순히 배우의 액션에만 한정되지 않는다. 그림 3-31-㉯는 트래킹숏들의 연결로서, 그림 3-20에서 설명한 중국 전통건축의 차경 수법과 유사하게 인물 ①·② 이외에도 이 인물들이 속한 공간 ⓐ·ⓑ·ⓒ가 더 확장되면서 한정된 카메라앵글의 영역을 더 확장할 수 있는 영화의 공간구축 방법이 되는 것이다.

㉮ 카메라 트레킹에 의한 공간 배치

㉯ 카메라 트레킹에 의한 공간별 신 연결

그림 3-31. 트래킹을 통한 병렬적 공간 배치 ⓒ최효식

이러한 트래킹을 통한 병렬적 공간 배치는 언뜻 보면 일본 사무라이영화의 결투 장면에서 팬을 이용해 공간을 배치한 것과 유사해 보인다. 그러나 트래킹은 팬보다 영화 속 공간과 영화 밖의 공간을 연속적이고 유기적으로 표현하는 데 훨씬 더 유연하다. 어떤 측면에서 보자면, 구로사와 아키라가 사무라이 액션영화에서 보여 준 공간적 배치를, 후진취안이 〈협녀〉에서 트래킹을 통해 한 걸음 더 나아갔고, 그 열매를 리안과 박찬욱 같은 21세기에 활발히 활동하는 감독들이 맛본 것은 아닐까? 그러고 보니, 〈협녀〉의 현지 촬영장소가 타이완이고, 〈공산영우〉와 〈산중전기〉의 현지 촬영장소가 한국이다. 어쩌면 후진취안의 기운이 이 두 대지에 남아서, 그가 이루지 못한 무협영화의 가능성을 한국영화와 타이완영화가 새롭게 펼쳤다고 상상할 수도 있겠다.

2

한국·일본·중국의 영화 속 공간에 대한 새로운 건축적 도전

〈붉은 수수밭〉,
죽의 장막 속 은폐된
공간들

20세기에 중국 문화권의 영화계는 홍콩영화와 타이완영화, 그리고 후발주자인 중국영화로 삼분되어 있었다. 하지만 홍콩이 중국에 반환된 이후 홍콩영화라고 할 수 있는 영화들은 어느새 우리 눈앞에서 서서히 사라져 버렸다. 다행히 타이완영화는 21세기에도 살아남았지만, 어느새 영화산업에서 강자가 되어 버린 중국영화의 위세에 예전 같은 타이완영화만의 경쟁력을 갖출 수 있을지 의구심이 든다.

1990년대 이전, 전 세계에서 중국영화를 이야기할 때 먼저 떠올리는 것은 홍콩영화였다. 그런데 만일 중국 표준어인 보통화(푸퉁화)를 쓰는 영화를 중국영화라고 한다면, 엄밀히 말해서 홍콩영화는 중국영화가 아니다. 왜냐하면 홍콩영화는 홍콩에서 사용되는 광둥어로 이루어진 영화였기 때문이다.

그렇기 때문에 장이머우 감독이 〈붉은 수수밭(紅高粱)〉(1988)

을 내놓자 서구 영화계는 물론이고, 동아시아 문화권의 영화계도 큰 충격을 받았다. 더군다나 〈붉은 수수밭〉은 장이머우 감독의 데뷔작임에도, 베를린국제영화제에서 황금곰상을 받았다. 이처럼 강렬히 데뷔한 감독은 전 세계 영화사에서 정말 몇 되지 않을 것이다.

필자가 제일 처음 장이머우의 영화를 접한 것은 장이머우가 감독이 아닌 배우로 출연한 영화였다. 그 영화는 바로 〈진용(秦俑)〉(1990)이었다(그림 4-1). 이 영화를 본 이유는 〈붉은 수수밭〉을 연출한 장이머우가 배우로 나왔기 때문이 아니라, 〈영웅본색〉과 더불어 한국에서 홍콩영화의 붐을 일으킨 〈천녀유혼(倩女幽魂)〉(1987)의 감독 청샤오둥(程小東)이 〈진용〉의 연출을 맡았기 때문이었다.

〈진용〉은 중국 문화권 영화를 통일하고자 하는 현재 중국영화계에 꽤 의미 있는 작품이다. 당시 홍콩영화에 비해 자본력이 태부족했던 중국영화계가 동아시아 문화권에서 상한가를 치던 홍콩영화계와 처음으로 대규모 합작을 통해서 만든 영화가 바로 〈진용〉이었다. 그런 것을 보면 장이머우가 진시황을 대상으로 하는 영화를 제작하게 만든 계기가 〈진용〉에서 비롯되었을지도 모르겠다. 〈진용〉은 장이머우에게 어떤 이정표 같은 영화였을 것이다.

그림 4-1. 〈진용〉의 실내외 촬영장(위 아방궁 전경, 아래 아방궁 대전 내부)

2002년에 장이머우는 감독으로서, 1990년대에 동아시아 영화계를 대표하던 홍콩 영화배우 량차오웨이(梁朝偉), 장만위(張曼玉), 전쯔단(甄子丹)과 함께 장이머우 영화의 새로운 여주인공 장쯔이(章子怡), 그리고 중국 출신 쿵후영화 스타 리롄제(李連杰)를 〈영웅〉에 출연시킴으로써, 〈진용〉 이후 10여 년 동안 홍콩영화와 중국영화의 위상이 달라졌음을 전 세계에 확인해 주었다. 이렇게 홍콩영화와 중국영화의 위세가 역전될 때까지 딱 12년밖에 걸리지 않았다. 무협영화처럼 부모의 원수를 갚기 위해 10년 동안 무술을 연마하여 원수를 갚은 것도 아니고, 이렇게 짧은 기간에 홍콩영화와 중국영화의 위치가 바뀐 것은 정말로 놀라운 변화다.

그런데 장이머우는 부모의 원수를 갚는 데에서 멈추지 않고, 한 발짝 더 나아간다. 21세기에도 동아시아 문화권에서 최초의 황제가 아닌 최초의 폭군으로 회자되는 진시황에게 최초로 중국을 통일한 영웅이라는 지위를 〈영웅〉을 통해 부여했다.

〈붉은 수수밭〉이 베를린국제영화제에 등장했을 때, 서구사회는 오랜 냉전 시대의 종식을 맞이하던 시기였다. 한국에서는 중국을 중공이라고 부르던 시대였다. 그래서 그 시대를 살던 필자는 〈붉은 수수밭〉이 당연히 중국공산당에 대한 비판의식이 깃들어 있는 영화라고 미뤄 짐작해 버렸다. 그렇기 때문에, 〈붉은 수

수밭〉이 곧 통일을 앞둔 베를린에서 좋은 평가를 받은 것뿐이라고 생각했다.

당시 수많은 영화잡지에 장이머우를 비롯한 중국 5세대 감독들이 중국공산당의 탄압을 받아서 정상적으로 활동하기 힘들다는 기사가 쏟아져 나왔는데, 그 기사들에서 5세대 감독들은 이제 곧 죽의 장막이 걷히고 개방될 중국영화의 선봉장처럼 다뤄졌다. 중국에서 〈국두(菊豆)〉(1990)와 〈홍등(大紅燈籠高高掛)〉(1991)의 개봉이 미루어지고, 중국 정부가 장이머우의 여러 활동을 제약했기에, 당연히 반체제의 용감한 감독이라 생각했다.

그래서 〈영웅〉을 보았을 때, 가장 먼저 떠오른 것은 변절이었다. 결국 장이머우가 현실을 택해 중국공산당과 손을 잡고, 중국이 세계 중심이라는 중국몽(中國夢)을 홍보하는 중국 사극영화를 연출했다고 추측했다.

앞서 '〈협녀〉, 무협영화 속 공간의 변주'에서 장이머우는 〈영웅〉에서 망원카메라로 전체 풍경을 보여 주는 롱숏과 배우들을 가까이 잡는 클로즈업숏을 한 시퀀스에 담는다고 이야기했다. 이러한 장이머우의 카메라워크와 편집방식은 〈붉은 수수밭〉의 첫 장면(그림 4-2)에서 바로 드러난다. 이 장면 외에도 〈붉은 수수밭〉에는 망원카메라로 촬영한 롱숏과 클로즈업숏으로 이루어진 시퀀스가 여럿 나온다.

그림 4-2. 〈붉은 수수밭〉의 롱숏과 클로즈업숏

장이머우의 이러한 카메라워크와 편집방식은 할리우드 대작
영화에서 보이는 가장 기본 원칙인, 카메라 앞에 직렬로 공간을
배치하여 영화의 배경을 최대한 많이 담는 롱숏과 클로즈업으로
인물을 촬영한 장면을 교차편집하는 방식에서 벗어난 것이다.
그렇다면 과연 장이머우는 할리우드 대작의 영화들을 보고 느껴
서 망원카메라를 활용해 공간을 배치하는 방법을 생각해 냈을
까?

　　여기서 구로사와 아키라의 〈요짐보〉를 다시 한번 들여다보자.
그림 4-3은 롱숏으로 촬영된 〈요짐보〉의 마지막 결투 장면이
다.[1] 롱숏은 카메라에 담기는 공간의 범위도 넓어지게 하면서 팬
만으로도 결투의 긴박감을 그대로 담을 수 있었다.

　　〈요짐보〉는 아키라가 세계적인 거장이 되면서 은근히 상업영
화보다는 예술영화 감독으로 분류되는 시기에, 정말로 흥행을
위해서 두 팔을 걷어붙이고 만든 사무라이 액션영화이다. 그 덕
분인지 많은 일본인이 이 영화를 보기 위해 극장을 찾았고, 아키
라답지 않게 〈요짐보〉의 파생작(spin-off)이라고 할 수 있는 〈쓰바
키 산주로(椿三十郎)〉(1962)도 연출한다. 그런데 아키라는 〈요짐
보〉와 〈쓰바키 산주로〉에서 실험한 공간 배치를 그의 명성에 걸
맞은 대형 일본 사극영화에 그대로 적용한다.

　　그 결과가 바로 〈카게무샤〉에서 망원카메라로 촬영한 롱숏과

그림 4-3. 〈요짐보〉의 롱숏

클로즈업숏(그림 4-4)이다. 이를 통해서 구로사와 아키라는 일본의 자연 특성뿐만 아니라, 일본 전통건축의 특성을 영상에 가득 집어넣을 수 있었다. 이후 아키라는 〈란〉(그림 4-5)을 비롯한 수많은 작품에서 이와 같은 공간 배치를 이어간다.

〈요짐보〉에 이르기까지 구로사와 아키라의 대표작들은 흑백영화였다. 그런데 롱숏을 활용하면서 더 넓은 공간을 영화에 담을 수 있으면서, 아키라 감독의 영화 색깔은 원색의 향연으로 바뀐다. 특히 그림 4-4처럼 일본군이 많이 나오는 전투 장면일 경우, 각각의 편을 관객들이 직관적으로 구분할 수 있게 군대의 색깔을 원색으로 정하는 일은 꼭 필요한 선택이었을 것이다. 그 덕분인지, 어느새 아키라는 일본 전통건축과 전통문화를, 일본영화를 통해서 전 세계에 소개하는 홍보대사가 되어 버렸다.

장이머우는 첫 작품 〈붉은 수수밭〉부터 중국 전통문화의 다채로움을 전 세계에 보여 주고 싶은 욕망을 노골적으로 드러냈다. 그런데 재미있는 것은 〈붉은 수수밭〉엔 다룰 만한 중국 전통건축이 별로 많지 않다는 사실이다. 주 배경이 되는 십팔리(十八理) 양조장(그림 4-6)은 지금도 중국의 시골 어디에 여전히 남아 있을 법한 가옥의 모습이다. 〈붉은 수수밭〉에서 이야기할 수 있는 중국 전통건축 장면은 그림 4-6의 야외 촬영장과 그림 4-7의 실내 촬영장뿐이다. 그림 4-6은 같은 동아시아 문화권의 한국과 일본

그림 4-4. ⟨카게무샤⟩의 롱숏과 클로즈업숏
그림 4-5. ⟨란⟩의 롱숏과 클로즈업숏

의 전통건축처럼 중국 전통건축도 목조건축이라고 하기에는 좀 어폐가 있고, 그림 4-7은 한국과 일본의 전통 생활방식이 좌식인 데 비해 중국 전통 생활방식이 입식이라는 것을 보여 주는 정도뿐이다.

여기서 의문이 생길 것이다. 장이머우가 중국 전통문화를, 영화를 통해 전 세계에 선전하고 싶어 했는데도, 왜 그림 4-6과 그림 4-7 같은 공간을 배경으로 선택했을까 하는 것이다. 이에 대해 여러 분석이 있을 수 있겠지만, 좀 더 단순하게 생각해 보자. 당시 중국영화계는 문화혁명의 폐해를 입어 작은 섬과 좁은 땅밖에 없는 홍콩영화와 비교해 보아도 상대가 되지 않을 정도로 영화시장이 작았다. 즉 영화의 서사에 필요한 촬영장을 제작하는 데 많은 어려움이 있어, 결국 장이머우는 자신의 머릿속에 그린 중국 전통 건축공간과는 거리가 있는, 현실 공간에서 그나마 비슷한 공간들을 찾을 수밖에 없었을 것이다.

그림 4-8은 2003년 중국 쿤밍에 속한 칠성촌이라는 시골을 촬영한 것이다. 지금 중국의 시골이 어떤 모습인지는 모르겠지만, 2003년만 해도 중국 시골의 주택들은 〈붉은 수수밭〉 속 전통주택(그림 4-6)과 큰 차이 없이 벽돌벽과 전통 양식의 지붕으로 지어졌다. 그래서 장이머우의 초기 영화들은 대부분 〈붉은 수수밭〉과 유사한 시대, 즉 청이 멸망하고 중국에 새로운 정부가 들

그림 4-6. 〈붉은 수수밭〉의 야외 촬영장
그림 4-7. 〈붉은 수수밭〉의 실내 촬영장

그림 4-8. 2003년 중국 쿤밍 칠성촌 ⓒ최효식

어서기 전까지의 혼란한 시기인 1920~1930년대의 중국건축이 배경으로 활용되었다.

그림 4-9와 그림 4-10은 장이머우가 〈붉은 수수밭〉으로 취한 국제적 명성을 더욱 단단하게 해 준 〈국두〉와 〈홍등〉에 나온 중국 전통건축의 모습들이다. 비록 〈붉은 수수밭〉처럼 폐허에 가까운 모습은 아니지만, 〈붉은 수수밭〉에서 보여 준 중국 전통건축의 두 가지 면, 즉 목조건물이 아닌 조적식구조와 입식의 생활 양식을 반복해서 보여 주었다.

다만 〈붉은 수수밭〉·〈국두〉·〈홍등〉에서 장이머우는 표면적으로 드러나는 중국 전통건축의 특성 말고도, 중국 전통건축의 공간적인 특성을 명확히 알고 있었다. 그것은 바로 폐쇄성이다.

같은 동아시아 문화권이지만, 한국과 일본은 기둥을 중심으로 한 목조가구(木造架構)식 구조가 전통건축의 근간이다. 목조가구식 구조의 가장 큰 특징은 벽이 힘을 받지 않는 가짜 벽이라는 것이다. 그렇기 때문에 한국과 일본 전통건축은 외부와 내부의 시각적·공간적 연계가 벽이 구조체인 벽식구조의 건축보다 훨씬 더 원활히 이루어진다. 이를 확인할 수 있는 것이 경복궁의 강녕전(그림 4-11), 교토고쇼(京都御所)의 청량전(그림 4-12)인데, 모두 목조로 문이나, 창문, 또는 발 등을 만들어 그것들을 여닫음으로써 내외부 공간을 구분하는 구조다. 그에 비해서 중국 허베이

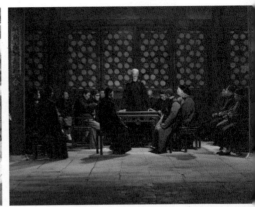

그림 4-9. 〈국두〉 속 중국 전통건축
그림 4-10. 〈홍등〉 속 중국 전통건축

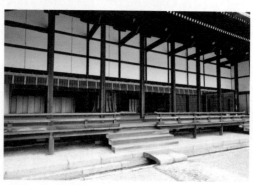

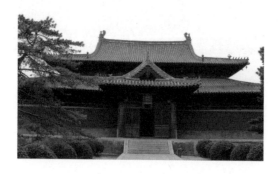

그림 4-11. 경복궁 강녕전 ⓒ최효식
그림 4-12. 교토고쇼 청량전 ⓒ최효식
그림 4-13. 룽싱쓰 마니전 ⓒ최효식

성 정딩현에 있는 룽싱쓰(龍興寺) 마니전(그림 4-13)을 보면 지붕만 목조고 건물은 벽식구조이기 때문에, 출입문 이외에 내외부를 시각적·공간적으로 연계할 수 있는 창이나 문을 만들기 어려웠다.

그런데 단순히 벽식구조의 폐쇄성만으로 장이머우의 초기 영화들에서 나타나는 중국 전통건축의 폐쇄감을 설명할 수 없다. 그 폐쇄감은 장이머우가 현실에서 느낀 중국 전통건축의 배치 그 자체에서 오는 폐쇄감을 잘 이해한 데서 비롯되었다.

그림 4-14는 〈홍등〉의 배경이 된 챠오쟈다위안(喬家大院)의 모습들이다. 챠오쟈다위안 같은 주택형식을 중국에서는 사합원(四合院)이라고 한다. 사합원은 한나라 때부터 확립된 중국 전통가옥의 형식으로서[2] 그림 4-14에서 알 수 있듯이, 방이 열 지어 있는 건물로 사방을 둘러싸서 내부에 중앙 마당을 구성하는 것이다. 즉 모든 창이나 문이 주택의 바깥쪽이 아니라, 건물 내부 마당으로 향하는 것이 사합원의 특징이다.

왜 중국 전통주택은 이렇게 배치했을까? 그것은 중국 역사의 특징에서 기인한 것 같다. 중국은 현대 중국에 이르기까지 몇 번 왕조가 교체되었고, 왕조와 왕조 사이에는 항상 넓은 중국영토가 다 북적거릴 정도로 내전이 있었다. 내전은 넓은 평야에서도 일어나지만, 도시를 둘러싼 성으로 옮겨 오고 결국은 도시 안에

그림 4-14. 〈홍등〉 속 챠오쟈다위안

서도 전쟁의 불길이 번지면 마지막 저항의 장소가 바로 집이 되기에, 주택은 삶의 중요한 영역이면서 전쟁에서도 방어를 위한 중요한 곳이 되어 버렸다. 장이머우는 그렇게 반복적인 내전으로 항상 마지막 전쟁터가 되는 주택을 중국 전통적인 가치관을 지키려는 과거 세대와 새로운 중국을 기대하는 현재 세대의 싸움터로서 자신의 초기 영화의 배경으로 선택한 것이다.

장이머우의 이러한 선택은 분명히 옳았다. 그는 문화혁명에서 기인한 중국 사회에 대한 전 세계의 편견을 교묘하게 피하면서, 중국 전통 가치의 문제점을 일반화하고, 현대 중국인의 열망이 서구와 크게 다르지 않다는 인식을 전 세계에 심어 주었다. 그러나 장이머우는 한순간도 중국 전통문화의 위대함을 알리는 중국 문화인의 기수 역할을 포기하지 않았다. 그리고 마침내 그의 어린 시절과 청년기에 익숙했던 폐쇄적인 중국 전통건축을 버리고, 중국 역사의 진정한 시작이라고 할 수 있는 진나라를 영화의 배경으로 삼은 〈영웅〉을 들고나왔다.

그림 4-15는 〈영웅〉의 함양궁(咸陽宮) 전경과 대전 내부 모습이다. 함양궁은 진시황이 중국통일 전에 사용한 궁전이고, 아방궁은 중국통일 후에 함양궁보다 더 크게 지었다고 전해지는데, 〈진용〉과 〈영웅〉에서 그려진 함양궁과 아방궁(그림 4-1)을 비교해 보면, 오히려 함양궁의 규모가 엄청나게 커졌음을 알 수 있다.

진나라 때는 건축이 명나라와 청나라 때의 건축과는 많이 달랐을 것으로 추측된다. 명확히 다 밝혀지지는 않았지만, 확실한 것은 그 당시 중국건축은 지금 많이 남아 있는 벽식구조가 아니라, 한국과 일본처럼 목조가구식 구조였다는 점이다. 그러나 진나라 때의 건축은 지금까지 남아 있는 것이 하나도 없기에, 그 실체를 다 알 수는 없다. 사실 중국 건축사를 연구하는 전문가들도 유적과 기록으로 추정할 뿐, 정확한 규모와 형태는 알지 못한다. 그렇기 때문에 중국의 사극을 제작하기 위해서 관계자들은 해당 시대의 배경에 대해 여러 가지로 상상해야 했다. 그러나 장이머우는 감독으로 연출한 첫 중국 사극영화인 〈영웅〉부터 그 상상력의 정도가 너무 지나쳤다. 왜냐하면 목조가구식 구조는 건물을 만드는 데, 규모의 한계가 분명히 있다. 그렇기 때문에 중국 전통건축도 후대로 올수록 대규모 건물을 짓기 위해서 벽식구조로 이루어진 것이다. 즉 나무만으로 그림 4-15와 같이 중간에 기둥이 없는 넓은 공간을 만드는 것은 진나라 때에도 불가능했고, 지금도 불가능하다는 사실이다.

그러면 왜 장이머우는 이러한 환상에 가깝게 과장된 건축을 배경으로 삼았을까? 장이머우는 오랫동안 중화 문화권의 중심이었던 홍콩영화와 타이완영화가 한 번도 도달하지 못한 세계적 명성을 단시간에 중국영화계에 안겨 주었다. 하지만 그 범위

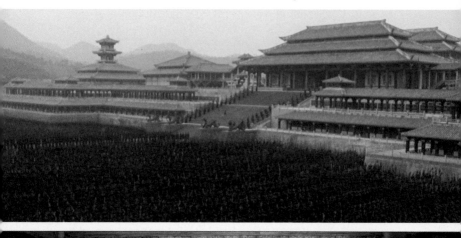

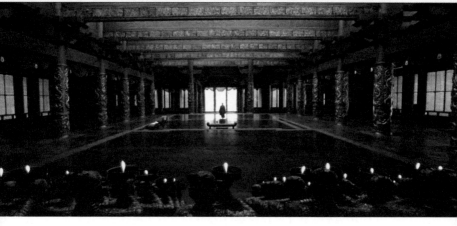

그림 4-15. 〈영웅〉의 실내외 촬영장(위 함양궁 전경, 아래 함양궁 대전 내부)

를 동아시아 전체와 세계로 넓히면, 장이머우가 넘지 못한 불세출의 감독이 한 명 있었고, 장이머우는 그를 새로운 경쟁 상대로 삼은 것 같다. 바로 일본의 구로사와 아키라다.

아키라의 작품들을 살펴보면 그 흐름이 장이머우의 작품들과 많이 닮았다. 〈라쇼몽〉으로 베니스국제영화제에서 황금사자상을 받은 이후 아키라는 자신의 의도와는 상관없이, 일본 전통문화를 전 세계 영화계에 알리는 선구자 비슷한 역할을 하게 된다. 사실 아키라의 영화가 세계 영화계에서 호응받았던 데는 당시 익숙하지 않던 일본 전통문화를 서구 영화의 문법으로 비틀어서 보여 준 것이 큰 역할을 했다. 즉 아키라의 영화는 당시 일본영화만이 가지고 있던 독자적인 영화문법과 영화 속 공간 특성을 따르지 않았기에 세계적으로 성공할 수 있었다. 그러던 아키라가 셰익스피어의 대표 비극인《맥베스》를 일본 전국시대를 배경으로 재해석한 〈거미집의 성〉을 연출하면서, 갑자기 연극적 연출 방법을 영화에 끌어넣기 시작한 것이다. 그리고 그의 영화들에 대규모 투자가 이뤄지면서, 점점 그는 영화에 어떻게 하든지 일본 전통문화와 자연을 꽉꽉 채워 넣으려고 했다.

장이머우도 아키라의 길을 따라가는 것처럼 보인다. 장이머우가 세계 영화계에서 인정받은 것은, 그의 정치적·사회적 색이 아닌 중국 전통 건축공간에 인류의 보편적 가치를 위해 전근대

적 가치와 치열하게 싸우는 인간 군상의 이야기를 풀어놓은 덕분이다. 이것은 중국, 일본만의 이야기가 아닌 현재를 살아가는 우리가 항상 부딪히는 문제이기 때문이다.

그렇기에 장이머우가 초기 영화에서 표현한 적색 공간은 중국 전통건축의 공간적 의미를 잘 알지 못해도, 많은 세계인에게 공감을 얻을 수 있었다. 그런 장이머우가 아키라처럼 〈영웅〉부터 자신의 영화에 적색 이외에 청색 공간(그림 4-16), 백색 공간(그림 4-17), 녹색 공간(그림 4-18) 등을 넣기 시작한다. 여기에서 재미있는 점은 같은 공간에서 벌어진 하나의 사건을 색조를 바꾸면서 다른 이야기로 영상에 담은 것이다. 이는 마치 〈라쇼몽〉에서 하나의 사건을 그 현장에 있었던 주인공들이 각자의 입장에서 다른 이야기를 하는 것처럼 보인다.

여기서 〈영웅〉의 촬영장에 대해 그 당시의 중국 전통건축을 제대로 고증했는지를 확인하는 것은 어차피 아무 의미가 없다. 장이머우가, 중국영화계가 이미 중국 전통건축에 대해서 그렇게 생각하고 있기 때문이다. 그러니 중국 전통건축에 많은 영향을 받은 한국과 일본이 중국영화계가 영상 속에 담고 있는 중국 전통건축에 대해 무슨 의미를 찾을 수 있겠는가? 중국 전통건축을 전혀 모르는 서구인들에게 중국 전통문화의 위대함을 보여주기 위해서 장이머우는 〈영웅〉을 통해 규모의 전쟁을 아키라

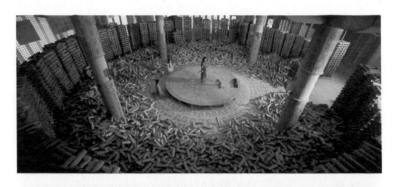

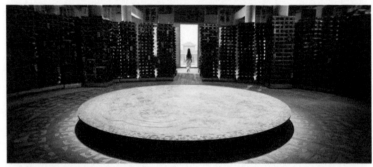

그림 4-16. 〈영웅〉 속 청색 공간
그림 4-17. 〈영웅〉 속 백색 공간
그림 4-18. 〈영웅〉 속 녹색 공간

의 영화들에 선포한 것이다. 그래서 〈영웅〉에 나오는 함양궁은 아시아는 물론 전 세계의 어떤 궁전보다 큰 규모를 자랑했다. 사실 21세기에 들어와서 전 지구를 통틀어서 〈영웅〉에 나오는 함양궁만큼 대형 촬영장을 짓고, 유지할 수 있는 나라는 이제 중국밖에 없을 것이다. 그런데 진정한 문화유산의 가치는 크기에 있지 않다.

그래도 〈영웅〉은 〈황후화(滿城盡帶黃金甲)〉(2006)에 비하면, 건축에 대한 고증에 꽤 신경을 썼다고 볼 수 있다. 〈황후화〉에 나오는 건축은 진짜 환상의 수준으로 바뀌었다. 영화가 시작될 때 시대 배경을 오대십국 시대의 후당 928년이라고 친절히 자막으로 알려 준다. 그런데 영화의 주 배경이 되는 궁전(그림 4-19)[3]은 현존하는 명나라의 궁궐인 자금성(그림 4-20)이다. 더 당황스러운 것은 〈황후화〉의 실내 촬영장(그림 4-21)이다. 장이머우는 앞서 이야기한 초기 영화에 나타난 중국 전통건축의 폐쇄성을 극복하고 싶었는지, 스테인드글라스 느낌의 유리 기둥과 유리창을 사용했다. 실제 자금성 내부는 그림 4-22와 같으므로 〈황후화〉의 궁궐 내부는 장이머우의 창작물로서 중국 전통건축과는 아무 상관이 없음을 알 수 있다.

장이머우는 〈황후화〉 이전에 〈연인(十面埋伏)〉(2004)이라는, 당나라를 배경으로 하는 사극에도 도전했다. 〈영웅〉과 〈황후화〉가

그림 4-19. 〈황후화〉 속 궁궐
그림 4-20. 자금성 태화전 ⓒ최효식

그림 4-21. 〈황후화〉 궁궐 내부
그림 4-22. 자금성 태화전 내부 ⓒ최효식

아키라에 대한 도전이라면, 〈연인〉은 후진취안에 대한 도전으로 보인다. 정확히는 당시 후진취안에 대한 오마주를 보여 준 리안 감독의 〈와호장룡〉에 대한 도전으로 보는 것이 맞을 것이다. 그림 4-23은 〈협녀〉의 대나무숲 결투 장면이고, 이를 현대 컴퓨터 그래픽스 기술을 결합하여 새롭게 재해석한 것이 〈와호장룡〉의 대나무숲 결투 장면(그림 4-24)이다. 어떤 경쟁심인지 모르겠지만, 장이머우는 〈와호장룡〉과 같은 여주인공으로 비슷한 장면(그림 4-25)을 〈연인〉에서 만들어 냈다.

마치 무술 고수가 다른 고수가 있는 도장을 찾아가 결투하듯이 장이머우는 할리우드의 판타지 장르 영화에도 도전해, 〈그레이트 월(The Great Wall)〉(2016)을 내놓았다. 이 영화에서 드디어 중국인의 자부심인 만리장성이 등장한다. 장이머우는 〈그레이트 월〉을 미국과 합작하면서 미국의 유명 배우들을 주연으로 캐스팅했으며, 3D 컴퓨터그래픽스로 작업하면서 기존 무협영화에서 사용된 컴퓨터그래픽스 기술을 넘어서려 시도한다. 그 결과 〈그레이트 월〉에서 표현된 장성(그림 4-26)은 우리가 익히 알고 있는 만리장성이 아닌, 〈반지의 제왕〉에서나 나올 법한 성으로 탈바꿈되었다. 그리고 〈황후화〉의 궁궐처럼 〈그레이트 월〉의 궁궐(그림 4-27)에도 스테인드글라스가 창문으로 쓰였다.

분명 중국영화의 존재감을 세계에 알려 준 이가 장이머우고,

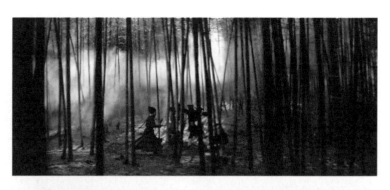

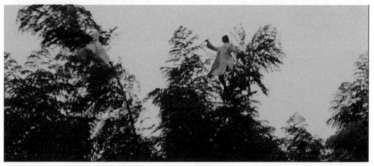

그림 4-23. 〈협녀〉의 대나무숲 결투 장면
그림 4-24. 〈와호장룡〉의 대나무숲 결투 장면
그림 4-25. 〈연인〉의 대나무숲 결투 장면

그림 4-26. 〈그레이트 월〉 속 장성
그림 4-27. 〈그레이트 월〉 속 창문

그의 작품들은 지금도 중국영화계를 선도하고 있는 것이 분명하다. 하지만 무분별한 투자와 규모의 대형화를 통해서, 결국 장이머우의 영화 속 공간은 영화 자체의 서사에 필요한 공간을 창출하는 것이 아니라, 오로지 중국문화의 위대성을 보여 주는 데에만 그쳤다. 문제는 장이머우를 따른 지금의 중국영화계가 규모나 기술은 훌륭해졌지만, 중국몽의 미망에 사로잡혀서 도리어 중국 전통건축에 대한 잘못된 편견을 전 세계에 퍼뜨리고 있다는 것이다.

그 참사가 바로 〈뮬란(Mulan)〉(2020)에서 일어났다. 〈뮬란〉에선 장이머우가 중국 전통건축을 제대로 고증하지 않고 재현한 문제가 그대로 드러난다. 그림 4-28은 중국이 자랑하는 세계문화유산으로, 푸젠성에 있는 토루(土樓)인데 주인공 뮬란의 고향 집으로 나온다. 중국이 자랑하는 세계문화유산은 맞지만, 〈뮬란〉의 원전인 디즈니 애니메이션 〈뮬란〉에서는 토루가 아닌 사합원이 주인공 뮬란의 고향 집으로 나왔다. 그리고 〈뮬란〉에 나오는 궁궐의 모습(그림 4-29)은 〈영웅〉에서 나온 함양궁 촬영장을 그대로 사용해 촬영된 것이다. 토루는 12세기 정도부터 지어지기 시작했다고 추측되는데, 기원전에 존재한 함양궁하고는 시기가 맞지 않는다.

〈뮬란〉은 중국에서 제작된 것이 아니니까, 틀릴 수도 있다고

그림 4-28. 〈뮬란〉 속 토루
그림 4-29. 〈뮬란〉 속 궁궐

할 수 있다. 그러나 그렇게 잘못된 인식이 지금 당장은 아무렇지 않을 수 있지만 그것이 하나씩 하나씩 켜켜이 쌓여 가면, 앞으로 〈뮬란〉과 같은 엉터리 중국을 배경으로 하는 할리우드영화가 계속 쏟아져 나올 수밖에 없다. 이에 대해서 적어도 장이머우와 중국영화계는 할 말이 없을 것이다. 바로 그들이 지금도 그런 중국영화들을 엄청나게 쏟아 내고 있기 때문이다.

장이머우는 죽의 장막으로 가려져 있던 중국영화를 꺼내어, 전 세계 사람에게서 공감을 끌어내 중국영화가 세계적으로 주목받게 했다. 그런데 그가 그려 놓은 중국영화의 길이 우수한 중국문화라는 자신들만의 새로운 장막을 만들어서 다시 스스로를 가두어 버리는 게 아닐까? 지금 중국영화산업의 규모는 할리우드를 위협할 정도로 거대해졌다. 그런데 중국문화라는 장막이 너무 거대해졌기 때문에, 장이머우의 영화도 중국영화도 그 안에서 길을 잃어버렸다.

〈비정성시〉,
시간이 멈춘
그곳

동아시아 영화감독들이 세계 영화계에 자신의 존재를 알리기 위
해 베네치아국제영화제에 출품하고 수상하는 일은 일종의 등용
문처럼 되어 버렸다. 허우샤오셴(侯孝賢) 감독도 〈비정성시(悲情
城市)〉(1989)로 베네치아국제영화제에서 황금사자상을 받으면
서, 타이완영화의 존재를 처음으로 전 세계에 알렸다. 그전까지
동아시아에서 타이완영화계는 가끔 홍콩영화를 현지 촬영하는
장소 정도로만 알려졌을 뿐, 타이완에서 어떤 영화가 만들어지
는지는 잘 알려지지 않았다.

　그래서인지 〈비정성시〉는 무척 낯선 영화였다. 이 영화의 배
경이 타이완이기에, 당연히 중국 전통건축과 관련한 공간들이
나올 것이라고 기대했는데, 공간 대부분이 일본 전통주택이거나
근대건축이었다.

　타이완은 원래 타이완 원주민만이 거주하던 섬이었다. 17세

기에 네덜란드가 타이완을 식민지로 삼았고, 이후 청나라가 중국을 지배하자 정씨 가문이 반청복명의 근거지로 이곳을 점거하고, 많은 명나라 관리가 이주하자 네덜란드의 식민 통치는 크게 약화했다. 1683년 청나라가 군대를 파견해 점령함으로써 통치하기 시작했다. 1895년 청일전쟁에서 패한 청나라와 일본이 〈시모노세키조약〉을 맺음에 따라 청나라는 일본에 홍콩처럼 타이완을 할양했다. 50년간 일본의 지배를 받다 1945년 일본이 패망하고 4년 뒤인 1949년 중국공산당에 패한 국민당 정부가 타이완으로 이전해 신해혁명으로 수립된 중화민국 정부의 출범을 선언했다. 이후 타이완은 오랫동안 국민당 일당 독재체제가 유지되었다. 그리고 현재 중국과 타이완의 통일을 지지하는 범람연맹(pan-blue coalition)과 타이완의 독립을 지지하는 범록연맹(pan-green coalition)이 정치적으로 대립하고 있다.

이러한 정치적·사회적 배경 덕분에 타이완영화의 공간이 복합적으로 표현되었다고 볼 수 있겠다. 어떤 시각으로 보자면, 영국령이었던 홍콩영화보다 타이완영화의 공간은 중국 전통건축은 물론이고, 일본의 전통건축과 근대건축, 그리고 2차 세계대전 이후 제3세계로 쏟아져 들어온 모더니즘 건축의 특성도 혼재되어 더 복잡해졌다고 볼 수 있다. 그리고 이러한 혼돈의 근대사가 고스란히 담긴 타이완만의 건축공간들을 영화에 고스란히 담은

그림 5-1. 〈펑구이에서 온 소년〉의 공간들(위 펑구이의 어촌주택, 아래 가오슝의 도시주택)
그림 5-2. 〈동동의 여름방학〉의 공간들(위 퉁뤄향 충광진료소 속 공간,
아래 1980년대 타이완 보통의 주택 공간)

영화감독 가운데 대표가 바로 허우샤오셴이다.

허우샤오셴은 1980년에 〈귀여운 여인(就是溜溜的她)〉으로 데뷔했고, 〈비정성시〉는 그의 열 번째 작품이다. 〈비정성시〉 속 공간들의 탄생은 허우샤오셴이 초기작들에서 표현한 공간이 쌓여 이루어졌다. 〈펑구이에서 온 소년(風櫃來的人)〉(1983)의 공간들(그림 5-1)을 보면, 타이완에 속한 열도 가운데 하나인 펑구이의 어촌 주택 공간과 타이완에서 세 번째로 큰 도시인 가오슝의 주택 공간이 대비돼서 1980년대 초 타이완의 모습이 현실 그대로 담겨 있다.

허우샤오셴의 성장영화물 가운데 첫 번째 작품인 〈동동의 여름방학(冬冬的假期)〉(1984)에서 표현된 공간들(그림 5-2)은 일본 전통주택과 근대건축이 결합한 퉁뤄향 충광진료소의 공간과 1980년대의 보통 타이완주택 속 공간을 대비하여 보여 주었다.

이렇게 1980년대 타이완의 현실을 충실히 다루던 허우샤오셴은 〈연연풍진(戀戀風塵)〉(1986)에서 갑자기 1965년의 광산촌과 타이베이로 돌아가 그 시절의 공간(그림 5-3)을 영화에 담았다. 허우샤오셴은 이전의 영화들에서 카메라가 촬영하는 방향으로 공간을 나열해 그 공간의 깊이를 그대로 느끼게 했는데, 그러한 방식을 〈연연풍진〉 이후 허우샤오셴만의 미장센으로 확고히 했다. 〈나일의 딸(尼羅河女兒)〉(1987)에서도 이러한 허우샤오셴의 미

그림 5-3. 〈연연풍진〉의 공간들
그림 5-4. 〈나일의 딸〉의 공간들

장센(그림 5-4)을 확인할 수 있다.

이렇게 공간들의 깊이를 이용해 배우들의 연기를 풀어 가는 방식은 사실 오즈 야스지로에서 시작된 것으로 보인다. 오즈의 풍경숏이나 다다미숏에 대해서는 연구와 비평이 많지만, 공간의 깊이를 다루는 촬영방식에 대해서는 언급이 많지 않다. 그것은 오즈의 이러한 촬영방식을 제대로 이어받은 영화 관계자가 일본은 물론이고 다른 문화권에도 별로 없기 때문이다. 그럴 수밖에 없었던 것은, 이러한 촬영방식으로 배우들이 대화하는 장면을 촬영하는 것은 매우 어렵기 때문이다. 그래서 멀리서 인물들을 잡다가(그림 5-5), 대화하는 장면은 인물들을 확대해서 촬영하는 방법으로 표현했다(그림 5-6).

그러면 오즈처럼 공간의 깊이를 영상에 담은 허우샤오셴은 등장인물들이 대화하는 장면을 어떻게 촬영했을까? 허우샤오셴은 등장인물의 대화 장면을 확대해서 촬영하지 않았다. 〈비정성시〉의 대화 장면(그림 5-7, 그림 5-8)을 보면, 등장인물들은 나란히 앉거나 서서 대화한다. 이러한 연출은 〈비정성시〉뿐만 아니라 다른 작품들에도 적용되었다.

그 덕분인지 허우샤오셴은 오즈의 영화보다 한발 더 나아간다. 〈비정성시〉의 공간들(그림 5-8)은 깊이가 있을 뿐만 아니라, 공간을 분할하여 배치함으로써 오즈의 방식들을 한층 더 발전시

그림 5-5. 〈동경 이야기〉의 공간 속 인물 배치
그림 5-6. 〈동경 이야기〉에서 대화하는 장면

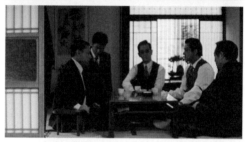

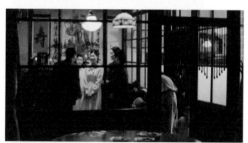

그림 5-7. 〈비정성시〉의 대화 장면
그림 5-8. 〈비정성시〉의 분할된 공간들

켰다. 이처럼 허우샤오셴이 오즈의 방식을 이어받을 수 있던 데는 타이완에 많이 남아 있는 일본 지배의 흔적들이 하나의 연결점이 되었을 수 있다.

동아시아 전통 건축공간의 특성 가운데 하나로 오픈 스페이스(Open Space)가 있다. 앞에서도 계속 언급했듯이, 이것은 목조 가구식 구조가 건물의 무게를 지탱하도록 설계된 벽, 즉 내력벽이 아니기 때문에 기둥 사이에 문이나 창문을 두어 상황에 따라 여닫음으로써 공간을 넓히거나 좁히는 방식을 말한다. 공간을 열었다 닫으면서 공간을 늘렸다 줄였다 하는 공간 연출방식은 사실 일본 전통건축만의 방식은 아니다. 원래 목조가구식 구조 방식을 채택하고 있는 동아시아 전통건축에서 벽은 건물을 지지하는 힘을 갖지 않기 때문에 벽을 세우지 않고 기둥만으로 건물 전체의 하중을 떠받친다. 그래서 마쓰모토성(松本城)의 내부(그림 5-9)처럼 벽 대신에 발을 설치하거나 문을 사용하여 필요에 따라 공간을 축소하거나 확장할 수 있는 오픈 스페이스 방식을 한국과 중국 전통건축에서도 많이 볼 수 있다.

50년간 일본의 식민 지배를 받은 타이완에 여전히 남아 있는 일본 전통건축의 흔적들이 허우샤오셴의 영화에 녹아든 것은 당연한 결과일 것이다. 그런데 만일 허우샤오셴이 일본에서 촬영한다면 어떤 공간이 영화에 담길까? 그에 대해서는 2003년에 오

그림 5-9. 마쓰모토성 내부 ⓒ최효식
그림 5-10. 〈카페 뤼미에르〉 속 분할된 공간

즈 탄생 100주년을 기념하는 영화 〈카페 뤼미에르(Cafe Lumiere)〉를 연출함으로써 답했다. 이러한 사실은 일본조차 오즈의 진정한 후계자를 타이완인 허우샤오셴으로 인정한 것이라고 볼 수 있다. 〈카페 뤼미에르〉(그림 5-10)에서도 기존의 허우샤오셴 영화에서 나타난 공간의 깊이에 따른 공간의 분할이 현대 일본의 공간에도, 전통적인 일본 가옥의 공간에도 잘 나타나고 있음을 알 수 있다.

이후 허우샤오셴은 처음으로 당나라 문학가 배행검(裵行儉)의 소설 〈섭은낭(聶隱娘)〉을 각색해 〈자객 섭은낭(刺客聶隱娘)〉(2015)이라는 무협 사극에 도전한다. 허우샤오셴은 〈자객 섭은낭〉의 서사에 필요한 곳들에서 현지 촬영을 했다. 자신의 고향인 타이완에서 시작해 중국과 네이멍구를 거쳐 일본의 교토와 히메지 등에서 촬영하면서, 영화의 배경인 당나라 시대를 재현하려고 했다.

그림 5-11은 영화의 주 배경인 웨이보 번이 되는 일본 현지 촬영지다. 이러한 허우샤오셴의 선택은 언뜻 보면 일리가 있다. 중국 본토에는 이제 남아 있지 않은 당나라 시대의 건물이 당나라 승려였던 감진(鑑眞)이 직접 지은 도쇼다이지의 금당(金堂)(그림 5-12)이 일본 나라에 아직 남아 있기 때문이다. 그리고 비록 감진이 지은 것은 아니지만, 도쇼다이지의 강당(그림 5-13)은 원래

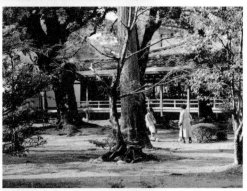

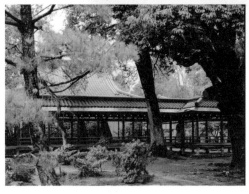

그림 5-11. 〈자객 섭은낭〉 속 일본 현지 촬영지

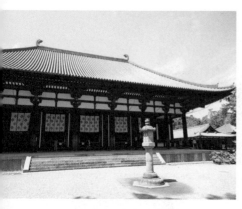
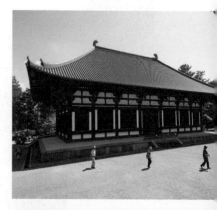
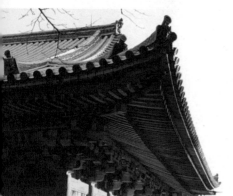
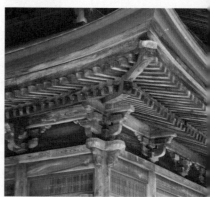

그림 5-12. 도쇼다이지 금당 ©최효식
그림 5-13. 도쇼다이지 강당 ©최효식
그림 5-14. 〈자객 섭은낭〉의 추녀
그림 5-15. 겐조지 금당의 추녀 ©최효식

헤이안시대 궁궐의 성전을 이축해 개조한 것으로 금당과 구조나 형식이 매우 비슷하다.

그런데 이러한 당나라 때의 건물이 일본에 있는데도, 허우샤오셴은 당나라 건축이 아닌 가마쿠라시대(1185~1333) 이후의 일본 전통건축을 배경으로 선택했다. 〈자객 섭은낭〉의 주 배경 건물의 추녀(그림 5-14)를 보면, 가마쿠라시대를 대표하는 사찰인 겐조지(建長寺) 금당의 추녀(그림 5-15)와 거의 비슷해 보이기에, 영화에서 촬영된 건물들이 당나라 때의 건물이 아닌 것은 분명하다.

허우샤오셴은 실내 촬영장(그림 5-16)에 공을 아주 많이 들였다. 허우샤오셴이 특히 신경을 쓴 것은 카메라의 방향으로 공간의 깊이에 따라 분할된 공간을 나열하는 방식을 실내 촬영 공간에 어떻게 적용할 것인지였다. 이를 위해 허우샤오셴은 커튼을 이용해 공간을 분할하고 공간의 깊이를 표현했다. 〈자객 섭은낭〉 이전 허우샤오셴은 많은 작품을 대부분 현지에서 촬영했고, 촬영장을 제작하여 촬영하지 않았다. 그것은 허우샤오셴이 즐겨 사용하는 롱숏을 위해서 카메라의 거리를 확보하는 일은 늘 어려웠을 것이라는 뜻이다. 클로즈업숏을 싫어하는 허우샤오셴의 성향을 보았을 때, 그의 카메라 속 공간의 깊이를 확보하기 위해서 여러 공간을 카메라 방향으로 줄 세워 놓은 것은 어쩌면 당연

그림 5-16. 〈자객 섭은낭〉의 실내 촬영장

한 결과일 수 있다. 그런데 이제 롱숏을 위한 거리를 충분히 확보할 수 있는 세트에서 허우샤오셴에게는 새로운 공간적 장치가 필요했다. 그것이 바로 커튼이었다. 카메라 앞에 얇은 커튼을 두어서 때로는 커튼이 카메라의 시선을 가리기도 하고, 때로는 열기도 하며, 또 때로는 반쯤 걸치는 방식으로 카메라 앞의 공간들을 나눴다(그림 5-16-⑭). 그러나 이 방식보다는 열린 공간에 천으로 칸막이를 두어 공간을 나누는 방식이 기존의 허우샤오셴 영화 속 공간 나열 방법에 더 가깝다(그림 5-16-⑮). 이러한 노력으로 허우샤오셴은 〈자객 섭은낭〉으로 칸영화제에서 최우수 감독상을 받았다.

허우샤오셴이 오즈 미장센의 진정한 후계자라고 한다면, 허우샤오셴이 작품에서 보여 준 공간의 특성을 한층 더 발전시켜 동아시아에서 타이완영화의 위치를 확고히 한 것은 에드워드 양(Edward Yang)이다. 에드워드 양과 허우샤오셴은 타이완의 뉴웨이브영화를 이끈 주축으로서, 허우샤오셴의 〈동동의 여름방학〉에 에드워드 양이 배우로 출연할 정도로 둘의 친분은 두텁다. 에드워드 양이 감독으로서 동아시아 영화계에서 두각을 나타낸 것은 1986년에 〈공포분자(恐怖份子)〉를 발표하면서였다.

〈공포분자〉를 허우샤오셴의 작품과 비교해 보면, 공통점과 차

그림 5-17. 〈공포분자〉의 거리 총격 장면
그림 5-18. 〈공포분자〉의 클로즈업숏

이점이 동시에 보인다. 공통점은 거리에서 총격하는 장면(그림 5-17) 등에서 허우샤오셴과 마찬가지로 카메라의 길이 방향으로 배우들의 동선을 배치하여 롱숏으로 촬영해 공간의 깊이감을 표현했다는 점이고, 차이점은 아이레벨숏이 아니라 부감숏으로 촬영했다는 것이다. 그리고 허우샤오셴은 거의 사용하지 않은 등장인물의 클로즈업숏(그림 5-18)도 〈공포분자〉에는 자주 나온다.

그런데 에드워드 양만의 공간적 특성이 확실히 드러나는 작품은 〈공포분자〉가 아니라 바로 다음 작품인 〈고령가 소년 살인사건(牯嶺街少年殺人事件)〉(1991)이다. 〈고령가 소년 살인사건〉의 공간들(그림 5-19)을 보면, 허우샤오셴과 마찬가지로 롱숏으로 촬영해 인물이 움직이는 방식은 동일하다. 허우샤오셴과 다른 점은 에드워드 양은 분할된 공간을 허우샤오셴보다 더 적극적으로 미장센의 도구로 사용했다는 것이다.

에드워드 양은 이후 〈하나 그리고 둘(一一)〉(2000)로 칸영화제에서 감독상을 받았다. 에드워드 양은 〈하나 그리고 둘(一一)〉에서 그림 5-20과 같이 그림 5-19의 공간구성 방식을 더 적극적으로 활용하여, 화면 대부분이 영화 속 배경 공간이 되고, 배우는 조그마한 틈 사이에서 연기하게 함으로써 관객들의 시선을 더 끄는 미장센으로 발전시켰다. 그리고 그림 5-21처럼 카메라 길이 방향으로 화면을 나누던 방식이 아니라, 수평으로 나누어 두

그림 5-19. 〈고령가 소년 살인사건〉의 공간들
그림 5-20. 〈하나 그리고 둘〉의 공간분할
그림 5-21. 〈하나 그리고 둘〉의 화면 공간분할

가지 사건을 하나에 담는 새로운 방식도 선보였다.

그림 5-22는 허우샤오셴과 에드워드 양이 확립한 타이완 뉴웨이브영화의 공간 배치를 도식화한 것이다. 허우샤오셴과 에드워드 양은 오즈의 클로즈업숏을 완전히 버리고, 롱숏으로써 더 큰 공간을 화면에 담았다. 그 결과 그림 5-22-㉮에서 알 수 있듯이 카메라 앞에 깊은 종렬로 배치된 공간 ⓑ와 공간 ⓒ가 한 번에 전체 공간 ⓐ에 속하게 된다. 이를 연극무대에 비교하자면 오즈가 소극장의 공간 배치를 했다면, 허우샤오셴과 에드워드 양은 대극장의 공간 배치를 했다고 할 수 있다.

그림 5-22-㉮를 화면으로 보면 그림 5-22-㉯와 같은데, 종렬로 깊게 배치된 공간 ⓑ와 공간 ⓒ가 두 개의 공간으로 분할되는 동시에 한 공간으로 촬영됨으로써 오즈의 영화보다 등장인물의 동선이 더 풍부해지는 공간적 장치가 되었다.

허우샤오셴과 에드워드 양이 이끈 타이완영화에서 이처럼 하나의 화면에서 공간을 분할하는 방식은 타이완의 정치적·사회적 상황으로 중국과 일본의 전통건축, 그리고 현대건축이 다 혼합된 결과에서 비롯한 것으로 볼 수 있다.

그림 5-23, 그림 5-24, 그림 5-25는 〈비정성시〉의 주 배경이 되는 주택 전경과 내부 공간이다. 그림 5-24는 집의 1층에 해당하는 공간으로 전형적인 중국 전통주택의 거실과 같은 공간이

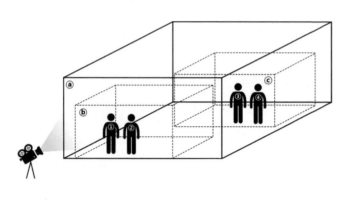

㉠ 카메라 앞 깊은 종렬 공간 배치

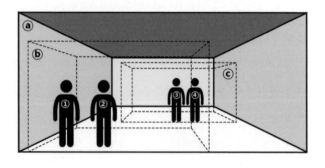

㉡ 카메라 앞 깊은 종렬 공간 배치를 촬영한 영상 속 공간

그림 5-22. 타이완 뉴웨이브영화 속 공간 배치 ⓒ최효식

그림 5-23.
집 전경

그림 5-24.
집 속 중국 공간

그림 5-25.
집 속 일본 공간

그림 5-26.
사진관

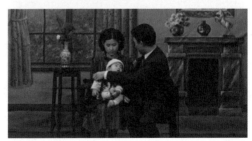

〈비정성시〉의 주 배경

다. 그런데 그림 5-25를 보면 같은 1층에 일본 전통주택의 모습을 보이는 공간이 있다. 그리고 그림 5-26은 주인공 문청이 사진관에서 촬영하는 장면인데, 그 배경이 벽난로가 있는 서구의 주택 그림이다. 이렇게 공간들이 혼합되었기에 타이완의 일상적 건축공간은 현실적으로 통합보다는 분할을 선택할 수밖에 없었을 것이다.

어떻게 보면, 이렇게 혼합된 공간들은 정체성이 없다고 볼 수도 있다. 그러나 다른 시각에서 보면 동아시아에서 타이완만의 공간적 특성으로도 인식할 수 있다. 그런 차원에서 보면, 허우샤오셴과 에드워드 양 둘 다 타이완만의 일상적 공간을 영화에 가장 잘 담은 감독들이라 할 수 있다. 그것을 알 수 있는 것이 그림 5-27, 그림 5-28이다.

앞에서도 설명했지만, 중국 전통주택은 대부분 입식으로 생활하는 공간이고, 일본 전통주택은 좌식의 공간이다. 동아시아에서 좌식과 입식이 혼합된 것은 서구의 건축이 도입된 1970년대 이후다. 그런데 〈동동의 여름방학〉의 다다미(그림 5-27)를 보면, 다다미가 바닥이 아니라 침대의 높이로 올라와 방 일부에 설치되어 있고, 〈고령가 소년 살인사건〉의 벽장(그림 5-28)을 보면 일본 전통주택의 벽장을 2층 침대로 만들어서 잠을 자는 장면이 나온다. 그림 5-27은 실제 존재하는 건물에서 촬영했으니까

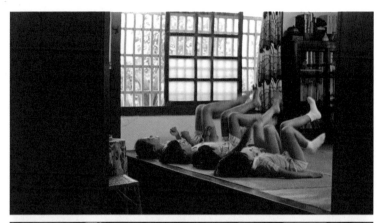

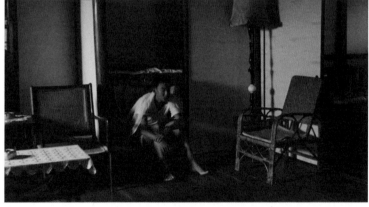

그림 5-27. 〈동동의 여름방학〉의 다다미
그림 5-28. 〈고령가 소년 살인사건〉의 벽장

타이완의 일반적 주택들의 모습일 것이고, 〈고령가 소년 살인사건〉은 그 시대를 살았던 에드워드 양의 자전적 경험도 있기 때문에 이러한 식으로 일본 주택의 벽장을 사용했던 사례가 실재했을 것이다.

이러한 타이완만의 공간적인 특징들이 결국 타이완 뉴웨이브 영화를 이끄는 원동력이 되었을 것이고, 그것이 현대 타이완영화를 규정하는 특징 중 하나로 귀결되었을 것이다. 다만 안타까운 것은 에드워드 양이 지금까지 작품활동을 하고 있었다면 허우샤오셴처럼 중국 사극이나 무협영화를 만들었을지도 모르며, 그 영화 속 공간이 어떨지 정말 궁금한데, 그 호기심은 이제 영원히 털어 버릴 수 없다는 사실이다.

〈소나티네〉,
공간의
폭력

구로사와 아키라와 오즈 야스지로라고 하는 세계 영화사를 주름 잡은 두 감독을 통해, 일본이라는 지역적인 한계를 곧 벗어날 것이라고 여겨졌던 일본영화는 이 두 감독 이후 도리어 침체기에 빠져 버린다. 영화 속 공간의 측면에서 보자면, 이 두 감독이 만들어 놓은 공간적 특성이 너무나 강했기에, 도리어 후배 감독들이 그 틀에 갇혀 버린 것이다. 그럼에도 세계적으로 아키라와 오즈가 심어 놓은 일본영화의 예술성에 대한 인식은 이어졌고, 이마무라 쇼헤이(今村昌平)나 오시마 나기사(大島渚)와 같은 감독도이에 일조했다. 하지만 일본영화는 이제 일본 관객은 물론이고, 동아시아 다른 문화권의 흥미를 유발할 수 있는 새로운 영화 양식을 만들어 내지 못했다.

이를 어느 정도 해결해 준 사람이 기타노 다케시(北野武)였다. 그런데 다케시는 원래 영화계 사람이 아니었다. 코미디언으로

출발했기에, 그가 영화감독을 한다고 했을 때 일본 사회의 반응은 상상 그대로 별로 좋지 않았다. 하지만 다케시가 한동안 동아시아 영화계에서 소외되었던 일본영화의 숨통을 열어 준다. 물론 다케시가 세계적 명성을 얻은 계기도 구로사와 아키라처럼 1997년에 베네치아국제영화제에서 〈하나비(花火)〉로 황금사자상을 받은 데 있었다. 일본영화의 수입이 금지된 한국에서는 〈하나비〉 이전에 이미 다케시의 작품에 관심을 보인 이가 많았다.

그중 하나로 〈소나티네(ソナチネ)〉(1993)를 들 수 있는데, 일본 영화계에서 소리 없이 묻힐 수도 있었던 코미디언 출신 감독이 만든 이 영화는 런던영화제와 칸영화제에서 상영되어 유럽에서 상당한 호응을 받았다. 영화에 대한 전문적 교육을 받지도 않았고, 그렇다고 영화제작진으로 참여한 경력도 전무했던 다케시가 어떻게 곧바로 영화감독이 되었을지 생각해 보면 참 신기한 일이기도 하다. 그 덕분인지, 처음 다케시의 영화들을 보면, 감독이 관객에게 전달하고 싶은 기본 서사와 영상 이외에는 특별한 기교가 없어 보인다. 즉 눈에 보이는 것을 찍고, 그것을 가장 명료하게 전달한다는 전제가 다케시 영화의 강점이라는 뜻이다.

그것은 특히 등장인물들이 대사를 전달하는 장면에서 명료히 나타난다. 보통의 영화는 그림 6-1-㉮와 같이 숏과 역숏의 위치에 관습적으로 카메라를 두고, 두 명의 배우가 대화하는 장면을

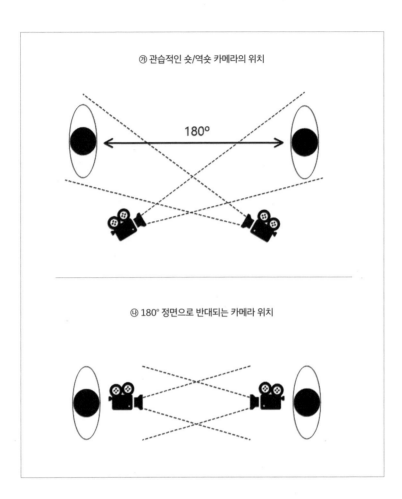

그림 6-1. 영화 대화 장면에서 사용되는 카메라 위치 ©최효식

번갈아 촬영하고, 이를 편집하여 시퀀스를 구성한다.

다케시의 첫 작품 〈그 남자 흉폭하다(その男, 凶暴につき)〉(1989)의 대화 장면(그림 6-2)을 보면 그림 6-1-㉮를 충실히 따랐다. 그런데 〈소나티네〉의 대화 장면(그림 6-3)을 보면 그림 6-1-㉯처럼 카메라를 바라보고 이야기하는 장면을 많이 사용한다.

그렇기에 영화 속 배경 공간을 담는 것도 직접적이다. 영화의 건물(그림 6-4)도 그냥 있는 그대로를 보여 준다. 특히 다케시의 영화들을 보면, 인간의 손으로 만들어진 건물들은 현대나 전통이나 모두 특별한 의미가 없는 것처럼 보인다. 마치 매일 찍어 내는 TV 연속극의 능률적이고 기능적인 실내 촬영장처럼 영화의 건물들이 만드는 공간들을 무가치하게 만든다.

그런데 자연으로 카메라가 돌아갔을 때, 다케시의 영화 속 공간은 변화한다. 그림 6-5처럼 해변과 주택을 구도를 잡아 카메라로 작품 사진을 찍으려고 노력하는 아마추어 사진작가의 자세도 보이고, 그림 6-6과 같이 비틀스의 유명한 앨범 재킷 사진을 모티브로 연출한 것과 같은 장면이 나오기도 한다.

이러한 점은 당시 상업영화와 예술영화로 명확히 나눠지면서 타성에 빠져 있던 일본영화계에 신선한 충격이었을 것이다. 그리고 이러한 다케시의 영화에 대한 접근 자세는 일본영화계처럼 딜레마에 빠져 있는 한국과 당시 중화 문화권 영화를 대표하던

그림 6-2. 〈그 남자 흉폭하다〉의 대화 장면
그림 6-3. 〈소나티네〉의 대화 장면

그림 6-4. 〈소나티네〉의 건물들 장면
그림 6-5. 〈소나티네〉의 해변과 주택
그림 6-6. 〈소나티네〉의 해변 장면

홍콩영화계나 타이완영화계에도 자극이 되었을 것이다.

현대 한국영화계가 1970~1980년대 산업화 시대의 한국 모더니즘 건축을 공간적 배경으로 쓰는 것과 다케시가 영화에서 건축에 접근하는 방식과 일맥상통하는 점이 있다. 한 가지 다른 점이 있다면, 그래도 현대 한국영화계에는 박찬욱과 김지운처럼 영화 속 공간에 대한 새로운 가능성을 끊임없이 도전하는 감독이 활동하고 있다는 것이다. 반면 다케시는 자신의 영화 속 무채색 공간들처럼 배우들의 연기도 그런 무채색을 원한다는 것이다.

이것은 다케시가 작품 대부분에서 감독과 주연을 겸한다는 면과 연관해서 생각해 볼 수도 있다. 다케시는 자신이 배우로 이름을 올릴 때는 비트 다케시라는 예명을 자주 사용한다. 그만큼 배우로서의 자신감도 있는 것 같은데, 솔직히 다케시의 연기를 좋게 봐서 개성이 강한 것이지, 아무 표정의 변화도 없이 희로애락의 감정을 다 소화하는 배우는 많은 감독에게 기피 대상의 연기자일 뿐이다.

자신의 연기가 가진 한계를 아는지, 다케시는 자신의 영화에 나오는 모든 등장인물에게서 그 무채색의 영화 속 공간들과 마찬가지로 연기의 색깔을 최대한 뺀다. 그래서 그런지, 다케시의 영화에 많이 출연한 배우들은 스타 배우보다는 오오스기 렌(大

杉漣)과 데라지마 스스무(寺島進)처럼 영화나 TV 드라마 등에 많이 출연하는 조연 배우들이다. 주연인 비트 다케시의 어색한 연기를 어색하지 않게 하기 위해 자연스러운 어색한 연기로 받쳐주기 위해 많이 출연했다. 그런 다케시의 영화 형식에 변화가 감지되는 작품이 다케시의 유일한 사극인 〈자토이치(座頭市)〉(2003)다. 사실 시각장애인 검객인 자토이치는 일본 사무라이 액션영화에서는 홍콩영화의 황비홍만큼이나 많이 다룬 일본영화의 주인공이다. 그래서 이 영화에서 가장 많은 주연을 맡은 가쓰 신타로(勝新太郎)는 일본영화의 대스타로서 아직도 일본인이 가장 사랑한 배우로 회자된다.

〈자토이치〉에는 다케시가 맡은 자토이치의 상대 검객으로 아사노 타다노부(浅野忠信)가 출연한다. 아사노 타다노부는 보통 TV와 영화를 번갈아 출연하는 다른 배우들과는 달리 영화에 집중하는 일본의 스타 배우로서, 현재 일본영화계는 물론이고, 할리우드의 마블 영화인 '토르' 시리즈 전 편에 출연할 정도로 국제적 배우로 활약하고 있다. 〈자토이치〉부터 다케시는 대중적 인지도와 연기력을 갖춘 배우들을 캐스팅하기 시작하는데, 그 대신 다케시 영화에 단골로 출연한 배우인 오오스기 렌, 데라지마 스스무는 이제 출연하지 않는다.

그러면 다케시의 영화 속 공간들은 〈자토이치〉 이후 변화되었

는가? 사실 〈자토이치〉 속 건축공간들은 언뜻 보면 보통의 일본 사극과 큰 차이가 없어 보인다. 그림 6-7은 〈자토이치〉에 등장하는 마을 거리와 전통주택이다. 그림 6-8은 메이지무라에 있는 일본 전통 시대 거리의 모습이고, 그림 6-9는 일본 전통건축 방식인 가쓰라리큐에 있는 노송나무 껍질로 지붕을 인 히와다부키 (檜皮葺)인데, 그림 6-7과 비교해 보면 별반 다르지 않음을 알 수 있다.

다케시가 〈자토이치〉를 만들 무렵은 베네치아국제영화제에서 〈하나비〉로 황금사자상을 받은 이후 국제적으로 명성이 높아진 시기였다. 그렇기에 한국에서 〈자토이치〉는 다케시가 아키라처럼 세계 영화제 수상 이후 세계적인 감독이라는 이름으로 제작한 대작 사극으로서 일본 전통문화를 세계에 알리는 기수 역할을 하는 작품으로 인식되었다. 왜냐하면 한국은 오랫동안 일본영화의 수입을 금지해 자토이치라는 인물에 대해서는 전혀 알지 못했기 때문이다. 그런데 다케시의 사극 도전은 이것이 처음이자 마지막이 된다. 그리고 〈자토이치〉는 전혀 대작 사극이 아니었다. 그림 6-7과 같은 정도의 전통건축 촬영장은 보통 드라마에서도 흔히 볼 수 있는 그저 그런 정도의 수준이었다.

그런데 〈자토이치〉에는 그 당시 한국인이라면 전혀 읽을 수 없는 영화 속 공간에 대한 정보들이 숨겨져 있었다. 그 정보들

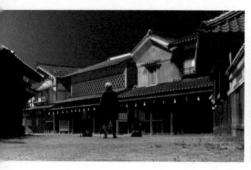

그림 6-7. 〈자토이치〉의 마을 거리와 전통주택
그림 6-8. 메이지무라의 일본 전통 시대 거리 ⓒ최효식
그림 6-9. 가쓰라리큐의 전통주택 ⓒ최효식

은 바로 〈자토이치〉와 아키라의 공간들이 겹친다는 것이다. 〈자토이치〉의 마을 술집과 거리의 모습(그림 6-10)과 아키라의 〈요짐보〉의 마을 술집과 거리 장면(그림 6-11)을 비교하면 매우 닮았다는 점을 알 수 있다. 그리고 〈자토이치〉의 마지막에서 마을 사람들이 탭댄스를 추는 마을 축제 장면(그림 6-12)도 기존의 일본영화에서는 볼 수 없던 독특한 장면으로 손꼽히지만, 이 또한 아키라의 〈숨겨진 요새의 세 악인〉의 마을 축제 장면(그림 6-13)을 연상하게 한다.

다케시가 자신의 영화에 일본영화 선배들의 영화 특성을 오마주한 것은 사실 이것만이 아니다. 비록 신(Scene)의 나열은 다르지만, 오즈 야스지로하면 떠오르는 풍경숏의 편집기법을 자신의 방식으로 재해석하여 사용한 작품도 있다. 바로 다케시에게 가장 큰 영광을 안긴 〈하나비〉다. 〈하나비〉는 일본 대중문화 개방이 시작된 1998년에 한국에서 바로 개봉했고, 필자도 극장에서 이 영화를 관람했다. 〈하나비〉에는 다케시가 직접 그린 그림들이 풍경숏의 풍경과 사물처럼 시퀀스와 시퀀스 사이에 삽입된다. 물론 어떤 경우에는 앞뒤 시퀀스와 어떻게 연결되는지 알 수 없는 그림이 삽입되기도 하고, 병원 시퀀스에서 그림 6-14와 같은 그림을 촬영한 장면을 삽입한 뒤에, 치료받고 있는 주인공의 상황을 표현한 피 묻은 옷을 담는 경우도 있다.

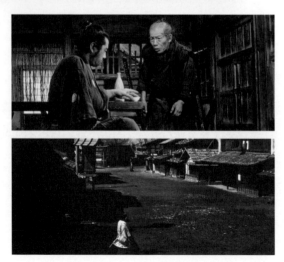

그림 6-10. 〈자토이치〉의 마을 술집과 거리
그림 6-11. 〈요짐보〉의 마을 술집과 거리

그림 6-12. 〈자토이치〉의 마을 축제
그림 6-13. 〈숨겨진 요새의 세 악인〉의 마을 축제

그림 6-14. 〈하나비〉 속 병원 시퀀스

　이처럼 다케시는 일본영화를 위대하게 만든 아키라나 오즈의
영화들을 답습했지만, 기존 일본영화계의 사람이 아니었기에 적
어도 자신의 영화 속 공간만큼은 원래 추구한 본질을 이어 가려
고 한다. 하지만 21세기 세계화 시대가 본격적으로 열리면서, 그
의 영화 속 공간은 흔들리기 시작한다. 그것을 보여 주는 것이
바로 〈아웃레이지(アウトレイジ)〉(2010)와 〈아웃레이지 비욘드(ア
ウトレイジ ビヨンド)〉(2012)다. 그래도 〈아웃레이지〉의 공간들(그림
6-15)을 보면, 2000년대 이전 다케시의 영화들처럼 현실적인 현
대일본의 공간들이 그대로 드러나는 장면이 많은데, 그다음 작
품인 〈아웃레이지 비욘드〉의 공간들(그림 6-16)을 보면 공간의 연
출이나 조명의 방법이 2000년대 이전 다케시의 작품과 완전히

그림 6-15. 〈아웃레이지〉 공간들
그림 6-16. 〈아웃레이지 비욘드〉 공간들

차이를 보인다.

　다케시의 영상 속 공간과 조명의 방식이 바뀐 것은 1990년대부터 동아시아 영화계를 휩쓴 홍콩누아르의 영향이 큰 것으로 보인다. 어떻게 보면 홍콩누아르의 돌풍도 일본에서 유행한 B급 야쿠자영화의 영향이 없진 않았을 것이다. 하지만 홍콩누아르는 이를 일본에 제대로 갚아 주었다. 홍콩누아르의 시작인 〈영웅본색〉부터 홍콩누아르의 완성이라고 할 수 있는 류웨이창(劉偉强)과 마이자오후이(麥兆輝)가 공동으로 연출한 〈무간도(無間道)〉(2002)에 이르는 20여 년간 홍콩누아르는 일본영화계뿐만 아니라, 한국영화계에도 큰 영향을 끼쳤다.

　영화 속 공간 측면에서 〈무간도〉는 홍콩의 정치와 지정학적 특수성이 정말 잘 활용된 작품이라 할 수 있다. 홍콩은 동아시아의 주요한 도시임에도, 무국적의 공간(그림 6-17)이 넘치는 곳이다. 동시에 2000년대를 전후하여, 홍콩은 마치 뉴욕의 맨해튼을 연상하게 하는 빽빽이 들어선 마천루들(그림 6-18)로 당시 세계화를 추구하던 동아시아 여러 도시의 모델이 된 곳이다. 이러한 홍콩의 공간적 감성은 〈무간도〉의 공간들(그림 6-19)에 고스란히 녹아 있다. 그런데 〈아웃레이지 비욘드〉의 공간(그림 6-16)을 연출하는 방법과 조명의 색조 등이 〈무간도〉의 그것(그림 6-19)과 매우 유사함을 알 수 있다.

〈무간도〉와 같은 범죄영화의 영향을 받은 것은 다케시뿐만이 아니었다. 박훈정의 〈신세계〉(2013) 속 공간들은 1970~1980년 대 모더니즘 건축을 영화 속 배경으로 사용한 다른 현대 한국영화들과 사뭇 달랐다. 박훈정 감독은 〈신세계〉의 공간에서 한국이라는 국적을 지우는 데에 더 많이 노력했다. 그래서인지, 영화의 주인공도 한국인이 아니라 화교로 설정되었고, 그림 6-20처럼 때에 따라 홍콩과 같은 공간과 일본의 어느 공간인 듯한 곳을 활용한다.

시각에 따라 다를 수 있겠지만, 다케시의 〈아웃레이지 비욘드〉의 공간들은 기존의 푸른 빛이 살짝 배어 있는 무채색의 도화지 같은 공간 아니라, 햇빛과 조명이 사용돼 인물과 배경의 윤곽이 살아나 있다. 이를 홍콩만의 도시 공간적 감성을 현대 일본영화 〈아웃레이지 비욘드〉의 공간들에 담았다고 보면, 〈신세계〉는 더욱더 적극적으로 한국의 색을 지우고, 홍콩이든 일본이든 어느 나라든 상관없는 공간 속에서 범죄 세계를 풀어 놓은 것이다. 그러나 〈아웃레이지〉와 〈아웃레이지 비욘드〉와 같은 공간들은 다케시의 영화들을 특별히 만들어 주지 않았다.

세계 영화계는 2000년대 이후 본격적으로 필름 카메라 대신 디지털시네마 카메라로 촬영하는데, 그에 따라 영화를 촬영하는 데 필름 값 때문에 한 장면을 여러 번 촬영하지 못하는 일을

그림 6-17. 홍콩 거리 ©최효식
그림 6-18. 홍콩 야경 ©최효식

그림 6-19. 〈무간도〉의 공간들
그림 6-20. 〈신세계〉의 공간들

두려워하지 않게 되었다. 또한 디지털 전환은 컴퓨터그래픽스를 영화의 보편적 기술의 하나로 받아들이게 했다. 즉 SF영화나 괴물이 나오는 크리처영화와 같은 컴퓨터그래픽스 기술만이 아니라, 영화 속 공간을 더 실제에 가깝게 보완하거나 배우의 연기를 더 실감 나게 만드는 데에도 적용되는 일반적 영화기법으로 컴퓨터그래픽스 기술이 변화한 것이다.

이처럼 발전된 현대영화의 전장(戰場)에서 어쩌면 촌스럽고, 직설적이며, 배우들의 연기도 마치 인형극을 하는 듯 평면적인 다케시의 영화들은 설 자리가 점점 없어질 것이다. 이는 비단 다케시 영화만의 문제가 아니다. 동아시아 영화들은 이와 비슷한 성장통을 동시에 겪었다. 홍콩영화계는 기존에 스턴트맨에게 의존했던 홍콩누아르, 쿵후영화, 무협영화에 컴퓨터그래픽스 기술을 도입해 표현의 한계를 없앴지만, 결국 영화 자체의 서사나 연출보다는 컴퓨터그래픽스 기술이 영화가 성공하는 데 기준이 된다는 잘못된 인식이 퍼져 버렸다.

한국은 일본이나 홍콩의 경우와는 다르다. 한국은 1997년 이후 영화를 이끈 감독들이 영화제작 환경과 발달한 영화기술에 비교적 잘 적응하여, 한국영화의 새로운 영역들을 착실하게 개척해 나가고 있다. 다만 이들 감독의 그림자가 너무 길게 드리워져, 이들을 이을 만한 새로운 젊은 피가 아직 뚜렷이 보이지 않

는다는 문제가 있다. 한국은 독립영화계도 아직 일본과 중국에 비해서는 건실한 편이나, 독립영화의 영화 속 공간과 연출법이 1997년 이후 한국영화를 이끈 감독들이 만든 영화문법에서 크게 벗어나지 못한다는 것도 한국영화의 미래를 걱정하게 만든다. 그렇기에 공간에 대한 현대 한국영화의 전형적인 문법에서 벗어나, 언제나 새로운 영화 속 공간을 창출하기 위해 노력하는 박찬욱 감독과 김지운 감독과 같은 역할이 귀한 것이다.

그리고 그동안 한국은 물론이고 일본과 중국 모두 서구의 영화에 비해서 많이 뒤처진 SF에서, 현대 한국영화의 르네상스 이후 한 번도 이 콤플렉스를 깨뜨리는 영화가 나오지 않은 점도 매우 안타깝다.

코로나바이러스감염증-19 이후로 동아시아는 물론이고, 세계 영화산업은 큰 변화를 겪을 것이다. 그 변화의 파고를 넘기 위해서 한국영화는 물론이고, 일본영화와 중국영화는 과거와는 전혀 다른 도전을 준비해야 한다. 그런 의미에서 다케시가 최근작에서 보여 준 탈일본화도 의미 있는 행보지만, 동아시아 영화의 발전을 위해서는 다케시가 초기작에서 보여 준 새로운 도전이 더 가치가 있지 않을까? 다케시는 도쿄 시부야(그림 6-21)나 오사카 도톤보리(그림 6-22)와 같은 현대 일본의 모습을 영화의 공간으로 설정하는 것을 일부러 피하는 것 같다. 물론 야쿠자들

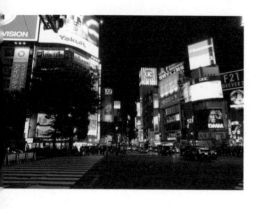

그림 6-21. 일본 도쿄 시부야 거리 ©최효식
그림 6-22. 일본 오사카 도톤보리 ©최효식
그림 6-23. 〈기쿠지로의 여름〉의 공간들

이 주인공인 영화가 대부분이니 이러한 도시의 풍경보다는 일본의 뒷골목이 더 어울릴 수도 있다.

그런데 아이가 주인공인 〈기쿠지로의 여름(菊次郎の夏)〉(1999)에서도 공간(그림 6-23)은 주로 일본의 앞이 아닌 뒤가 비춰진다.

다케시의 영화가 처음 나왔을 때, 그 신선함은 분명히 충격이었다. 때마침 일본 문화 개방으로 일본영화를 극장에서 직접 볼 수 있게 되면서 다케시의 연출방식도 현대 한국영화에 어떤 영향을 미쳤을 것이다. 다만 지금은 과거의 다케시 영화 속 공간과 연출방식이 유효하지 않은 것도 현실이다. 그렇기에 잊히는 감독이 되지 않기 위해서 다케시는 새로운 선택을 해야 할 것이다.

일본 현대건축계에도 다케시처럼 기존 건축계에서 길러지지 않았지만 전 세계에 이름을 날린 현대건축가가 있다. 바로 안도 다다오(安藤忠雄)다. 그의 건축공간도 다케시의 영화 세계에 닮았다. 무채색의 노출 콘크리트를 공간의 주재료로 활용하면서, 공간의 작은 변화로도 공간에 큰 울림을 자아내는 다다오의 건축공간들은 직설적인 영화배경으로 영화 속 공간의 역할을 줄이면서 등장인물의 폭발력을 더 강력히 보여 주는 다케시의 영화와 닮았다.

그림 6-24는 다다오의 대표작 중 하나로, 나오시마에 있는 베네세하우스의 중앙홀이다. 노출 콘크리트로 마감된 공간을 가로

그림 6-24. 베네세하우스 중앙홀 ⓒ최효식
그림 6-25. 베네세하우스 오발 ⓒ최효식

지르는 곡선의 경사로는 빈 중앙홀을 가득 채우는 무게감을 가진다. 베네세하우스의 오발(그림 6-25) 또한 그냥 하늘로 뚫린 천창으로 보이는 검은색 하늘과 바닥의 연못과 파란색 빛의 단순한 조명이 이끄는 공간적 대비의 극대감은 〈소나티네〉에서 그려진 오키나와의 밤 해변을 연상하게 한다. 그렇기에 언젠가 다케시만의 시각으로 자기 작품과 닮은 다다오의 건축을 어떻게 영화 속 공간으로 풀었는지 극장에서 확인할 수 있는 날이 오면 좋겠다.

〈러브레터〉,
스크린 너머의
영역

이와이 슌지(岩井俊二)는 이 책에서 다루는 한국과 일본, 중국의 다른 감독들과 비교해 보았을 때, 꽤 특이한 위치에 있는 감독이다. 이와이는 국제영화제에서 상을 받은 것도 아니고, 그렇다고 작품이 상업적으로 대성공을 거두지도 않았다. 다만 한국에서 이와이는 일본문화 개방 이후 애니메이션을 제외하고, 실사영화로서 20여 년 동안 여전히 관객 수 1위를 차지하는 〈러브레터 (Love Letter)〉(1995)의 감독이라는 정도로 알려져 있다. 그 덕분인지 〈러브레터〉의 배경인 홋카이도의 작은 도시 오타루는 지금도 한국인이 자주 찾는 관광지로서 그 명성을 유지하고 있다.

　〈러브레터〉는 이 책이 찾고자 하는 한국·일본·중국 영화가 공유하는 동아시아 영화만의 공간적 특성들의 단초를 확인할 수 있는 영화 중 하나다. 그 이유는 〈러브레터〉가 한국·일본·중국에서 큰 성공을 거두지는 않았지만, 한때 동아시아 영화계가 활발

히 교류를 펼친 2000년대 초반, 새로 생긴 영화제에 단골로 초청되는 등 그 중심에서 분명한 역할을 했다는 사실에서 찾을 수 있다. 그에 비해 〈러브레터〉는 동아시아를 벗어난 세계 영화시장에서 좋게 평가받지도 못했고, 상업적인 성공도 이루지 못했다. 이는 이와이의 〈러브레터〉가 동아시아만이 공감할 수 있는 감성과 공간으로 이루어졌다는 사실을 반증하는 결과다.

이와이는 1991년 〈본 적 없는 내 아이(見知らぬ我が子)〉(1991)라는 TV 드라마의 감독으로 데뷔한 이후 지금도 TV 드라마와 영화는 물론이고, 뮤직비디오나 다큐멘터리, CF, 그리고 최근에는 인터넷 방송영화에 이르기까지 매체와 형태를 가리지 않고 30년 동안 꾸준히 작품활동을 하는 몇 되지 않는 현역 감독이다. 더욱이 이 작품들에 모두 이와이만의 영상적 특성들이 큰 변주 없이 유지되었다. 그리고 작품마다 전작을 뛰어넘기 위해 과감히 도전하는 여타 감독과 달리 이와이는 자신만의 장점은 물론이고, 단점도 포함하여 꾸준히 작품을 생산하고 있다. 이와 같은 이와이의 작품목록을 살펴보면, 이와이는 자기 작품들을 좋아하는 소수의 사람을 위해, 자신이 찍고 싶은 작품을 영원히 만들 것 같다는 생각이 든다.

그래서 〈러브레터〉 하나만 봐도, 가장 최신작인 〈라스트 레터(Last Letter)〉(2020)에 이르기까지 이와이의 작품들에서 보이는 공

간의 특성들을 설명할 수 있을 정도로 〈러브레터〉는 이와이에게 가장 완성된 작품이다. 그런데 처음 TV 드라마감독으로 데뷔한 지 4년 만에, 그리고 영화로는 단편 〈언두(Undo)〉(1994) 하나밖에 없었던 이와이가 단숨에 자신의 영화 양식을 완성할 수 있었을까?

이와이의 개인적 역량도 있었겠지만, 어떻게 보면 이와이는 20세기에서 21세기로 넘어가는 시기에 영상 매체가 급변하면서 만들어진 작은 틈에 자신만의 영역을 끼워 넣었다고 볼 수 있다. 이와이도 일본영화계에서 기타노 다케시와 같은 이단자로서 감독 인생을 시작했다. 이와이가 TV 드라마감독으로 데뷔한 1990년대 초반은 아시아에서 일본드라마가 한참 인기가 있던 시기였다. 그 당시 한국은 일본문화 수입 금지로 이를 실감할 수 없었지만, 새로운 영화나 드라마를 갈구하던 한국인들에게도 일본드라마의 명성은 직간접적으로 전해졌다. 그만큼 일본드라마의 기세는 대단했고, 구로사와 아키라와 이마무라 쇼헤이와 같은 세계적 영화감독들을 배출한 일본영화계를 누르기 시작했다. 그러면서 일본영화계에서 동아시아 영화계와 다른 현상이 나타났는데, 한 드라마가 공전의 히트를 하면, 그 드라마를 기반으로 영화로 다시 만들거나 그 드라마를 그대로 필름으로 바꾸어서 극장에서 개봉하는 것이다.

그 혜택을 가장 잘 누린 감독이 바로 이와이였다. 특히 후지 TV에서 활동하면서 인지도를 쌓은 이와이는 후지TV의 지원을 받아 처음으로 TV용 카메라가 아닌 영화필름으로 〈언두〉를 연출하여 영화감독으로서 정식 데뷔한다. 〈언두〉는 비록 단편이지만, 그동안 TV 드라마에서 보여 준 신선한 영상과 미장센을 활용해 영화감독으로서도 인정받는다. 이후 〈러브레터〉로 큰 성공을 거두자 그의 성공을 이끄는 데 초석이 된 단편 드라마들이 영화로 극장에서 다시 상영되기도 했다.

TV 드라마감독에서 영화감독으로 훌륭히 변신한 이와이의 비결은 주어진 환경에 맞게 최대한 다양하게 시도해 보는 것이었다. 그런 의미에서 이와이가 드라마감독으로 출발한 것은 대단한 행운이라고 할 수 있다. 이와이는 기존 일본영화에 어떤 채무도 지지 않은 감독 중 하나였다. 그에게 일본영화계의 양대 축인 아키라와 야스지로와 같은 대선배도, 동아시아의 거장 후진 취안, 허우샤오셴, 에드워드 양처럼 참조 대상일 뿐이었다.

그래서 이와이는 TV 드라마의 제작방식에 순응하면서도 카메라워크나 조명, 또는 배우의 동선을 다양하게 연출해 과거에 볼 수 없는 새로운 드라마로 자신의 영화적 역량을 키워 나간다. 여기에는 기존 일본드라마 극본과 차별화된 이와이의 각본 집필 실력도 큰 역할을 했다. 그러나 지금도 동아시아에서 이와이의

영화들이 대중적이지는 않지만, 소수의 관객에게 의미 있는 사랑을 받은 것은 이와이만의 특별함이 영상 속 공간에 숨겨져 있기 때문이다.

안타깝게도 한국에서 이와이의 드라마 첫 작품 〈본 적 없는 내 아이〉는 구해 볼 수 없다. 다만 이와이의 드라마감독 시절을 대표하는 작품 중 하나인 〈고스트 스프(Ghost Soup)〉(1992)는 접할 수 있는데, 이 드라마를 보면 이와이는 이때부터 그만의 영상 속 공간을 창출하고 있음을 확인할 수 있다.

이와이의 드라마와 영화를 보면 공통으로 나타나는 특징이 하나 있다. 허우샤오셴과 에드워드 양처럼 카메라의 길이 방향으로 배우들을 나열하고, 배우의 연기와 동선을 계획한다는 것이다. 거기에 이와이만의 특징이 더해지는데, 바로 배우가 카메라를 등지고 등장하거나 퇴장하는 장면이 나타났다는 것이다.

그림 7-1은 〈고스트 스프〉에서 배우가 멀리서 카메라를 등지고 퇴장하는 장면이다. 〈고스트 스프〉에는 이러한 장면이 자주 등장하지는 않지만, 그다음 해에 후지TV의 옴니버스드라마 〈If 만약에〉의 한 편으로 방영되었다가 많은 인기를 얻어 영화로 재개봉한 〈쏘아올린 불꽃, 밑에서 볼까? 옆에서 볼까?(打ち上げ花火, 下から見るか? 横から見るか?)〉(1993)에는 좀 더 적극적이고 세련되게 배우가 카메라를 등지고 등장하고 퇴장하는 장면(그림 7-2)이

그림 7-1. 〈고스트 스프〉에서 배우가 카메라를 등지고 퇴장하는 장면
그림 7-2. 〈쏘아올린 불꽃, 밑에서 볼까? 옆에서 볼까?〉에서
배우가 카메라를 등지고 등장하는 장면

많이 사용되었다.

이처럼 카메라 위치에서 등장하는 대상을 촬영하는 것은 일반적인 영화에서 대체로 금하는 방식이다. 그것은 배우나 대상을 촬영하는 카메라 렌즈의 초점과 연관이 있다. 즉 카메라로 피사체를 정확히 촬영하기 위해서는 카메라 렌즈의 초점을 배우나 대상에 맞춰야 한다는 전제가 필요하다. 여기에 덧붙여 조명과 음향, 그리고 배경이 되는 공간의 완성도를 높이기 위해서 하나의 영상적인 윤곽 안에 제대로 배치해야 하는 현실적 문제가 있다.[4]

이러한 이와이의 영상에서 보이는 공간의 특징은 허우샤오셴과 에드워드 양의 방식과 분명한 차이가 있다. 그런데 여기에 이와이는 한 가지 또 다른 특징을 더한다. 그것은 바로 트래킹숏으로 배우나 배경의 등장과 퇴장을 촬영하는 것이다. 이러한 영상적 특징은 〈언두(Undo)〉(1994)에서 처음으로 보였다. 그 이전에도 트래킹숏을 쓰기는 했지만, 그림 7-3처럼 배우가 카메라의 트래킹으로 등장과 퇴장을 반복하는 장면은 아니었다.

'〈협녀〉, 무협영화 속 공간의 변주'에서 언급한 것처럼 트래킹숏은 사무라이 액션영화의 결투 장면에서 자주 나온다. 이를 시적 영상으로 승화한 것이 후진취안의 작품들이라고 할 수 있는데, 이와이가 사무라이 액션영화나 후진취안의 영화에서 영감을 받았다고 해도 그것은 사실 중요하지 않다. 그 이유는 바로 〈러

그림 7-3. 〈언두〉 속 트래킹숏으로 촬영한 배우와 배경의 등장과 퇴장 장면

브레터〉에 있다.

〈러브레터〉는 한 명의 배우가 두 명의 주인공을 맡았는데, 그림 7-4는 그 두 주인공이 처음으로 조우하는 장면이다. 이 장면은 특수 효과 없이 롱숏과 클로즈업숏을 번갈아 활용하면서 롱테이크(Long Take)[5]로 촬영되었다. 즉 이와이가 이전 작품들에서 보여 준 트래킹 방법들을 〈러브레터〉에서 단번에 하나로 융합해 버린 것이다. 이와이의 이러한 촬영기법은 평범한 오타루 거리를 우리가 그동안 경험해 보지 못한 로맨스의 거리로 바꿔 버렸다.

그러면서 이와이의 영화 속 공간에서 한 가지 법칙이 완성된다. 그것은 화면 너머의 영역에 대한 탐구였다. 선배 감독들, 오

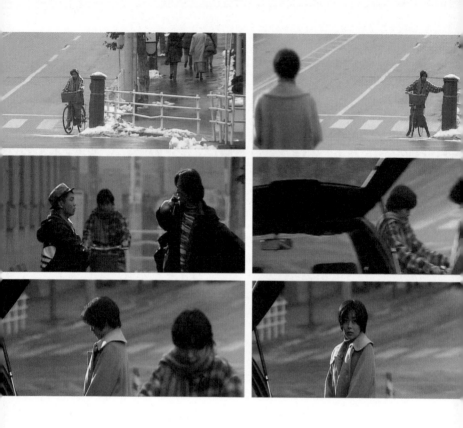

그림 7-4. 〈러브레터〉 주인공들이 처음으로 조우하는 장면

즈나 아키라, 그리고 타이완의 뉴웨이브영화 감독들이 오랫동안 추구한 화면 안에서의 공간 배치에 대한 다양한 방법론 등을 일축하고, 이와이는 편집, 동선과 함께 영화의 서사로써 〈러브레터〉부터 한정된 틀에서 벗어나, 관객의 시선을 화면 너머로 이끄는 것에 집중했다. 그도 그럴 것이, 그림 7-4와 같은 장면은 화면의 틀 안에 배우와 대상을 가두어서 연출하는 것 자체가 매우 힘든 일이기 때문이었다. 그림 7-5는 〈러브레터〉에서 처음으로 트래킹을 통해서 화면의 틀에서 벗어나 그 너머로 끌어들이는 장면이다.

〈러브레터〉 이후 이와이는 트래킹숏을 더욱더 정교히 활용해 작품을 연출했다. 〈러브레터〉의 감독이 연출했다는 사실을 전혀 믿을 수 없는 〈피크닉(PiCNiC)〉(1996)과 〈스왈로우테일 버터플라이(スワロウテイル)〉(1996), 그리고 〈러브레터〉의 트래킹기법이 진일보하고(그림 7-6) 〈러브레터〉의 감수성과 닮아 있는 〈4월 이야기(四月物語)〉(1998)가 그러한 작품들이다.

〈피크닉〉과 〈스왈로우테일 버터플라이〉가 발표되면서 이와이 월드라는 신조어가 생겨났는데, 이와이 월드는 〈러브레터〉와 같은 감성의 작품들을 일컫는 화이트 이와이와 인간의 어두운 면을 낱낱이 들여다본 작품들을 일컫는 블랙 이와이로 나뉜다.[6] 블랙 이와이의 영화들은 기존의 카메라를 등지고 등장하는 연

그림 7-5. 〈러브레터〉트래킹 장면
그림 7-6. 〈4월 이야기〉트래킹 장면

출방식이나, 트래킹으로 화면 너머의 공간들로 확장하는 방식도 활용하지만, 이와이 영화만의 공간구성에 좀 더 심혈을 기울인다. 즉 촬영장을 과감히 구성하거나 이국적인 장소에서 촬영을 진행함으로써 화이트 이와이 영화들에서 보여 주지 못한 이와이만의 공간을 창조했다.

이를 〈피크닉〉에서 확인할 수 있는데, 바로 그림 7-7과 그림 7-8과 같은 장면이다. 그중에서 주인공들이 담 위로 올라가 있는 장면(그림 7-7)이 자주 나오는데, 이는 〈피크닉〉의 배경 설정 자체가 우리가 일상에서 전혀 볼 수 없는 공간들이었기에 매우 파격적이었다. 그리고 정신병원 입원실 장면(그림 7-8)은 디스토피아적 감성이 담겨 영화의 외부 공간이 가지고 있는 새로움과 그 궤를 같이한다. 이러한 공간적인 설정 때문인지, 〈피크닉〉에서 그전에 이와이가 보여 준 카메라워크와는 좀 다른 면들이 보인다. 이전에는 카메라가 움직여도, 대부분 레일 위에서 트래킹이 이루어졌기에 움직임에 제한이 있었는데, 일본영화에서 드물게 그림 7-9와 같이 실제로 담장 위를 달리는 장면도 더해 다양한 카메라워크를 실험했다.

이러한 연출법의 변화보다 더 주목해야 할 것은 〈피크닉〉의 정신병원 입원실 장면에서 보여 준 디스토피아적 공간이다. 그것은 바로 〈스왈로우테일 버터플라이〉에서 더욱 강하게 보이는

그림 7-7. 〈피크닉〉 속 담장 위 장면
그림 7-8. 〈피크닉〉 속 정신병원 입원실 공간
그림 7-9. 〈피크닉〉 속 담장에서 달리는 장면

데, 지금까지 제작된 이와이의 작품 중에서 자신만의 세계를 담기 위해서 이만큼 전력투구한 영화는 없기 때문이다. 〈스왈로우테일 버터플라이〉는 등장인물들이 엔타운이라고 부르는 머지않은 미래의 도쿄를 배경으로 하는데, 이를 위해서 이와이는 자신의 영화 인생에서 처음으로 해외에서 촬영을 감행한다. 더욱이 일본에서 불법 체류하는 외국인들의 일상을 담기 위해서 일본어뿐만 아니라 영어와 중국어가 이 영화에서 난무한다.

그림 7-10은 〈스왈로우테일 버터플라이〉 속 엔타운 거리의 풍경들이다. 〈스왈로우테일 버터플라이〉가 개봉한 1996년은 동아시아 영화계에 새로운 바람이 불던 시기였다. 한국은 21세기 세계화 시대를 맞이하면서 부산국제영화제를 처음으로 개최해 동아시아 영화계의 새로운 중추 역할을 선언했고, 정치체제로 닫혀 있던 중국이 1997년 홍콩 반환을 앞두고 적극적으로 문호를 개방하면서 아시아 영화의 새로운 강자로 떠오르던 때였다. 그런 시대적 분위기 때문이었는지, 1995년 오시이 마모루(押井守)는 일본 애니메이션에 한 획을 그은 〈공각기동대(攻殻機動隊)〉에서 21세기 미래도시 홍콩을 그렸다.

그런 시대적 분위기에 편승해, 이와이는 〈공각기동대〉에서 그림 7-11처럼 쇠락과 미래의 이미지를 동시에 가지고 있었던 홍콩의 분위기를 〈스왈로우테일 버터플라이〉의 엔타운에 적용해

그림 7-10. 〈스왈로우테일 버터플라이〉 속 공간들
그림 7-11. 〈공각기동대〉 속 미래의 홍콩

기존 일본영화에서 전혀 볼 수 없던 무국적의 공간을 창출해 냈다. 다만 영화의 촬영 공간에 신경을 쏟으면서, 이전의 이와이만의 연출법은 더는 발전하지 못하고 정체되어 버린다. 즉 〈스왈로우테일 버터플라이〉는 이와이의 작품이라는 사전정보가 없다면, 이와이가 연출했다고 생각하지 못할 정도로 그의 영화 경력에서 이질적인 작품이 되어 버린 것이다.

2001년에 발표한 〈릴리 슈슈의 모든 것(リリィシュシュのすべて)〉에서 이와이는 도시를 버리고 갑자기 시골로 영화 속 공간을 옮겨 버린다. 그림 7-12를 보면 이전의 이와이 영화들의 배경과는 전혀 딴판임을 알 수 있다. 재미있는 것은 〈릴리 슈슈의 모든 것〉은 당시 타이완의 에드워드 양과 홍콩의 관진펑(關錦鵬)이 참여한 Y2K 프로젝트의 일환이었다는 것이다. 그래서 그런지 〈릴리 슈슈의 모든 것〉은 어떤 의미에서 에드워드 양의 〈고령가 소년 살인사건〉을 떠올리게 하는 장면도 가끔 보인다. 예를 들면 에드워드 양이 자주 사용한 롱숏의 장면이 영화 곳곳에서 보인다(그림 7-12).

다만 〈스왈로우테일 버터플라이〉에서 보여 준 무국적의 공간에 대한 미련이 있었는지, 영화의 서사에서 중요한 부분을 차지하는 주인공들의 일탈 여행지를 일본에서 가장 이국적인 오키나와로 선택했다. 오키나와에서 촬영된 장면(그림 7-13)을 보면 주

그림 7-12. 〈릴리 슈슈의 모든 것〉 배경들
그림 7-13. 〈릴리 슈슈의 모든 것〉에서 오키나와에서 촬영된 장면

인공들이 들고 다니는 휴대용 캠코더로 촬영하는 새로운 시도를 하지만, 이 영화의 전체 주제에서 강조되어야 할 사건이 벌어지는 부분에 대한 몰입도가 떨어지게 했다.

이러한 부침을 겪으면서 2004년에 이와이는 원래 자신이 가장 잘하던 카메라워크와 공간 설정으로 되돌아온다. 그 작품이 바로 〈하나와 앨리스(花とアリス)〉다. 그림 7-14는 트래킹하는 가운데 배우가 등장해 화면 너머의 공간에 대한 기대감을 높였고, 그림 7-15는 카메라 앞으로 배우가 갑자기 튀어나와 화면 너머에 또 다른 공간이 있음을 암시했다.

이외에도 이와이는 〈하나와 앨리스〉에서 그동안 보여 준 자신만의 전매특허인 영상 연출법을 최대한으로 활용한다. 그런데 이러한 익숙함은 그동안 일본의 일상적인 공간을 배경으로 했지만 일본적이지 않았던 영화 공간들에 오히려 지역적인 색채가 더 강해지게 했다.

앞에서도 언급했듯이 이 시기는 필름 카메라가 디지털시네마 카메라로 바뀌면서, 그동안 동아시아의 감독들이 보여 준 미장센에 어떠한 변화가 나타나는 시기였다. 사실 이와이는 일본의 영화감독 중에서 새로운 기술을 사용하는 데 누구보다 앞장서 활용한 선구자 중 하나였다. 디지털시네마 카메라로 촬영하는 것에 특히 관심이 많았던 것은 이와이가 영화 이외에도 다큐

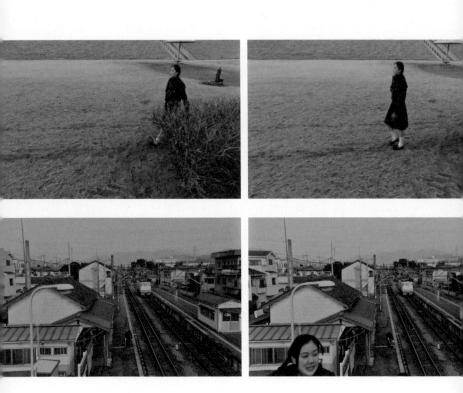

그림 7-14. 〈하나와 앨리스〉 속 트래킹으로 공간이 확장되는 장면
그림 7-15. 〈하나와 앨리스〉 속 카메라 앞으로 배우가 등장하는 장면

멘터리나 뮤직비디오 등 다양한 영상을 꾸준히 제작하면서 최신 기술을 누구보다 빨리 접한 경력과도 연관이 있는 것 같다. 이와이는 〈릴리 슈슈의 모든 것〉부터 디지털로 작업했다. 그런 의미에서 보자면, 필름 카메라로 촬영한 〈러브레터〉의 연출법을 디지털로 적용하면서 더 정밀히 완성할 수 있었던 작품이 〈하나와 앨리스〉일 수도 있겠다는 생각이 든다.

다만 디지털로 바뀌면서, 앞서 이야기한 것처럼 이상하게 이와이 영화들의 무국적성이 사라져 버렸다. 그 뜻은 일본 이외에서 현지 촬영한 작품들에서 이와이 영화의 특성들이 잘 발휘되지 못했다는 것이다.

이를 직접 비교할 수 있는 것은 이와이의 각본으로 각각 중국과 일본에서 촬영된 〈라스트 레터〉이다. 그림 7-16은 중국판 〈라스트 레터(你好, 之華)〉의 주요 배경이고, 그림 7-17은 일본판 〈라스트 레터〉에서 그림 7-16에 해당하는 공간이다. 재미있는 것은 중국판 영화 공간들(그림 7-16)이 일본판 공간들(그림 7-17) 보다 좀 더 폐쇄적으로 보인다는 점이다. 이러한 공간적 차이는 목조가구식 구조의 일본 주택이 벽식구조의 중국 주택보다 공간이 조금 더 개방적이라는 특성 때문일 것이다. 그러한 차이 때문인지 그림 7-16과 그림 7-17의 두 공간을 비교해 보면, 확실히 일본판 〈라스트 레터〉에서 이와이 공간의 특성이 더 잘 드러

난다.

또 하나 주목해 볼 만한 것은 중국판 〈라스트 레터〉에서 처음으로 드론을 활용했다는 것이다(그림 7-18). 그리고 일본판 〈라스트 레터〉에도 드론으로 촬영된 장면이 나온다(그림 7-19). 일본판 〈라스트 레터〉는 중국판 〈라스트 레터〉에 비해서 드론이 더 다양한 방식으로 촬영에 활용되었다.

오즈와 아키라로 대표되던 일본영화는 이제 60년 전 이야기이고, 오즈와 아키라의 영화 속 공간을 이어받아 발전시킨 타이완 뉴웨이브영화의 허우샤오셴과 에드워드 양의 영상 속 공간도 30여 년 전 이야기이다. 이제 이들이 연출한 영상 속 공간은 영화 교과서에 실릴 정도로 오래된 옛날의 연출방식이라는 것이다.

그런 차원에서 보면, 이와이의 영화 속 공간들은 새로운 영화 기술의 발전과 더불어 이미 액자화된 선배들의 영화 속 공간을 뛰어넘기 위한 다양한 도전의 장이었다. 트래킹을 비롯한 여러 촬영기법과 무국적의 공간과 현지 촬영으로 탈일본적인 공간의 설정, 그리고 배우들의 연기 동선 등을 통해서 이와이는 분명히 자신만의 영상 속 공간을 연출하는 데에는 성공했다. 다만 그것은 일본은 물론이고 세계 영화계에 기여할 정도의 획기적인 변화는 아니었지만, 세계 영화계에 기여하는 것이 21세기 영화의 중요한 덕목은 아니다. 21세기 영화의 가치는 이제 다양성으

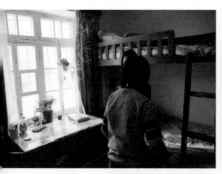

그림 7-16. 중국판 〈라스트 레터〉의 공간들
그림 7-17. 일본판 〈라스트 레터〉의 공간들

그림 7-18. 중국판 〈라스트 레터〉에서 드론으로 촬영된 장면
그림 7-19. 일본판 〈라스트 레터〉에서 드론으로 촬영된 장면

로 넘어가고 있다. 그런 측면에서 보자면 현재를 살아가는 한 감독으로서, 시대의 변화를 몸소 겪고 있는 일본 감독이 바로 이와이가 아닌가 싶고, 그런 동시대의 감독이 우리 곁에 있다는 것만으로 충분히 의의가 있다. 문제는 이와이의 영화 속 공간도 그의 선배 감독들의 영화 속 공간처럼 고착화되고 있다는 것이다. 하지만 곧 머지않아, 이와이는 드론을 활용한 새로운 촬영 방식을 영화 속 공간에 풀어내지 않을까? 그건 아주 많이 기대된다.

〈8월의 크리스마스〉,
모더니즘 대
포스트모더니즘

〈기생충〉이 아카데미 시상식에서 작품상을 받고, 칸영화제에서 황금종려상을 받을 수 있게 한 현대 한국영화의 부흥은 언제부터일까? 〈기생충〉의 감독 봉준호는 여러 인터뷰에서 이 영광을 같이 영화를 만드는 한국영화계의 동료들에게 돌렸는데, 이는 괜한 공치사가 아니라 이들이 바로 지금 한국영화 중흥의 시대를 열었고, 지금도 한참 활동 중인 현역이기 때문이다.

한국영화의 부흥에 대한 여러 가지 의견이 있지만 중론은 한국이 외환위기를 겪은 1997년을 시점으로 본다.[7] 그해에 이창동 감독의 〈초록물고기〉, 장윤호 감독의 〈접속〉이 개봉했고, 이들 감독들은 1997년 이전의 한국영화와는 다른 각본과 기획을 선보이면서, 새로운 한국영화의 출발을 알렸다. 이 영화들의 영상 속 공간도 건축적인 시각에서 의미가 있지만, 진정한 한국영화 속 공간미의 시작은 그다음 해인 1998년에 개봉한 허진호 감독

의 〈8월의 크리스마스〉부터였다.

왜 〈8월의 크리스마스〉를 새로운 한국영화 속 공간미의 출발이라고 보는가? 그에 대해서는 21세기 한국영화에서 벌어진 두 가지 현상에 대한 비교로 설명할 수 있을 것 같다. 한국영화는 1997년 이후 〈초록물고기〉와 〈접속〉과 마찬가지로 주요 등장인물의 동선과 성격, 그리고 영화의 내레이션을 구축하는 데, 1970~1980년대 우리에게 익숙한 한국 모더니즘 공간을 배경으로 한 사례를 많이 발견할 수 있다. 그 대표적인 결과가 바로 한국영화 부흥의 절정이라고 할 수 있는 〈기생충〉이다. 〈기생충〉은 2020년 아카데미 시상식에서 작품상·감독상·각본상·국제장편영화상 등 4개 부문을 수상하기도 했지만, 최고의 공간미를 창출한 작품에 수여하는 미술상(프로덕션디자인상)의 후보에도 한국영화 최초로 올랐다. 그러나 아시아 영화 중 최초로 아카데미 미술상을 받은 리안 감독의 〈와호장룡〉의 역사를 재현하지는 못했다.

그렇다고 해서 〈8월의 크리스마스〉에서 보여 준 1970~1980년대 한국 모더니즘 건축의 낯선 아름다움이 녹아든 한국영화만의 공간미가 세계에서 인정받지 못했다는 것은 아니다. 봉준호는 〈기생충〉에서 보여 주고자 하는 주제 의식을, 사회적 저소득층을 상징하는 반지하주택과 현대 한국 최고위층의 고급 주택

이라는 공간적 대비를 통해서 풀어내어, 〈기생충〉이 세계적으로 관심을 받게 했다. 이는 〈8월의 크리스마스〉의 공간미를 꾸준히 발전시켜 온 한국영화의 성과다.

〈8월의 크리스마스〉의 공간미는 1970~1980년대 한국 모더니즘 건축만으로 표현되지 않는다. 〈8월의 크리스마스〉는 일본과 중국 문화권의 동아시아 영화가 보여 주지 못하는 공간을 구축할 수 있는 또 다른 가능성을 심어 주었다. 그것은 바로 지역성을 담는 방법이었다.

이 영화에는 지역에 대한 아무런 단초도 나오지 않는다. 서울 근교의 어느 작은 도시인 것처럼 설정되어 있지만, 실제로 〈8월의 크리스마스〉를 보면, 일제강점기부터 1990년대까지 한국 현대건축의 역사적 변화를 담은 군산의 지역성이 찬찬히 배어 나온다. 특히 영화의 주 배경이 된 초원사진관은 얼핏 보면 1970~1980년대 우리 사회에서 흔히 보이던 근린상가의 모습 같지만, 박공지붕, 노후한 입면과 파사드를 단순히 1970~1980년대의 한국 모더니즘 건축이라는 특성만으로 규정하기에는 너무 많은 이야기가 담겨 있다. 즉 〈8월의 크리스마스〉의 공간미에는 1990년대 후반부터 현대 한국영화 속 공간을 계속 지배해 온 모더니즘 건축의 경향과 더불어, 영화 배경이 되는 야외 촬영지와 실내 촬영장에 지역성과 역사성에 대한 접근도 보여, 〈8월의

크리스마스〉는 현대 한국영화에 포스트모더니즘 건축공간이 끼어들 가능성을 보여 주었다.

이렇게 〈8월의 크리스마스〉에 심어진 포스트모더니즘 건축공간의 씨앗은 박찬욱 감독의 〈아가씨〉(2016)에도 이어져, 한국 최초로 미술·음향·촬영 등에서 가장 뛰어난 기술적 성취를 이룬 예술가에게 수여하는 칸영화제의 벌칸상을 〈아가씨〉의 류성희 미술감독이 수상하는 과실로 이어졌다. 즉 1970~1980년대 한국 모더니즘 건축처럼 현대 한국영화를 대표하는 공간은 아니었지만, 한국영화가 면밀히 발전시켜 온 포스트모더니즘 공간도 국제적으로 인정을 받은 것이다.

그렇다면 어떻게 〈8월의 크리스마스〉는 모더니즘 건축과 포스트모더니즘 건축의 공간적 속성을 다 담을 수 있었을까? 그 해답은 주인공 정원과 다림이 공유하는 공간과 또 각자 소유하는 공간이 어떠한지를 살펴보면 알 수 있다.

먼저 이 두 주인공이 가장 많은 시간을 공유하는 초원사진관부터 살펴보자. 그림 8-1은 〈8월의 크리스마스〉에 나온 초원사진관의 모습이다. 그리고 그림 8-2는 2016년 초원사진관의 모습으로, 영화 속 모습과 크게 달라진 것이 없어 보인다.

이 초원사진관은 허진호가 〈8월의 크리스마스〉의 중요한 정서를 공간에 연출함으로써 그 정서를 효과적으로 묘사한 핵심

그림 8-1. 〈8월의 크리스마스〉 속 초원사진관
그림 8-2. 2016년 초원사진관 ⓒ최효식

촬영 장소였다. 먼저 초원사진관의 외부와 내부를 가르는 전면 유리창에 주목해야 한다. 그림 8-3은 〈8월의 크리스마스〉에서 전면 유리창을 소도구로 사용해 정원과 다림이 처음으로 감정을 드러내는 장면이다.

허진호는 〈8월의 크리스마스〉에서 정원과 다림이 분명히 정서적 교감을 이루지만 결국 현실적으로는 같이 갈 수 없는 상황을, 모더니즘 건축의 전면 유리창이 가진 시각적 내외부 공간의 상호 관입과 동선의 단절을 통해 그려냈다. 그리고 그 중심에 그림 8-3처럼 초원미술관의 전면 유리창을 미장센의 적절한 소도구로 활용했다.

이를 그림으로 나타낸 것이 그림 8-4로, 전면 유리창, 즉 유리 장식벽)을 활용한 모더니즘 건축의 공간구성 원리다. 그림 8-4를 살펴보면, 유리 장식벽을 기준으로 내외부 공간이 갈리고, 시각의 투영을 통해서 내외부 공간의 상호 관입이 발생하는 것을 알 수 있다. 즉 외부 공간이 내부 공간과 시각적인 연계를 통해서 공간의 확장이 이루어지는데, 이로써 모더니즘 건축은 과거의 서양 전통건축과는 완전히 구별되는 새로운 건축공간을 선보였다. 이를 확인할 수 있는 것이 앞에서도 언급한 르코르뷔지에의 빌라 사보아인데, 그림 8-5는 빌라 사보아 2층의 거실 전면 유리창이다.

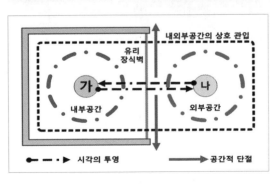

그림 8-3. 〈8월의 크리스마스〉에서 초원사진관 전면 유리창을 이용한 장면
그림 8-4. 유리 장식벽을 활용한 모더니즘 건축의 공간구성 원리 ⓒ최효식

그림 8-5. 빌라 사보아의 거실 전면 유리창 ©최효식

눈에는 보이지만, 유리에 막혀서 실제로 다가갈 수 없는 외부 공간, 바로 그에 대한 암시가 그림 8-3-㉮와 그림 8-3-㉯였다면, 정원이 몰래 다림을 찾아간 장면(그림 8-6-㉮와 그림 8-6-㉯)은 다방 유리창에 비친 다림의 모습을 쓰다듬음으로써 다림과 같은 공간에 있고 싶지만, 결국 헤어질 수밖에 없는 현실을 다시금 암시한 장면이라고 할 수 있다.

유리창을 통해 정원과 다림의 관계를 반복해서 암시하는 것 중 결정적 장면은 다림이 초원사진관의 유리창을 깨트리고, 그 깨진 유리창으로 안에서 그녀가 보이는 장면(그림 8-7)이다. 이 장면은 비록 유리창으로 막혀 있었지만, 항상 시각적으로 존재하던 정원이 부재함을 명확히 보여 줌으로써 정원의 운명을 확인해 주었다. 그런데 〈8월의 크리스마스〉는 여기에서 멈추지 않고, 맨 마지막에 결정적인 장면(그림 8-8)을 통해서, 정원과 다림의 관계가 의미 없고 슬프지만은 않았다는 것을 보여 준다. 정원이 세상과 이별한 이후 겨울이 되어서 다시 초원사진관으로 돌아온 다림은 자신이 깨트린 유리창을 통해서 정원이 자신을 찍은 사진을 본다. 이 장면을 통해서 허진호 감독은 정원이 인생의 마지막에 다림을 만났고, 다림에 대한 마음을 간직하고 갔음을 은유적으로 알려 주었다.

이처럼 특별한 대사나 액션이 없어도 〈8월의 크리스마스〉에

그림 8-6. 〈8월의 크리스마스〉에서 다방 유리창을 이용한 장면
그림 8-7. 〈8월의 크리스마스〉에서 깨진 초원사진관 유리창으로 안을 보는 장면

서 정원과 다림의 아련한 사랑을 관객이 명백히 느낄 수 있었던 것은, 우리가 일상생활에서 평소에 느낀 모더니즘 건축의 한 수법인 전면 유리창의 시각적인 내외부 공간의 상호 관입을 영화에서 잘 풀었기 때문이다. 〈8월의 크리스마스〉는 이처럼 우리가 일상에서 항상 체험하지만, 구체화되지 못한 우리 주변의 공간에 대한 느낌들을 영상 속 공간에서 구체화함으로써 영화의 깊이를 더했다. 그중 하나가 바로 초원사진관의 내부 평면이다.

그림 8-9는 〈8월의 크리스마스〉에 나오는 초원사진관 내부 공간이다. 그림 8-9-㉮는 정원이 사진을 촬영하는 작업공간과 정원과 다림의 정서적 교감이 이루어지는 카운터 앞 소파 공간, 즉 정원과 다림의 퍼블릭 스페이스(Public Space)고, 그림 8-9-㉯는 정원이 간단히 음식을 만들어 먹거나 개인적인 일을 하던 공간, 즉 프라이빗 스페이스(Private Space)다.

그런데 재미있는 것은 사진관 건물이 옛날 집처럼 박공지붕의 옛날 집이지만, 내부 공간을 벽으로 나누지 않고, 전체 공간을 열어 놓은 대로 오픈 스페이스로 사용한다는 것이다. 모더니즘 건축에서 오픈 스페이스는 구조적인 이유로 벽으로 구분할 수밖에 없던 서양 전통건축의 내부 구성원리와 구별되는 대표적인 공간 수법이었다. 즉 사용자의 상황에 따라서 점유하는 공간의 성격이 변함으로써 굳이 공간을 벽으로 나누지 않아도 공간을

그림 8-8. 〈8월의 크리스마스〉에서 초원사진관 유리창을 이용한 장면
그림 8-9. 〈8월의 크리스마스〉 속 초원사진관 내부 공간
(㉮ 카운터 앞 소파 공간, ㉯ 소파 옆 작업 공간)

구분할 수 있다는 모더니즘 건축공간의 주요 원리인 것이다. 그래서 처음에 정원과 다림이 친밀하지 않을 때는 정원의 프라이빗 스페이스인 그림 8-9-㉯에는 다림이 들어오지 않는다. 그러나 둘이 점점 가까워지면서 그림 8-9-㉯의 공간은 소파 공간처럼 둘만의 퍼블릭 스페이스로 변화하면서 영화 속 공간으로 주인공 사이의 친밀감을 표현한다.

그림 8-10은 초원사진관을 프라이빗 스페이스와 퍼블릭 스페이스, 그리고 워크 스페이스(Work Space)로 구분한 그림이다. 마치 가랑비에 옷이 젖듯이 다림과 정원의 관계가 깊어지면서 다림은 영역은 넓혀 가지만, 정원이 사진 작업을 하는 공간들을 제외하고는 유일하게 끝까지 프라이빗 스페이스로 남겨져 있는 곳이 있다. 바로 초원사진관의 다락방이다. 이 다락방은 사다리로 올라갈 수밖에 없는데(그림 8-11), 이것은 결국 자신의 병을 다림에게 절대 고백할 수 없는 정원의 마음이 담겨 있는 공간이라 할 수 있다. 〈8월의 크리스마스〉는 시한부 삶을 사는 이가 주인공인 다른 멜로드라마물과는 달리 절대 정원의 병을 밝히지 않는다. 마치 이 영화에서 다락방 공간을 한 번도 공개하지 않은 것처럼.

〈8월의 크리스마스〉의 초원사진관 외부 모습에는 모더니즘 건축의 특성만이 담기지 않았다. 그 대표적 예가 초원사진관의

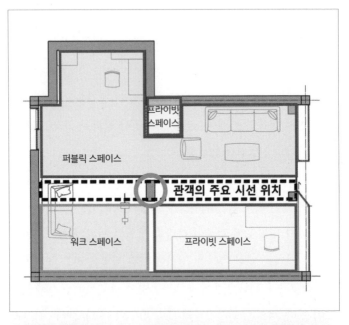

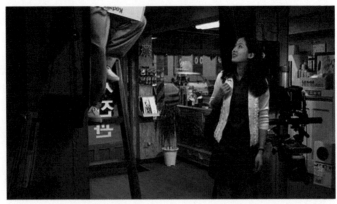

그림 8-10. 〈8월의 크리스마스〉 초원사진관 평면도에 구분한 공간 ⓒ최효식
그림 8-11. 〈8월의 크리스마스〉의 초원사진관 사다리

파사드와 박공지붕이다(그림 8-1).

군산 시내에는 지금도 박공지붕의 가게나 주택이 많이 남아 있다(그림 8-12). 군산 시내 골목의 풍경은 서울의 북촌한옥마을이 형성된 시대와 지금 시대의 중간쯤에 머무는 것 같다. 즉 한국 전통건축에서 현대건축으로 발전해 나가는 중간단계가 아니라, 이들이 공존함으로써 군산만의 독특한 거리 풍경이 되었다는 것이다.

이러한 군산의 지역성이 가장 잘 나타나는 것이 바로 초원사진관이고, 〈8월의 크리스마스〉에는 구체적인 지명이 나오지 않지만, 군산 거리를 익히 아는 사람에게는 이곳이 군산이라는 것을 곧바로 느낄 수 있게, 초반에 정원이 등장하는 장면(그림 8-13)에서 도시 풍경을 여실히 드러냈다.

그런데 다림이 등장할 때 보이는 도시 풍경(그림 8-14)은 그림 8-13과 같은 거리지만, 모더니즘 건축을 상징하는 상자형 건물들만 배경으로 나오게 촬영되어 우리가 서울 근교에서 흔히 볼 수 있는 거리의 모습으로 느껴지게 한다. 이와 같은 관점에서 보자면, 정원은 현대건축 이전의 한국 건축과 도시를 상징하고, 다림은 1998년대의 한국 건축과 도시를 상징한다고 볼 수 있다.

이처럼 두 주인공으로 상징되는 공간의 대비는 그들의 주거공간을 보면 뚜렷이 확인된다. 정원의 집은 초원사진관만큼이나

그림 8-12. 2016년 군산 골목길 모습 ⓒ최효식
그림 8-13. 〈8월의 크리스마스〉 속 정원과 등장하는 도시의 풍경
그림 8-14. 〈8월의 크리스마스〉 속 다림과 등장하는 도시의 풍경

이 영화에서 중요한 함의를 담은 상징성을 담은 공간이다.

정원의 집은 그림 8-15-㉮와 같이 전통 한옥을 개조한 주택으로서 한국건축의 근대화 과정이 고스란히 담긴 공간, 그 자체다. 정원의 주택에서 가장 돋보이는 공간은 바로 대청 부분(그림 8-15-㉯)이다. 〈8월의 크리스마스〉에서 대청은 생을 얼마 남겨두지 않은 정원의 쓸쓸한 감정이 드러날 때 자주 등장하는 공간이다.

그런데 원래 전통한옥은 마루를 대부분 우물마루 형식으로 까는데(그림 8-16), 근대화 과정에 일제강점기가 겹치면서, 군산에 남은 일본 전통 사찰인 동국사에 깔린 장마루 형식(그림 8-17)이 우리 한옥에 도입되었다.

이와 같은 차원에서 보자면, 정원의 집에 한옥의 현대화 과정뿐만 아니라 군산의 지역성도 충분히 담겼다고 볼 수 있다. 군산은 동국사뿐만 아니라, 신흥동 일본식 가옥(그림 8-18), 그 시대 서양건축 유산인 구 군산세관 본관, 구 일본제18은행 군산지점, 구 조선은행 군산지점 등 근대건축 유산이 한국에서 가장 많이 남아 있는 곳이다. 이처럼 군산의 지역성이 내포된 정원의 주택은 지역성과 과거의 건축양식을 현대적으로 재해석한 포스트모더니즘 건축의 성격을 띤다.

그에 비해 다림의 주거지는 1990년대의 공간으로 구성되었

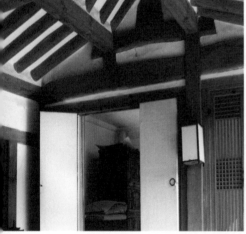

그림 8-15. 〈8월의 크리스마스〉 속 정원의 집
그림 8-16. 한국 전통 우물마루 ⓒ최효식
그림 8-17. 군산 동국사 장마루 ⓒ최효식

그림 8-18. 군산 신흥동 일본식 가옥 ⓒ최효식
그림 8-19. 〈8월의 크리스마스〉 속 다림의 집

다. 다림의 집(그림 8-19)은 도시 야경이 창문 너머로 보이는 도시의 고층 건물이며, 좌식 생활에 적합한 정원의 집과는 달리 침대를 사용하는 현대의 입식 생활에 맞추어 가구가 배치되었음을 알 수 있다. 즉 다림의 집을 포스트모더니즘적인 정원의 주거 공간과는 다른 1990년대 한국 현대 모더니즘 건축의 공간으로 대비한 것이다.

물론 〈8월의 크리스마스〉에서 포스트모더니즘 건축의 특성은 한국 현대 모더니즘 건축의 특성만큼 두드러지게 나타나지 않는다. 그러나 분명히 〈8월의 크리스마스〉에서 보이는 한국만의 지역성을 기반으로 한 포스트모더니즘 건축공간은 현대 한국영화가 다른 동아시아 영화계, 즉 일본과 타이완, 홍콩, 그리고 중국의 영화계와는 다른 방식으로 차별화될 수 있게 했다.

이후 허진호 감독은 〈8월의 크리스마스〉에서 보여 준 새로운 현대 한국영화 속 공간을 더 발전시키는 방향과는 좀 다른 행보를 했다. 이는 〈봄날은 간다〉(2001)에서 잘 나타났다.

그림 8-20은 〈봄날은 간다〉의 오프닝 장면이다. 그리 길지 않은 롱테이크숏이지만, 카메라 앞에 도로를 배치한 것은 에드워드 양의 〈고령가 소년 살인사건〉의 오프닝 장면(그림 8-21)과 많이 닮았다. 또 〈봄날은 간다〉에서 간간이 등장하는 한국 전통가옥의 내부 공간(그림 8-22)도 카메라 앞에 종렬로 두 개 이상의 공

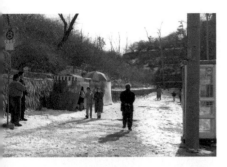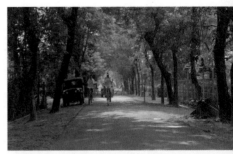

그림 8-20. 〈봄날은 간다〉의 오프닝 장면
그림 8-21. 〈고령가 소년 살인사건〉의 오프닝 장면
그림 8-22. 〈봄날은 간다〉의 전통가옥의 공간 배치
그림 8-23. 〈고령가 소년 살인사건〉의 일본식 가옥의 공간 배치

간을 배치해 공간을 분할했는데, 이것 또한 〈고령가 소년 살인사건〉에서 일본식 가옥의 공간 배치(그림 8-23)와 닮았다.

〈8월의 크리스마스〉는 한국의 지역성을 바탕으로 과하지도, 부족하지도 않게 공간의 특성들을 최대한 부각함으로써 현대 한국영화에서 공간이 새로이 발전할 수 있다는 가능성을 열어 주었다. 그런데 〈봄날은 간다〉부터 허진호 감독은 이 가능성에 더 집중하지 않고, 다른 동남아시아 영화들, 특히 중국 문화권의 영화 속 공간의 문법에 더 많은 관심을 가진 것처럼 보였다.

〈봄날은 간다〉에는 후진취안 감독이 〈협녀〉에서 만들어 낸 〈협녀〉의 상징이라고 할 수 있는 공간 배치(그림 8-24)가 나오는데, 이 장면은 카메라 앞의 대나무를 치우지 않고 그냥 놔둔 채 촬영한 것이다. 그림 8-25와 같이 후진취안의 〈협녀〉에도 〈봄날은 간다〉와 마찬가지로 카메라 앞에 대나무를 그대로 둔 영상 속 공간을 배치했다. 물론 〈협녀〉의 이 장면은 트래킹을 통해 앞뒤 시퀀스와 연결되기 때문에, 트래킹이 없는 〈봄날은 간다〉와는 본질적으로는 다르다. 〈봄날은 간다〉에서 이 장면은 한 화면에서 카메라 앞에 종렬로 깊게 공간을 분리한 공간 배치 방식(그림 8-22)의 변용으로 보는 것이 맞을 것이다.

〈봄날은 간다〉 이후 허진호 감독이 연출한 〈외출〉(2005)에서 롱숏을 활용해 하나의 화면을 둘로 나눠서 사용하는 공간 배치

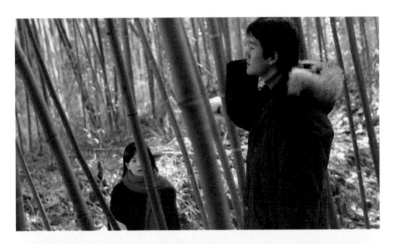

그림 8-24. 〈봄날은 간다〉 대나무숲 장면
그림 8-25. 〈협녀〉 대나무숲 장면

방식(그림 8-26)과 〈행복〉(2007)의 내부 공간 배치(그림 8-27) 모두, 에드워드 양의 영화 속 공간 배치와 많이 닮았다.

허진호 감독이 〈8월의 크리스마스〉로 조금 문을 연 한국영화의 포스트모더니즘 건축공간은 다른 한국 감독들에게 이어져 발전되었다. 바로 김지운 감독과 박찬욱 감독이다. 먼저 김지운 감독의 〈장화, 홍련〉의 영화 속 공간을 뜯어보면, 모더니즘 건축과 포스트모더니즘 건축의 배분에서 〈8월의 크리스마스〉와 대척점에 서 있는 작품이다. 공교롭게도 〈장화, 홍련〉의 실내 촬영장은 〈8월의 크리스마스〉의 촬영 공간을 세팅했던 당시 최고의 프로덕션 디자인 업체 청솔아트가 제작했다.

1990년대 말은 세기말에 대한 불안감이 작용한 탓인지, 한국과 일본에서 공포영화의 대유행이 일어난다. 한국 공포영화의 새로운 경지를 열었다고 평가되는 박기형 감독의 〈여고괴담〉(1998)과 일본 공포영화로서 전 세계에서 인기를 얻은 나카타 히데오(中田秀夫) 감독의 〈링(リング)〉(1998)은 장르물의 한계를 넘어 영화의 완성도에서 높은 평가를 받았다. 원래 B급 영화 장르였던 공포영화의 특성에 따라 전작의 인기에 힘입어 클리셰를 추구한 후속작들이 양산되면서 그 인기는 금방 시들어 갔다. 그러는 중에 〈조용한 가족〉(1998)과 〈반칙왕〉(2000)으로 기존 한국영화에서 볼 수 없었던, 코미디를 기반으로 여러 장르를 적당히 혼

그림 8-26. 〈외출〉의 외부 공간 배치
그림 8-27. 〈행복〉의 내부 공간 배치

합한 영화 세계를 추구하던 김지운 감독이 공포영화를 후속작으로 선택하자 많은 이는 고개를 갸웃거렸다.

결과는 김지운 감독의 선택이 맞았다는 것을 증명했다. 그리고 영화의 흥행 이상으로 김지운은 〈장화, 홍련〉에서 허진호가 〈8월의 크리스마스〉에서 문을 연 영상 속 포스트모더니즘 건축 공간을 단번에 거의 완전한 수준으로 올려놓았다. 무엇보다도 영화의 중요한 배경인 주택은 일본식 가옥(그림 8-28)에 영국 빅토리아 시대의 양식으로 내부 마감을 하고 가구들을 배치함으로써(그림 8-29), 한국은 물론이고 동아시아를 넘어서 세계 유수의 전통 건축양식을 혼합하여 그 이전에도, 그 이후에도 볼 수 없는 완벽히 새로운 영상 속 공간이 되었다.

한국영화의 포스트모더니즘적 공간 양식은 이미 전 세계에서 그 아름다움을 인정받았다. 그것이 바로 앞에서 언급한 박찬욱 감독의 〈아가씨〉의 칸 벌칸상 수상이다. 그림 8-30은 〈아가씨〉 속의 공간들로서, 이 세트들은 한국의 전통건축과 일제강점기 때 영향을 받은 일본건축 그리고 〈아가씨〉의 원작 소설인 〈핑거스미스(Fingersmith)〉의 시대 배경이었던 빅토리아 시대의 양식을 혼합함으로써 〈장화, 홍련〉의 영상 속 공간을 한 단계 더 업그레이드했다.

여담이지만 〈아가씨〉 공간 디자인에 참고로 삼았던 건축물 중

그림 8-28. 〈장화, 홍련〉의 주택 외부
그림 8-29. 〈장화, 홍련〉의 주택 거실

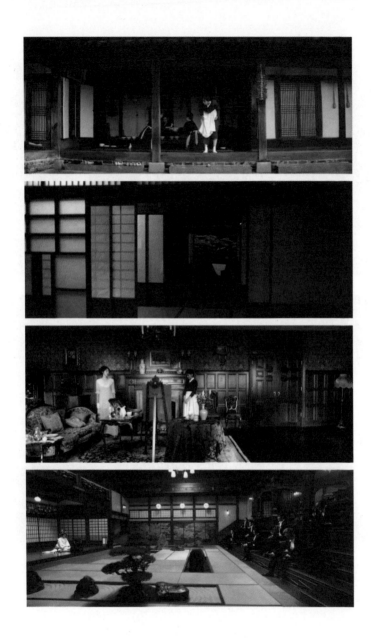

그림 8-30. 〈아가씨〉 속 포스트모더니즘 건축공간

하나가 〈8월의 크리스마스〉의 포스트모더니즘 건축의 배경이 되는 군산의 신흥동 히로쓰 가옥이다. 이처럼 한국영화가 이제 동아시아를 넘어서 세계 영화계에서 영상 속 공간의 새로운 패러다임을 창출한 그 근원에는 〈8월의 크리스마스〉에서 보여 주었던 영화의 서사상 두 주인공이 가지는 상징성을 모더니즘 건축과 포스트모더니즘 건축공간으로 대비한 새로운 영상미가 자리 잡고 있다.

〈여고괴담〉,
1970~1980년대 한국 모더니즘
건축공간의 부활

언제부턴가 한국을 대표하는 영화들의 배경으로 1970~1980년
대 한국 모더니즘 건축이 주로 사용되었다. 2020년 한국영화계
에 최고의 선물을 안겨 준 〈기생충〉의 경우도 그 예외에서 벗어
나지 못했다. 그림 9-1은 〈기생충〉의 배경이 되는 동네 슈퍼마
켓으로서, 21세기를 살아가는 우리에게도 이 공간이 낯설었는
지, 젊은 세대들의 인스타그램에 자주 등장하는 명소가 되었다.

한국영화에 왜 이렇게 1970~1980년대 한국 모더니즘 건축이
자주 등장하는가에 대해서는 여러 가지 해석이 있을 수 있다. 그
중에서 1997년에 외환위기를 겪은 이후 1970~1980년대 고도
성장기에 대한 향수의 표출이라는 해석이 있다.

만일 21세기까지 현대 한국영화 속 공간들이 좋았던 시대에
대한 향수로 만들어졌다면 지금 한국영화의 세계적 도약은 설명
할 수 없다. 한국영화계가 1970~1980년대 한국 모더니즘 건축

을 지금도 영화의 배경으로 자주 사용한다면, 분명히 이에 대한 한국영화만의 특수성이 있을 것이다.

그 단초를 찾을 수 있는 영화가 바로 박기형 감독의 〈여고괴담〉(1998)이다. 그림 9-2는 영화의 주 배경이 되는 학교의 모습이다. 이 학교가 1998년의 일반적 고등학교 교사의 모습인 것 같지만, 실제로는 10년 정도 오래된 박기형 감독의 세대가 기억하는 학교의 모습이다. 그것을 알 수 있는 것이 바로 〈여고괴담〉 제작 1년 후에 개봉한 〈여고괴담 두 번째 이야기〉(1999) 속 학교 모습(그림 9-3)이다. 〈여고괴담 두 번째 이야기〉 속 학교는 1989년에 지어진 창덕여고 교사로, 1990년대 서울에서 이러한 형태의 교사가 일반적 학교의 모습이었다.

그렇다면 왜 박기형은 자신의 기억 속 고등학교를 〈여고괴담〉에 담았을까? 단순히 그 시대의 향수가 이유만이라면, 20년이라는 세월을 지나서 〈기생충〉에도 나타나는 1970~1980년대 한국 모더니즘 건축의 영화 속 공간 배경은 세계 유수 영화제에서 작품성을 인정받는 데에 어떤 역할도 하지 못했을 것이다. 즉 1997년부터 시작된 이러한 한국영화 속 공간 배경의 특성은 전 세계인들에게 전해 주는 공통적인 감성이 있다는 것이다.

20세기 현대건축을 연 모더니즘 건축의 특징은 단순하지만, 강렬했다. 그 출발은 서양 전통 건축양식들을 벗어나, 과거와 완

그림 9-1. 〈기생충〉 속 동네 슈퍼마켓

전히 차별되는 새로운 건축을 만들어 보자는 몇몇 건축가의 도전이었다. 그렇기 때문에, 계획·공간·재료에서 그 이전 전통건축과는 확실히 다른 언어를 보여 주었다.

20세기 초 여러 건축가가 추구했던 새로운 건축들을 하나로 모아서, 모더니즘이라는 큰 범주에 집어넣은 계기가 바로 바우하우스 데사우(그림 9-4)다. 이를 설계한 발터 그로피우스, 바우

그림 9-2. 〈여고괴담〉 속 학교

그림 9-3. 〈여고괴담 두 번째 이야기〉
속 학교

하우스에서 교장을 맡았던 루트비히 미스 반데어로에(Ludwig Mies van der Rohe) 등의 건축가는 앞에서도 언급했듯이 모더니즘 건축의 국제주의 양식을 규정했다. 특히 건물의 매스와 입면 디자인에서 국제주의 양식은 엄격했다. 상자형의 매스에, 백색 페인트 마감, 긴 띠창과 발코니(Balcony), 그리고 입면에는 무장식, 이것이 국제주의 양식의 주요 디자인 언어였다. 그림 9-4의 바우하우스 데사우는 이 국제주의 양식의 원칙이 완벽하게 구현된 건물이었다. 국제주의 양식의 모더니즘 건축과 20세기 현대 건축을 열었던 여러 건축가의 비난을 한 몸으로 받았던 로코코 양식의 베르사유 궁전(그림 9-5)을 비교해 보면, 특히 그 무장식에 대해 완벽히 이해할 수 있다. 간단히 말해서 국제주의 양식은

베르사유 궁전처럼 창문틀이나 벽에 장식을 채우지 않고, 흰 도화지처럼 백색의 빈 벽으로 바우하우스 데사우처럼 만드는 것이다.

모더니즘 건축이 전 세계에 퍼진 데는 2차 세계대전의 역할이 컸다. 2차 세계대전은 그 이전 시대에서는 전혀 상상할 수도 없는 막대한 상흔을 전 세계에 퍼트렸다. 독일은 아직도 그때 전쟁의 교훈을 잊지 않기 위해서 1943년에 공습으로 파괴된 카이저 빌헬름 기념 교회(Kaiser Wilhelm Memorial Church)를 당시 모습 그대로 보존하고 있다(그림 9-6).

대한민국은 2차 세계대전의 폭풍은 피할 수 있었지만, 5년 후 한국전쟁이라는 위기에 직면하게 된다. 3년간의 전쟁은 대한민국 국토를 바꾸었고, 비록 직접 전쟁의 피해는 겪지 않은 도시들도 전쟁을 피해 간 사람들에 의해 도시 구조 자체가 바뀌었다. 그 대표적인 사례가 부산 감천마을이다(그림 9-7).

이에 2차 세계대전 종전을 시작으로 20세기 중반엔 전 세계가 새로운 21세기로 나아가기 위해 긴급 복구 사업을 폭발적으로 벌였다. 모두 빨리 일상으로 돌아가려고 전력투구했고, 그중 가장 빨리 건물을 지을 수 있었던 건축양식이 바로 모더니즘 건축의 국제주의 양식이었다. 그 덕분에, 전 세계에서 전쟁이 지워버린 그 자리 대부분을 상자형에 백색 페인트에 아무런 장식도

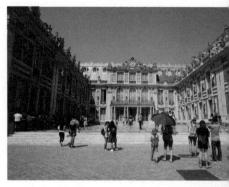

그림 9-4. 바우하우스 데사우 ⓒ최효식
그림 9-5. 베르사유 궁전 ⓒ최효식
그림 9-6. 카이저 빌헬름 기념 교회 ⓒ최효식
그림 9-7. 부산 감천마을 ⓒ최효식

없는 벽들의 건물들이 차지하게 된 것이다.

대한민국은 전 세계 부흥의 흐름에 당장 따라붙지는 못했다. 본격적으로 그 뒤를 쫓아가기 시작한 것은 1960년대고, 바로 1970~1980년대가 되어서야 서구 유럽과 일본의 2차 세계대전 이후의 시기처럼 본격적으로 빨리 복구될 수 있고 현대적 건축 미학이라고 포장되어 왔던 모더니즘 건축이 수용되기 시작했다. 하지만 이 시기는 세계적으로 모더니즘 건축의 광풍이 잦아들고 있던 때였다. 왜냐하면 국제주의 양식의 문제점이 무엇인지 곧 바로 드러났기 때문이다.

2차 세계대전 이전 모더니즘 건축들은 대부분 서양 전통건축이 즐비한 도시 내 위치하거나 자연 속에 지어졌다. 바우하우스 데사우는 발코니에서 보이는 전경(그림 9-8)에서 알 수 있듯이, 주변에 서양 근대건축들이 여전히 자리 잡고 있고, 모더니즘 건축의 정수라고 할 수 있는 르코르뷔지에의 빌라 사보아(그림 9-9)는 숲속에 콕 박혀 있다. 모더니즘 건축을 이끈 르코르뷔지에나 그로피우스 같은 현대건축의 대가들은 국제주의 양식의 상자형 건물들이 서울 도시 전경(그림 9-10)처럼 빼곡하게 상자형 건물들이 지어지게 될 줄은 상상하지 못했을 것이다. 하지만 한국에선 20년 가까이 뒤늦게 국제주의 양식의 건축물이 지어졌기 때

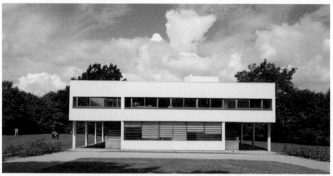

그림 9-8. 바우하우스 데사우 발코니에서 보이는 전경 ⓒ최효식
그림 9-9. 빌라 사보아 ⓒ최효식
그림 9-10. 서울 도시 전경 ⓒ최효식

문에, 국제주의 양식의 반성이 곧바로 이어지던 서구 세계의 도시 모습과는 다른 길을 걷게 된 것이다.

그런데 한국의 이러한 건축과 도시적 상황이 현대 한국영화가 아시아에서 뒤늦게 세계 영화계에 진출했으면서도 짧은 시간 내에 새로운 영화계의 강자로 떠오르는 데 강점으로 작용하게 된다. 먼저 서울의 도시적 풍경이 한국이라는 나라에 대한 서구의 선입관을 깨게 된다. 서구에선 한국보다 전 세계에 먼저 진출한 일본영화와 중국영화 등의 영향으로 한국도 그들처럼 기와지붕에 전통이 살아 있는 그런 곳이라는 이미지가 강했었다.

우리 자신도 한국에 대한 편견이 있다. 서울은 조선시대를 포함해 수도가 된 지 600년이 넘은 도시다. 그런데 과연 서울이 그런 전통을 품고 있는 도시일까? 이걸 먼저 깨달은 것이 바로 현대 한국영화를 이끌었던 감독들이라는 점이 참 아이러니하다. 이 사실을 본능적으로 깨달았던 것인지, 아니면 카메라를 통해서 들여다본 그들의 눈에서 감각적으로 느낀 것인지는 잘 모르겠다. 분명한 것은 이들의 인식이 1997년 이후 2020년 〈기생충〉의 아카데미 작품상 수상까지 이끄는 데 크게 기여했다는 점이다.

그러면 1997년 이후 현대 한국영화 감독들이 주목한 한국 모더니즘 건축의 특성은 무엇일까? 그것은 바로 아무 장식도 없는 벽이었다. 〈여고괴담〉에서 초반에 두 주인공이 만나는 장면을

보면, 아무 장식이 없는 교사가 배경이 되었기 때문에, 관객은 두 주인공이 만드는 서사에 더 집중할 수 있었다. 이러한 공간적 장치는 학교의 복도와 교실을 배경으로 하는 장면(그림 9-11, 그림 9-12)에서 배우들의 동선과 연기가 확연히 드러나게 했다.

〈여고괴담〉에서 무장식의 벽과 그것으로 이루어진 공간은 감독과 배우가 만들어 낸 공포를 관객이 더 강렬히 느낄 수 있게 만들었다. 〈8월의 크리스마스〉도 이와 유사한 공간적 정서를 공유했다. 물론 두 영화에서 무장식의 벽이라는 도화지를 통해서 만들어 낸 감정인 공포와 멜로드라마는 대척점에 있다. 그런데 이렇게 상반되는 두 감정을 같은 1970~1980년대 한국 모더니즘 건축공간에서 극대화할 수 있다는 것은 배우와 연출만 제대로 갖춰진다면 어떠한 영화의 감성도 1970~1980년대 한국 모더니즘 건축공간에 담을 수 있다고 생각한 것이 아닐까? 이 의문에 대한 실험은 그 이후로 현대 한국영화에서 계속되었다.

같은 시리즈인 〈여고괴담 두 번째 이야기〉만 보아도 감독들의 다양한 접근이 느껴진다. 〈여고괴담 두 번째 이야기〉에서 학교의 복도(그림 9-13)와 교실(그림 9-14)은 〈여고괴담〉의 학교 복도(그림 9-11)와 교실(그림 9-12)과 색감의 차이만 있을 뿐 〈여고괴담〉의 기본인 무장식의 공간 설정은 그대로 유지되었다.

그런데 〈여고괴담 두 번째 이야기〉의 배경이 되는 교사(그림

그림 9-11. 〈여고괴담〉 속 학교 복도
그림 9-12. 〈여고괴담〉 속 교실
그림 9-13. 〈여고괴담 두 번째 이야기〉 속 학교 복도
그림 9-14. 〈여고괴담 두 번째 이야기〉 속 교실

9-3)는 국제주의 양식이 아닌, 모더니즘 건축 이후 성행한 포스트모더니즘 건축에서 많이 사용된 벽돌이 건물의 외벽에 사용되었고, 지붕 또한 국제주의 양식의 평지붕이 아닌 박공지붕이 활용되었다(그림 9-15). 또한 계단(그림 9-16)은 얼핏 모더니즘 건축양식으로 보이지만, 계단의 원래 기능보다는 대칭미와 같은 전통적 서양 전통건축의 맥락이 추구되어 포스트모더니즘적 성격이 더 두드러져 보인다.

장르적 특성이 강한 영화에서는 연출과 배우, 동선 등이 극명하게 드러나는 무장식의 공간이 더 효과적임을 한국영화 감독들은 금세 깨우쳤다. 왜냐하면 액션과 스릴러, 공포 같은 장르의 특색이 강한 영화가 한국영화의 주류가 되었기 때문이다. 거기에는 건조하기 이를 데 없는 무장식의 벽과 공간의 모더니즘 건축공간보다 상대적으로 장식이 많고, 감성적인 포스트모더니즘 건축공간이 선호된 드라마나 멜로드라마와 같은 장르의 요소가 강조된 영화가 점차 사라진 것도 영향이 있었다. 이와 같은 시각에서 보면, 〈여고괴담〉은 공포영화로서 국제주의 양식의 특성이 영상 속 공간에서 철저히 강조되었고, 〈여고괴담 두 번째 이야기〉는 공포영화면서도 두 여고생의 사랑을 다루는 멜로드라마의 요소도 더해졌기에 그림 9-3, 그림 9-15, 그림 9-16과 같은 포스트모더니즘적 공간이 더해진 것도 당연하다 볼 수 있다.

그림 9-15. 〈여고괴담 두 번째 이야기〉 속 학교 지붕
그림 9-16. 〈여고괴담 두 번째 이야기〉 속 학교 계단

의도했든, 그 반대이든 간에 아시아에서 후발주자였던 한국영화는 일본영화도, 중국영화도 넘지 못한 할리우드의 높은 장벽을 뛰어넘었다. 하지만 이제는 그 유효성에 대해서 한 번 더 생각해 봐야 한다. 그림 9-17은 한국 현대건축을 이끌었던 김수근 건축가가 설계한 세운상가(1967)다. 이 세운상가와 함께 청계·대림·삼풍·인현 상가 등은 1960년대부터 시작된 한국 모더니즘 건축의 상징적 공간이 될 수 있었지만, 그 기회를 놓치고 오랫동안 서울 도심의 골칫거리로 취급됐다. 그래서인지, 김수근은 세운상가를 자신의 작품목록에서 빼려고 했다. 그런데 세운상가의 가치를 알아챈 이들은 역시 영화감독들이었다. 여기서 촬영된 영화로 필자가 맨 처음 접한 영화는 〈초능력자〉(2010)였고, 그다음으로 〈해결사〉(2010), 〈도둑들〉(2012) 등의 영화들이었다. 이제는 드라마로 〈라이브〉(2018)와 〈부부의 세계〉(2020), 〈빈센조〉(2021)와 같은 드라마도 여기를 현지 촬영 장소로 삼았다.

특히 세운상가 중정 부분(그림 9-18)[8]은 1997년 이후 현대 한국영화 감독들이 원하는 가장 완벽한 실내 촬영 장소였다. 아무 장식도 없으면서, 수평이 강조된 빈 공간은 여기에 무엇을 풀어놓아도 배우의 연기와 액션이 살아나는 최적의 장소였다. 하지만 이러한 멋진 공간을 만들었던 김수근은 모더니즘 건축의 길을 버린다. 그의 건축 인생을 대표하는 작품은 이 세운상가가 아

그림 9-17. 세운상가 ©최효식
그림 9-18. 세운상가 중정 ©최효식
그림 9-19. 공간 사옥 ©최효식

니라, 한국 전통건축의 공간 수법에 포스트모더니즘 건축의 감성이 느껴지는 벽돌 마감을 더한 공간 사옥(현 공간아라리오뮤지엄)이다(그림 9-19). 김수근이 한국 현대건축에 등장했던 것이 1959년 남산 국회의사당 계획 당선이었다. 그로부터 10년 정도 모더니즘 건축가로서 왕성하게 활동했지만, 역시 처음으로 한국 모더니즘 건축가를 선도한 건축가답게, 전 세계 모더니즘 건축의 기세가 이미 꺾였다는 것을 느끼고, 한국만의 현대건축을 위해서 자신의 건축세계를 바꾼 것이다. 김수근이 건축의 방향을 트는 데 10년 남짓한 기간이 걸렸다. 그런데 산업화 시대였던 1970~1980년대 한국 모더니즘 건축에 대한 영화감독들의 집착은 이제 20년이 훌쩍 넘어섰다. 그래서 〈기생충〉이 1970~1980년대 한국 모더니즘 공간에 대한 한국영화 감독의 애정을 끊기 위한 이정표가 되기를 바란다.

〈여고괴담〉의 점프컷(그림 9-20)은 지금도 회자될 정도로 한국 공포영화에 한 획을 그은 장면이다. 그런데 몽생미셸수도원(L'abbaye du Mont-Saint-Michel)의 회랑 복도(그림 9-21)를 배경으로 점프컷을 만든다면 〈여고괴담〉처럼 무장식의 복도를 배경으로 한 것만큼 공포감을 주었을까? 공포영화의 철칙은 공포라는 감정에 관객이 가장 몰입하게 만들어야 한다는 것이다. 만일 몽생미셸수도원의 회랑 복도를 배경으로 〈여고괴담〉과 같은 점프컷을

그림 9-20. 〈여고괴담〉의 점프컷

그림 9-21. 몽생미셀수도원 회랑 복도 ⓒ최효식

만든다면, 고딕 장식에 관객의 시선이 분산되면서 〈여고괴담〉만큼의 공포감을 줄 수 없을 것이다.

〈여고괴담〉은 감독이 의도했든 의도하지 않았든 간에, 모더니즘 건축 국제주의 양식의 무장식 공간들과 공포라는 장르의 특성이 결합해 최고의 상승효과를 창출했고, 촬영 공간에 대한 방법론은 한국영화의 부흥을 여는 데 한 축이 되었다.

그러나 21세기의 세계 현대영화계는 새로운 영상연출의 방법들을 찾아내어, 고전적 영화 촬영방식과 편집방식을 넘어서려 시도하고 있다. 그 대표 방식이 과거의 롱테이크 기법과 컴퓨터그래픽스 기술을 결합한 원컨티뉴어스숏(One Continuous Shot)이다.

원컨티뉴어스숏을 처음 개발한 이는 촬영감독 에마누엘 루베즈키(Emmanuel Lubezki)다. 루베즈키는 특히 알폰소 쿠아론(Alfonso Cuaron) 감독과 많은 작품을 함께했고, 아카데미 역사상 3연속 촬영상 수상이라는 대업적을 세웠다. 그런데 공교롭게도 대중에게 원컨티뉴어스숏의 상업성과 작품성을 처음 인식시킨 것은 루베즈키와 쿠아론의 대표작인 〈그래비티(Gravity)〉(2013)보다는, 데이미언 셔젤(Damien Chazelle) 감독 작품인 〈라라랜드(La La Land)〉(2016)의 오프닝 신(그림 9-22)이다. 로스앤젤레스의 고속도로 램프 위에서 촬영된 이 시퀀스들은 우리의 일상적 공간을 단

그림 9-22. 〈라라랜드〉 오프닝 원컨티뉴어스숏

번에 뮤지컬 현장으로 바뀌 버렸다.

원컨티뉴어스숏의 장점은 영화 속 배경이 어디든 간에, 배우의 연기와 동선을 관객들이 집중하게 만들 수 있다는 것이다. 〈기생충〉과 강력하게 작품상을 경쟁한 작품인 샘 맨데스(Sam Mendes) 감독의 〈1917〉을 보면, 1차 세계대전 영국군 참호에서부터 독일군 참호, 그리고 농가와 마을과 도시의 배경을 모두 하나로 이어 영화 전체를 원컨티뉴어스숏으로 완성했다. 전체를 원컨티뉴어스숏으로 연결했음에도, 영상 속 주인공의 움직임에 따라 영상 속 공간 배경이 계속 바뀌면서도 혼란보다는 마치 관객이 현장에 있는 것 같은 긴장감을 계속 유지했기에, 좀 부주의하면 전체가 연결되어 있다는 것을 눈치채지도 못할 정도다.

원컨티뉴어스숏이 서부극이나 〈영웅〉에서 나타났던 카메라의 직렬적 공간 배치, 사무라이 액션활극에서 카메라 팬에 의한 병렬적 공간 배치, 또는 〈협녀〉에서 카메라 트래킹에 의한 병렬적 공간 배치와는 비교할 수 없을 정도로 주인공, 또는 관객의 시각에서 카메라 내외부 공간을 모두 담을 수 있는 영상 속 공간 배치인 것은 분명하다. 그런데 이 원컨티뉴어스숏에 영화 속 공간 배경이 모더니즘의 무장식 형태가 더 나은 것인지, 아니면 포스트모더니즘의 장식이 많은 것이 더 나은지에 대해서는 아직 결론 내기 어렵다. 다만 여태껏 원컨티뉴어스숏을 선택한 여러

영화는 〈라라랜드〉 오프닝 장면에서처럼 마치 현대 한국영화의 1970~1980년대 한국 모더니즘 건축공간과 유사한 영상 속 공간이나, 숲이나 벌판, 우주같이 막힘없는 연속적인 공간적 배경을 선택하고 있다는 것이다.

원컨티뉴어스숏에 적합한 영화 속 공간이 모더니즘 건축의 무장식적 공간이라면, 이 가능성에 대해 더 발전된 상상력을 더해 줄 수 있는 영화는 한국영화일 수 있다. 그것은 1997년 이후 20여 년이라는 짧은 기간 동안 1970~1980년대 산업화 시대에 추구했던 한국 모더니즘 건축을 영화 속 주 배경으로 삼아 다양한 영화 속 공간을 연출해 온 결과, 2020년 동아시아 영화계 어디에서도 넘어 보지 못한 아카데미 작품상의 턱을 처음 넘어선 것이 바로 한국영화이기 때문이다.

현대 한국영화는 언제나 세계 영화산업의 흐름에 빠르게 반응하고, 그에 따라 한국적인 변화를 가미해 왔다. 그렇기에 한국에서도 조만간 원컨티뉴어스숏을 적용한 영화를 제작할 것이다. 한국에도 이미 김진원 감독이 〈악녀〉(2017)의 첫 오프닝 격투 장면에서 처음으로 원컨티뉴어스숏을 활용했다. 이 시퀀스들은 결투 장면으로는 긴박감을 주는 장점은 있었지만, 1인칭 시점에 카메라를 두었기에 우리 현실의 공간이라기보다는 영화 속 공간들이 게임 속 한 장면과 같은 느낌이 더 강했다. 하지만 〈여고괴

담〉이후 한국영화에서 계속 이어져 온 1970~1980년대 한국 모더니즘 공간에 제대로 원컨티뉴어스숏을 풀어 보면 어떤 느낌이 날까? 앞에서 〈기생충〉이 어쩌면 1997년 이후 끊임없이 재생산고 발전되어 온 영화 속 1970~1980년대 한국 모더니즘 공간의 종착점이 될 수 있지 않을까 예상했다. 그러나 원컨티뉴어스숏과 같이 21세기 새롭게 대두된 영화 촬영기법이 기존에 계속 추구해 왔던 한국영화 속 공간과 결합될 수 있다면 또 다른 발전의 기회를 맞이할 수 있다. 아직, 현대 한국영화 속 1970~1980년대 모더니즘 건축공간의 유효성은 끝나지 않았다.

3

21세기 동아시아
영화 속 공간의
세계화

〈와호장룡〉,
사합원 바깥의
세상

리안 감독을 과연 동아시아의 감독으로 다뤄야 하는가에 대해서
는 여러 가지 설왕설래가 있을 수 있다. 지금까지 동아시아에서
태어난 감독들을 통틀어서, 리안만큼 할리우드에서 성공한 경우
는 없다. 더군다나 그가 최근에 만든 영화를 보면, 이 영화의 감
독이 동아시아인인지, 유럽이나 미국에서 태어난 사람인지를 구
분하기 힘들 정도로 동아시아적인 색채가 옅어져 있다.

　리안이 일찍이 미국으로 영화 유학을 간 것이 그가 탈동아시
아 감독으로 자리 잡는 데 일조했을 수도 있다. 그의 데뷔작인
〈쿵후선생(推手)〉(1992)과 그를 단번에 세계적인 감독으로 끌어
올린 〈결혼피로연(囍宴)〉(1993) 둘 다 미국에서 이민자로서의 중
국인과 미국인의 문화 갈등과 화해를 다룬 것을 봐서 그런 추론
은 어느 정도 타당성이 있어 보인다. 그럼 리안의 영화 경력의
출발은 허우샤오셴과 에드워드 양 같은 감독과는 별개일까?

〈쿵후선생〉을 보면, 극 초반에 중국인 시아버지와 미국인 며느리의 문화 충돌을 표현하는 장면이나, 또 내부 공간을 표현하는 방법에서 카메라 앞에 종렬로 공간을 배치하는 것을 선호하는 타이완 뉴웨이브영화의 공간 특징들이 분명히 드러난다(그림 10-1). 하지만 서사가 진행되면서 극렬히 부딪히는 두 주인공의 관계를 묘사하는 데에는 할리우드영화의 전형인, 컷을 분할해 교차편집하는 방식으로 등장인물과 공간들을 보여 준다.

리안은 〈결혼피로연〉부터 철저히 할리우드영화의 공간설계를 선보인다. 즉 배우를 클로즈업하면서 배우의 연기를 담기 위해서 배경을 활용하는, 공간과 편집에서 서구 영화의 전형적 특성을 보여 준다(그림 10-2).

재미있는 것은 두 영화 모두 뉴욕을 배경으로 했다는 점이다. 리안이 미국에서 유학한 도시가 뉴욕인 점을 생각하면, 본인의 경험을 그대로 두 영화에 투영해 브루클린의 수변 공간이라든지 뉴욕 맨해튼의 전경을 서슴없이 활용한 것으로 보인다. 리안의 초기작인 〈쿵후선생〉과 〈결혼피로연〉은 영화의 서사에서 큰 점수를 받을 수 있으나, 영상 속 공간을 활용하는 점에서 할리우드의 꽤 괜찮은 영화들과 별반 큰 차이를 느낄 수가 없다.

리안의 이와 같은 영상 양식은 그가 처음으로 타이완을 배경으로 연출한 〈음식남녀(飮食男女)〉(1994)에서도 그대로 유지되는

그림 10-1. 〈쿵후선생〉 속 공간들
그림 10-2. 〈결혼피로연〉 속 공간들

그림 10-3. 〈음식남녀〉 속 공간들

것처럼 보인다. 여기서 영화의 주 공간이 되는 주인공의 서양식 저택은 그림 10-3-㉮에서 알 수 있듯이 길이 방향으로 딸들의 방이 나란히 배열되어 성향이 다른 세 딸의 독립적 성격이 반영되는 것처럼 보이기도 하지만, 또 다른 장면인 그림 10-3-㉯처럼 전체 공간이 한 번에 관찰되는 묘한 공간 배치의 대치를 보여 준다. 그렇다고 해서 그것이 꼭 허우샤오셴 감독이 〈비정성시〉에서 보여 준 하나의 화면 틀 안에서 공간이 서로 분리되면서 각각의 배우의 연기가 동시에 펼쳐지게 하는 연출방식과 연관된 것처럼 보이지도 않는다.

다른 시각에서 보면, 그동안 타이완 뉴웨이브영화라는 선입관에서 벗어나 지극히 일상적인 영상 연출로써, 동아시아인은 물론이고 서구의 관점으로도 이해될 수 있는 중국인의 변화된

292

문화적 흐름을 리안은 영화 속에 담고 싶었을지도 모른다. 〈쿵후선생〉과 〈음식남녀〉를 통해 변화되는 가족 관계 속에서 어떠한 미묘한 정서적 갈등과 화해를 잘 다루는 감독이라는 명성을 얻은 리안은 곧바로 할리우드의 부름을 받아서, 서구 근대문학의 한 축을 담당한 제인 오스틴(Jane Austen)의 데뷔작 《이성과 감성(Sense and Sensibility)》을 영화화하는 감독 자리를 제안받는다. 사실 제인 오스틴의 소설은 대부분 드라마나 영화로 만들어져 이미 인기가 많았지만, 첫 작품인 《이성과 감성》만큼은 영화화에 대한 논의가 별로 없었다. 하지만 제작자 린지 도런(Lindsay Doran)의 열정으로[1] 1995년에 〈센스 앤 센서빌리티〉가 발표되었고, 이 영화의 주연인 에마 톰프슨(Emma Thompson)은 각본에도 참여하여, 아카데미 시상식에서 각색상도 받았다.

〈센스 앤 센서빌리티〉는 리안이 선택했다기보다는 할리우드 제작자에게 선택되었고, 영화의 각본도 에마 톰프슨의 것이기에 리안이 연출 역량을 다 발휘하는 데에는 한계가 있었을 것이다. 그럼에도 여태껏 크게 주목되지 않았던 타이완 영화계의 일개 감독이 어떻게 18세기와 19세기 영국 시골의 감성을 완벽하게 담아낼 수 있었는지 궁금해 하며 할리우드를 비롯한 세계 영화계는 리안에게 주목했다.

이처럼 서구인의 눈을 감쪽같이 속였는데, 〈센스 앤 센서빌리

티〉의 배경은 리안이 전혀 경험해 보지 못한 영국의 한 시골 마을이지만, 리안은 공간에 은근히 타이완 뉴웨이브영화 양식을 연상하게 하는 장면(그림 10-4)을 풀어 놓았다. 영상 속 공간을 앞과 뒤로 나누어, 뒤쪽 공간의 깊이를 느끼게 하는 이 장면들은 주인공들이 부를 누리던 저택 시절과 유산을 받지 못해 가난해진 일반 주택 시절을 극명히 비교할 수 있게 공간을 배치했다.

그런데 이것만으로 리안이 타이완 뉴웨이브영화의 공간 활용의 후계자라고 말하기에는 어려움이 있다. 그것은 리안이 〈센스 앤 센서빌리티〉 이후 미국 중산층 가정의 비극을 다룬 〈아이스 스톰(The Ice Storm)〉(1997)과 서부극 〈라이드 위드 데블(Ride With The Devil)〉(1999)을 연출하자, 리안을 동아시아 출신 감독으로 봐야 할지에 대한 의문이 자꾸 커졌기 때문이다.

그랬던 리안이 한 번도 만들어 본 적 없는 무협영화 〈와호장룡〉을 들고나왔을 때는 기대보다 우려가 더 컸다. 홍콩 반환을 전후로 하여, 홍콩의 많은 액션배우와 감독이 할리우드에 진출해 활동하고 있었지만, 결국 홍콩영화는 할리우드를 중심으로 보면, 그저 변두리의 특이한 영화일 뿐이었다. 더군다나 서구권 관객에게 전혀 익숙하지 않은 중국 무협영화를, 그것도 영어가 아닌 중국어로 만들어진 영화는 결국 홍콩영화의 한 지류로서 할리우드의 그저 그런 액션영화 정도로만 치부될 것이라는 예상

그림 10-4. 〈센스 앤 센서빌리티〉 속 저택과 일반 주택 비교

이 우세했기 때문이다.

그런데 리안은 마치 홍콩 무협영화의 모든 역사를 〈와호장룡〉이 한 편에 압축한 동시에, 영화 영상기술의 새로운 변혁을 가져올 컴퓨터그래픽스 기술을 적절히 사용해, 할리우드에 무협영화가 성공할 수 있다는 가능성을 단번에 펼쳐 보임으로써 전 세계에서 흥행에 성공했다.

영화 속 공간 측면에서 〈와호장룡〉을 보면, 크게 두 가지로 나눠 볼 수 있다. 〈와호장룡〉은 폐쇄적인 공간과 열린 공간의 대비가 처음부터 끝까지 이어지는데, 그것은 영화의 주 배경이 되는 중국이 북쪽과 남쪽으로 나뉘기 때문이다.

그림 10-5는 청나라 때 베이징의 도시 풍경을 컴퓨터그래픽스 기술로 복원한 것으로, 지금 중국 전통건축을 대표하는 벽돌벽이 구조체가 되는 폐쇄적 공간들을 보여 준다. 그림 10-6은 남중국의 전통건축 모습으로 이 지역은 상대적으로 북쪽보다 기온이 높기에 목조가구식 구조를 기반으로 한 개방적 전통건축이 많이 있는 편이다.

이러한 차이를 서구의 관객이 이해하는 데는 한계가 있겠지만, 중국 전통건축의 대비되는 두 가지 모습을 리안은 기묘하게 영화의 공간적인 서사로 활용한다. 여성성을 억누르는 공간적 폐쇄성과 권위를 중국 북쪽 전통건축으로, 그리고 강호라는 상

그림 10-5. 〈와호장룡〉속 폐쇄적 공간들
그림 10-6. 〈와호장룡〉속 개방적 공간들

그림 10-7. 〈와호장룡〉 속 지붕 경공 장면
그림 10-8. 〈대취협〉 속 지붕 경공 장면
그림 10-9. 〈대취협〉 속 정페이페이
그림 10-10. 〈와호장룡〉 속 정페이페이

상의 세계에서만 여성이 가질 수 있는 자유로움을 상징하는 개방의 공간으로 중국 남쪽 전통건축을 활용한 것이다.

여기에 리안은 홍콩 무협영화의 새로운 가능성을 연 후진취안에 대한 오마주를 더한다. 대표적인 장면이 두 여주인공이 폐쇄적인 공간인 사합원(四合院)의 지붕 위를 날아다니며 경공을 펼치는 장면이다(그림 10-7). 서구 평단은 억압된 여성성의 해방을 상징하는 장면이라고 상찬했지만, 사실 이 장면은 후진취안의 대표작 중 하나인 〈대취협(大醉俠)〉(1966)의 지붕 경공 장면(그림 10-8)에 대한 오마주로 리안 감독의 독창적인 연출은 아니었다.

〈와호장룡〉에는 이외에도 후진취안에 대한 수많은 오마주가 숨어 있다. 후진취안은 주로 홍콩에서 활동했지만, 그도 리안과 마찬가지로 타이완 출신이었다. 후진취안에 대한 리안의 애정을 확인할 수 있는 것 중 하나가 〈대취협〉에서 주인공이었던 정페이페이(鄭佩佩)(그림 10-9)가 〈와호장룡〉에서 악당 푸른 여우(그림 10-10)의 역할을 맡은 것이다.

〈와호장룡〉의 배경이 되는 공간도 곳곳에서 후진취안에 대한 존경이 엿보인다. 그림 10-11은 〈대취협〉에서 여주인공이 다수의 남자와 결투를 벌이는 객잔으로, 〈와호장룡〉에도 같은 설정의 결투 장면(그림 10-12)이 나온다. 무엇보다도 후진취안에게 바치는 가장 큰 헌정은 대나무 결투 장면(그림 10-13)이다. 이 장면

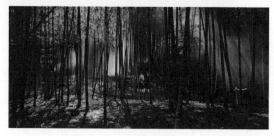

그림 10-11. 〈대취협〉 속 객잔
그림 10-12. 〈와호장룡〉 속 객잔
그림 10-13. 〈와호장룡〉 속 대나무 결투 장면
그림 10-14. 〈협녀〉 속 대나무 결투 장면

은 후진취안 무협영화의 정수를 담은 〈협녀〉의 대나무 결투 장면(그림 10-14)에 대한 오마주로, 30년 동안 발전된 무협영화의 기술과 컴퓨터그래픽스 기술이 결합돼 만들어졌다. 이 장면은 지금도 무협영화에서 가장 아름다운 결투 장면으로 손꼽힌다.

〈와호장룡〉으로써 리안이 증명한 것은 그 어떤 주제로 영화를 만들더라도, 최적의 방법으로 가장 효과적인 표현을 할 수 있는 감독이라는 것이었다. 리안은 가장 동아시아다운 장르인 무협영화를 선택해, 역으로 동서양 어떤 장르의 영화라도 가장 잘 소화할 수 있는 감독이 자신이라는 것을 스스로 증명했다. 그리고 이를 통해서 리안은 동아시아인이라는 한계를 가장 먼저 뛰어넘은 영화인이라는 데에 이견이 있을 수 없는, 세계적 감독의 반열에 올라선다.

물론 그의 도전이 항상 응원받은 것은 아니었다. 모든 것이 가능해 보였지만, 리안의 첫 슈퍼히어로 영화인 〈헐크(Hulk)〉(2003)는 평가와 흥행에서 모두 실패한다. 지금이야 마블코믹스의 중요한 슈퍼히어로로서 헐크의 비중이 매우 크지만, 이때는 마블코믹스의 진정한 시작이라고 할 수 있는 〈아이언맨(Iron Man)〉(2008)이 아직 세상에 나오기 전이었고, 컴퓨터그래픽스로 구현된 헐크의 모습은 리안이 감당하기에는 너무 덩치가 컸다. 다만 이와 같은 컴퓨터그래픽스로 만들어지는 등장인물에 대한 리안

의 첫 경험은 분명히 이후 그의 영화 인생에 또 다른 밑거름이
되어 준다.

만일 이 책에서 동아시아 건축공간만을 다루지 않았다면, 〈와
호장룡〉 이후 리안에게 동양인 최초의 아카데미 감독상 수상이
라는 영예를 안겨 준 〈브로크백 마운틴(Brokeback Mountain)〉(2005)
을 다뤄야겠지만, 이 작품은 〈헐크〉와 마찬가지로 동아시아의
건축공간이 등장하지 않기에 더는 다루지 않기로 한다.

할리우드에서 큰 성공을 거둔 리안이 중국의 근대사를 다룬
〈색, 계(色, 戒)〉(2007)로 다시 동아시아 영화계로 돌아온 것 또한
의외의 선택이었다. 마치 무림의 고수가 모든 문파를 찾아가 도
장 깨기를 하듯이, 〈색, 계〉는 동아시아 영화에서는 보기 힘든 파
격적인 멜로드라마 영화를 표방하면서 그가 보여 줄 수 있는 장
르를 하나 더 추가한 작품이다.

〈색, 계〉의 공간에는 기존 타이완영화를 기억하는 사람들에게
는 반가울 연출이 몇 보인다. 대표적인 것이, 경계가 삼엄한 골목
을 연출한 장면(그림 10-15)으로 카메라를 눈높이보다 높은 위치
에 올려놓고 부감 촬영한 것으로, 에드워드 양이 〈공포분자〉에
서 비슷하게 연출한 장면(그림 10-16)을 참고한 것으로 보인다.

또 화면을 길이 방향으로 분할해, 화면에 또 하나의 액자를 두
는 방식(그림 10-17)은 허우샤오셴이 〈비정성시〉에서 공간을 분

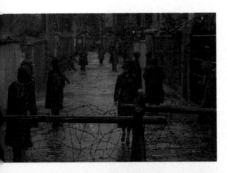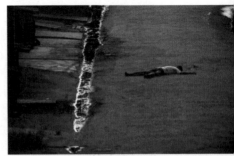

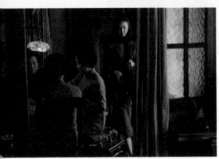

그림 10-15. 〈색, 계〉 속 경계가 삼엄한 골목
그림 10-16. 〈공포분자〉 속 골목
그림 10-17. 〈색, 계〉 속 공간분할
그림 10-18. 〈비정성시〉 속 공간분할

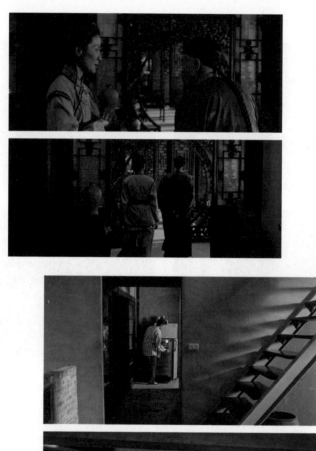

그림 10-19. 〈와호장룡〉 속 공간분할
그림 10-20. 〈음식남녀〉 속 공간분할

할한 방식(그림 10-18)과 닮았다. 다만 리안이 이러한 공간연출 방식을 선배 타이완 영화감독이 적용한 정서에 활용하지 않고, 다른 서사에 활용했다는 점은 주목해 볼 필요가 있다.

〈색, 계〉와 〈공포분자〉의 가장 큰 차이는 골목에 배치된 사람의 수보다는 골목 앞에 철조망으로 된 방어벽을 둔 것과 두지 않은 것에 있다. 열린 골목 공간을 방어벽으로 막음으로써 1930년대의 암울함과 답답함을 표현한 것이다. 〈색, 계〉와 〈공포분자〉의 차이는 배우의 동선에도 있다. 〈비정성시〉는 화면에 또 다른 액자로 분할된 공간에서 각각의 배우의 연기와 동선이 이루어진다. 그것과 달리, 〈색, 계〉는 그 액자로 분할된 공간에서 배우가 카메라로 촬영하는 방향으로 움직여 그 분할된 공간을 연결하거나 파괴하는 듯한 묘한 공간적 감성을 자아낸다.

이처럼 〈색, 계〉에서 사용된 공간분할 방식이 이전의 리안 영화에는 없었을까? 〈와호장룡〉의 공간분할 장면(그림 10-19)을 보면 길이 방향으로 액자로 분할된 공간을 두 등장인물이 뚫고 지나가고, 〈음식남녀〉에도 분할된 공간을 지나가는 연출(그림 10-20)이 여러 번 나온다. 이는 〈와호장룡〉에서 대비된 중국 북쪽 건축의 폐쇄성과 중국 남쪽 건축의 개방성을 한 편의 영화에서 푼 리안 감독만의 연출방식으로 이해할 수 있다.

그런데 리안의 이러한 연출방식의 원류를 찾아 더 거슬러 올

라가면 오즈 야스지로가 〈동경 이야기〉에서 공간분할한 장면(그림 10-21)이 나온다. 이 장면에서 공간분할들을 보면, 화면의 정중앙에 카메라의 시선을 투시도의 소실점에 고정하고, 소실점에서 퍼져 나오는 선을 따라서 인물이 퍼져 나오면서 각 공간분할을 거쳐 나오는 배우들의 동선이 보인다. 지금 보면 조금 촌스러워 보이는 것도 사실이지만, 분명한 것은 이러한 선배 동아시아 영화감독들이 있었기 때문에, 21세기의 리안이 존재하는 것이다.

이처럼 리안은 자신만의 영화 속 공간을 고집하기보다 때로는 다른 거장의 영화문법을 다양한 상황에 맞추어 자신의 형식으로 소화하면서도, 할리우드영화 특유의 빠른 편집방식도 능수능란하게 사용한다. 그렇기에 영화 기술이 아날로그에서 디지털로 바뀌는 과정에 다른 동아시아 출신 영화감독들과 달리, 빨리 적응하는 동시에 새로운 영상 환경에 맞추어 자신의 영역을 넓힌다. 그 결과가 바로 리안에게 두 번째 아카데미 감독상을 안겨준 〈라이프 오브 파이(Life of Pi)〉(2013)다. 리안은 당시 할리우드에서 새로이 유행하던 컴퓨터그래픽스 기술로 창출된 캐릭터를 영화의 서사에 적극 활용한다.

사실 앞서 언급한 〈헐크〉에서 이미 리안은 이와 같은 도전을 한 적이 있다. 하지만 헐크라는 만화 캐릭터를 시각화(그림 10-22)

그림 10-21. 〈동경 이야기〉 속 공간분할

하는 데 리안의 연출방식은 그렇게 많은 공감을 얻지 못했다. 그런 한이 남아 있었는지, 리안은 〈라이프 오브 파이〉에서 자신의 어떤 작품보다 컴퓨터그래픽스를 적극 활용해 구현한 호랑이(그림 10-23)를 통해 자신의 영화 영역을 한층 더 넓혔다.

한편, 리안이 〈헐크〉에서 새로이 시도한 영상 연출방식을 〈라이프 오브 파이〉에서 또 다른 방식(그림 10-24)으로 활용했다는 점은 흥미롭다. 하나의 화면에 두 가지 시각에서 바라보는 주인공의 모습을 담아서 화면에서 보이는 시간적·공간적 영역의 확대를 꾀한 것이다. 이러한 시도 또한 〈헐크〉에서 만화책의 한쪽을 구성한 듯한 장면(그림 10-25)으로 연출한 적이 있었다.

그림 10-22. 〈헐크〉 속 헐크
그림 10-23. 〈라이프 오브 파이〉 속 호랑이
그림 10-24. 〈라이프 오브 파이〉 속 한 장면
그림 10-25. 〈헐크〉 속 만화책식 연출

이 모든 장면에는 컴퓨터그래픽스 기술이 활용되었지만, 〈색, 계〉에서 하나의 화면에서 서로 마주 보고 있는 배우들이 거울을 통해 카메라 방향으로 향하게 하는 연출로 화면 영역을 종적으로 확장한 장면(그림 10-26)도 있다.

이처럼 리안은 과거의 연출방식이든, 21세기에 새로이 대두된 연출방식이든, 그리고 자신의 고향인 동아시아 거장들의 연출방식이든, 전 세계에서 여전히 큰 영향력을 발휘하는 할리우드식 연출방식이든지 상관없이 영화의 서사를 풀어나가는 데, 필요하면 서슴없이 채택하고, 또 자기 형식으로 발전시켰다.

중국의 무협소설가 가운데 최고라고 할 수 있는 진융(金庸)의 대표작 중《의천도룡기(倚天屠龍記)》에서 주인공 장우지(張無忌)는 엄청난 내공을 바탕으로 어떤 무공이든 한 번만 보면 그 자리에서, 그 무공만을 평생 연마한 고수보다 더 능숙히 그 무공을 펼칠 수 있는 절대 고수다. 리안은 영화 세계의 장우지 같다. 한 평생을 자신만의 영화를 구축하기 위해 노력한 오즈와 그를 이어받은 허우샤오셴과 에드워드 양뿐만 아니라, 홍콩 무협영화의 대가 후진취안의 영화 속 공간의 특성들을 쏙쏙 뽑아서 능수능란하게 조합하여, 자신만의 영화 양식을 창출했으니까. 그렇다면 리안은 장우지만큼 영화의 내공이 엄청나게 쌓여 있다는 이야기일까? 한 가지 명확한 사실은 어떠한 장르거나 주제거나 언

그림 10-26. 〈색, 계〉 속 거울을 활용한 공간의 확장

제나 새로운 영화 속 공간을 풀어 주는 리안의 이름 앞에 동아시
아나 할리우드와 같은 출신을 설명하는 수식어를 붙이는 어리석
은 짓은 그만할 때가 되었다는 것이다.

〈올드보이〉 대 〈장화, 홍련〉,
한국영화 속 포스트모더니즘
건축공간의 전쟁

많은 사람이 박찬욱 감독의 데뷔작을 〈올드보이〉로 알고 있다.
사실 박찬욱은 〈올드보이〉 이전, 10년 이상 절대 깨지 못할 것이
라고 여겨진 〈쉬리〉(1999)의 600만 관객동원의 신화를 그다음 해
에 바로 깨뜨린 〈공동경비구역 JSA〉(2000)의 감독이다. 그렇다면
〈공동경비구역 JSA〉가 박찬욱 감독의 데뷔작일까? 아니다. 지금
대한민국을 좌지우지하는 감독 중 유일하게 한국영화의 분기점
이 된 1997년 이전인 1992년에 〈달은…해가 꾸는 꿈〉으로 데뷔
했다. 그의 데뷔작에 대해서 그 누구도, 심지어는 박찬욱 본인조
차도 언급하는 것을 거의 보지 못했다.

그렇다면 〈공동경비구역 JSA〉는 어떨까? 이 또한 박찬욱 감
독은 말을 많이 아끼는 편이다. 그 이유는 〈공동경비구역 JSA〉는
당시 한국영화계에 각본부터 감독 선정, 그리고 제작까지 영화
의 모든 부문을 전문적으로 기획하는 할리우드식 제작체계를 도

입한 명필름의 그림자가 짙게 드리워 있기 때문이다. 즉 〈공동경비구역 JSA〉는 박찬욱이 선택한 것이 아니라, 감독으로 선택되었기 때문에 이 영화를 박찬욱 감독만의 작품으로 보기에는 한계가 있다.

정말 박찬욱다운, 박찬욱의 데뷔작을 꼽는다면 〈복수는 나의 것〉(2002)이라고 해야 할 것이다. 〈복수는 나의 것〉이 비록 대중적 인지도를 얻은 영화는 아니지만, 이 영화는 박찬욱의 영화 세계가 어떻게 펼쳐질 것인지에 대한 강한 암시가 있는 작품이다. 그것은 박찬욱이 영화 속 공간을 앞으로 어떻게 다루어 나갈 것인가에 대한 단초가 영화 곳곳에 깔려 있기 때문이다.

그에 비해 김지운 감독의 출발은 박찬욱보다 순조로웠다. 하지만 최근 발표한 폭력성이 심한 영화들을 보면, 그의 데뷔작이 코미디극 〈조용한 가족〉(1998)이라는 사실은 매우 의외로 여겨진다. 〈조용한 가족〉 이후 내놓은 〈반칙왕〉이 흥행을 터트리자, 많은 사람이 김지운의 영화 세계가 블랙코미디로 흘러갈 것으로 예상했다. 하지만 이러한 편견을 과감히 깨트리고 나온 작품이 바로 〈장화, 홍련〉이다. 〈장화, 홍련〉은 공교롭게도 같은 2003년에 개봉한 〈올드보이〉와 함께, 편향된 방향으로 흐르던 한국영화 속 공간에 대해서 새로운 길을 모색한 작품이다.

박찬욱과 김지운의 초기 작품들을 보면, 그들이 영화에서 풀

어놓은 공간은 우리가 일상에서 보기 힘든 낯선 공간들이었다. 물론 박찬욱과 김지운의 공간에 대한 접근방식은 완전히 달랐다. 박찬욱은 〈복수는 나의 것〉에서 공사가 중단된 듯한 건물(그림 11-1)을 배경으로 삼기도 하고, 누나의 병치레로 남매의 힘든 삶이 그대로 오래된 벽지처럼 달라붙어 있는 낡은 아파트(그림 11-2)를 배경으로 사용함으로써 영화 전체적으로 이곳이 과거인지, 아니면 미래인지 불확실하게 만드는 방법을 선택했다.

반면 김지운은 당시로서는 드물게 직접 산장(그림 11-2)을 만들어서, 일상과 먼 고립된 공간을 영상에 담으려고 노력했다. 그래서 산장 촬영장은 한국이 아닌 미국의 프레리 하우스(Prairie House)[2]와 같은 주택(그림 11-4)을 참고로 해서 지어진 것처럼 보인다.

즉 박찬욱의 선택은 여러 시대의 다양한 공간을 영화 속 배경으로 삼음으로써, 우리의 일상 공간과 일별하는 것이었고, 김지운은 감독과 제작진이 통제할 수 있는 영화 속 공간을 창조함으로써 현실 공간과 영화 속 공간을 달리했다. 재미있는 것은 박찬욱과 김지운의 영화 속 공간에 대한 이러한 접근방식의 차이가 이후에도 이어진다는 점이다.

그림 11-5와 그림 11-6은 〈올드보이〉에서 두 주인공이 머문 영화 속 공간인데, 그림 11-5는 〈복수는 나의 것〉을 연상하게 하

그림 11-1. 〈복수는 나의 것〉 속 버려진 건물
그림 11-2. 〈복수는 나의 것〉 속 아파트
그림 11-3. 〈조용한 가족〉 속 산장 외부
그림 11-4. 미국 필라델피아 프레리 하우스 ⓒ최효식

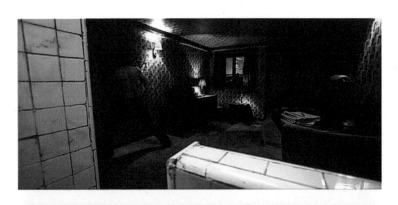

그림 11-5. 〈올드보이〉 속 감금실
그림 11-6. 〈올드보이〉 속 펜트하우스

는 1950~1960년대의 건축공간이고, 그림 11-6은 마치 SF영화에서 나오는 미니멀리즘적 공간을 연상하게 하는 당시 최신 유행을 내비치는 공간으로, 둘은 대비가 된다. 이렇게 한 영화에서 시대적으로 대비되는 공간을 배치하는 것은 사실 포스트모더니즘 경향의 SF영화에서 이미 많이 사용하는 방법 중 하나다.

리들리 스콧 감독의 1982년 작인 〈블레이드 러너〉는 지금까지도 포스트모더니즘 건축의 교과서 같은 작품으로 회자되고 있다. 여기에서도 미래를 상징하는 레이트모더니즘 건축공간과 영화의 배경이 되는 로스앤젤레스의 역사적 랜드마크가 되는 건축들이 혼용되어 연출되었다. 그림 11-7은 〈블레이드 러너〉속 경찰서 장면으로서, 건물의 외관은 분명히 건물의 설비를 외부로 노출함으로써 기계미학적 분위기를 연출하는 레이트모더니즘 건축이지만, 내부는 그런 외부와는 전혀 상관없는 분위기가 감지된다.

사실 〈블레이드 러너〉속 경찰서 내부는 로스앤젤레스에 있는 유니언 스테이션(Union Station)이다(그림 11-8). 식민지 시대 양식의 유니언 스테이션 내부만을 경찰서 내부 공간으로 사용했다면 단순한 우연으로 볼 수 있지만 사실 이것은 포스트모더니즘 건축공간이 어떠한 것인가를 영화 전체에서 보여 주기 위한 작은 조각에 불과하다. 〈블레이드 러너〉의 중요한 장소 중 하나인 브

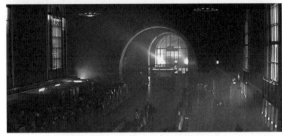

그림 11-7. 〈블레이드 러너〉 속 경찰서
그림 11-8. 유니언 스테이션 외부와 내부 ⓒ최효식

래드버리(Bradbury) 빌딩(그림 11-9)을 보면 비록 외부에 레이트모더니즘 건축처럼 기계 덕트 등을 덧붙여 놓았지만, 그 내부는 원래 그대로의 브래드버리 빌딩 내부(그림 11-10)를 그대로 활용하고 있다.

SF영화에서 로스앤젤레스에서 가장 오래된 브래드버리 빌딩이 무슨 의미가 있느냐고 반문할 수 있다. 그러나 포스트모더니즘 건축의 특성을 고려하면 이해할 여지가 생긴다. 〈블레이드 러너〉는 단순히 관객들에게 당시의 미래 시점인 2019년의 로스앤젤레스를 상상하게 만든 것이 아니라, 영화 속에서 그 시대를 현실적으로 느끼게 하기 위해서 로스앤젤레스의 다양한 공간을 켜켜이 쌓아 올려서 보여 준 것이다. 그러기 위해서는 브래드버리 같은 건물이 꼭 필요했다. 왜냐하면 브래드버리 빌딩은 모더니즘 건축이 그토록 단절하고 싶어 했던 과거 서양 전통건축의 끝자락에 놓여 있는 르네상스 양식을 참조한 근대건축이기 때문이다.

리들리 스콧이 〈블레이드 러너〉 속에 이러한 공간을 창조한 것은, 영화의 배경이 되는 로스앤젤레스가 역사성이 깊은 도시처럼 보이기를 원했기 때문인 것 같다. 1893년에 지은 브래드버리 빌딩이 로스앤젤레스에서 가장 오래된 건물이 될 수 있었던 것은 로스앤젤레스는 미국의 도시로서도, 그냥 서구의 도시로

그림 11-9. 〈블레이드 러너〉속 브래드버리 빌딩
그림 11-10. 브래드버리 빌딩 ⓒ최효식

서도 그 역사가 매우 짧기 때문이다. 원래 리들리는 그래도 미국에서 유서가 깊은 뉴욕과 시카고를 〈블레이드 러너〉에서 다루고 싶어 했지만, 당시 큰 호황을 누리고 있던 로스앤젤레스가 SF 속 미래도시에 어울린다고 판단한 제작사의 압력에 어쩔 수 없이 이 도시를 선택하게 된 것이었다.[3]

〈블레이드 러너〉는 레플리컨트(Replicant)라는 복제인간을 통해서, 인간의 기원에 대한 근원적 성찰이 영화의 주된 서사였다. 그렇기에 인간의 역사만큼 수천 년의 시간이 축적된 도시가 영화 속 공간의 배경이 되어야 한다고 리들리는 생각했고, 부족한 로스앤젤레스 도시의 역사를 영화제작 당시(1982년)가 아닌, 영화 속 시대인 2019년을 현재의 기준으로 삼아 더 만들어서 채워 넣어야 한다고 생각한 것 같다.

이에 브래드버리나 유니언 스테이션같이 로스앤젤레스의 짧은 도시 역사를 채워 줄 수 있는 역사적 랜드마크 건물들이 당연히 〈블레이드 러너〉 속 공간이 돼야 했고, 그것도 충분하지 않았기에, 고대 마야 건축의 모티브까지 더해서 2019년의 로스앤젤레스를 세계 어느 도시와 비교해도 오랜 역사를 가진 도시로 바꾸어 버렸다.

그 결과물이 레플리컨트를 제작한 타이렐 회사 본사(그림 11-11)와 주인공이 사는 아파트였다. 타이렐 본사는 고대 마야의 피

그림 11-11. 〈블레이드 러너〉 속 고대 마야 건축을 모티브로 한 건축
그림 11-12. 홀리호크 하우스 ⓒ최효식

라미드를 참고로 하여 제작한 것이고, 주인공의 아파트는 미국을 대표하는 모더니즘 건축가 프랭크 로이드 라이트(Frank Lloyd Wright)가 디자인한 에니스 하우스(Ennis House)에서 현지 촬영을 진행한 것이었다. 로스앤젤레스에 있는 에니스 하우스는 라이트가 고대 마야 건축에서 영감을 얻어 디자인한 것으로, 홀리호크 하우스(Hollyhock House, 그림 11-12)와 함께 로스앤젤레스를 대표하는 모더니즘 건축으로 현재 기념되고 있다. 이렇게 〈블레이드 러너〉는 고대 마야 건축에 대한 기억을 2019년 로스앤젤레스 도시에 이식함으로써, 로스앤젤레스는 인간의 기원과 레플리컨트의 기원을 교차 비교하는 데에 이상적인 영화 속 공간으로 거듭나게 되었다.

물론 박찬욱의 영화 속 포스트모더니즘이 〈블레이드 러너〉에서 가장 모더니즘적인 도시인 로스앤젤레스를 역사와 전통이 있는 도시로 바꾸는 포스트모더니즘적 접근방식과 같다고 볼 수는 없다. 〈블레이드 러너〉가 2019년에 실제로 존재하는 도시와 건축에 현실감을 주는 것과는 반대로 박찬욱의 영화들은 현실에 있을 것 같은 공간에서 현실감을 빼는 방향으로 영화 속 공간에 접근하는 것이 특징이다.

〈친절한 금자씨〉(2005)에서 그러한 특징이 여실히 잘 드러났다. 그림 11-13과 같이 마치 마법사의 무대와 같은 주인공의 거

그림 11-13. 〈친절한 금자씨〉 속 공간들

처, 1970~1980년대 한국 모더니즘 건축공간인 교도소, 그리고 1970~1980년대의 초등학교, 도저히 현실처럼 느껴지지 않는 화장실 등을 영화 속 공간으로 보여 줌으로써, 처절한 복수의 서사가 가져올 수 있는 현실성을 제거해 나가면서 일종의 환상적 공간을 창출했다.

이러한 방식은 포스트모더니즘 건축의 다양성 가운데 팝아트(Pop Art) 영역에 들어간다. 대표적 팝아트 예술가 톰 웨슬먼(Tom Wesselmann)의 〈Still Life #51〉(그림 11-14)을 보면 알 수 있듯이, 팝아트는 우리에게 익숙한 재료나 소재 등에 새로운 의미를 부여하는 방식으로 예술적 가치를 획득한다. 포스트모더니즘 건축에서도 팝아트와 같은 느낌을 추구하는 건축들이 있다. 연필을 닮아 펜슬타워(Pencil Tower)라고 불리는, 피트 블롬(Piet Blom)의 아파트(그림 11-15)가 대표적이다.

박찬욱은 이처럼 우리가 익히 알고 있는 일상의 공간들을 영화에서 새로운 의미를 부여함으로써 자신만의 환상 세계를 창출한 것이다.

그에 비해 김지운은 영화의 서사에 충실한 영화 속 공간을 만드는 데 집중한다. 〈조용한 가족〉 때에도 산장을 제작하여 영화의 서사에 충실하려고 했고, 그다음 작품인 〈반칙왕〉 때에는 주 배경이 되는 촬영장을 만들지 않았지만, 프로레슬링 경기장을

그림 11-14. 〈Still Life #51〉 ⓒ최효식
그림 11-15. 펜슬타워 ⓒ최효식

그림 11-16. 〈반칙왕〉 속 체육관과 경기장

주 무대로 활용함으로써 전작의 산장처럼 영화의 서사가 영화 속 공간과 밀착될 수 있도록 했다.

이러한 김지운 영화의 정점을 찍은 작품이 바로 〈장화, 홍련〉이다. 〈장화, 홍련〉은 공포영화로, 영화 속 공간에서 한국영화는 물론, 이 영화의 주 배경이 되는 일본식 가옥의 본고장인 일본의 어느 영화에서도 볼 수 없는 특별함이 있다.

특히 여기에 적용된 빅토리안 양식은 사실 디자인적으로 특정한 장식이나 형식이 있는 사조는 아니다. 다만 영국의 빅토리아 여왕이 영국을 통치한 시기였던 1800년대 중반과 후반에 어떤 하나의 형식에 치중되지 않고 다양한 형태의 디자인과 양식을 서로 접목하면서 새로운 디자인을 창출하고자 하는 영국과

그림 11-17. 미국 필라델피아 프레리 하우스의 내부 ⓒ최효식

미국의 자유로운 형식의 디자인을 통칭하는 것이 바로 빅토리안
양식이다. 하나로 묶을 수 없는 여러 디자인이 혼재되었음에도
빅토리안 양식으로 이 시대 디자인을 통칭할 수 있었던 것은 당
시 산업혁명의 성공으로 과거에는 손으로 만들어서 귀족에게만
허락되던 비싼 천과 여러 장식물의 가격이 하락하자, 중산층도
그 호사를 누리며 다양한 디자인을 시도할 수 있는 여건이 마련
되었기 때문이다.[4]

　앞에서 언급한 미국 필라델피아에 있는 프레리 하우스의 주
택 내부(그림 11-17)처럼 말이다. 이 주택의 외관은 그림 11-4와
같이 미국의 전형적인 프레리 하우스의 형식이지만, 내부는 다
양한 패턴의 벽지와 꾸밈이 많은 가구, 그리고 드레이퍼리 커튼

과 양탄자와 식탁보 등 빅토리아 시대를 연상하게 하는 직물을 아낌없이 사용함으로써 편안하고 아늑한 공간으로 연출되었다.

〈장화, 홍련〉의 주택에서도 이러한 빅토리안 양식의 특성들이 고스란히 드러난다. 〈장화, 홍련〉의 주 배경은 목조가구식 구조의 일본식 가옥(그림 11-18)인데, 내부는 전형적인 일본 전통주택의 모습(그림 11-19)이 아니다. 김지운은 〈장화, 홍련〉에서 다다미를 걷고, 바닥에 장마루를 깔고, 보통 황토로 마감되는 분할된 벽체에 패턴과 색깔이 다양한 섬유 벽지를 발라 영화 속 공간을 창출했다.

이러한 이국적 공간에 대한 김지운 감독의 집착은 〈좋은 놈, 나쁜 놈, 이상한 놈〉(2008)에서도 이어진다. 그림 11-20은 〈좋은 놈, 나쁜 놈, 이상한 놈〉에서 묘사된 빅토리안 양식의 기차 칸 내부, 1930년대 만주의 음식점과 주택 내부, 그리고 무국적 분위기의 마을이다.

이렇게 다양한 공간이 필요했던 것은 원래 〈좋은 놈, 나쁜 놈, 이상한 놈〉이 세르조 레오네 감독의 〈석양의 무법자(The Good, the bad, the Ugly)〉(1966)에 대한 오마주이기 때문이다. 세르조 레오네는 구로사와 아키라의 〈요짐보〉를 재제작하여 스파게티 웨스턴의 출발을 알린 감독이다. 여기서 또 하나 재미있는 사실은 세르조 레오네의 초기 스파게티 웨스턴 대부분이 실제로 미국이

그림 11-18. 〈장화, 홍련〉의 내외부 공간들
그림 11-19. 군산 신흥동 일본식 가옥의 내외부 ⓒ최효식

그림 11-20. 〈좋은 놈, 나쁜 놈, 이상한 놈〉 속 공간들

아니라 이탈리아 로마와 스페인에서 촬영되었다는 것이다. 그래서 이 영화들을 보면 실제로 미국 서부 같지만 미묘하게 이국적 감성이 공간에 녹아 있다.

김지운의 〈좋은 놈, 나쁜 놈, 이상한 놈〉도 〈석양의 무법자〉처럼 이국적 정서에 기대는 면이 있다. 〈좋은 놈, 나쁜 놈, 이상한 놈〉의 공간들은 1930년대 만주에 실재한 공간들에 대해 건축사적으로 고증되지 않은 채 만들어졌다. 도리어 〈석양의 무법자〉에서 보이는 미국 전통 서부극에서 벗어나 혼합된 측면을 극대화하는 데 초점을 맞추었다. 즉 〈조용한 가족〉에서 시작된 영화의 서사를 최대한 현실화할 수 있는 공간을 창출하는 데 목표를 둔 것이다. 그렇기에 김지운은 〈좋은 놈, 나쁜 놈, 이상한 놈〉에서 세 주인공의 성격을 가장 잘 살릴 수 있는 공간들을 나열하고 대치시키는 데 너무 많은 열정을 쏟아부었다.

그런데 반전은 김지운의 이러한 열정을 이어받은 작품이 박찬욱의 〈아가씨〉라는 것이다. 박찬욱은 〈아가씨〉에서 그림 11-21과 같이 1930년대 일제강점기의 한국 전통가옥, 일본 전통가옥의 내외부, 그리고 이 영화의 원작인 영국드라마 〈핑거스미스〉의 시대 배경인 빅토리아 시대 귀족 주택의 인테리어 공간까지 흡수하여 섞어 씀으로써, 그 시대의 사실적 배경을 완벽히 지워 버리고 영화의 서사에만 집중할 수 있게 했다. 그 독보적인

그림 11-21. ⟨아가씨⟩ 속 공간들

공간은 '〈8월의 크리스마스〉, 모더니즘 대 포스트모더니즘'에서도 언급했듯이 한국인 최초로 벌칸상을 받는 쾌거로 이어졌다. 그런데 정말 박찬욱은 초기 영화에서 추구한 시대성이 없는 다양한 공간을 모두 나열하는 방식을 〈아가씨〉에서 버렸을까?

한편, 김지운의 가장 최근작은 〈인랑〉(2018)으로, 〈공각기동대〉로 일본애니메이션계에서 한 획을 그은 오시이 마모루의 만화 《견랑전설(犬狼傳說)》을 바탕으로 만든 오키우라 히로유키(沖浦啓之)의 애니메이션 〈인랑(人狼)〉(1999)의 실사 작품이다. 일본조차 원작의 난해함, 지루하고 재미없음 때문에 실사화하지 않은 작품을 한국에서 실사화한다고 했을 때, 김지운이라는 명성과 이전의 작품에서 보여 준 독창적인 영화 속 공간들 덕분에 이 영화에 대한 기대가 높았다.

그런데 김지운은 〈인랑〉에서 애니메이션 〈인랑〉에 대한 빚을 갚는 데에만 너무 몰두했다. 애니메이션 〈인랑〉 속 공간에 대한 집착 때문에, 〈장화, 홍련〉이나 〈좋은 놈, 나쁜 놈, 이상한 놈〉에서 보여 준 이질적 공간을 혼합해 주인공들을 뒷받침하던 독창성이 〈인랑〉 어디에도 보이지 않았다.

박찬욱이 초기 영화들에서 보여 준 이질적인 공간의 나열과 대치들은 등장인물을 나열하고 대치하는 것과 같은 의미로 풀수 있을 것이다. 그에 비해서 김지운은 초기 영화부터 최대한 완

벽한 공간을 설정해 그 안에 등장인물들을 가두어 놓는 방식으로 서사를 진행했다.

어떻게 보면, 박찬욱도 김지운이 추구한 것과 유사하다고 볼 수 있다. 다만 박찬욱은 어느 정도에서 멈추었고, 김지운은 자신에게 주어진 상황에서 언제나 최선이고 완벽한 공간을 추구했다. 그렇기에 박찬욱은 〈아가씨〉에서 그 전작들을 넘어서 등장인물의 성격이 최대한 녹아든 공간들을 혼용할 수 있었다. 그에 비하여, 김지운은 각 영화를 제작하는 당시의 상황에 따라서 너무 좌지우지되는 경우가 많기에, 작품의 완성도가 들쑥날쑥해졌다.

그럼에도 현재 활동하는 감독 중, 동아시아에서 박찬욱과 김지운 감독만큼 영화 속 공간을 작품의 서사에서 활용하는 감독은 감히 없다고 말할 수 있다. 도리어 컴퓨터그래픽스 기술의 도입 이후 이제 달나라로 가는 할리우드의 대작 영화 속 공간들에 비해서도 이 두 감독의 영상 속 공간은 그 어떠한 편집이나 카메라워크를 뛰어넘는 독창성으로 돋보였다.

즉 박찬욱 감독과 김지운 감독의 영화에서 공간을 담는 방법은 할리우드의 편집기법과 앞에서 설명한 일본과 중국 등의 영화에 적용된 방법과 별반 차이가 없다는 것이다. 그런데도 이 두 감독은 영화의 서사에 상응하는 영화 속 공간을 작품마다 매번

달리 창출하면서, 영화가 종합예술이라는 것을 우리에게 상기하게 한다.

그래서 더욱더 박찬욱 감독과 김지운 감독이 펼치는 현대 한국영화의 포스트모더니즘 건축공간 경쟁이 영원했으면 한다. 비록 박찬욱 감독에 비해 김지운 감독은 부침을 겪기도 했지만, 이 두 감독이 추구하는 영화 속 포스트모더니즘 건축공간이 현대 한국영화가 일본과 중국, 더 나아가 미국과 서구의 영화와 차별화할 수 있는 핵심 동력이 되었기 때문이다.

그래서 머지않은 미래에 박찬욱 감독과 김지운 감독이 신작에서 또다시 펼칠 포스트모더니즘 건축공간의 경쟁에 관해 글을 쓰고 싶다. 그것은 건축을 공부한 사람으로서 21세기 새로운 건축에 대한 영감을 이 두 감독에게서 계속 얻어 내고 싶다는 작은 소망이기도 하다.

〈추격자〉,
달리는
공간

나홍진 감독의 〈추격자〉(2008)는 개봉 당시 전혀 주목되지 못한 영화였다. 그도 그럴 것이 나홍진은 어떤 영화의 제작진으로 참여해서 영화 경력을 쌓은 감독이 아니었기에, 〈추격자〉에는 당시 유행한 '유명 감독의 조감독 출신'이라는 영화 홍보문구조차 달 수 없었다. 그리고 주연을 맡은 배우들도 그때만 해도 2000년대를 이끈 최상급 배우들이 아니었고, 더욱이 '추격자'라는 영화제목조차 특별한 충격이 없었기에 그저 그런 B급 영화로 여겨졌다.

그런데 〈추격자〉는 청소년 관람 불가 등급으로 500만 명을 넘겨 흥행에 성공했을 뿐만 아니라, 평단의 극찬을 받았다. 사실 각본도 〈살인의 추억〉(2003) 이후 주목되기 시작한 연쇄살인마를 주인공으로 하는 줄거리에서 크게 벗어나지 않았고, 영화 속 공간도 허진호와 박기형이 〈8월의 크리스마스〉와 〈여고괴담〉에서 깔아 놓은 1970~1980년대 한국 모더니즘 건축공간의 흐름과

크게 다르지 않았다. 그럼에도 〈추격자〉의 공간은 기존 현대 한국영화에선 볼 수 없던 특별함으로 반짝거리고 있었다.

〈추격자〉의 공간에서 보이는 나홍진만의 특별함이 관객의 눈에 뜨인 것은 도리어 나홍진의 다음 영화인 〈황해〉(2010)에서 였다. 그것은 〈황해〉에서 그린 공간과 〈추격자〉에서 보여 준 공간이 확연히 다르기 때문이었다. 〈추격자〉는 영화제목 그대로 범인과 범인을 잡으려는 전직 형사의 추격 장면이 백미였다. 서울의 골목들을 누비면서 촬영된 〈추격자〉의 추격 장면(그림 12-1)은 그동안 정적으로 느껴진 현대 한국영화 속 공간에 활력을 불어넣었다. 〈황해〉 또한 그림 12-2와 같이 〈추격자〉만큼이나 추격 장면이 많지만, 〈추격자〉만큼 강한 인상을 주지 못했다. 〈추격자〉는 대부분 범인을 혼자 쫓는 장면이 많은데, 〈황해〉는 골목에서 나와 대로에서 하나를 여럿이 추격하고, 그것도 모자라서 자동차도 추격에 끼어든다. 이것이 단순히 전작을 디딤돌로 해서, 더 판을 키워서 끝을 보여 주고 싶었던 감독의 소망이 투영된 결과인지는 잘 모르겠다. 분명한 것은 관객의 반응은 감독의 소망과는 정반대로 갔다는 것이다.

〈추격자〉의 추격 장면을 관객이 새로이 느낀 것은 1997년 이후 현대 한국영화 속에 자리 잡은 1970~1980년대 한국 모더니즘 건축공간들이 지루하게 느껴질 때쯤, 달리는 두 사람을 따라

그림 12-1. 〈추격자〉 속 추격 장면
그림 12-2. 〈황해〉 속 추격 장면

익숙한 그 공간들도 달리기 시작했기 때문이다. 즉 영화든, 우리의 일상이든 간에 지극히 평범해 보이던 공간들이 나홍진의 영화 속에서 달라 보인 것이다.

〈추격자〉처럼 상자 형태에 페인트가 칠해졌거나 벽돌로 구성된 한국 모더니즘 건축공간 속에서 추격 장면을 처음 시도한 것은 봉준호 감독이다. 그의 데뷔작 〈플란다스의 개〉를 보면, 두 주인공이 개 한 마리 때문에 복도식 아파트에서 현실감 있는 추격 장면(그림 12-3)을 연출한다.

이러한 연출이 가능했던 것은 이 무렵 한국영화계에도 스테디 캠(Steady cam)이 도입된 덕분이다. 과거 움직이는 배우나 물체를 촬영할 때는 레일을 바닥에 설치해 트래킹했는데, 이는 카메라가 흔들리면서 초점이 흐려지는 것을 방지해 안정된 영상을 촬영할 수 있었다. 그런데 이는 촬영장소에 따라서 촬영할 수 없는 상황이 발생하기도 했고, 무엇보다도 배우를 따라 움직이는 것도 어려워 한계가 있었다.

〈플란다스의 개〉의 추격 장면은 스테디 캠의 도움이 없던 과거에는 절대로 촬영할 수 없는 장면이었다. 〈플란다스의 개〉 다음 작품이자, 봉준호 감독에게 큰 명성을 안겨 준 〈살인의 추억〉에도 스테디 캠을 활용한 추격 장면(그림 12-4)이 나온다.

이렇게 역동적인 추격 장면을 영화의 중요한 시퀀스로 사용

그림 12-3. 〈플란다스의 개〉 속 추격 장면
그림 12-4. 〈살인의 추억〉 속 추격 장면

그림 12-5. 〈트레인스포팅〉 속 추격 장면

하는 나라는 동아시아 영화계에서 한국밖에 없다. 사실 한국영
화에는 일본의 야쿠자나 사무라이 액션영화, 홍콩의 쿵후영화나
무협영화, 그리고 홍콩누아르와 같이 한국을 특정하는 장르 영
화가 없었다. 그렇기 때문에, 한국영화계는 스릴러나 범죄, 액션
영화에서 추격 장면을 적극적으로 활용해 한국영화만의 독특함
을 만들었다.

　범죄, 액션영화에서 추격 장면과 같이 카메라가 달리는 대표
적인 영화로 대니 보일(Danny Boyle)의 〈트레인스포팅(Trainspot-
ting)〉(1996)을 들 수 있다. 이 영화는 1997년 한국에서 개봉한 당
시 상당한 반향을 일으켰다. 〈트레인스포팅〉에서도 주인공들이
에든버러의 거리를 달리면서(그림 12-5), 자칫 건조해 보이는 공
간에 활력을 불어넣는다. 그러나 〈트레인스포팅〉은 물론이고,

봉준호의 달리는 공간도 나홍진의 〈추격자〉와는 전혀 다른 느낌이다. 심지어는 나홍진의 다른 작품인 〈황해〉와도 다르다.

그러면 〈추격자〉의 달리는 공간은 다른 영화들과 무엇이 다를까? 그것은 바로 〈추격자〉에서 달리는 공간은 평지가 아닌 언덕의 공간이라는 것이다. 한국의 도시들은 서울의 전경(그림 12-6)처럼, 동아시아의 다른 도시는 물론이고, 전 세계에서도 유례가 없는, 대부분 산에 둘러싸여 있다는 것이다. 그래서 〈추격자〉의 달리는 공간은 언덕의 골목(그림 12-7)에서 이루어진다.

도시 언덕의 골목을 이용해서 달리는 공간을 화면에 담는 것은 크게 두 가지 점에서 강점이 있다. 먼저 카메라의 길이 방향으로 공간을 담을 수 있기에 하나의 화면에 실제로 카메라를 좌우로 움직이는 것보다 더 많은 것을 담을 수 있다.

그러나 허우샤오셴과 에드워드 양과 같은 타이완 뉴웨이브 영화 속 공간의 특징만으로, 〈추격자〉의 달리는 공간을 설명하는 데에는 한계가 있다. 〈고령가 소년 살인사건〉에서 에드워드 양이 활용한 방식을 살펴보면, 그림 12-8과 같이 카메라는 고정된 상태로 배우들이 움직이기에 배우들의 위치가 정확하지 않으면, 시퀀스가 이루어질 수 없다. 〈추격자〉는 카메라도 배우의 움직임에 따라서 같이 움직이기 때문에 에드워드 양이 사용한 롱숏의 카메라워크를 적용했을 때는 서사 자체가 성립할 수 없다.

그림 12-6. 서울의 전경 ⓒ최효식
그림 12-7. 〈추격자〉 속 언덕의 공간

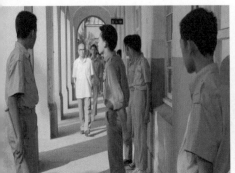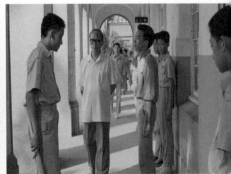

그림 12-8. 〈고령가 소년 살인사건〉 속 공간들

이것은 평지에서 촬영하는 경우이고, 만일 경사지에서 촬영하면
이야기는 완전히 달라진다.

그림 12-9는 평지와 경사지에서 공간이 종렬로 깊이 배치되
었을 때, 어떻게 화면에서 재현되는지를 그림으로 나타낸 것이
다. 그림 12-9-㉮와 그림 12-9-㉯는 타이완 뉴웨이브 감독들이
롱숏으로 카메라 앞에 종렬로 공간을 깊게 배치한 경우다. 이 경
우는 그림 12-9-㉯에서 알 수 있듯이, 영상 속에 담은 공간에서
배우 ①과 ②가 겹친다. 이에 에드워드 양은 그림 12-8처럼 배
우들의 동선이 겹치지 않게 화면 속 공간을 분할해 이에 따라 배
우의 동선을 계획했다.

그에 비해 경사지에서 촬영한 경우(그림 12-9-㉰, 그림 12-9-㉱)

㉑ 평지에서 카메라 앞 깊이 종렬 공간 배치

㉯ 평지에서 카메라 앞 깊이 종렬 공간 배치를
활용한 영상 속 공간

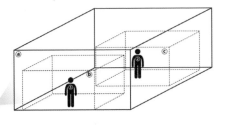

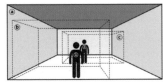

㉰ 경사지에서 카메라 앞 깊이 종렬 공간 배치

㉱ 경사지에서 카메라 앞 깊이 종렬 공간 배치를
활용한 영상 속 공간

그림 12-9. 평지와 경사지의 영화 속 공간 배치 비교 ⓒ최효식

를 보면, 경사 덕분에 롱숏에서 카메라 속 공간이 좌우로 확장될 뿐만 아니라, 위아래로도 넓어진다. 이에 그림 12-1과 그림 12-10처럼 배우 ①과 ②가 카메라 앞에서 전혀 겹치지 않게 긴박감이 넘치는 추격 장면을 연출할 수 있었다.

〈추격자〉의 달리는 장면은 여기에서 멈추지 않고, 경사지를 활용한 롱숏의 공간적 배치뿐만 아니라, 수많은 컷이 인서트 편집(insert editing)이 되어 시퀀스의 전체 서사를 완성한다. 〈추격자〉의 계단 추격 장면(그림 12-11)은 하나의 계단을 뛰어올라가는 장면일 뿐인데, 4대 이상의 위치가 다른 카메라로 촬영된 컷을 이어 붙여서 추격의 긴장감을 극대화했다. 그리고 곧바로 범인을 붙잡아 난투를 벌이는 장면(그림 12-10)이 나오는데, 이 난투 장면은 앞선 장면들에 비해서 긴 호흡으로 화면에 담겼다. 이러한 완급 조절이 가능했던 것은 달리는 공간이 바로 언덕의 골목에서 이루어졌기 때문이다.

그에 비해 〈황해〉는 쫓고 쫓기는 관계가 일대다수이기 때문에 〈추격자〉의 언덕 대신 대부분 평지에서 추격 장면(그림 12-2)이 촬영되었다. 거기에다 〈추격자〉의 골목과 달리 추격이 벌어지는 거리의 폭이 넓어서, 한 화면에 거리의 모습을 다 담을 수 없었다. 그래서 〈황해〉는 〈추격자〉처럼 달리는 거리가 화면에 담기지 않고, 추격하는 자들과 도망가는 자의 모습만 보일 뿐이다. 이러

그림 12-10. 〈추격자〉 속 난투 장면
그림 12-11. 〈추격자〉 속 계단 추격 장면

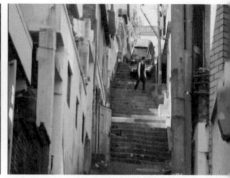

그림 12-12. 〈용의자〉의 자동차 추격 장면

한 차이가 〈추격자〉에서 느껴지는 긴박감을 〈황해〉에서 혼란으로 바꾼 것이다. 이를 보완하기 위해서 〈황해〉에는 자동차 추격 장면도 더해지지만, 이 또한 〈추격자〉의 추격 장면만큼 압도적인 몰입감을 주지 못했다.

〈추격자〉의 추격 장면을 한 층 더 발전시킨 것은 나홍진이 아닌 다른 감독의 손에서 벌어졌다. 원신연은 〈용의자〉(2013)에서 사람 대신 차로 골목에서 추격하는 장면(그림 12-12)을 연출했다. 이 연출 또한 다양한 시점에서 촬영된 컷을 편집해서 전체 시퀀스를 계획했고, 그에 맞춰 때로는 스테디 캠으로, 때로는 롱숏으로 촬영하고, 드론을 이용한 항공촬영도 곁들여서, 〈추격자〉의 달리는 공간을 한층 더 발전시켰다.

하지만 〈황해〉가 나홍진의 작품활동에서 의미가 없지는 않다. 〈황해〉의 가치도 그다음 작품인 〈곡성〉(2016)이 공개되면서, 다시 한번 주목해 볼 필요가 생겼다. 〈곡성〉은 제목에서도 알 수 있듯이 도시가 배경인 전작들과 달리 시골이 영화의 배경이다. 그림 12-13은 〈곡성〉의 주요 배경이 되는 공간들이다. 여기에서 보여 주는 공간들이 현대 한국영화가 추구하는 1970~1980년대의 한국 모더니즘 건축공간인가에 대해서는 여러 가지로 고찰해 볼 필요가 있다. 그것은 이 영화의 배경 공간들이 과거의 유물이 아닌 현실의 모습일 수 있기 때문이다.

이를 판단하기 위해서 우리는 다시 〈황해〉를 돌아봐야 한다. 그림 12-14는 〈황해〉에서 배경으로 나오는 중국 옌벤의 공간들이고, 그림 12-15는 주인공이 한국에서 바라보는 도시 풍경과 그가 머무는 공간이다. 〈황해〉의 배경 공간들은 이렇게 우리의 1970~1980년대를 연상하게 하는 옌벤과 21세기로 넘어온 서울을 대비하면서도, 결국 소외된 자들의 공간은 나라를 떠나서 크게 다르지 않다는 의미로 구성되었다. 어떻게 현대 한국영화에서 계속 사용된 1970~1980년대 한국 모더니즘 건축공간들이 이러한 계층적 의미를 획득했을까?

〈황해〉가 개봉한 그해에는 전례 없이 잔인한 한국영화가 넘쳐났다. 2010년에 청소년 관람 불가 등급으로 잔혹한 영화의 첫 장

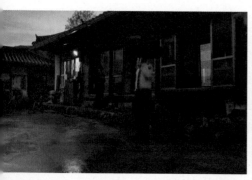

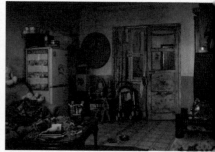

그림 12-13. 〈곡성〉 속 배경 공간들
그림 12-14. 〈황해〉 속 중국 옌볜의 배경 공간들
그림 12-15. 〈황해〉 속 한국 배경 공간들

을 연 작품은 이정범 감독의 〈아저씨〉였다. 〈아저씨〉에는 기존의 현대 한국영화에서 자주 활용된 1970~1980년대 한국 모더니즘 건축공간이 그대로 영화의 배경이 되었다(그림 12-16). 그에 비해 며칠 뒤에 개봉한 김지운 감독의 〈악마를 보았다〉는 〈황해〉와 마찬가지로 21세기 서울의 모습과 비닐하우스를 개조한 연쇄살인범의 집이 대비를 이룬다(그림 12-17).

그러나 〈아저씨〉나 〈악마를 보았다〉에서 보이는 1970~1980년대 한국 모더니즘 공간들은 우리의 일상 공간이 아닌 현실과 동떨어진 어떤 다른 세상처럼 묘사되었다. 그것은 이 영화들의 잔혹성과도 연관이 있을 것 같다. 이러한 끔찍한 범죄자들이 우리의 일상 공간을 같이 공유한다는 상상을 굳이 관객에게 심어 줄 필요는 없을 테니까.

그런데 〈황해〉의 공간들은 우리 일상에서 그렇게 멀지 않았다. 물론 옌볜의 조선족들이 주인공인 영화의 서사가 어느 정도 현실성을 떨어뜨리기도 했지만, 그럼에도 나홍진은 〈황해〉를 통해서 〈추격자〉에서 보여 준 낯섦보다는 익숙함을 선택한 것으로 볼 수 있다. 그렇기에 〈곡성〉의 주요 배경인 공간들(그림 12-13)에서, 현대 한국영화들의 비현실적 모더니즘 건축공간의 맥락에서 벗어나, 현실 공간의 지역성을 현실적으로 가져오기 위한 노력이 엿보인다.

그림 12-16. 〈아저씨〉의 배경 공간들
그림 12-17. 〈악마를 보았다〉의 배경 공간들

그림 12-18은 영화의 중반에 등장하는 산속 도로를 차가 지나가는 장면이다. 이 장면은 산속 굽잇길을 항공촬영한 컷과 자동차가 그 굽잇길을 타이어가 찢어질 듯한 소리를 내면서 지나가는 것을 촬영한 컷과 자동차 운전자의 얼굴을 촬영한 컷이 교차되면서 하나의 시퀀스를 구성한다. 〈곡성〉의 많은 부분이 산속에서 촬영되었다. 그래서 그전까지 나홍진 하면 떠오르는 추격 장면은 거의 나오지 않는다. 대신 시퀀스 하나(그림 12-18)가 그에 못지않은 긴장감을 자아내는데, 그것으로 바로 일상 공간을 현실이 아닌, 신이 사는 무속의 세계(그림 12-19)로 바꾸어 버렸기 때문이다.

나홍진 감독의 이러한 변화에는 〈황해〉까지 기존의 필름 카메라로 촬영하다가, 〈곡성〉부터 디지털시네마 카메라로 촬영한 것이 그 요인이 될 수 있다. 〈곡성〉의 촬영감독 홍경표는 기존의 필름 영화보다 디지털 영화가 후반작업(post-production)이 쉬웠기에, 기획 단계에서 치밀히 촬영 동선이나 조명, 색 등을 정하기보다 현장의 상황에 따라 결정할 수 있었다고 했다.[5] 이러한 후반작업의 기술이 〈추격자〉나 〈황해〉의 영화 속 공간의 비현실성을 조금 더 우리 곁으로 가져올 수 있었다.

나홍진 감독은 〈곡성〉에서 하나의 공간을 앞부분과 뒷부분에서 서로 다른 모습으로 보여 줌으로써 현실과 무속 세계의 이중성을 구현했지만, 그 이후의 한국 영화감독들은 〈황해〉에서 보

그림 12-18. 〈곡성〉의 산속 도로 장면
그림 12-19. 〈곡성〉의 변화된 배경 공간들

인 두 세계의 대비로 현실과 범죄가 벌어지는 세계를 분리하는 방식을 채택한다.

2017년에 먼저 개봉한 〈청년경찰〉에서 김주환 감독은 〈황해〉처럼 일상 공간과 범죄가 벌어지는 공간을 대비했고(그림 12-20), 이후 개봉한 〈범죄도시〉에서 강윤성 감독도 같은 방식을 취했다(그림 12-21). 그런데 문제는 중국 교포들이 머무는 지역의 공간들이 1997년 이후 현대 한국영화에서 계속 등장한 1970~1980년대 한국 모더니즘 건축공간들이라는 것이다.

1997년에도 20~30년 전 공간이었는데, 〈청년경찰〉과 〈범죄도시〉가 개봉한 2017년도에는 1997년보다도 20년이 더 흐른 곳이었다. 1997년 이후 서울 도시의 발전은 정치적·경제적인 문제 등으로 1997년 이전만큼 고도 성장하지 못했다. 도리어 1997년 이후의 서울의 언덕 골목길(그림 12-22)과 서울의 시장길(그림 12-23)은 21세기로 나아가는 서울의 일부 지역과 상대적으로 공간에서 차이가 벌어졌다.

이러한 서울의 모습을 여실히 보여 주는 곳이 세운대림상가에서 바라본 전경(그림 12-24)이다. 한때 천만 명이 넘은 서울의 인구는 이제 그 밑으로 떨어졌고, 눈부시던 서울의 발전도 이제는 더디어졌다. 그리고 TV 방송이나 영화에서 항상 범죄가 일어나는 지역으로 등장하는 을지로 상가는 여전히 서울의 한복판을

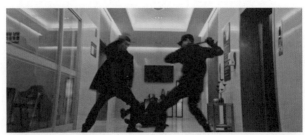

그림 12-20. 〈청년경찰〉 배경 공간
그림 12-21. 〈범죄도시〉 배경 공간

그림 12-22. 현재의 서울 언덕 골목길 ©최효식
그림 12-23. 현재의 서울 시장길 ©최효식
그림 12-24. 대림상가 옥상에서 보이는 전경 ©최효식
그림 12-25. 을지로 상가 전경 ©최효식

차지하고 있다(그림 12-25).

즉 1997년부터 현대 한국영화에서 등장한 1970~1980년대 한국 모더니즘 건축공간은 역동적인 한국 배우의 연기와 감독의 연출에 부합하는 공간이었다. 그런데 2023년에는 1970~1980년대 한국 모더니즘 건축공간은 발전하는 21세기 한국 현대 사회에서 뒤처지고 낙후된 공간으로 등장한다.

나홍진 감독이 〈황해〉에서 2010년 서울의 모습을 그림 12-15와 같이 대비해서 화면에 담은 것을, 현대 한국영화 속 공간의 성격이 바뀔 것을 예견한 것이라 생각하지 않는다. 만일 〈곡성〉이후 다음 작품에서 도시를 배경으로 연출한다면 〈황해〉의 공간들이 재평가될 기회를 얻겠지만, 왠지 〈곡성〉처럼 한 공간의 이중적인 모습을 연출하는 데 더 중점을 두지 않을까 짐작한다.

그런데 좀 다른 이야기인데, 현대 한국영화의 달리는 공간이 가능했던 것은 건강한 배우들 덕분이 아닌가도 싶다. 유독 한국 배우들은 같은 동아시아권 배우들보다 잘 달린다. 달리는 공간을 찍기 위해서는 배우는 적게는 몇 번, 많게는 수십 번의 달리는 장면을 연기해야 하는데, 한국 배우들은 그 달리는 연기를 소화해 낸다는 것이다. 현대 한국영화의 달리는 공간은 감독이 아니라 배우한테 더 고마워해야 하는 게 아닐까 싶다.

〈광해, 왕이 된 남자〉, 우물마루의 귀환

한국영화계에 사극 열풍을 불러일으킨 것은 영화가 아니라 사실 TV 드라마였다. 21세기에 막 들어간 2000년에 방송이 시작된 〈태조 왕건〉이 그 열풍의 시초였다. 물론 그 이전에 이성계와 이방원의 이야기를 다룬 대하드라마 〈용의 눈물〉이 공전의 히트를 거둔 것이 그 밑거름이 되었지만, 당시 민속촌에서 대부분 촬영된 이전 사극드라마와는 달리 〈태조 왕건〉은 드라마 전용 촬영장을 지어서 고려시대를 재현했다.

〈태조 왕건〉 촬영장은 드라마의 성공으로 많은 관광객을 불러들이는 명소가 되어 지역의 경제를 활성화하는 새로운 모형이 되었다. 그에 따라 지금까지 여러 지자체는 영화나 드라마를 위해 제작된 촬영장을 지역의 관광자원으로 활용하기 위해 전국에 꽤 많은 사극 관련 전용 촬영장을 세웠다. 하지만 한국 사극영화에서 풀어야 할 공간은 촬영장의 규모나 숫자에 따르는 것이 아

그림 13-1. 〈태조 왕건〉 촬영장 ⓒ최효식

니라, 촬영장을 통해서 한국 전통건축만의 공간적 특성이나 아름다움을 어떻게 충분히 표현하느냐 하는 것이다.

　한국영화의 중흥기인 1997년 이전에 제작된 사극영화에는 대부분 한계가 있었다. 먼저 한국 전통건축을 배경으로 하는 영화는 대부분 TV 드라마 〈전설의 고향〉의 영향을 받은 공포영화거나, 왕실을 배경으로 하는 사극드라마의 범주에서 크게 벗어나지 않았기에, 내부 공간은 실내 촬영장 위주였고 외부 공간은 민속촌이라든지 쉽게 접근할 수 있는 조선시대 궁궐 정도였다. 하지만 서울에 남아 있는 조선시대 궁궐은 경복궁, 창덕궁, 창경궁, 덕수궁 4곳으로 모두 외부 공간을 촬영하는 데는 한계가 있

었다. 먼저 과거에 경복궁 홍례문(興禮門) 위치에 조선총독부가 위치했었기에 카메라로 담을 수 있는 공간에 한계가 있었고, 창덕궁은 일제강점기와 독재정권 시기 제한적으로 개방했기에 드라마나 사극영화를 촬영하는 데 한계가 있었으며, 창경궁은 조선시대 정궁으로 지어진 것이 아니었기에 조선시대 왕궁을 표현하기에는 무리가 있었다. 그리고 덕수궁 또한 일제강점기에 규모가 축소된 데다, 근대건축인 석조전 등이 자리하고 있어 조선시대를 표현하는 공간으로 삼기에는 어려움이 있었다.

하지만 앞서 언급한 바와 같이 이러한 한계 이전에, 영화를 제작하는 기획의 문제로 한국 전통 사극영화 제작진은 건축에 대해 고증하기보다는 신속히 영화를 촬영하는 데만 방점을 찍었다. 즉 1997년 이전의 한국 전통 사극영화 제작진은 영화의 서사에 적합한 한국 전통 건축공간을 찾는 시도조차 거의 하지 않았다는 것이다. 그런 점에서 홍콩 무협영화의 전설이었던 후진취안 감독이 한국에서 촬영한 〈공산영우〉와 〈산중전기〉는 우리에게 반성의 기회를 주는 작품이다.

그림 13-2와 그림 13-3은 〈공산영우〉와 〈산중전기〉에서 배경이 된 대표적인 한국 전통건축들이다. 〈공산영우〉는 불국사와 종묘(그림 13-2), 〈산중전기〉는 경복궁의 향원정과 향교(그림 13-3) 등이 영화 속 배경 공간으로 활용됐고, 이외에도 수원화성과 해

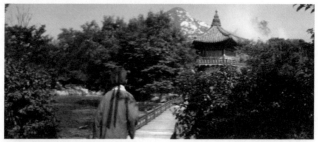

그림 13-2. 〈공산영우〉 속 공간들
그림 13-3. 〈산중전기〉 속 공간들

인사와 행단을 비롯한 중요한 한국 전통건축의 외부는 물론이고 내부도 촬영 장소로 활용되었다.

〈공산영우〉와 〈산중전기〉는 100퍼센트 한국에서 촬영된 작품으로, 이들 영화는 한국 전통건축에 조금만 관심을 두고 있는 사람이라면 누구나 알 수 있듯이, 여기저기 한국 전통건축이 짜 깁기되어 하나의 공간처럼 활용됐다. 예를 들어 〈공산영우〉에는 해인사 일주문으로 들어가서 불국사 청운교를 올라가면 종묘 정전이 나온다. 이러한 공간적 선택은 한국 전통건축으로써 중국 전통건축이 가지고 있는 공간적 특성을 보여 주고 싶었던 후진 취안만의 고민이 섞인 결과일 수 있다. 하지만 그것은 후진취안만의 생각이고, 한국 전통건축의 시각에서 보자면 정말 어이없는 공간적 배합이라고 할 수 있다.

다만 지금 1997년 이전 한국의 사극영화에서 이 정도로 다채롭게 한국 전통건축이 공간적 배경으로 사용된 영화가 있냐고 자문한다면, 한국영화계는 입을 다물어야 한다. 물론 분명히 불국사, 종묘, 경복궁 등을 배경으로 촬영한 한국 사극영화들도 있을 것이다. 하지만 우리가 그 영화가 어떤 영화고, 그 영화 속 한국 전통건축을 영화의 서사에 어떻게 사용했는지 알 수 있는 기록조차 없는 것도 현실이다.

한국 전통 건축공간의 특성을 영화의 서사에 잘 활용한 영화

그림 13-4. 〈서편제〉 속 누마루　　　　그림 13-5. 함양 정여창 고택 사랑채
　　　　　　　　　　　　　　　　　　ⓒ최효식

　가 1997년 이전에 없었던 것은 아니다. 바로, 한국영화 사상 첫 공식 관객 100만을 넘은 〈서편제〉(1993)가 있다. 비록 사극영화는 아니지만, 〈서편제〉 속에는 한국 전통주택만이 가지고 있는 공간적 특성을 활용한 장면들이 자주 나온다.

　그림 13-4는 〈서편제〉 속 누마루 공간이다. 한국 고택의 사랑채는 폐쇄적인 안채와는 다르게 개방적인 구성을 보여 주는, 한국 전통건축에서만 자랑할 수 있는 공간이다. 대표적 한국 전통 사랑채 누마루로 정여창 고택(그림 13-5)이 있다. 이처럼 〈서편제〉는 곳곳에서 한국 전통건축의 공간적 특성이 영화의 서사에 활용되었지만, 앞서 언급한 것처럼 이 영화는 전통 사극영화는

아니다.

1997년 이후 한국 전통 사극영화의 부활을 알린 것은 이준익 감독의 〈왕의 남자〉(2005)라고 할 수 있다. 이준익 감독은 2003년에 삼국시대를 배경으로 하는 코미디 사극영화인 〈황산벌〉로 큰 성공을 거두었지만, 이 영화에서 삼국시대의 전통건축을 제대로 재현하지 못했다. 하지만 〈왕의 남자〉는 달랐다. 이준익은 〈왕의 남자〉에서 새로 완성된 부안영상테마파크의 조선시대 궁궐을 적절히 활용해, 연산군 시대의 조선 건축을 영상 속에 담고자 노력했다. 그림 13-6은 〈왕의 남자〉에 등장하는 창덕궁 인정전인데, 그림 13-7의 부안영상테마파크에 재현된 인정전 세트에 경복궁 근정전 월대를 참고로 변형을 주어서 임진왜란 전에 불태워져 사라진 인정전을 영화에 담아낸 것은 그런 노력 중 하나다.

무엇보다도 상찬해야 할 것은 〈왕의 남자〉에서 임금과 관련한 공간의 내부 바닥을 우물마루(그림 13-8)로 표현했다는 점이다. 그 이전 한국 궁궐이 나오는 영화나 드라마는 임금이 사용하는 공간을 보통 사대부 양반가의 바닥인 장판지 마감으로 표현했는데, 실제로 조선시대 궁궐은 창덕궁 대조전(그림 13-9)처럼 우물마루로 내부 바닥을 마감했다. 즉 조선시대 임금은 난방 방식으로 한국이 자랑하는 온돌 방식으로 난방을 채택하지 않았다는 것이다.

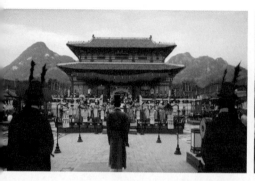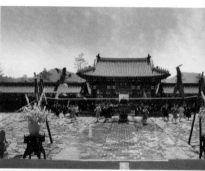

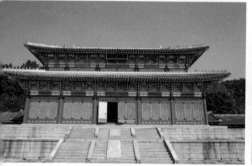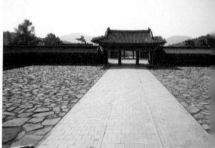

그림 13-6. 〈왕의 남자〉 속 인정전
그림 13-7. 부안영상테마파크의 조선 궁궐 야외 촬영장 ⓒ최효식

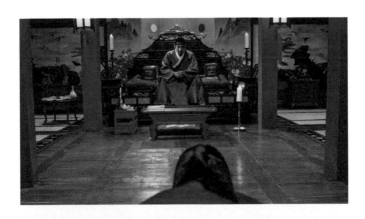

그림 13-8. 〈왕의 남자〉 속 우물마루
그림 13-9. 창덕궁 대조전의 우물마루 ©최효식

한국 전통주택이 일본과 중국 주택과 가장 큰 차이를 보이는 점은 난방되는 공간과 마룻바닥의 높이가 같다는 것이다. 이것은 한국 전통주택의 공간적 성격을 결정하는 데 큰 영향을 주었다. 그림 13-10은 남산한옥마을에 옮겨 놓은 옥인동 윤씨 가옥의 안방과 대청으로서, 온돌이 놓인 안방과 대청의 높이가 같다. 이렇게 온돌로 바닥을 구성하기 위해서는 아궁이 공간과 굴뚝도 있어야 하고, 대청이 들어가 안방과 건넌방은 온돌이 연결되지 않는다. 옥인동 윤씨 가옥에서 살펴보면, 안방은 부엌의 아궁이가 온돌과 연결되어 있고(그림 13-11), 건넌방은 온돌 아궁이와 굴뚝을 따로 만들어서 별도로 난방을 했다. 한국 전통주택은 목조 가구식 구조로 벽이 힘을 받지 않아서 한 공간을 넓게 쓸 수 있지만, 이러한 온돌 난방 방식 때문에 어쩔 수 없이 기둥으로 이루어진 칸(間)을 내부 공간으로 사용해 일본과 중국의 전통건축보다는 내부 공간이 작았다.

반면 궁궐의 임금이 사용하는 공간은 바닥 난방을 온돌로 사용하지 않기 때문에 양반이나 평민 주택보다 내부 공간을 크고 넓게 사용할 수 있는 장점이 있다. 그런 조선 궁궐의 특성을 이준익은 〈왕의 남자〉에서 조선시대 궁궐의 내부 공간을 다양하게 활용하는 방법으로 보여 주었다. 그런데 그 방법들이 한국 전통건축의 특성을 드러낼 수 있을 정도로 적합하게 사용되었는지

그림 13-10. 옥인동 윤씨 가옥 안방과
대청 ©최효식

그림 13-11. 옥인동 윤씨 가옥 부엌
©최효식

의문을 제기할 수 있다.

　이준익은 〈왕의 남자〉에서 목조가구식 구조에서 하중을 받는
기둥이 만드는 공간에 미세기를 설치해 여닫음으로써 오픈 스페
이스와 프라이빗 스페이스를 만드는 방식을 보여 준다(그림 13-
12). 한국 전통주택은 물론이고 궁궐에서도 이와 같은 공간구성
방식을 사용한 것도 사실이기는 하나, 이는 일본 전통주택의 특
성과도 겹치기에 한옥만의 공간의 미라고 하기는 어렵다.

　그런 의미에서 이재용 감독이 〈스캔들: 조선남녀상열지사〉
(2003)에서 한국 전통 건축공간의 특성이 무엇인지에 대해 고민
한 흔적들이 보인다. 그림 13-13과 그림 13-14는 〈스캔들〉에서

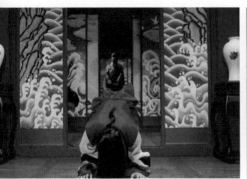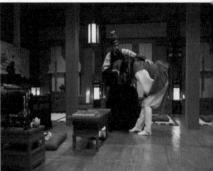

그림 13-12. 〈왕의 남자〉 속 오픈 스페이스

툇마루를 활용하는 장면이다. 조선의 주택에서 툇마루는 공간을 구성하는 방법에서 매우 중요하다. 보통 대부분 조선시대의 반가는 한 칸으로 구성되는 방의 크기를 두 칸으로 키워서 온돌을 활용하는 데에 바닥 난방의 한계가 있기에 반 칸 정도를 보통 옆으로 늘리는데, 그 남은 공간을 채우기 위해서 툇마루 공간을 채택하고 있다. 이에 복도(그림 13-13)가 형성되기는 하나, 실제로 복도로 사용되기보다는 내부가 되는 방과 외부 마당과의 경계 지역(그림 13-14)으로 활용되는 경우가 더 많았다.

〈스캔들〉에서 또 하나 주목할 만한 것은 누마루의 활용이다. 남산한옥마을에 있는 제기동 해풍부원군(海豊府院君) 윤택영(尹澤榮) 재실(齋室)의 누마루(그림 13-15)를 보면, 조선시대 누마루는

그림 13-13. 〈스캔들〉 속 툇마루 공간 활용 1　　　그림 13-14. 〈스캔들〉 속 툇마루 공간 활용 2

지면의 습기를 피하고 통풍이 잘되도록 방이나 마루보다 한 층 높게 구성되었다. 그래서 누마루에 앉아 있으면 마당에 있는 사람보다 시선이 더 높아진다. 그러한 누마루의 특성이 〈스캔들〉의 그림 13-16과 같은 장면에서 서사에 적절히 사용되었다.

　〈스캔들〉에서 한국 전통건축의 공간 수법이 사용된 강릉 선교장의 활래정(그림 13-17)을 참조한 공간(그림 13-18)이 나온다. 그런데 그림 13-18처럼 여성들의 공간으로 추정되는 공간에 누마루를 세우고 연못을 만드는 것은 조선시대에는 있을 수 없는 일이다. 그러나 프랑스 소설《위험한 관계(Les Liaisons dangereuses)》(1782)가 〈스캔들〉의 원작인 데다 조선시대를 배경으로 각색되었기에 여성의 공간에 대한 설정이 더 필요했을 것으로 생각한다.

그림 13-15. 윤택영 재실의 누마루 ⓒ최효식
그림 13-16. 〈스캔들〉 속 누마루
그림 13-17. 강릉 선교장 활래정 ⓒ최효식
그림 13-18. 〈스캔들〉 속 누마루 공간

〈스캔들〉과 〈왕의 남자〉는 어찌 되었든 1997년 이후 한국 사극영화에서 한국 전통 건축공간을 어떤 식으로 활용해야 하는지를 다양한 접근으로 보여 준 작품이다. 이후 등장한 〈음란서생〉(2006), 〈방자전〉(2010), 〈후궁: 제왕의 첩〉(2012)과 같은 일종의 퓨전사극에서 그동안 접해 보지 못한 영화 속 한국 전통 건축공간에 대한 신기원이 펼쳐졌다.

김대우 감독은 〈음란서생〉에서 궁궐 속 공간을 재해석해 시대마다 다른 한국 전통 건축구조나 장식 요소들을 혼용함으로써 (그림 13-19), 향후 한국 퓨전사극의 발전 가능성을 열었다. 그러면서도 〈음란서생〉에 등장하는 봉화 충재 권벌 종가 주택 가운데 청암정과 그 앞에 있는 별채의 공간적 특성을 화면에서 잘 살렸다(그림 13-20). 청암정과 별채의 공간구성에서 재미있는 점은 별채에 그림 13-22와 같이 청암정 방향으로 판문과 방문 등이 설치돼 있어서 청암정이 바로 보이지 않는다는 것이다. 한국 전통건축 중, 유학을 중요시하는 사대부들은 때때로 가장 좋은 풍경이 되는 위치에 건물을 지어도 의외로 마루 등의 위치에서 그 풍경을 감상하지 못하게 가로막는 경우들이 있다. 이와 유사한 경우로 소쇄원의 제월당이 있다.

소쇄원 제월당(그림 13-23)을 보면, 정면을 보았을 때, 왼쪽에 온돌방이 배치되어 있다. 그런데 실제로 이 제월당의 위치에서

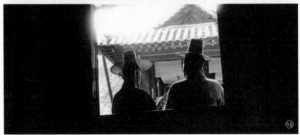

그림 13-19. 〈음란서생〉에서 재해석된 궁궐 속 공간
그림 13-20. 〈음란서생〉 속 청암정과 별채

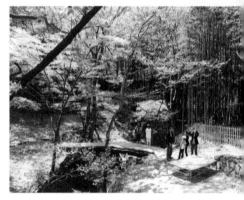

그림 13-21. 충재고택 청암정 ⓒ최효식
그림 13-22. 충재고택 별채 ⓒ최효식
그림 13-23. 소쇄원의 제월당 ⓒ최효식
그림 13-24. 제월당의 온돌방에서 보이는 풍경 ⓒ최효식

가장 풍경이 좋은 방향은 제월당 온돌방(그림 13-24) 쪽이다. 그래서 제월당 대청에서는 그림 13-24의 풍경이 보이지 않는다. 이는 유학 공부를 하는 데 좋은 풍경으로 방해받지 않기 위한 조선 양반가 주택의 공간 배치 특성 중 하나다.

청암정 앞 별채의 마루도 이와 같은 공간적 특성이 있는데, 이는 〈음란서생〉에서 열려 있는 판문을 통해서 보이는 청암정의 모습(그림 13-20-㉯)에서 확인할 수 있다.

김대우 감독은 다음 작품인 〈방자전〉에서, 좌식 생활이 기본적으로 이루어지는 한국 전통 건축공간에 탁자와 의자를 배치해 입식의 공간으로 전환했다(그림 13-25). 이것도 퓨전사극에서 한 번 시도해 볼 가치가 있다.

퓨전사극 가운데 한국 전통건축을 가장 새로이 변용한 작품은 김대승 감독의 〈후궁〉이라고 할 수 있다. 그림 13-26은 〈후궁〉에서 임금이 정사를 돌보는 정전의 내부 공간이다. 이 공간은 한국 전통 건축공간에 대한 재해석을 통해 〈후궁〉 이전은 물론이고 2023년에 이르기까지 우리가 한 번도 경험해 본 적 없는 파격적 공간을 경험하게 한다. 한국 전통건축의 목조가구식 구조를 단순화해 가운데 부분의 천장은 낮추고, 그 천장 둘레로 외부의 빛이 들어오게 한 이 공간은 한국 전통건축을 활용한 현대건축에도 그대로 적용할 수 있을 만큼 콘셉트가 대단히 강한 공

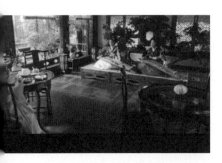
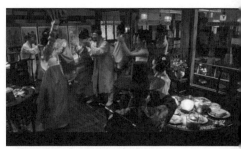
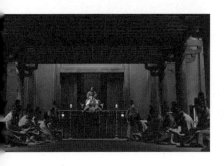
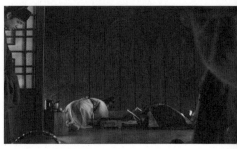

그림 13-25. 〈방자전〉 속 입식 공간
그림 13-26. 〈후궁〉 속 정전 내부
그림 13-27. 〈후궁〉 속 임금 침전

간이다. 김대승 감독은 〈후궁〉에 등장하는 궁궐의 다른 공간들을 기존의 목조기둥과 상인방, 중인방, 하인방으로 분할되는 한국 전통건축의 벽 대신, 판벽으로 구성해 절제된 현대 미니멀리즘적 공간을 선보였다(그림 13-27).

여기서 안타까운 점은 이렇게 새로운 내부 공간에 비해서 〈후궁〉의 외부 공간들은 기존 사극영화에서 보이는 공간과 큰 차이가 없다는 것이다. 보통의 사극영화들에서 활용된 실제 궁궐이나 궁궐 촬영장으로 외부 공간이 채워지면서, 내부 공간과 연속성이 느껴지지 않는다.

그런 의미에서 보면, 추창민 감독의 〈광해, 왕이 된 남자〉(2012)는 사극영화로서 건축에 대한 고증이 잘 이루어진 공간, 그에 더해 한국 전통건축에 대한 재해석으로 새로이 보여 주는 공간이 적절히 균형을 이룬 영화라고 볼 수 있다. 〈광해〉에서 임금의 침전(그림 13-28)은 크기나 공간구성 및 장식에서 경복궁 강녕전(그림 13-29)을 참고해 만들었음을 대번에 알 수 있다.

그런데 사실 〈광해〉에서 가장 놀라운 것은 그림 13-30과 같은 공간이다. 이 공간은 경회루 누마루 공간(그림 13-31)을 참고한 것으로, 추창민 감독은 전통건축에 대해 고증한 데다 영화적 창의성을 더해 한국 전통건축의 다양한 발전 가능성을 살펴볼 기회를 제공했다.

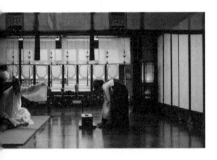

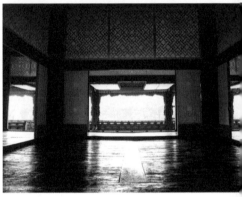

그림 13-28. 〈광해〉 속 임금 침전
그림 13-29. 경복궁 강녕전 내부 ⓒ최효식
그림 13-30. 〈광해〉 속 공간
그림 13-31. 경복궁 경회루 ⓒ최효식

그림 13-30의 공간에서 가장 가치 있는 것은 바로 들어열개가 내부 공간의 장식처럼 활용되었다는 것이다. 일본과 중국의 전통건축에도 경복궁 강녕전이나 경회루처럼 오픈 스페이스를 구성하는 수법이 있다. 그런데 한국 전통건축은 다른 나라와 달리 들어열개가 활용된다. 특히 그 들어열개가 일본과 중국의 경우에는 문을 보통 하나만 들어 올리는데, 한국 전통건축의 경우는 강녕전, 경회루 들어열개(그림 13-32)와 남산한옥마을 옥인동 윤씨가옥 들어열개(그림 13-33)처럼, 분합문, 그러니까 현대로 말하자면 접이문을 두 짝 이상으로 둘씩 접어서 걸어 올린다.

〈광해〉에서 또 주목해야 할 것은 외부 공간이다. 안타깝게도 〈광해〉 또한 문화재 보호를 위해 경복궁과 창덕궁에서 각 하루씩 이틀밖에 촬영할 수 없었다고 한다.[6] 그래서 부안영상테마파크의 경복궁과 창덕궁 촬영장에서 촬영됐다. 그림 13-34처럼 인정전도 활용하고, 현재 광해군 시대의 침전이 알려지지 않아, 그림 13-35를 보면 알 수 있듯이 경복궁 강녕전에서 촬영한 후 현존하는 창덕궁의 임금 침전인 희정당으로 현판의 글자를 바꾸어 나름대로 외부 공간의 연속성을 지키려는 노력을 보여 주었다.

〈광해〉는 1997년 이후 변화된 21세기 현대 한국영화에서 사극영화가 나아가야 할 길을 보여 주었다. 그러나 그 이후 전통사

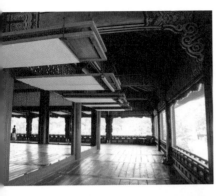

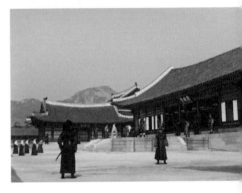

그림 13-32. 경회루 들어열개 ⓒ최효식
그림 13-33. 옥인동 윤씨가옥 들어열개 ⓒ최효식
그림 13-34. 〈광해〉 속 인정전
그림 13-35. 〈광해〉 속 희정당

극이든, 퓨전사극이든 간에 〈광해〉는 물론이고, 그 이전의 〈스캔들〉, 〈음란서생〉 등에서 보인 한국 전통건축만의 특성과 이를 활용한 창의적인 변용을 뛰어넘는 영화가 나오지 않고 있다. 또 대부분의 사극영화가 조선시대를 배경으로 한다는 것도 문제다.

물론 현재 고려시대의 건축에 대한 고증이 매우 부족한 것도 현실이다. 한반도에서 벌어진 많은 전화로 고려시대에 지어진 건축도 손에 꼽을 정도로만 전해지기에, 이를 영화에서 재현하는 데에는 많은 어려움이 있다. 하지만 한국영화에도 컴퓨터그래픽스 기술이 본격적으로 도입되어 도리어 영화적 상상력이 건축에 대한 고증의 한계를 메워 줄 수 있는 하나의 돌파구가 되어 주었다.

그 사례가 김광식 감독의 〈안시성〉(2018)이다. 김광식은 〈안시성〉에서 컴퓨터그래픽스 기술과 촬영장을 활용해, 고구려 안시성을 재현했다(그림 13-36). 그런데 내부 촬영 공간(그림 13-37)을 보면, 건축에 대한 고증이 제대로 이루어지지 않았다는 평가를 피하려고 안전한 선택을 했음을 눈치챌 수 있다. 안시성주의 공간임에도, 기와 대신 너와로 지붕을 올렸고, 내부 공간도 마치 유목민의 게르를 연상하게 했다.

그런데 고구려 시대의 벽화를 보아도, 중요한 건물이나 귀족의 주택에는 기와를 사용했고, 좌식보다는 입식 생활의 흔적들

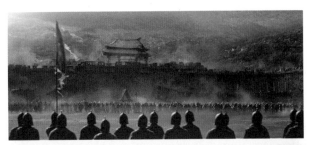

그림 13-36. 〈안시성〉에서 재현된 안시성
그림 13-37. 〈안시성〉 속 안시성 내부 공간

이 보이는데, 〈안시성〉에서 안시성주의 공간은 영화적 상상력이 전혀 과감하지 못했다는 점에서 아쉬움이 남는다. '〈붉은 수수밭〉, 죽의 장막 속 은폐된 공간들'에서 언급한 장이머우의 〈영웅〉처럼 전통건축에 대한 고증을 거의 무시한 공간을 한국영화에서 보고자 하는 것은 아니다. 다만 관객에게 한국 전통건축의 확장 가능성을 영화에서 접할 수 있게, 때때로 건축에 대한 고증에 그렇게까지 얽매일 필요가 있느냐는 것이다.

그러나 앞으로 한국 전통건축을 배경으로 하는 영화를 제작하려는 이들에게 바라는 것은 아직도 한국영화에 담기지 않은 소중한 건축자산을 보고 싶은 것이다.

창덕궁 부용지(그림 13-38)에 있는 주합루(그림 13-39)를 올라가본 적이 있다. 밑에서 바라본 창덕궁 부용지도 한국 전통건축을 대표하는 명경이다. 그러나 이 풍경 역시 그때 주합루에서 내려다본 부용지의 풍경에는 상대가 되지 못한다. 이러한 차이는 한국 전통건축에 대한 가장 큰 오해에서 비롯된다. 한국 전통건축은 어느 장소를 개발하여 그곳에 건물을 짓는 것이 아니라, 가장 적합한 장소에 건물을 두는 것이다. 그런데 우리는 한국 전통건축 답사를 가면, 그 건물만 보지 그곳에서 바라보는 시선에 대해서는 잊어버리는 경우가 다반사다.

그림 13-40은 부석사의 안양루다. 한국에 몇 남아 있지 않은

그림 13-38. 창덕궁 부용지 ©최효식
그림 13-39. 창덕궁 주합루 ©최효식
그림 13-40. 부석사 안양루 ©최효식
그림 13-41. 부석사 안양루에서 보이는 전경 ©최효식

고려시대 사찰인 부석사 답사를 가면 모두 건물을 보고 걸어 올라가지, 그 전각들이 담고 있는 시선에 대해서는 잊어버린다. 어쩌면 부석사에서 가장 아름다운 한국 전통 공간은 안양루나 무량수전과 같은 것이 아니라, 자연을 최대한 손상하지 않고, 그 산세와 대지에 순응하면서 창조해 낸, 부석사 안양루가 품고 있는 풍경(그림 13-41)이 아닐까 싶다. 그리고 영화가 한국 전통건축만의 그 아름다움을 우리의 눈앞에 바로 가져다주는 역할을 맡아주었으면 더 행복할 것 같다.

〈바닷마을 다이어리〉,
만화 속
공간

21세기 일본영화계에서 대세는 애니메이션이다. 2020년 코로나바이러스감염증-19의 세계적 유행으로 일본은 물론이고 전 세계 영화산업이 막대한 타격을 입은 현실에서도, 2001년 일본에서 역대 흥행수입 1위를 기록한 미야자키 하야오(宮崎駿)의 〈센과 치히로의 행방불명(千と千尋の神隠し)〉을 20년 만에 〈귀멸의 칼날: 무한열차편(鬼滅の刃: 無限列車編)〉(2020)이 뛰어넘은 것만 봐도7 일본영화계에서 애니메이션이 차지하는 비중이 얼마만큼인지 알 수 있다. 애니메이션이 역대 영화 흥행수익에서 대부분 상위를 차지하는 국가는 전 세계에서 일본이 유일하다. 그만큼 일본인의 만화와 애니메이션에 대한 사랑과 역량은 대단하다.

그렇기에 최근 일본영화계에는 만화를 원작으로 하는 TV 만화나 애니메이션을 제작하고, 또 이를 다시 실사판으로 제작하

는 사례가 급증하고 있다. 애니매이션을 실사판으로 제작하는 데는 컴퓨터그래픽스 기술로 만화 캐릭터나 현실에 존재하지 않는 공간 등을 구현하는 것은 필수다. 그래서 〈테라포마스(テラフォーマーズ)〉(2016)에서 이상 변이한 바퀴벌레와 화성을 구현하기도 하고(그림 14-1), 〈강철의 연금술사(鋼の錬金術師)〉(2017)에서 갑옷을 입은 캐릭터를 구현하기도 한다(그림 14-2).

이러한 일본영화계의 특성에 주목했는지, 전 세계의 영화와 드라마 제작물을 집어삼키고 있는 OTT(Over The Top) 즉 인터넷동영상서비스 플랫폼 넷플릭스는 일본 애니메이션을 적극 수용하는 것은 물론이고, 일본 애니메이션의 실사판을 제작하는 데도 투자하고 있다. 그 대표가 바로 〈강철의 연금술사〉다.

일본영화계의 이러한 변화에 대해서 다양한 시선과 우려가 있을 수 있겠지만, 이 또한 현실이라고 하면 이를 받아들이고, 그 변화를 발전으로 이끌 수 있는 다각적인 노력이 뒤따르면 된다. 그런 차원에서 고레에다 히로카즈(是枝裕和)의 〈바닷마을 다이어리〉는 논할 거리가 많다.

21세기에 일본영화계에서 활동하는 영화인 중에서 과거 화려했던 구로사와 아키라, 이마무라 쇼헤이와 같은 세계적 대가의 명성을 잇고 있는 감독은 고레에다가 유일할 것이다. 그런데 일본인이 아닌 외국의 관객은 〈바닷마을 다이어리〉와 관련한 중요

그림 14-1. 〈테라포마스〉 속 컴퓨터그래픽스 캐릭터
그림 14-2. 〈강철의 연금술사〉 속 컴퓨터그래픽스 캐릭터

그림 14-3. 〈공기인형〉 속 공간들

한 사실 두 가지를 모른 채 감상한다.

하나는 이 영화가 만화를 원작으로 하는 실사판 작품이라는 사실이다. 다른 하나는 더 재미있는 이야기이지만, 〈바닷마을 다이어리〉의 감독이 칸영화제에서 황금종려상과 심사위원상을 휩쓴 세계적 감독인 고레에다라는 사실이다. 이는 〈바닷마을 다이어리〉에는 지금의 고레에다를 있게 해 준 전작 영화의 특성들이 뚜렷이 보이지 않기 때문이다.

〈바닷마을 다이어리〉 이전에 만화를 원작으로 하는 고레에다의 영화로 한국 배우 배두나가 주연한 〈공기인형(空氣人形)〉(2009)이 있다. 고레에다는 코다 요시이에(業田良家)의 단편 만화인 《고다철학당(ゴーダ哲學堂)》을 영화로 만들면서, 전작에서 보

여 준 다큐멘터리 촬영기법이나, 오즈 야스지로와 같은 이전 시대의 일본 영화감독들의 양식에서 탈피한 모습을 보였다.

무엇보다도 〈공기인형〉에는 고레에다의 다른 영화보다 역동적인 면이 있다. 물론 그것이 아주 미미하기는 하지만, 그의 전작들과 달리 배우들의 연기에 따라서 카메라를 살짝살짝 돌리거나 이동하면서 촬영했다. 그리고 가장 큰 차이는 그의 이전 다른 어떤 영화들보다 전형적인 일본 현대도시를 화면에 많이 담았다는 것이다(그림 14-3).

이전의 영화에서 고레에다는 영화 속 공간을 철저히 미장센을 완성하는 소도구로 활용했다. 고레에다의 장편 극영화 데뷔작 〈환상의 빛(幻の光)〉(1995)은 오즈의 흑백영화를 그대로 컬러화한 것이라고 해도 무방할 정도로 오즈에 대한 오마주가 철철 넘치는 영화였다.

먼저 〈환상의 빛〉에서 실내나 여러 배우가 앉아 있는 장면(그림 14-4)을 보면 〈동경 이야기〉에서 다다미숏의 인물 배치(그림 14-5)를 그대로 가져다 썼다. 거기에 더해 고레에다는 〈동경 이야기〉에 등장하는 공간 배치를 활용하기 위해서, 〈동경 이야기〉의 원룸 공간(그림 14-6)과 유사한 구조의 공간(그림 14-7)을 〈환상의 빛〉에서 활용했다.

외부 공간에 대해서는 오즈의 영화에서 참조할 것이 부족하

그림 14-4. 〈환상의 빛〉 속 다다미숏
그림 14-5. 〈동경 이야기〉 속 다다미숏
그림 14-6. 〈동경 이야기〉 속 원룸 공간
그림 14-7. 〈환상의 빛〉 속 원룸 공간

그림 14-8. 〈고령가 소년
살인사건〉 속 외부 대화 장면

그림 14-9. 〈환상의 빛〉 속 외부 대화
장면

기에, 오즈의 영화문법을 재해석해 발전시킨 타이완 뉴웨이브
감독들의 외부 공간 활용법에 대해 오마주를 했다. 롱숏을 선호
한 여러 타이완 감독 중 특히 에드워드 양이 〈고령가 소년 살인
사건〉에서 활용한 공간 촬영 방식을 〈환상의 빛〉에서 적극 사용
한다.

　'〈비정성시〉, 시간이 멈춘 그곳'에서 언급했듯이 에드워드 양
이 〈고령가 소년 살인사건〉에서 배우 간의 대화 장면에서도 클
로즈업숏의 교차편집 없이 카메라를 고정한 롱숏으로 하나의 장
면에 담은 것(그림 14-8)처럼 고레에다 또한 〈환상의 빛〉에서 대
부분의 외부 대화 장면을 롱숏을 활용한 시퀀스로 담았다(그림
14-9).

　어떤 관점에서 보면, 데뷔작에서 역대 동아시아 영화 거장들

그림 14-10. 〈환상의 빛〉 속 롱테이크 장면

의 작품들에 대해 표절에 가까운 오마주를 할 수밖에 없었던 것
은 고레에다가 기존의 일본영화계에서 성장한 감독이 아니기 때
문이다. 그렇기에 고레에다는 처음으로 자신의 영화를 만들면서
어쩔 수 없이 참고 작품에 의존할 수밖에는 없었을 것이다. 하지
만 다른 영화의 장점만을 모은다고 해서 절대 명작이 탄생할 수
없다. 그림 14-10은 〈환상의 빛〉에 있는 롱테이크 장면이다. 해
변 마을에서 현지 촬영한 이 장면들은 고레에다가 정확히 화면
에 담을 수 있는 자연의 모습을 계산해 배우들의 동선을 계획한
시퀀스로서, 타이완 영화감독들 특유의 롱숏 촬영기법의 장면을
구성하지 않고, 자연 자체를 분할해 고레에다만의 영상언어로
승화했다.

오즈와 에드워드와 같은 대가를 고레에다가 재해석한 〈환상

의 빛〉은 평단에서 좋은 평가를 받았기에, 고레에다의 다음 작품
은 〈환상의 빛〉과 같은 형식일 것으로 여겨졌지만, 고레에다는
의외로 두 번째 작품 〈원더풀 라이프(ワンダフルライフ)〉(1998)에서
다큐멘터리 촬영기법을 도입함으로써 〈환상의 빛〉과 차별화를
꾀한다. 독립영화로서 일본뿐만 아니라, 국제적으로도 인정을
받은 〈원더풀 라이프〉는 〈환상의 빛〉과 달리, 각본과 편집에도
고레에다가 참여함으로써 자신만의 영화형식을 추구했다.

고레에다가 〈원더풀 라이프〉에서 다큐멘터리 촬영기법을 도
입한 것과 관련해, 그가 영화감독 이전에 TV 다큐멘터리 감독으
로 활동한 경력을 생각해 보면, 도리어 〈환상의 빛〉에서 그런 다
큐멘터리 촬영기법을 보여 주지 않은 사실이 더 의외라고 할 수
있다. 그런데 〈원더풀 라이프〉를 보면, 고레에다는 선택한 촬영
환경에 대한 이해가 대단히 높은 감독이라는 것을 단번에 알 수
있다. 그 예로 〈원더풀 라이프〉의 주 배경인 폐교의 옥상에 천창
이 있는데, 이를 서사에 적절히 사용하는 장면(그림 14-11)들이 나
온다.

현대건축, 특히 모더니즘 건축을 이끈 건축가들은 천창에 대
해서 많이 고민했다. 고민의 주된 이유는 천창을 내부 채광을 위
한 목적으로 설치하지만, 단순히 빛을 투과하게 하는 것을 넘어
서 어떠한 시각적이고 공간적인 의미를 부여하기 위해서 여러

그림 14-11. 〈원더풀 라이프〉 속 폐교 천창 장면
그림 14-12. 유니티 템플 ⓒ최효식
그림 14-13. 〈원더풀 라이프〉 속 폐교 천장 그림

가지 시도를 하고 싶었다는 것이다. 그중에 미국의 모더니즘 건축을 대표하는 프랭크 로이드 라이트가 있었다. 라이트의 대표작 중 하나인 유니티 템플(Unity Temple) 천창(그림 14-12) 유리에 라이트는 자신이 특허받은 프리즘 글래스 타일을 이용해서 일정한 형태를 만듦으로써 채광 이외에 마치 모더니즘 회화를 천장에 걸어 놓은 것과 같은 효과를 유도했다.

고레에다 또한 천창을 하늘에 걸려 있는 그림처럼 활용한다. 〈원더풀 라이프〉에서 건물 천창으로 보이는 달(그림 14-13)이 실제로는 천창으로 들어오는 햇빛을 가리는 그림이었다는 것으로 나중에 밝혀지면서, 〈원더풀 라이프〉가 저승에 가기 전 머무는 림보에서 벌어지는 이야기일 수도 있지만, 다른 한편으로는 잘 만들어진 페이크 다큐멘터리도 될 수 있다는 이중성을 띠는 작품임을 알려 주었다.

물론 고레에다가 모더니즘 건축의 특성을 활용할 수 있을 정도로 건축공간에 대한 이해가 높은 감독이라고는 생각하지 않는다. 다만 자신에게 주어진 환경 또는 선택한 공간들의 장점을 직감적으로 파악하고, 이를 영화문법에 활용할 수 있는 능력을 갖춘 최고의 감독이라는 것은 부정할 수 없다.

〈환상의 빛〉과 전혀 다른 〈원더풀 라이프〉의 다큐멘터리 촬영 기법은 고레에다를 세계적 감독의 반열에 오르게 한 〈아무도 모

그림 14-14. 〈디스턴스〉 속 핸드헬드 촬영 장면

른다(誰も知らない)〉(2004)에서 이어진다. 〈아무도 모른다〉 이전에 〈디스턴스(ディスタンス)〉(2001)에서 고레에다는 1995년 도쿄 지하철 전동차 안에서 벌어진 옴진리교 독가스 살포 사건을 다루었는데, 현실에서 벌어진 사건을 소재로 했기 때문에 다큐멘터리 촬영기법이 더 필요했다. 이에 그림 14-14에서 알 수 있듯이 일본영화로서는 드물게 핸드헬드숏이 삽입되어 〈디스턴스〉를 보는 관객이 실제 그 공간에 있는 것 같은 느낌을 주었다.[8]

〈원더풀 라이프〉와 〈디스턴스〉를 거치면서 고레에다는 초기의 〈환상의 빛〉과 같은 형식의 영화와 다큐멘터리의 감성을 결합해 자신만의 영화형식을 확립하고 싶었던 것 같다. 그것은 〈아무도 모른다〉를 보면 알 수 있다. 〈환상의 빛〉에서 보이는 정(靜)

의 느낌과 〈디스턴스〉 등에서 보인 동(動)의 느낌이 〈아무도 모른다〉에서 적절히 배합되면서, 어머니에게 버려진 아이들의 삶이 아이들의 자연스러운 행동으로 영화의 서사를 정확히 보여 주었다.

그래서 고레에다는 〈아무도 모른다〉에서 아이들이 버려진 아파트와 그 주변 공간들을 반복해서 보여 주면서 그 공간들에서 벌어지는 배우들 동선의 변화와 시간의 흐름을 관객이 실감할 수 있게 〈아무도 모른다〉에 최대한 담으려고 노력한다. 그림 14-15는 아이들이 사는 아파트의 내부 공간으로, 처음에는 베란다에 나가지도 못하던 아이들이 시간이 지남에 따라, 결국 베란다에 나가면서 점점 아이들이 위험에 빠질 것임을 보여 주고, 그림 14-16 또한 영화의 서사가 바뀌는 시점에 계단을 올라가고 내려가는 배우들과 연기가 바뀌면서 아이들의 삶이 어떻게 변화되는지 공간을 통해 보여 준다.

그런 의미에서 고레에다는 일본 현실의 건축과 도시공간을 영화에 가장 잘 담는 일본 영화감독이라고 할 수 있다. 그렇기에 유난히 고레에다의 영화에 나오는 공간들을 그를 좋아하는 팬들이 주목하며 관광명소가 되었는데, 그중 대표적인 곳이 바로 〈바닷마을 다이어리〉의 촬영지 가마쿠라다.

가마쿠라(그림 14-17)는 도쿄 근교의 해변 도시로 사실 〈바닷마

을 다이어리〉 이전에도 도쿄 근처의 관광지로서 영화와 드라마, 그리고 만화 등에서 자주 소비되는 지역이었다. 그렇기에 기존에 소비된 가마쿠라의 이미지를 그대로 담아도 되지만, 고레에다는 그동안 동아시아 거장들의 영상미학을 자신의 것으로 발전시킨 데서 한 발짝 더 나아가, 자신만의 방식을 하나 더 만들어낸다. 그것은 바로 카메라를 아주 미묘하게 움직이면서 촬영하는 것이다.

그림 14-18과 그림 14-19와 같이, 〈공기인형〉과 〈바닷마을 다이어리〉의 실내 공간 촬영에서 배우들의 연기와 동선이 더 잘 보이게 카메라를 살짝살짝 움직였음을 알 수 있다. 고레에다의 촬영방식이 이렇게 변한 것은 영화의 디지털 기술과 스테디 캠의 기술이 발달한 결과일 것이다. 고레에다가 이러한 방법을 선택하고 발전시킨 것은 〈공기인형〉과 〈바닷마을 다이어리〉가 만화를 원작으로 하기에 좀 더 역동성을 부여하고 싶은 마음이 투영된 것일 수도 있다.

그 결과 진정한 고레에다 방식의 영상미학을 완성했다고 볼 수 있다. 그래서 〈바닷마을 다이어리〉는 너무 잔잔해서 어떤 긴장감도 없을 것 같은 서사지만 영화를 감상하면 이상하게 역동성을 느낄 수 있다. 이러한 촬영방식을 〈공기인형〉 이후에도 적용했는데, 한국에서 고레에다의 인기를 한층 더 올려 준 〈그렇게

그림 14-15. 〈아무도 모른다〉 속 아파트 내부
그림 14-16. 〈아무도 모른다〉 속 계단

그림 14-17. 가마쿠라 전경 ⓒ최효식

아버지가 된다(そして父になる)〉(2013)에서다. 〈그렇게 아버지가 된다〉에서 고레에다는 그림 14-20과 같이 내부는 물론이고 그림 14-21처럼 외부 촬영에서도 카메라의 시점을 살짝살짝 움직이는 시도를 한다.

고레에다는 이러한 방식이 영화에서 배우들의 연기와 동선을 잘 보여 준다고 어느 정도 확신한 것 같다. 그렇기에 외부 공간에서도 같은 방식을 사용한 것으로 보인다. 그래서인지 고레에다의 전 작품을 통틀어서 21세기 일본의 현대건축과 도시공간을 가장 사실적으로 화면에 담은 영화가 〈그렇게 아버지가 된다〉라고 할 수 있다. 하지만 어떤 이유인지, 다음 작품인 〈바닷마을 다이어리〉의 외부 공간에서는 이 방법을 사용하지 않았다.

이렇게 외부 공간에서 카메라 시점을 살짝 이동하는 것이 효과적이지 않을 수도 있다고 고레에다는 판단했을 수도 있다. 사실 이렇게 카메라의 시점을 살짝 이동하는 것은 고레에다의 후배인 이와이 슌지가 이미 〈하나와 앨리스〉의 아주 일부 장면(그림 14-22)에서 이미 사용하고 있었다. 비록 〈하나와 앨리스〉가 만화를 원작으로 하는 영화는 아니지만, 이 영화의 전체적 감성은 소녀 취향의 만화와 같은 정서가 지배적이기에, 여기서 착안하여 고레에다가 〈공기인형〉에서 이러한 방식을 처음 시도했을 수도 있고, 이러한 장면을 촬영할 수 있는 카메라 시스템이 본격적

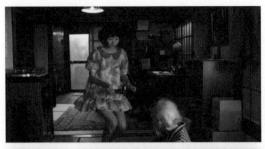
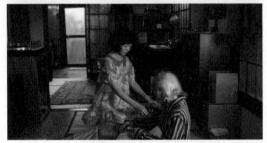
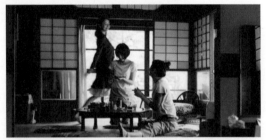
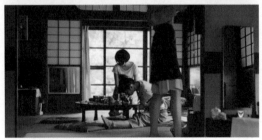

그림 14-18. 〈공기인형〉 속 카메라 시점 이동
그림 14-19. 〈바닷마을 다이어리〉 속 카메라 시점 이동

그림 14-20. 〈그렇게 아버지가 된다〉 속 실내 공간 카메라 시점 이동
그림 14-21. 〈그렇게 아버지가 된다〉 속 외부 공간 카메라 시점 이동

그림 14-22. 〈하나와 앨리스〉 속 카메라 시점 이동
그림 14-23. 〈어느 가족〉 속 주 배경이 되는 주택 공간

으로 일본에서 정착되어 이를 〈공기인형〉에서 적용했을 수도 있다. 그러나 결국 고레에다는 〈바닷마을 다이어리〉 이후 내부든 외부든 간에 영화 내에서 카메라의 시점을 살짝 움직여서 시퀀스와 관련한 요소들이 화면 내 공간을 미묘하게 확대하여 확장된 공간 속에서 유입되는 요소들이 어떠한 의미나 상징성을 가지는 방식을 더 이상 취하지 않는다.

그리고 고레에다에게 감독으로서 최고의 영예를 안겨 준 〈어느 가족(万引き家族)〉(2018)은 필름으로 촬영된 〈아무도 모른다〉까지의 고레에다 작품을 보는 것 같은 느낌을 느끼게 한다. 영화 감독으로 데뷔한 지 20년이 지난 시점에 연출한 이 작품에서 고레에다는 더 심해진 현대 일본 사회의 양극화를 작품에 담는 데 가장 적합한 촬영방식이 〈아무도 모른다〉 시절의 그것이라고 판단한 것 같다.

〈어느 가족〉의 주 배경인 주택(그림 14-23)을 통해, 전통적인 가족이 해체되고 유사 가족 구성원이 생활하는 공간들을 현실적이면서도 다른 정서를 불러일으킬 수 있는 방식으로 영화 속 공간을 구성하였다. 그런 차원에서 보면, 고레에다 또한 리안과 마찬가지로 주어진 환경에서 가장 적합한 방식으로 촬영하고 편집함으로써 가장 최선의 결과를 끌어낼 수 있는 21세기에 몇 되지 않는 거장 중 하나임이 분명하다.

최근에 고레에다는 일본영화계를 벗어나 다른 나라의 제작진이나 배우들과 함께 자신의 영화 경력을 넓히고 있다. 그 영화들이 바로 〈파비안느에 관한 진실(La vérité)〉(2019)과 〈브로커(Broker)〉(2022)다.

〈바닷마을 다이어리〉에서 주 배경인 주택(그림 14-24)을 고레에다는 정말 잘 만든 일본 애니메이션에서나 나올 법한 공간으로 탈바꿈했다. 그런 의미에서 〈그렇게 아버지가 된다〉와 〈어느 가족〉을 보면 아마 21세기에 일본인이 살아가는 현실의 공간을 영화의 서사에 맞는 공간으로 가장 잘 담은 감독으로 고레에다는 타의 추종을 불허한다.

그래서 일본이 아닌 공간에서 일본인이 아닌 배우 및 제작진과 작업한 결과물인 〈파비안느에 관한 진실〉과 〈브로커〉에 대해 기대가 컸다. 그 기대에는 일본 이외의 공간에서도 고레에다의 방식이 충분히 적용될 수 있을 것인가 하는 의구심도 포함했다. 그런데 외국 제작진과 처음으로 협업했기 때문인지, 고레에다가 선택한 것은 새로운 도전보다는 안전이었다. 그래서 〈파비안느에 관한 진실〉과 〈브로커〉에는 이전 작품들의 익숙한 흔적들이 곳곳에서 발견된다.

〈파비안느에 관한 진실〉에는 고레에다가 애착하는 계단 장면은 나오지 않는다. 대신 〈원더풀 라이프〉와 〈바닷마을 다이어

그림 14-24. 〈바닷마을 다이어리〉 속 주 배경이 되는 주택 공간

그림 14-25. 〈파비안느에 관한 진실〉 실내 촬영장 촬영 장면
그림 14-26. 〈원더풀 라이프〉 속 영화 실내 촬영장 촬영 장면
그림 14-27. 〈파비안느에 관한 진실〉의 주 배경이 되는 주택 공간

리〉의 흔적들이 조금씩 보인다. 그림 14-25는 〈파비안느에 관한 진실〉의 실내 촬영장 촬영 장면으로, 이 영화의 액자식 구성을 공간으로 구현해서 보여 주었다. 이 장면은 이미 〈원더풀 라이프〉에서 여러 영혼의 사연들을 재연하는 실내 촬영장 촬영 장면(그림 14-26)을 다시 활용한 것이다. 그리고 〈파비안느에 관한 진실〉의 주택 공간(그림 14-27)은 〈바닷마을 다이어리〉의 주택 공간(그림 14-24)을 연상하게 하는 카메라 시각과 공간 활용들이 엿보인다.

〈브로커〉에는 고레에다의 계단 장면(그림 14-28)이 몇몇 신에서 반복되고, 노골적으로 이전 작품들의 공간구성을 복제했다. 일종의 로드무비로서의 〈브로커〉에서 다른 점이 있다면 그림 14-29처럼 자동차 전면 유리창으로 보이는 한국 거리의 풍경을 지속해서 보여 주는 정도다. 하지만 이러한 차이점에는 좋은 점수를 줄 수 없을 것 같다. 그것은 자동차 유리창으로 비치는 현대 한국의 도시와 거리의 풍경이 사실적으로 다가오기보다는 한국을 찾은 관광객의 흥분이 묻어나는 것 같기 때문이다. 즉 원래 현대 일본의 도시공간 모습을 있는 그대로 영화에서 보여 준 고레에다의 장점인 사실성이 〈브로커〉에서는 상실되어 버렸다는 것이다.

그래서 이러한 상상도 해 보았다. 〈파비안느에 관한 진실〉에

그림 14-28. 〈브로커〉 속 계단
장면

그림 14-29. 〈브로커〉 속 자동차
유리창 장면

서 주연을 맡은 카트린 드뇌브(Catherine Deneuve)의 배역과 〈브
로커〉에서 주연을 맡은 송강호의 배역을 고레에다의 페르소나
인 기키 키린(樹木希林)과 릴리 프랭키(Lily Franky)에게 맡겨, 프랑
스와 한국이 아닌 일본에서 촬영했다면 하는 상상 말이다. 그럼
에도 원래의 〈파비안느에 관한 진실〉과 〈브로커〉와 크게 다르지
않았을 것 같다는 생각이 든다. 〈파비안느에 관한 진실〉과 〈브로
커〉 모두 고레에다가 여태껏 일본에서 같이 촬영해 왔던 일본 배
우들을 유사한 타국의 배우들로 대체한 것처럼, 그동안 일본에
서 촬영한 영화 속 공간들과 유사한 프랑스와 한국의 공간들로
대체한 것으로 느껴진다는 것이다. 그래서 안타깝다. 다른 나라
의 배우, 다른 나라의 공간 속에서 새로운 고레에다의 이야기를

기대했었는데, 결국 어느 곳에서나 고레에다의 영화는 고레에다의 영화인 것 같다. 물론 그런 점을 좋아하는 많은 관객과 평론가가 있겠지만.

〈기생충〉,
세계 속의
한국영화

어렸을 적 영화에 대해 가장 이해가 안 되었던 것은 예술성이 강조된 영화들의 중요성이었다. 영화는 관객들에게 웃음과 슬픔, 공포 등 우리가 일상에서 쉽게 느낄 수 없는 다양한 감정들을 스크린을 통해 간접 체험하게 해 주는 대중오락이라고 생각했고, 그런 목적에서 벗어나 예술, 예술 하면서 영화를 만드는 감독들은 고지식한 사람이라고 여겼었다.

그런데 많은 영화를 보고, 또 그 영화들을 분석하면서 조금씩 이러한 생각들이 줄어들었다. 왜냐하면 영화를 통해서 예술을 하고 싶었던 감독들의 갖가지 시도들이 결국 대중에게 즐거움을 줄 수 있는 상업 영화들의 표현 영역을 다양하게 넓혀 줌으로써, 자칫 진부함에 넘어져 버릴 수 있는 영화들을 한 단계 또 다른 새로움으로 치장케 하여 관객들의 새로운 요구에 발맞춰 나갈 수 있게 이끌어 가는 것이었다.

1997년 이후 20여 년간 한국영화가 발전하고 성공을 이룬 길은 다른 동아시아 국가인 일본이나 중국과 사뭇 다르다. 21세기 한국은 예술성을 인정받는 감독이 대중적으로도 성공을 거두는 거의 유일한 영화 생태계를 갖춘 나라일 것이다. 이것은 1997년쯤 영화감독으로 데뷔하여 2023년 현재에도 한국영화의 발전을 그대로 책임지고 있는 이들의 역할도 컸다.

그중 한 명이 바로 어떤 동아시아 감독도 이루지 못한, 아카데미 작품상을 받은 봉준호 감독이다. 그런데 봉준호가 감독으로서 명성을 얻은 작품은 〈살인의 추억〉이지만, 봉준호의 장편영화 데뷔작 〈플란다스의 개〉는 그 이후 그의 모든 영화에서 공간을 어떻게 사용하는지를 알 수 있게 하는 중요한 참조 작품이다.

〈플란다스의 개〉에서 봉준호는, 첫째 1997년 이후 한국영화의 공간의 특징으로 굳어 버린 모더니즘 건축공간을 애착한다고 느껴질 정도로 자주 활용했다. 다만 봉준호는 〈플란다스의 개〉에서 그 당시 다른 한국영화들과 달리 1970~1980년대의 한국 모더니즘 건축공간을 사용하지 않는다. 물론 1997년 이후 현대 한국영화 감독들이 배우들의 연기와 동선이 명확히 드러날 수 있는, 특별한 장식이 없고 백색이나 미색의 상자형 건물을 공간적 배경으로 선호한 그 근본적인 이유에 대해서 봉준호도 동조한다는 것을, 〈플란다스의 개〉의 아파트 복도 추격 장면(그림

그림 15-1. 〈플란다스의 개〉 속 아파트 복도 추격 장면
그림 15-2. 〈플란다스의 개〉 옥상 장면

15-1)에서 확인할 수 있다.

만일 이 장면을 벽면에 다양한 장식이 달려 있고, 여러 색으로 칠해진 공간에서 촬영되었다면, 빨간색 윗옷을 입은 주인공과 노란색 후드의 추격신이 주는 긴박감과 해학을 관객에게 전해주지 못했을 것이다. 이러한 봉준호의 호기(豪氣)가 〈플란다스의 개〉에서 가장 잘 발휘된 장면은 그림 15-2이다. 주인공과 같은 노란 비옷을 입은 보조 출연자들이 환호하는 모습은 차갑고 무미건조한 아파트 옥상과 대비되어 강렬한 인상을 남기며 영화 속 공간을 동화로 만들어 버린다. 안타까운 점은 봉준호는 이후에 이러한 옥상 장면처럼 환상적인 분위기를 자아내는 공간 활용 방법을 사용하지 않는다는 것이다.

둘째 봉준호는 〈플란다스의 개〉에서 자연공간과 도시공간을 활용했는데, 그 방법은 두 가지다. 하나는 오프닝 장면(그림 15-3)처럼 자연공간을 관조하며 바라보는 대상으로 활용했고, 다른 하나는 엔딩 장면(그림 15-4)처럼 자연으로 직접 들어가는 방법으로 활용했다. 여기서 봉준호는 자연공간을 인간 본성이 살아 있는, 다른 시각에서 보면 현대 한국인의 상실의 공간으로서 설정한다. 이러한 자연공간과 도시공간에 대한 봉준호 영화 속 대비는 이후에 〈살인의 추억〉은 물론이고, 〈기생충〉에서도 여실히 드러난다.

그림 15-3. 〈플란다스의 개〉 오프닝 장면
그림 15-4. 〈플란다스의 개〉 엔딩 장면
그림 15-5. 〈기생충〉 저택 밖 마당 공간

그림 15-6. 〈플란다스의 개〉의 지하공간

　그림 15-5는 〈기생충〉의 주 배경인 저택의 마당 공간을 활용하는 장면들이다. 〈기생충〉에서 자연공간은 우리가 일상에서 늘 즐길 수 있는 공간이 아니라, 거대한 전면 유리창으로 액자화된 공간으로 활용되었다. 창문으로 보이는 〈기생충〉의 유일한 자연공간인 이 마당은 때로는 부유한 이들만이 누릴 수 있는 특권의 공간으로, 때로는 이성을 놓아 버리고 인간 본성이 발휘되게 하는 공간으로, 현실의 공간인 주택 내부 공간과 분리된 공간으로 묘사되었다.

　세 번째 활용 방법으로는 지하공간의 활용이다. 〈플란다스의 개〉에서 아파트 지하공간(그림 15-6)은 꽤 중요한 배경으로 활용

되었다. 아파트 아래에 숨겨진 지하공간은 '숨겨졌다'는 단어의 의미 그대로 우리 일상에서 숨겨지거나 사라진 이들, 즉 외면당한 이들이 머물고 행동하는 공간을 상징한다. 이러한 봉준호의 시각을 담은 지하공간은 그의 전체 작품을 통틀어 중요한 상징이 되었다.

〈살인의 추억〉의 지하공간(그림 15-7)은 공권력의 치부를 상징하는 공간으로 등장했고, 〈괴물〉(2006)에서는 주한미군이 독극물을 한강에 무단으로 방류해서 생겨난 괴물이라는 존재의 은신처로서, 한강 공공하수처리시설의 지하공간(그림 15-8)을 활용했다. 〈마더〉(2009)의 지하공간은 〈살인의 추억〉에서 표현된 공권력의 치부가 21세기 현재에도 지하공간에 숨겨져 있다는 것을 보여주는 공간으로 활용됐다.

그림 15-10은 〈기생충〉에서 저택에 숨겨진 지하공간이다. 이 지하공간은 봉준호가 〈플란다스의 개〉부터 시작해 오랫동안 지하공간에 대한 서사를 발전시켜 완성한 공간과 같다. 그것은 정말로 〈기생충〉의 지하공간 자체가 서사에서도 진짜 숨겨져 있기 때문이다. 너무 직설적인 표현이기는 하지만, 이것은 영화의 또 다른 주 배경인 기택네 반지하공간(그림 15-11)과 대비되면서 또 다른 상징적 의미를 획득한다. 즉 반지하공간이 사회적 신분의 상승을 원하는 이들의 공간이 되면서, 저택의 지하공간은 완

그림 15-7. 〈살인의 추억〉 지하공간
그림 15-8. 〈괴물〉 지하공간
그림 15-9. 〈마더〉 지하공간
그림 15-10. 〈기생충〉의 저택 지하공간
그림 15-11. 〈기생충〉의 반지하공간

그림 15-12. 〈살인의 추억〉의
계단 장면

그림 15-13. 〈괴물〉의 계단 장면

벽히 우리 일상에서 은폐되는 일종의 디스토피아적 공간이 되어
버리는 것이다.

봉준호 감독은 영화 속 공간을 수직 계층으로 나누었고, 이것
이 봉준호 영화의 공간에서 중요한 특성이 된다. 즉 계단을 올
라가고 내려가는 배우의 동선에 다양한 의미를 담을 수 있는 것
이다. 그런데 봉준호 감독의 초기 영화에서 계단 공간을 사용하
는 장면은 의외로 많지 않다. 〈살인의 추억〉에서 계단을 보여 주
는 장면이 있으나 계단의 중간에 머무르는 장면(그림 15-12)일 뿐
이고, 〈괴물〉의 계단 장면(그림 15-13)도 우리가 평소에 절대 접할
수 없는 한강 다리의 아래를 보여 주는 장치로서 활용되었다.

계단의 다양한 상징을 본격적으로 보여 준 것은 〈기생충〉에서

였다. 특히 저택의 계단들(그림 15-14)을 통해 봉준호는 그동안 그의 영화에서 볼 수 없었던 계단 공간의 활용을 보여 주었다. 또한 해외 영화팬들이 지대한 관심을 보인 외부 계단들(그림 15-15)은 결국 낮은 계급에서 벗어날 수 없는 주인공 가족의 상황을 보여 주는 중요한 공간적 가치를 가졌다.

사실 '〈바닷마을 다이어리〉, 만화 속 공간'에서 언급했듯이 동아시아 영화계에서 계단 장면을 주로 연출하는 감독은 고레에다 히로카즈다. 〈아무도 모른다〉의 외부 계단 장면(그림 15-16)은 영화에서 매우 중요한 은유로 활용했고, 〈걸어도 걸어도(歩いても 歩いても)〉(2008)에서도 이와 유사한 방식으로 계단 공간을 활용(그림 15-17)했다. 이외에도 〈그렇게 아버지가 된다〉에서도 유사한 계단 공간(그림 15-18)이 등장하고, 비교적 최근작인 〈세 번째 살인(三度目の殺人)〉(2017)에서 내부 공간의 계단(그림 15-19)이 주인공의 신체적 약점을 여실히 보여 주는 장치로서 활용되었다. 실내 공간의 계단에 대해서는 의외로 외부 계단보다 활용법을 많이 보여 주지 못했는데, 〈환상의 빛〉의 내부 계단 장면(그림 15-20)을 〈바닷마을 다이어리〉에서 그대로 재현한 것(그림 15-21)은 여러 가지 재미있는 분석을 붙일 수 있을 것 같다.

고레에다의 계단과 봉준호 계단의 특성은 분명히 다르다. 고레에다는 영화들에서 지하공간을 거의 연출하지 않는다. 고레에

그림 15-14. 〈기생충〉의 저택의 내부 계단
그림 15-15. 〈기생충〉의 외부 계단

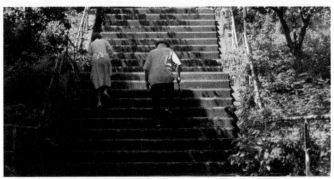

그림 15-16. 〈아무도 모른다〉 속 계단 장면
그림 15-17. 〈걸어도 걸어도〉의 계단 장면
그림 15-18. 〈그렇게 아버지가 된다〉의 계단 장면

그림 15-19. 〈세 번째 살인〉의 계단 장면
그림 15-20. 〈환상의 빛〉의 계단 장면
그림 15-21. 〈바닷마을 다이어리〉의 계단 장면

다의 계단은 계단 공간 자체에 대한 관심이고, 봉준호의 계단은 이동하는 도구로서의 계단에 대한 관심을 표현한 것이다.

계단이 동선의 수직이동으로서의 가치를 얻은 것은 20세기 이후다. 그 이전의 서양 전통건축에서 계단은 베르사유궁전의 내부 계단(그림 15-22)처럼 일종의 전시 공간이자 의식을 치르는 공간으로서 과도한 장식들이 더 강조된 공간이었다. 즉 이동보다는 그 공간 주인의 권위를 높이는 장소로 활용이 된 것이다. 프랑스혁명 이후 시민의식이 높아지고, 신분제가 폐지되면서 계단은 신분에 상관없이 누구나 위나 아래로 동선을 수직으로 이동할 수 있는 공간으로 바뀌었다.

그림 15-23은 20세기 모더니즘 건축의 시작을 알린 바우하우스 데사우의 계단인데, 아래층과 위층을 이동할 수 있는 기능적 가치를 가진 공간으로 거듭난다. 하지만 21세기에 다다르면서, 적층된 공간들을 잇는 기능적 공간이라는 계단의 상징성 그 자체에 건축가들은 많은 관심을 가졌다. 그래서 수직 동선의 기능뿐만 아니라, 계단 공간 자체의 상징성을 결합할 방법들에 관해 많이 고민했다.

그림 15-24는 21세기를 이끄는 대표적 현대건축가 프랑크 게리(Frank Gehry)의 온타리오미술관(Art Gallery of Ontario) 회전계단들이다. 프랑크 게리는 캐나다 토론토에 있는 기존의 온타리오

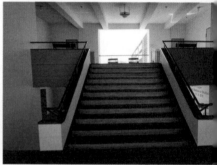

그림 15-22. 베르사유궁전과 내부 계단 공간 ⓒ최효식
그림 15-23. 바우하우스 데사우와 계단 공간 ⓒ최효식
그림 15-24. 온타리오미술관 회전계단들 ⓒ최효식

그림 15-25. 비트라하우스의 회전계단 ⓒ최효식

미술관을 개보수(改補修)하는 과정에서, 과거의 온타리오미술관과 새롭게 자신이 증축한 온타리오미술관을 잇는 상징 축으로 회전계단을 사용했다. 이는 앞서 현대건축에서 수직 동선인 계단이 가지는 기능성에 과거와 미래를 잇는 상징성을 융합한 새로운 현대건축의 방법론을 의미하는 것으로 볼 수 있다.

이렇게 분리된 공간을 잇는 회전계단으로 헤르조그 앤 드 뫼롱(Herzog & de Meuron)의 비트라하우스(VitraHaus) 회전계단(그림 15-25)도 있다. 비트라하우스 또한 엇갈리게 적층된 매스들을 관통하는 회전계단을 통해서 단순히 수직이동뿐만 아니라, 비트라하우스의 전시 공간을 유기적으로 연계하는 상징성을 보여 주고 있다.

봉준호가 〈기생충〉에서 추구한 계단의 상징은 그가 오랫동안 애착을 보인 지하공간에 대한 시각과 사회 계급의 문제가 더해지면서 영화 속 공간을 훌륭히 향상되게 했다. 그런 의미에서 봉준호와 같이 자신의 영화 세계를 꾸준히 발전시켜서 한국인의 공간을 영상을 통해 전 세계 사람이 공감하게 했다는 것은 대단하다는 말밖에는 더할 말이 없을 것이다. 이제 앞으로 봉준호는, 그리고 한국영화계는 무엇을 해야 할지를 묻는다면 어떤 대답을 할 수 있을까?

2021년 한국 최초의 SF영화라는 지위로 넷플릭스가 공개한

그림 15-26. 〈승리호〉 속
미래도시

그림 15-27. 〈내츄럴 시티〉 속
미래도시

영화 한 편이 나왔는데, 바로 조성희 감독의 〈승리호〉다. 사실 한
국 최초의 SF영화라는 지위로 개봉한 영화가 이전에도 있었는
데, 그중 하나가 민병천 감독의 〈내츄럴 시티〉(2003)다.

그림 15-26은 〈승리호〉에서 그려진 미래도시며, 그림 15-27
은 〈내츄럴 시티〉에서 그려진 미래도시의 모습이다. 컴퓨터그래
픽스 기술의 차이는 있지만, 둘 다 리들리 스콧의 〈블레이드 러
너〉의 2019년 로스앤젤레스 도시 풍경과 너무 닮았다. 누군가는
그래도 〈승리호〉는 영화의 주 배경이 우주공간이고, 〈내츄럴 시
티〉는 미래의 지구 도시가 주 배경이니까 다르다고 이야기할 수
도 있다. 그런데 문제는 그것이 아니다.

이제 20세기와 21세기가 헷갈리던 시대는 이미 지나갔다. 21

세기에 들어온 지 20여 년, 그동안 지금을 살아가는 우리도 눈치 채지 못하게 20세기의 시대와 비교할 수 없을 정도로 우리를 둘러싸고 있는 모든 것들에 큰 변화가 있었을지도 모르겠다. 그 수많은 변화 중, 우리가 놓친 어떤 작은 변화 하나가 이미 남은 21세기를 좌지우지할 만한 큰 변화, 즉 발전과 쇠퇴의 단초를 제공했을지도 모른다. 다른 것은 모르겠지만, 이것 하나는 분명하다. 영화의 예술과 산업은 이제 발전과 쇠퇴의 기로에 서 있다는 사실이다.

코로나바이러스감염증-19의 세계적 유행만의 문제는 아닐 것이다. 그것이 이 변화를 촉진한 면은 있을지 모르나, 아마 그이전에 영화는 더 오랫동안 생명력을 가질 수 있는 예술과 산업으로 나아갈 수 있는지, 없는지에 대한 결정의 관문을 넘어섰을지도 모른다.

새로운 카메라 기법, 새로운 영화 촬영장, 새로운 배우, 새로운 감독 등, 어느 순간부터 과거 영화들의 반복이고 대체일 뿐, 어린 시절 〈주말의 명화〉를 기다리던 그 기대감을 극장에서 찾는 것이 힘들어졌다. 물론 새로운 촬영기법으로 새로운 영화의 가능성을 보여 준 영화도 없지 않다. 그것이 앞서 언급한 원컨티뉴어스숏이다. 그러나 그 이상의 새로운 영화적 도전은 아직 출현하지 않았다.

디지털 카메라가 나오기 전, 우리가 제대로 영화를 감상할 수 있는 유일한 방법은 극장에 가서 보는 것뿐이었다. 왜냐하면 영화필름에 담긴 색깔과 질감을 제대로 느끼게 하고, 이를 통해서 구현된 공간을 보여 줄 수 있는 것은 영사기로 영사된 화면뿐이었고, 그것도 어두운 극장 안에서만 가능했다. 옛날 브라운관 TV를 통해 방송국에서 틀어 주는 〈주말의 명화〉나 비디오를 통해 재생되는 저질의 자기 테이프로는 감독의 연출 의도, 그리고 진짜 배우의 연기 자체를 볼 수 없던 시대였다.

이제 그런 시대는 지났다. 이제 필름 영화를 상영하는 극장을 더 찾기 어려운 시대가 되었으며, 들고 다니는 스마트폰으로도 영화를 찍고 볼 수 있는 시대가 되었다. 그리고 이제 머지않아 극장에서 영화를 보는 시대가 끝날 수도 있다. 이러한 시대 변화를 누구보다도 가장 먼저 눈치챈 한국 감독이 바로 봉준호다.

한국 영화감독으로서 21세기를 대표하는 할리우드 배우들과 작업한 〈설국열차〉가 개봉하자 이제 봉준호도 동아시아의 다른 감독들처럼 본격적으로 할리우드 감독으로 데뷔할 것으로 예상되었다. 그런데 봉준호 감독이 다음 작품으로 〈옥자〉(2017)를 선보이자 그의 선택에 의외라는 반응이 많았다. 그것은 당시만 해도 우리에게 익숙하지 않은 넷플릭스의 영화였기 때문이다.

지금은 넷플릭스가 제작한 영화가 세계 유명 영화제에 진출

하여 좋은 성과를 얻는 일이 당연한 것으로 여겨지지만, 〈옥자〉
가 칸영화제의 경쟁 부문에 진출한 것만 해도 당시에는 큰 화제
가 되었다. 왜냐하면 〈옥자〉가 극장에서 개봉한 곳은 한국뿐이
었고, 그 외의 나라에서는 넷플릭스로 공개되어 TV와 스마트
기기, 그리고 컴퓨터로 시청할 수 있었기 때문이다. 그런데 이것
도 결국 지금부터 불과 6년 전의 이야기일 뿐이다. 이제 넷플릭
스뿐만 아니라 할리우드에서 영향력이 있는 많은 영화사가 직접
인터넷동영상서비스를 오픈하고, 자사에서 만들어진 영화들을
극장이 아닌 자신들의 인터넷동영상서비스에서 공개하고 있다.

　이러한 시대의 변화는 결국 극장에서 영화를 보는 시대의 종
말을 예견하게 한다. 그런데 이것도 어떤 면에서는 영화가 극장
에서만 상영해야 한다는 구시대적 생각에서 비롯된 것일 수도
있다. 도리어 인터넷동영상서비스든, 아니면 더 발달한 플랫폼
이든 간에 지금 영화관의 스크린처럼 2차원의 사각 평면 틀만을
유지할 수 있다면 영화는 21세기를 대표하는 영상 미디어 예술
로서 그 지위를 계속 유지할 수 있을지도 모르겠다.

　하지만 잊지 말아야 할 것이 있다. 동아시아 영화계에서 맨 처
음 세계적 명성을 얻었던 일본영화는 결국 TV 드라마와 애니메
이션과 경쟁해서 졌고, 일본 영화감독은 아주 소수를 빼놓고는
이제 세계는 물론이고, 동아시아에서도 그 지위를 완전히 잃어

버렸다. 20세기 말, 동아시아를 흔든 홍콩영화는 상업성에만 치중한 나머지, 자기 복제로 매번 비슷한 영화만 양산하다가 결국 우리의 뇌리에서 잊혔고, 중국영화 또한 홍콩영화의 잘못된 전철을 그대로 따라가는 듯하다.

그리고 황금기의 일본영화를 이어받은 타이완영화는 이미 과거와 비교할 수 없을 정도로 거대해진 동아시아 영화시장에서 자신의 자리를 지키는 것만으로도 버거워 보인다. 그나마 유일하게 동아시아에서 감독 중심의 작가영화와 상업영화가 묘하게 함께하는 나라는 이제 한국밖에 없다. 그렇지만 한국영화가 과연 1년 후가 다르게 급변하는 영화예술 자체의 변화를 수용할 수 있을 만큼의 경쟁력을 갖추고 있을까에 대한 질문에 섣불리 대답할 사람은 아무도 없을 것이다.

다만 한국영화는 그 짧은 20여 년간 그 이전 일본영화와 홍콩영화와 타이완영화, 그리고 중국영화의 전철을 그대로 밟지 않았다. 그것은 영화가 다른 예술과 다른 최고의 장점, 즉 모든 예술을 총망라한 종합예술이라는 기본 전제를 잊어버리지 않았다는 사실에서 확인할 수 있다. 분명히 초기에 동아시아 영화계를 주도한 일본영화와 그 외의 중화권 영화들은 영화예술의 기본적인 측면, 예를 들어 미장센, 시퀀스의 연결, 편집 등에서 주류인 서구 영화와 다른 방식으로 세계 영화계에 기여한 부분이 있다.

그러나 과거의 영광에 너무 집착한 나머지, 영화 자체만의 본질에 너무 고착한 나머지, 새로이 바뀐 영화산업에 대응하지 못하고 예술적으로도 변화하지 못했다.

한국영화는 이미 다른 동아시아 영화에 비해서 출발이 늦어, 그런 쓸데없는 아집이 애초부터 없었다. 그렇기에 감독을 중심으로 촬영, 미술, 음향과 같은 영화의 기본 요소뿐만 아니라, 건축과 미술, 음악과 같은 다른 외적인 분야를 영화에 활용하는 데 거부감이 없었다. 그러면서도 다른 영상 제작물인 드라마나 뮤직비디오 등과 차이를 두어 관객이 꾸준히 관람하게 했고, 그 결과 지금 동아시아 영화계는 물론이고 세계 영화계의 앞쪽에 한국영화가 자리하게 했다.

하지만 1997년 이후 현대 한국영화의 부흥을 이끈 감독들이 지금도 활발히 활동하는 것이 한국영화계의 큰 장점일 수도 있지만, 반대로 약점이 될 수도 있다. 허진호 감독, 박찬욱 감독, 김지운 감독, 그리고 봉준호 감독, 이들은 거의 데뷔할 때부터 이미 자신만의 영화 양식들을 창출하고, 영화 속의 공간들을 구축했으며, 그것을 20여 년간 가까이 계속 발전시켰다. 그런데 지금 2023년에 이들이 데뷔할 때처럼 우리에게 강렬한 인상을 남긴 젊은 감독들이 있는가 하고 묻는다면, 선뜻 대답할 수 없을 것이다. 더군다나 이제 코로나바이러스감염증-19의 세계적 유행이

종료된 이후 찾아올 거센 영화산업의 재편에 대한 대비는 매우 부족하다는 생각이 든다.

이제 일본영화계와 다른 중화권 영화계처럼 옛날의 영광에만 계속 기댈 것인가, 아니면 진정한 세계 영화계의 선도자로서 한국영화가 우뚝 설 것인가 하는 기로에 놓일 것이다. 하지만 영화 속 공간의 측면에서 보자면, 다른 동아시아 영화들 속 공간들과 달리 현재 처한 상황에서 영화 서사에 가장 적합한 공간적 요소들을 찾아가면서 현대 한국영화만의 공간적 특성들을 쌓아 온 한국영화계의 저력은 코로나바이러스감염증-19의 세계적 유행 이후 성장동력을 잃은 세계 영화계에 새로운 틀을 제시하는 데 큰 역할을 할 수 있을 것이다.

epilogue

코로나바이러스감염증-19의
세계적 유행 이후
동아시아 영화

현대의 동아시아 한국·일본·중국의 영화 속 공간들을 건축과 관련한 시각으로 분석하면서 동아시아 영화의 한 가지 뚜렷한 방향성만큼은 확실하게 느낄 수 있었다. 그것은 모더니즘 건축으로 시작된 20세기 서구 현대건축의 흐름이 영화 속 공간에 찬찬히 스며들면서 체화되었다는 것이다. 마치 2차 세계대전과 한국전쟁, 그리고 독립 등의 과정에서 도입된 현대건축들이 삼국의 전통건축과 대비되면서 점차 우리 일상의 공간으로 변화된 것처럼 말이다.

어떻게 보면 그것은 당연한 일일 수도 있다. 현대의 동아시아 삼국 영화들이 세계에서 주목받은 시기는 대부분 산업화를 거치면서 사회구조가 현대화되고 국제 표준에 접근하던 때와 일치한다. 또 다른 측면에서 보면, 이러한 영화 속 공간의 변화는 2차 세계대전 이후 전 지구가 열망한 세계화라는 시대의 요구에 부

응한 결과일 수도 있다. 무엇이 이 변화를 이끌었든 결과 하나만
은 분명하다. 건축적인 측면에서 보면, 현대의 한국·일본·중국
의 영화 속 공간들은 현대건축에 적응해 가는 동아시아 건축과
도시의 모습을 담은 기록의 현장이라는 사실이다.

　처음 이 책을 집필하고자 할 때 한 가지 난관이 있었다. 동아
시아 국가 가운데 가장 먼저 세계 영화계에서 주목받은 구로사
와 아키라의 〈라쇼몽〉은 일본 헤이안시대를 배경으로 하는 영화
였고, 그다음으로 홍콩영화의 가능성을 세계 최초로 알린 후진
취안의 〈협녀〉는 중국 명나라를 재현했다. 중국영화를 세계화한
장이머우 감독의 〈붉은 수수밭〉을 비롯한 초기 영화들은 모두
중국 1920~1930년대를 배경으로 했다. 그런데 한국영화는 주
로 세계적으로 주목받기 시작한 1990년대 이전을 시대 배경으
로 삼았다. 이렇게 삼국의 영화가 시대 배경과 공간 배경이 제각
각이기에 이를 같은 선상에 놓고 비교하는 것 자체가 매우 어려
운 일이었다. 그러나 이것은 순전히 건축사적 관점에서 보는 것
이고, 이를 영화와 연관해서 보면 다른 시각이 열린다. 그것은 각
국을 이끌었던 대표적인 영화감독들의 작품들에, 그 영화감독들
이 공간들을 스크린 속에 담는 과정에서 자신들의 전통건축과
현대건축에서 경험하여 축적된 공간의 기억들이 자신들의 영화
속 공간에 분명하게 내재되기 때문이다. 즉 과거나 근대, 아니면

현대의 공간을 배경으로 삼았다고 하더라도, 한국·일본·중국만의 건축공간에 대한 자세와 시각들이 공유된다는 것이다.

이는 한 감독의 전체 작품 세계에서 여실히 드러나는 경우도 있고, 또 같은 나라의 다른 감독들이 그의 영상 속 공간이 담고 있는 함의를 공유하는 경우도 있다. 그리고 더 넓게 보면, 한국·일본·중국의 동아시아 문화권의 영화들이 때로는 의도적으로 때로는 무의식적으로 서로를 보고 닮아 가는 경우도 있었다.

지금의 우리는 예전에 금지된 일본영화들도 손쉽게 언제든지 찾아볼 수 있고, 중국이든, 홍콩이든, 타이완이든 아무 제약 없이 그 나라의 영화를 볼 수 있다. 즉 그 나라의 영화들은 책에서 배울 필요도 없이 직접 눈으로 보고 그 영화들의 가치에 대해서 각자 개인이 평점을 매길 수 있는 시대가 도래했다. 그 말은 갑작스럽게 정보가 차단된 시대에서 정보가 넘쳐 나는 시대로 넘어가면서, 도리어 일본과 중국영화들의 실체에 대해서 더 헷갈릴 수 있는 시대가 되어 버린 것이다.

그래서 이 책은 한국·일본·중국 영화의 시대와 상관없이 영화에서 구현된 건축공간의 미의 본질이 어떠한지를 찬찬히 살펴봄으로써, 영화가 아닌 건축과 관련한 시각으로써 동아시아 삼국의 영화들을 정리하고 분석했다. 그 결과 크게 세 시기로 구분할 수 있는 공간의 변화가 있었다.

첫 번째 시기는 2차 세계대전 이후부터 한국과 일본, 중국의 본격적인 산업화 시대가 닥친 1970년대까지로, 각국의 전통건축에서 무언가를 찾기 위한 노력들이 동아시아 영화에서 두드러지게 나타난 때였다. 특히 이 시기를 이끈 일본영화에는 서구 영화의 공간구법이 일본 전통공간의 특징과 더해져, 일본만의 독특한 미장센이 구축되었다. 이에 자극된 중국 문화권의 홍콩영화계는 일본 전통건축과 다른 홍콩만의 공간적 특성을 적용하려고 노력했지만, 영화의 상업성을 중시한 홍콩영화계의 당시 풍조로 한계에 부딪히고 만다.

두 번째 시기는 1980년대부터 1990년대의 세기말까지로, 전통건축과 차별화된 모더니즘 건축의 공간을 동아시아 영화들에서 볼 수 있었다. 물론 삼국에서 동시에 일어나지는 않았다. 중국이 개방하자 중국영화계는 첫 번째 시기에 이루어진 것처럼 중국의 전통건축을 영화 속 공간으로 풀어 놓으려는 노력들을 펼쳤다. 그리고 이미 산업화 시대를 넘어서 모더니즘 건축공간이 일상이 되어 버린 일본과 타이완의 영화계는 이전 시기의 영화적 유산과 새로운 영화 속 공간이 주도권 경쟁을 하는 가운데 각자의 길을 추구해 갔다. 이 시기에 가장 괄목할 만한 동아시아의 영화는 바로 현대 한국영화였다.

현대 한국영화는 외환위기 상황에서 그 이전의 한국영화와

완전히 결별하고, 새로운 한국영화를 시작했다. 그러면서 참조가 된 영화들은 동아시아 영화가 아니라, 그 당시 더욱더 강력하게 세계적인 위력을 발휘한 할리우드영화들이었다. 그러나 영화 속 공간만은 할리우드의 대규모 자본이 투입된 영화들과는 차별화했다. 실은 할리우드영화처럼 하고 싶어도, 그 당시 한국영화의 제작환경이 따라 주지 않아 할 수 없는 일이었다. 그렇기에 1997년 이후 현대 한국영화계는 제한된 자본으로 허락된 환경에서 새로운 영화 속 공간을 찾기 위해서 최선의 노력을 기울였다. 그 결과 21세기 현대 한국영화에 1970~1980년대 한국 모더니즘 건축공간들이 주류가 되었다.

세 번째 시기는 2000년부터 현재에 이르는 시기로, 동아시아 영화들은 지역적인 한계에 갇히지 않고, 세계 영화 속에서 인정받을 수 있는 새로운 영화 속 공간들을 창출해 냈다. 이때 동아시아 각국에서 세계적으로 명망이 있는 감독들은 국적이라는 짐을 벗어 던지고 감독 자신만의 영화 속 공간을 창출하면서도, 때로는 각 국가의 영화의 흐름을 이끌기도 하고 때로는 흐름에 편승하기도 했다. 그들은 자신들의 전통건축은 물론이고 모더니즘 건축들도 영화의 서사에 따라 어떤 상황에서는 현실적으로, 또다른 상황에서는 영화적인 상상력을 더함으로써 다양한 영상미를 선보였다. 즉 이 시기 동아시아 영화를 대표하는 감독들은 영

화의 배경이 전통건축이든 근대건축이든 아니면 현대건축이든 이전 시대의 감독들만큼 중요하게 여기지 않는다는 것이다.

도리어 세 번째 시기의 동아시아 영화감독들은 선배들이 이뤄 놓은 유산들에, 자신들이 그토록 닮고 싶어 한 현대의 서구 영화들과 마찬가지로 하나의 참조이자 오마주의 대상일 뿐 그 이상의 의미를 부여하지 않았다는 것이다. 그렇기에 21세기에 두각을 나타낸 동아시아의 감독들은 작품의 서사에 적합한 영화 속 공간을 구축하기 위해 가장 근본적인 영화 수법들을 다양하게 시도한다. 다만 그 수법들은 한국영화, 일본영화, 중국영화와는 다르다는 점에서 돋보인다.

현대 한국영화는 20세기 말에 구축된 1970~1980년대 한국 모더니즘 건축공간의 지루함을 적극적인 카메라워크로 극복하려고 노력했다. 다른 한 축에서는 다른 아시아 국가와는 달리 영화의 서사를 강화할 수 있는 상상력을 현실 공간에 더함으로써, 한국영화만의 포스트모더니즘 건축공간을 구현하기도 한다. 또 일본이나 중국보다 뒤늦은 20세기 말에 한국 전통건축을 한국 영화의 공간으로 제대로 풀어 보려는 시도도 한다. 여러 시도 가운데 현대 한국영화를 대표하는 것은 자칫 단순히 보일 수 있는 일상의 공간들을 영화에서 역시나 카메라워크로 새로운 영상미를 더하는 연출방식이었다.

그에 비해 일본과 중국을 대표하는 21세기 감독들은 각국의 영화계가 추구하는 방향과는 다른 자기만의 영상 속 공간을 창출하고 있다. 사실 일본의 고레에다 히로카즈, 타이완의 리안 감독의 영화가 지금의 일본영화와 중국영화를 대표하는 영상미를 보여 주고 있다고 말할 수는 없을 것이다. 도리어 이 두 감독이 더 돋보이는 것은 작품마다 다른 방식으로 새로운 영상 속 공간을 창출했다는 것이다.

이처럼 21세기 동아시아 영화의 공간은 그전과는 달리 다양성이 더 부각되면서, 각국의 영화계뿐만 아니라, 전 세계 영화계를 풍부히 만들어 주었다. 그리고 이 다양한 시도 중 가장 먼저 전 세계 영화계를 선도할 가능성을 보여 준 것이 바로 봉준호 감독의 〈기생충〉이었다. 문제는 〈기생충〉의 배경은 이미 20세기 말 등장한 1970~1980년대 한국 모더니즘 건축인데, 배우의 연기와 동선이 더 돋보이게 하는 공간으로 또다시 활용되었다는 것이다. 어떠한 의미에서 〈기생충〉의 공간은 20여 년 동안 발전시켜 온 현대 한국영화의 달리는 공간보다 더 퇴화되었다고 볼 수 있다. 물론 다른 동아시아 영화계와 달리 한국영화계의 영향력 있는 여러 감독이 노력해 온 현대 한국영화만의 공간이 세계적으로 인정받았다는 데서 큰 의미를 찾을 수는 있겠다. 다만 달리는 공간과 함께, 박찬욱과 김지운 감독이 추구한 한국영화 특유의

포스트모더니즘적 공간 또한 주목해야 할 요소들이 있다. 한국 영화 속 포스트모더니즘 건축공간은 아직, 주류였던 1970~1980년대 한국 현대 모더니즘 건축공간이 핸드헬드 촬영과 결합되어 역동성을 강조한 공간으로 발전한 것처럼, 영화적 수법과 체화되어 새로운 차원을 선보이지는 못하고 있다. 그러나 한국 전통건축은 물론이고, 일제강점기 시대의 건축, 그리고 근대건축뿐만 아니라, 서양의 건축도 영화의 서사를 풍부히 만들기 위해서 거침없이 활용함으로써 만들어 낸, 무국적의 포스트모더니즘적인 한국영화 속 공간들 또한 미래에 영화가 발전하는 데 한 축을 담당할 수 있는 동아시아 영화계의 중요한 자산이다.

지금까지 살펴본 것처럼, 동아시아의 한국·일본·중국의 영화는 각각의 공간미가 자국의 상황에 따라서 발전되었고, 또 동아시아 각국의 영화계는 교류를 통해서 영향을 받거나 그 영향에서 벗어나기 위해 노력함으로써 세계 영화사에서 새로운 주류로 떠올랐다. 문제는 이 성과들이 21세기 이후 세계화를 추구한 세계 영화계의 흐름에 따른 결과라는 점이다. 2019년 말부터 시작된 코로나바이러스감염증-19의 세계적 유행은 세계화라는 목표를 단번에 흔들어 버렸다.

물론 그 이전부터 세계화의 목표들이 흔들리는 사건들이 있었다. 중국과 미국의 대립, 그리고 영국의 유럽연합 탈퇴와 미국

트럼프 대통령의 미국 우선주의 선언 등이, 20세기에 1차·2차 세계대전을 비롯한 여러 전쟁이 빚은 전 지구적인 희생을 통해 인종과 지역을 비롯한 각종 차별을 벗어나고자 세워진 세계화에 대한 희망들을 좀먹게 했다. 그중 세계화의 가치에 가장 큰 타격을 준 것은 코로나바이러스감염증-19의 세계적 유행이었다. 코로나바이러스감염증-19의 전파를 막기 위해서 대부분의 나라가 국경을 봉쇄했고, 코로나바이러스감염증-19의 확산은 거리를 두기 위해서 대부분의 사회적 활동을 제한했다.

코로나바이러스감염증-19의 세계적 유행에 직격탄을 받은 것은 세계 영화계였다. 사회적 거리두기 조치로 극장에서 영화를 관람하는 것은 2020년 전 세계 대부분의 국가에서 제한되었고, 매해 최신의 컴퓨터그래픽스 기술을 적용하여 과거에 볼 수 없던 새로운 공간을 선보인 할리우드 블록버스터 영화들은 물론이고, 영화의 본질에 대해 끊임없이 탐구하는 작가주의 영화들의 개봉을 미루면서까지 코로나바이러스감염증-19의 세계적 유행을 피하려고 했다. 그 와중에 세력을 급격히 키운 것이 바로 인터넷동영상서비스다. 이에 대해서는 앞에서 다루었지만, 넷플릭스를 비롯한 여러 인터넷동영상서비스 플랫폼은 코로나바이러스감염증-19의 세계적 유행이 시작된 지 2년도 되지 않은 짧은 시간에, 전 세계의 사람들에게 이제는 영화관보다 편한 일상

이 되어 버렸다.

다만 앞에서 한국을 비롯한 일본과 중국의 영화들이 이렇게 세계 영화시장이 급변하는 상황에서 위험에 처해 있다고 했지만, 영화 속 공간을 따로 떼어 놓고 보면 그것은 동아시아 영화들이 한 단계 더 발전할 기회가 될 수도 있다. 그것은 20여 년이라는 짧은 기간에 동아시아를 넘어서 단번에 세계 영화계를 이끌 수 있는 위치로 부상한 현대 한국영화와 같은 선례가 있기 때문이다.

현대 한국영화의 발전을 영화 속 공간에 한정해서 보자면, 1970~1980년대 한국 모더니즘 건축을 영화 속 공간으로 활용하는 연출법을 꾸준히 발전시키면서도, 영화적 상상력을 더할 수 있도록 포스트모더니즘적인 접근방식도 구현함으로써, 동아시아는 물론이고, 현대의 어느 서구 영화에서도 볼 수 없었던 독창적인 영화 속 공간을 내놓았다. 이것이 가능했던 것은 현대 한국영화를 이끈 감독들이 의식적이든 무의식적이든, 영화 속 공간을 구축하는 데 필요한 인력들을 양성하고 그 인력들의 전문성을 강화해 온 결과라 할 수 있다.

물론 일본영화와 중국영화에 현대 한국영화 속 공간을 똑같이 적용할 수는 없다. 그러기에는 일본영화계는 아직도 과거의 유산에 묶여 있고, 중국영화계는 할리우드영화와 규모로 경쟁하

고 있기에, 현대 한국영화 속 공간의 발전단계는 그들의 참조가
될 수 없다.

현재 인터넷동영상서비스를 통해서 세계 유수의 영화들을 더
쉽고, 더 빠르게 접할 수 있는 기초가 마련되었다. 물론 이는 영
화만 해당하지 않는다. 미국을 비롯한 유럽과 아시아의 여러 드
라마와 예능 프로그램, 그리고 다큐멘터리도 인터넷동영상서비
스를 통해 언제 어디서든 직접 만날 수 있다. 솔직히 영화 탄생
이후 130년 가까이 흘렀어도 결국 지역과 언어의 차이로, 유통
하는 데 한계가 있었던 전 세계의 콘텐츠들이, 대규모 자본력을
갖춘 인터넷동영상서비스를 통해 진정한 세계화에 다다랐다고
볼 수 있는 것이다.

이러한 변화는 코로나바이러스감염증-19의 세계적 유행 이
전에도 조짐이 보였다. 즉 코로나바이러스감염증-19의 세계적
유행이 그 시기를 당긴 것뿐이지, 현대 정보통신기술의 발달로
머지않아 우리가 직면할 현실이었다.

이에 필자는 앞으로의 대비가 매우 중요하다고 이야기했는
데, 만일 영화 속 공간을 건축적인 시각으로만 분석해 보자면,
21세기 현대건축의 흐름과 유사하다고 볼 수 있다. 앞에서 언급
한 바와 같이 20세기에 탄생한 모더니즘 건축의 성쇠 이후 다가
온 포스트모더니즘 건축은 모더니즘 건축의 획일성을 벗어나기

위해 다양성을 강조했다. 모두 언급할 수 없었지만, 포스트모더니즘 건축사조에도 다양한 흐름의 건축양식이 있었다. 지역성을 중시한 지역주의 건축, 대중문화를 통해 새로운 조형미를 추구한 대중주의 건축 등이 있었다. 그러나 포스트모더니즘 건축사조 중 21세기 현대건축의 새로운 이정표가 된 것은 해체주의(Deconstructivism) 건축이다.

해체주의 건축은 우리가 기본적으로 알고 있는 건축공간의 구조, 예를 들어 수평의 바닥과 수직의 벽, 그리고 수평의 천장으로 구성된 건축공간을 해체해 재구축함으로써 과거 건축과는 전혀 다른 새로운 건축을 보여 주었다. 여기서 가장 중요한 점은 건축공간의 해체가 아니라, 공간의 재구축에 있다. 즉 공간을 재구축하는 방식에 따라서 각 건축가의 논리와 과정이 나뉘고, 개성이 드러난다. 해체주의 건축은 해체와 재구축을 통해서 과거 전례가 없는 새로운 건축을 만들어 낸다는 점에서 모더니즘 건축의 목표와 유사하지만, 국제주의 양식에서 수평과 수직의 언어로 상자형 매스를 추구한 모더니즘 건축양식은 거부한다는 점에서 포스트모더니즘 건축의 특성도 보인다.

이러한 해체주의 건축의 특성만이 포스트모더니즘 건축의 여러 다양한 양식 중 거의 유일하게 21세기 디지털 건축(Digital Architecture)으로 발전하는 데 한 축을 담당했을 수 있다. 아니면,

재구축의 과정에 디지털 기술을 적용함으로써 진정한 해체주의 건축의 목표를 이루었다고 볼 수 있다. 솔직히 이에 대한 평가는 2023년인 현재에는 아직 하기가 힘들다. 왜냐하면 2023년의 현대건축에는 해체주의에서 출발한 디지털 건축도 있고, 모더니즘 건축을 계승한 레이트모더니즘 건축과 결합된 디지털 건축도 있으며, 아직도 모더니즘 건축에 가능성이 있다고 보고 모더니즘적 건축공간을 시도하는 건축가도 있고, 포스트모더니즘의 시대는 아직 끝나지 않았고 각 지역의 건축을 새로운 시각으로 재해석해서 새로운 건축을 시도하는 건축가도 있기 때문이다. 즉 21세기 현대건축은 모더니즘이나 포스트모더니즘처럼 전 지구적으로 영향을 미치는 강력한 건축사조가 없는 그야말로 진정한 다양성의 시대를 맞이했다.

이렇게 혼란스러운 현대건축의 각축장에도 전 시대의 건축작품들과는 다른 한 가지 흐름이 뚜렷이 보인다. 바로 건축공간을 고정된 시각으로 파악하지 않고, 움직이는 시각으로 건축공간을 재평가하는 것이다. 그런 흐름 가운데 하나가 '〈기생충〉, 세계 속의 한국영화'에서 언급했듯이 적층한 위아래의 매스들과 공간들을 유기적으로 연결하는 회전계단이다. 즉 현대건축, 특히 디지털 기술이 결합된 건축들에서 강조되는 것이 바로 움직이는 시각을 고려한 새로운 건축공간이라는 것이다.

시각의 움직임을 강조하는 흐름은 21세기 영화에서도 나타나고 있다. 그것이 바로 '〈여고괴담〉, 1970~1980년대 한국 근대주의 건축공간의 부활'에서 언급한 원컨티뉴어스숏인데, 현대 한국영화가 더 발전하기 위해서 원컨티뉴어스숏이 영화의 서사에 제대로 적용된 한국영화가 제작되어야 한다고 했다. 그런데 그 기대의 본질은 원컨티뉴어스숏이 아니라, 바로 우리가 일상적으로 느끼는 움직이는 시각을 어떻게 영화로 재현해 내느냐 하는 것이다. 즉 움직이는 시각을 기술적이든 은유적이든, 영화 속 공간에서 어떻게 관객이 느낄 수 있게 만드느냐는 것이다.

한국, 일본, 그리고 중국의 영화 속 공간들을 이상에서 살펴본 것과 같이, 각국의 영화는 서양의 예술인 영화에 각국의 전통적인 공간의 특성을 재현하려고 노력해 왔다. 그러나 동아시아 영화들이 세계 영화계에서 새로운 자극제로 대두한 시기에, 각국의 영화계는 전통건축의 특성을 공간 자체로 재현하기보다 도리어 공간 특성을 극대화할 수 있는 카메라워크, 그리고 편집과 같은 방법으로 공간을 재현해 더 주목받았다. 그리고 이제 동아시아의 지역과 문화의 한계를 넘어서는 세계화 시대에 접어들면서 각국의 영화계가 각국의 영화와 건축의 유산들을 객관적인 시각에서 영화의 서사를 풍부히 할 수 있는 서구 전통건축과 같은 하나의 참조 대상으로 인식하고 활용함으로써, 동아시아 영화 속

공간들은 전 세계적으로 인정받을 수 있었다.

그래서 이 책의 결론에 이렇게 과감하게 한마디 덧붙인다. 건축적으로 보았을 때, 동아시아 영화의 공간미는 세계화를 위해 각국이 노력하고 각국의 한계를 깨트리며, 한정된 영화의 영역에 현실적인 건축공간의 모습에 낯섦을 더하고 재창조함으로써 만들어지는 것이고, 결과적으로 '동아시아 영화는 원래 이래'라는 편견과 싸워서 쟁취한 다양성에서 나온다. 그렇기에 이 책에서는 현대의 건축과 영화의 흐름이 움직이는 공간이 미래라고 잠정적인 결론을 내리기는 했지만, 코로나바이러스감염증-19의 세계적 유행이 끝나고 새롭게 바뀔 미래 영화시장에서 그 흐름을 따를 것인지, 아니면 또 다른 영화 속 공간미를 창출할지는 예단할 수 없다. 이미 동아시아 영화 속 건축공간에 내포된 다양한 공간의 아름다움들은 전 세계 다양한 문화권의 관객들에게 새로운 영감의 원천으로 자리 잡고 있기 때문이다. 즉 이미 동아시아 영화 속 공간들은 지금이 아닌 미래가 누려야 할 자산이 되었다는 이야기다.

감사의 글

필자의 대학 시절 전공은 이 책을 읽은 독자 여러분이면 금방 눈치채시겠지만, 당연히 건축이다. 건축을 전공으로 삼은 것은 건축디자인에 거창한 사명이나, 필자 스스로 건축과 관련한 재능이 충만하다는 믿음 때문은 절대 아니었다. 솔직히 고등학교 때 이과에 속했던 필자의 생각에 그나마 그 지겨운 수학 공부를 좀 덜 하지 않을까 하는 소망과, 빨리 건축가가 돼서 독립해 나의 사무실을 차려, 직장생활에서 벗어나 웰빙의 삶을 꾸리고 싶다는 희망에서 건축과를 대학 전공으로 선택했다. 그런데 그중 하나는 맞았다. 지금은 계산기 없으면 곱셈과 나눗셈도 하지 못할 정도로 수학과 멀어진 삶을 살고 있다. 그러나 지금의 삶이 일과 일상이 적당히 균형을 이루는 웰빙의 삶은 분명히 아닌 거 같다. 지금도 이렇게 밤낮없이 계속 컴퓨터 앞에 앉아서 이 글을 마무리하고 있는 것을 봐서는 말이다.

이 책을 마무리하면서 한 가지 밝히고 싶은 것이 있어서 이렇게 꼭지를 더 만들었다. 그것은 이 책을 쓴 과정에 대해서 밝혀야겠다는 생각 때문이었다. 먼저 이 책을 쓴 동기이다. 아모레퍼시픽재단의 '아시아의 미' 연구사업에 '동아시아 영화 속 건축공간의 미'가 선정되면서 이 책을 쓴 것은 분명하지만, 사실 이미 오래전부터 건축과 영화를 비교하는 책을 쓰고 싶다는 생각이 계속 자라나고 있었다.

그러한 생각이 맨 처음 싹튼 것은 2004년 우연히 〈영화 속의 건축예술〉이라는 글을 영화를 소개하는 인터넷 사이트에 기고하면서였다. 그 글을 쓸 때는 박사과정이었는데, 글을 쓰면서 영화에 대한 또 다른 세상이 내게 보이기 시작했다. 사실 이전에 영화와 건축을 비교해서 글을 쓴다는 것에 대해서 별로 생각해본 적이 없었다. 그냥 건축 전공자로서 영화에 대한 글을 쓴다면 영화에 나오는 건축들이 어느 시대의 건축양식인지 정도만 끄적거리는 수준밖에는 되지 않는다고 생각했다.

그런데 기고를 쓰면서 건축과 영화를 비교·분석하는 것이 영화의 배경이 되는 건축에 대한 지식을 나열하는 정도만이 아닐 수도 있다는 생각을 처음으로 했다. 또한 건축과 영화를 비교하는 것을 주제로 박사논문을 쓸 수도 있겠다는 생각도 그때 처음으로 했다. 그리고 그때 내가 〈영화 속의 건축예술〉에서 다룬 영

화들이 이 책의 한국영화 부분에서 중심이 되는 〈8월의 크리스마스〉, 〈플란다스의 개〉, 〈장화, 홍련〉 등과 같은 작품이었다.

하지만 박사논문의 주제로 삼지는 않았다. 그것은 필자가 속한 대학원 연구실이 건축역사연구실이었기 때문이다. 그 당시만 해도 건축계획계의 논문에서 건축과 영화를 본격적으로 비교·분석한 석사논문은 좀 있어도 박사논문은 전혀 없었기에 한국 전통건축이 전공인 지도교수님을 설득해서 그 주제를 박사논문으로 진행할 자신이 없었다. 그런데 정작 한국전통건축연구실 소속인 필자가 쓴 박사논문 주제는 정신분석학을 적용하여 건축공간 구성원리를 비교·분석하는 연구였다. 건축역사를 박사논문 주제로 삼지는 않았지만, 연구실 생활을 하면서 한국과 일본, 중국 전통건축의 역사뿐만 아니라, 서양 전통건축의 역사도 많이 배울 수 있었기에 이 책을 저술하면서 한국과 일본, 중국의 영화 속 공간에 내재된 각국의 전통건축에 대한 특성들을 찾아낼 수 있었다.

2008년 박사논문을 마치고, 2013년이 되어서야 지금의 대학에 교수로 임용되면서, 뭔가 새로운 연구를 하고 싶어졌다. 정신분석학을 건축에 적용하여 오랫동안 연구를 하고, 박사논문을 쓰다 보니 새로운 도전을 해 보고 싶은 생각이 들었다.

그래서 여러 가지 새로운 연구를 모색하다가 〈영화 속의 건축

예술〉에서 가능성을 보았던 영화와 건축의 비교연구가 다시 떠올랐다. 그래서 논문을 하나 써서 게재했는데, 바로 〈현대 한국 영화 속 공간의 모더니즘 특성에 관한 연구〉이다. 그런데 이 논문이 바로 박사과정 때는 미처 진행해 보지 못한 건축과 영화의 비교연구의 새로운 시작이 될 줄은 몰랐다. 물론 이 논문이 이 책을 저술하게 된 진정한 동기라는 것도 당연히 그때는 알 수 없었다.

이 논문은 나에게 건축과 영화를 비교하는 연구에 대한 새로운 영감을 주었다. 그래서 건축과 정신분석학 비교연구를 잠시 접어 두고, 건축과 영화를 비교하는 새로운 연구를 준비해서 이듬해 한국연구재단이 매년 모집하는 신진연구사업에 지원했고, 그 결과 '건축과 영화 속 공간 비교연구'라는 연구사업이 선정되었다.

처음 '건축과 영화 속 공간 비교연구'가 선정되고, 연구를 진행했을 때, 생각 이상으로 한국에서는 건축과 영화를 비교하는 연구가 전무하다는 사실도 알게 되었다. 외국에서 건축과 영화를 비교하는 대부분의 연구 시작에서 보이는 리들리 스콧 감독의 〈블레이드 러너〉조차도 한국에서는 건축적인 입장에서 본격적으로 다룬 논문은 손가락으로 꼽을 정도밖에 없었다. 그래서 신진연구의 첫 해 연구로 〈블레이드 러너〉의 공간들을 분석해

그 안에 내재된 포스트모더니즘 건축의 특성들을 도출하는 논문을 저술했다.

그리고 신진연구를 하고 박사논문을 쓰면서 문헌자료만으로 분석한 건축작품들을 답사하기 시작했다. 사실 현지 건축을 답사하여 그 건축의 본질을 살펴보는 것은 건축역사연구실 시절부터 나의 연구에서 빠질 수 없는 기초 연구자료 수집방법이었다. 그래서 신진연구 3년 동안 150여 개가 넘는 국내외 건축을 답사하면서 내가 배우고 분석한 것이 맞는지를 확인하고 다녔다. 더불어 건축역사연구실 시절부터 긴 세월 동안 한국, 일본, 중국 등지를 답사하면서 찍은 사진 자료들도 이 신진연구를 진행하는 데 정말 많은 도움이 되었다.

신진연구가 끝나 갈 무렵이 되자 영화와 건축과 관련해 수많은 자료가 손에 쥐어졌다. 그런데 한 가지 딜레마에 빠졌다. 신진연구를 진행하면서 건축과 영화 속 공간의 비교연구라는 주제에 가장 걸맞은 연구 방법이 어떤 것인지는 구축이 되었다. 그것은 건축을 시대별로 나누고, 그 시대별 건축들이 나온 영화들에서 재현된 건축공간이 얼마만큼 고증되었는지와 함께, 영화의 서사에 그 건축공간들이 얼마나 잘 활용되었는지를 비교하는 것이었다.

그럼에도 건축과 영화 속 공간에 대한 연구를 이어 갈 만한 더

구체적인 주제가 필요했다. 그에 대한 어떠한 생각도 떠오르지 않아 답답하던 차에 데이미언 셔젤 감독의 〈라라랜드〉의 오프닝 장면에서 연출된 원컨티뉴어스숏이 새로운 영감을 주었다. 하지만 원컨티뉴어스숏을 건축공간과 직접 비교·분석하는 데에는 한계가 있었다. 그때 생각난 것이 바로 내가 석박사 연구 주제로 다룬 정신분석학이었다. 그래도 1차적으로 직접 비교·분석하는 것이 당장은 어려워 프로이트 정신분석학에서 발전한 라캉의 시지각예술이론을 적용해 2017년 〈라깡의 시지각 예술이론에 의한 영화의 롱테이크 기법과 건축공간의 연속성 비교〉라는 논문을 저술했다. 아, 이 논문을 저술할 때는 아직 컴퓨터그래픽스 기술이 적용된 롱테이크 기법을 원컨티뉴어스숏이라는 명칭으로 부르지 않았던 때였기에 롱테이크 기법이라는 용어를 썼다.

이 논문을 저술한 즈음에, 건축과 영화의 비교·분석에 정신분석학을 적용하면 연구의 폭을 더 넓힐 수 있다는 생각이 들어서 '정신분석학에 의한 건축과 영화의 내러티브 비교연구'라는 제목으로 한국연구재단이 매년 모집하는 기본연구에 지원했다. 2017년에 이 연구계획이 선정되었고, 기본연구로서 다시 건축과 영화의 비교하는 연구를 신진연구에 이어서 진행할 수 있었다.

정신분석학 이론을 건축에 적용해서 비교·분석하는 것도 쉽

지 않았는데, 여기에 영화까지 더해서 새로운 연구를 한다는 것에는 많은 시간과 자료가 필요하다고 생각했다. 신진연구에 이어서 꾸준히 국내외 건축들을 답사하면서 자료들을 모집했다. 그리고 그 시간이 켜켜이 쌓여 아모레퍼시픽재단의 '아시아의 미' 연구사업에 지원한 '동아시아 영화 속 건축공간의 미'가 선정된 것이었다.

신진연구와 기본연구를 진행하면서, 앞서 밝힌 바와 같이 건축과 영화 속 공간을 직접 비교하는 연구 방법에 흥미를 잃었다. 그런데 이 책《동아시아 영화 속 건축공간의 미》를 저술하면서 연구 방법이 아니라 연구 방향이 문제라는 것을 깨달았다. 이 글을 저술하는 시간은 내가 왜 건축과 영화를 비교연구하기 시작했는지를 다시 깨닫게 해 주었고, 동시에, 과거에 나에게 영향을 준 영화들은 물론이고 당시에는 그냥 그런 한국·일본·중국 영화로 치부한 영화들을 제대로 보게 했다. 글자 그대로 정말 제대로 다시 보았다. 그 말은 그 당시 유명한 영화들을 보고 싶은 마음에 불법으로 국내에 유입된 일본영화와 중국영화는 대부분 저화질의 비디오테이프로 보았기에 그것으로 그 영화들을 감상했다고 말하는 것은 말도 되지 않는 일이었다.

이제 제대로 된 화질과 비율로 리마스터링된 여러 일본영화와 중국영화뿐만 아니라, 개봉 당시 인연이 닿지 않아서 제대로

보지 못한 한국영화들을 이 책을 쓰면서 다시 보았고, 나의 건축과 영화의 비교연구에 큰 영향을 준 영화 속 공간들의 세부를 다시금 재확인하며 내 잘못된 기억들을 고쳐 나갔고, 내가 제대로 보지 못한 영화 속 공간들을 다시 찬찬히 들여다보면서 그 영화들에 대한 내 잘못된 편견을 지울 수 있었으며, 그동안 숙제처럼 미뤄 놓았던 영화들을 하나씩 보면서 영화에 대한 인식의 폭을 넓히어 나갔다.

그래서 이 책을 저술하면서 건축과 영화의 비교연구가 직접적인 공간의 비교연구이든, 정신분석학과 같은 다른 인문사회과학 분야의 학문을 적용한 비교연구이든, 그 연구에 한계가 있을 것이라는 의심은 이제 말끔히 사라져 버렸다. 그 덕분인지, 2021년 매년 모집하는 한국연구재단의 중견연구에 '대상관계이론에 의한 건축과 영화 속 공간 구성원리 비교연구'라는 연구계획이 선정되었다. 이는 기본연구에서 정신분석학을 적용해 건축과 영화 속 서사를 비교·분석하는 과정에서 현대 정신분석학의 총아라고 할 수 있는 대상관계이론이 가장 적합하다는 결론을 바탕으로 새롭게 중견연구의 주제로 제안한 것이기는 하지만, 계획서를 서술하는 과정에 이 책을 쓰면서 더 정밀하게 축적된 영화 속 건축공간에 대한 지식들과 그와 관련한 분석들이 큰 도움이 되었다.

이 책의 마지막에 내가 지금 꾸고 있는 꿈 하나를 적어 놓는다. 나는 건축을 전공한 사람으로서 온전한 건축가가 되지도 못했고, 영화를 사랑하는 사람으로서 영화에 내 모든 것을 던질 만큼의 용기도 없었다. 하지만 한 가지 꿈만은 아직도 버리지 못하겠다. 바로 영화를 가장 잘 아는 건축학자가 되고 싶다는 꿈이다. 그래서 이 책이 이러한 나의 꿈을 향한 새로운 시작이 되었으면 하고, 나처럼 영화를 사랑하면서도 다른 분야에 있는 많은 이에게 여러분은 제대로 자신의 길을 잘 가고 있다는 이야기로 전해지기를 바란다. 더불어 나의 작은 소망을 이루는 데에 새로운 길을 열어 준 아모레퍼시픽재단과 언제나 곁에 있어 주신 어머니와 가족들, 항상 신랄한 비판을 해 주는 친구와 동료연구자들, 그리고 한양여자대학교에 감사의 마음을 책말미에 남긴다.

1. 동아시아 영화 속 공간의 유산

1 이원곤, 〈오즈 야스지로의 영화세계〉, 《공연과 리뷰》 7, 1996,
 178~179쪽. 〈라쇼몽〉이 베네치아국제영화제에서 수상할 수 있었던 것은
 이탈리아영화의 수입과 배급을 맡고 있던 줄리아나 스트마리조리 여사가
 감독과 제작자들 모르게 베네치아국제영화제에 출품했기 때문이라고
 전해진다.

2 신하경, 〈구로사와 아키라의 라쇼몽론〉, 《일본문화연구》 34, 2010,
 201~202쪽.

3 데이비드 보드웰·크리스틴 톰슨 지음, 주진숙·이용관 옮김, 《영화예술》,
 이론과 실천, 1993, 568쪽.

4 한 편의 영화를 부분들로 분절했을 때의 가장 큰 단위를 말한다.
 일반적으로 하나의 시간 행위의 완벽한 형태를 가리키지만,
 서사영화에서는 때로 신과 동일한 단위로 취급하기도 한다(데이비드
 보드웰·크리스틴 톰슨 지음, 주진숙·이용관 옮김, 《영화예술》, 이론과 실천, 1993,
 582쪽).

5 고정된 카메라를 좌우로 움직여 공간을 좌우 수평으로 이동하는 촬영
 방법을 말한다(데이비드 보드웰·크리스틴 톰슨 지음, 주진숙·이용관 옮김,
 《영화예술》, 이론과 실천, 1993, 589쪽).

6 문관규, 〈오즈 야스지로의 영화의 편집미학〉, 《영화연구》62, 2014, 81쪽.

7 데이비드 보드웰·크리스틴 톰슨 지음, 주진숙·이용관 옮김, 《영화예술》,
 이론과 실천, 1993, 188쪽.

8 김시무, 〈영화의 상상력, 미래지향성, 대안적 대중성〉, 《공연과 리뷰》42,
 2003, 111쪽.

9 왕위니, 〈1960년대 홍콩 신파 무협영화 연구〉, 부산대학교 석사학위논문,
 2018, 20쪽.

10 왕위니, 〈1960년대 홍콩 신파 무협영화 연구〉, 부산대학교 석사학위논문,
 2018, 22쪽.

11 레일이나 기타 이동 수단을 이용해 공간의 전후좌우로 카메라를
 이동하면서 촬영한 장면을 말한다(데이비드 보드웰·크리스틴 톰슨 지음,
 주진숙·이용관 옮김, 《영화예술》, 이론과 실천, 1993, 589쪽).

12 경공은 중국무술 용어 중에 하나로, 빠르게 달리고, 높이 뛰어오르고
 나뭇가지같이 위태한 장소 위에서도 몸의 균형을 잡는 단련법을 가리킨다.

13 1920년대 소련의 영화작가들이 개발한 편집기법으로 숏 사이의
 역동적(종종 비연속성) 관계와 하나의 영상 자체에는 부재한 관념을
 창조하기 위해서 영상 간의 병치를 강조하는 편집기법을 말한다(데이비드
 보드웰·크리스틴 톰슨 지음, 주진숙·이용관 옮김, 《영화예술》, 이론과 실천, 1993,
 585쪽).

14 유돈정 지음, 정옥근·한동수·양호영 옮김, 《중국고대건축사, 세진사, 1995,
 213쪽.

15 장동천, 〈후권취안 한국 로케이션 사극영화의 초국적 지리 상상〉,
 《중국현대문학》94, 2020, 81쪽.

1 이정국, 〈구로사와 아끼라 영화의 마지막 결투 장면 연출 분석〉, 《영화연구》 43, 2010, 321쪽.

2 사합원의 주택형식은 담으로 둘러싸는 것에서 보통 시작되지만, 내부 공간이 부족할 때는 양측의 담에 무랑(無廊)을 덧붙여 지었고 당의 동서에 상방(廂房)을 더 지음으로써 사합원이 형성된다. 증축할 경우 사합원의 배치를 한 번 더 반복한다(리윈허 지음, 이상해 외 옮김, 《중국고전건축의 원리》, 시공사, 2000, 116쪽).

3 〈황후화〉에 나오는 궁전은 실제 자금성이 아니라 헝뎬월드스튜디오에 실제 크기로 복원한 촬영장이다. 여기에는 〈영웅〉에 나오는 진나라 함양궁 촬영장뿐만 아니라, 송나라를 재현한 촬영장, 1800년대의 홍콩과 광저우 거리도 재현되어 있다.

4 최효식, 〈대상관계이론에 의한 이와이 슌지 영화 속 내외부 공간의 건축적 특성 비교·분석〉, 《한국실내디자인학회논문집》 28-4, 2019, 51쪽.

5 롱테이크는 하나의 숏을 길게 촬영하는 것으로, 일반적인 상업영화의 숏은 10초 내외인데 롱테이크는 1~2분 이상의 숏이 편집 없이 진행되는 것을 말한다(고현욱·서동기, 〈핸드헬드와 스테디캠을 이용한 롱테이크 촬영 기법 연구〉, 《한국엔터테인먼트산업학회논문지》 8, 2014, 68쪽).

6 최광영·잔승현, 〈'이와이 슌지' 영화 속에 나타난 화면구성 연구〉, 《영상기술연구》 23, 2015, 212쪽.

7 주창규, 〈한국영화 르네상스(1997~2006)의 동역학에 대한 연구〉, 《영화연구》 50, 2011, 513쪽.

8 급격히 장면을 전환하여 연속성이 갖는 흐름을 깨뜨리는 필름 편집방식을 말한다.

1 제인 오스틴 지음, 에마 톰슨 각색, 안의정 옮김,《센스 앤 센서빌리티》,
 맑은소리, 1996, 24쪽.

2 1층 외부에 긴 처마와 발코니가 설치된 미국식 주택을 말한다.

3 Neumann, Dietrich et al. ed., "New york, Olde York: The Rise and Fall
 of Celluloid city," *Film Architecture: From Metropolis to Blade Runner*,
 Prestel, 1999, p.42.

4 존 파일 지음, 홍승기 옮김,《실내디자인사》, 서우, 2002, 190쪽.

5 〈록보다 중요한 것은 영화 그 자체이다: 홍경표·박홍열·김동영 촬영감독
 3인의 대화〉,《영화기술》(http://keruluke.com/archived_web/kft/vol4/
 filmlook-digitallook/).

6 이새샘,〈[수도권/컬처 IN 메트로]경복궁? 창덕궁? 세트장? '광해' 어디
 계셨지?〉,《동아일보》2013년 1월 29일.

7 박세진,〈《귀멸의 칼날》일본 내 애니 영화 흥행 1위 …〈센과 치히로〉
 제쳐〉,《연합뉴스》2020년 12월 28일.

8 〈공기인형〉의 대사 중에〈의리 없는 전쟁(仁義なき戰い)〉(1973)에 대한
 언급이 나온다. 일본 야쿠자영화를 대표하는〈의리 없는 전쟁〉에서
 후카사쿠 긴지는 그 당시 촬영하는 데 한계가 분명한 핸드헬드 카메라를
 활용하여 액션 장면을 연출한다. 그러나 너무 화면이 흔들리는 카메라에
 영화 장면들이 혼잡하여 영화의 서사를 정확히 이해하는 데 어려움이
 많았다. 그러나 그 역동성은 기존의 일본영화에서 보기 힘든 것으로,
 고레에다는 그에 많은 감명을 받은 것으로 추정된다.

참고문헌

단행본과 논문 등

〈록보다 중요한 것은 영화 그 자체이다: 홍경표·박홍열·김동영 촬영감독 3인의
　　대화〉,《영화기술》
데이비드 보드웰·크리스틴 톰슨 지음, 주진숙·이용관 옮김,《영화예술》, 이론과
　　실천, 1993
문관규,〈오즈 야스지로의 영화의 편집미학〉,《영화연구》62
신하경,〈구로사와 아키라의 라쇼몽론〉,《일본문화연구》34, 2010
왕위니,〈1960년대 홍콩 신파 무협영화 연구〉, 부산대학교 석사학위논문, 2018
이원곤,〈오즈 야스지로의 영화세계〉,《공연과 리뷰》7, 1996
최효식,〈대상관계이론에 의한 이와이 슌지 영화 속 내외부 공간의 건축적 특성
　　비교·분석〉,《한국실내디자인학회논문집》

Neumann, Dietrich et al. ed., "New york, Olde York: The Rise and Fall of
　　Celluloid city," *Film Architecture: From Metropolis to Blade Runner*,
　　Prestel, 1999

고레에다 히로카즈

〈환상의 빛〉(1995)

〈원더풀 라이프〉(1998)

〈디스턴스〉(2001)

〈아무도 모른다〉(2004)

〈걸어도 걸어도〉(2008)

〈공기인형〉(2009)

〈그렇게 아버지가 된다〉(2013)

〈바닷마을 다이어리〉(2015)

〈세 번째 살인〉(2017)

〈어느 가족〉(2018)

〈파비안느에 관한 진실〉(2019)

〈브로커〉(2022)

구로사와 아키라

〈라쇼몽〉(1950)

〈이키루〉(1952)

〈7인의 사무라이〉(1954)

〈거미집의 성〉(1957)

〈숨겨진 요새의 세 악인〉(1958)

〈요짐보用〉(1961)

〈카게무샤〉(1980)

〈란〉(1985)

기타노 다케시

〈그 남자 흉폭하다〉(1989)

〈소나티네〉(1993)

〈하나비花火〉(1998)

〈기쿠지로의 여름〉(1999)

〈자토이치〉(2003)

〈아웃레이지〉(2010)

〈아웃레이지 비욘드〉(2012)

김광식

〈안시성〉(2018)

김대승

〈후궁: 제왕의 첩〉(2012)

김대우

〈음란서생〉(2006)

〈방자전〉(2010)

김지운

〈조용한 가족〉(1998)

〈반칙왕〉(2000)

〈장화, 홍련〉(2003)

〈좋은 놈, 나쁜 놈, 이상한 놈〉(2008)

〈악마를 보았다〉(2010)

김태용, 민규동
〈여고괴담 두 번째 이야기〉(1999)

나홍진
〈추격자〉(2008)
〈황해〉(2010)
〈곡성〉(2016)

니키 카로
〈뮬란〉(2020)

대니 보일
〈트레인스포팅〉(1996)

데이미언 셔젤
〈라라랜드〉(2016)

류웨이창, 마이자오후이
〈무간도〉(2002)

리들리 스콧
〈블레이드 러너〉(1982)

리안
〈쿵후선생〉(1992)
〈결혼피로연〉(1993)
〈음식남녀〉(1994)

〈센스 앤 센서빌리티〉(1995)
〈와호장룡〉(2000)
〈헐크〉(2003)
〈색, 계〉(2007)
〈라이프 오브 파이〉(2013)

미야케 다케시
〈테라포마스〉(2016)

민병천
〈내츄럴 시티〉(2003)

박기형
〈여고괴담〉(1998)

박찬욱
〈복수는 나의 것〉(2002)
〈올드보이〉(2003)
〈친절한 금자씨〉(2005)
〈아가씨〉(2016)

박훈정
〈신세계〉(2013)

봉준호
〈플란다스의 개〉(2000)
〈살인의 추억〉(2003)

<마더>(2009)

<기생충>(2020)

소리 후미히코

<강철의 연금술사>(2017)

안노 히데아키

<신세기 에반게리온-엔드 오브
에반게리온>(1997)

에드워드 양

<공포분자>(1986)

<고령가 소년 살인사건>(1991)

<하나 그리고 둘>(2000)

오시이 마모루

<공각기동대>(1995)

오즈 야스지로

<동경 이야기>(1953)

원신연

<용의자>(2013)

윌리엄 와일러

<벤허>(1959)

이와이 슌지

<고스트 스프>(1992)

<쏘아올린 불꽃, 밑에서 볼까? 옆에서
볼까?>(1993)

<언두>(1994)

<러브레터>(1995)

<스왈로우테일 버터플라이>(1996)

<피크닉>(1996)

<4월 이야기>(1998)

<릴리 슈슈의 모든 것>(2003)

<하나와 앨리스>(2004)

<라스트 레터>(2018)

이재용

<스캔들: 조선남녀상열지사>(2003)

이준익

<왕의 남자>(2005)

임권택

<서편제>(1993)

장이머우

<붉은 수수밭>(1988)

<국두>(1990)

<홍등>(1991)

<영웅>(2002)

〈연인〉(2004)

〈황후화〉(2006)

〈그레이트 월〉(2016)

장처

〈의리의 사나이 외팔이〉(1967)

조성희

〈승리호〉(2021)

청샤오둥

〈진용〉(1990)

추이하크

〈적인걸: 측천무후의 비밀〉(2010)

추창민

〈광해, 왕이 된 남자〉(2012)

프레드 진네만

〈하이눈〉(1950)

허우샤오셴

〈펑구이에서 온 소년〉(1983)

〈동동의 여름방학〉(1984)

〈연연풍진〉(1986)

〈나일의 딸〉(1987)

〈비정성시〉(1989)

〈카페 뤼미에르〉(2005)

〈자객 섭은낭〉(2015)

허진호

〈8월의 크리스마스〉(1998)

〈봄날은 간다〉(2001)

〈외출〉(2005)

〈행복〉(2007)

후진취안

〈대취협〉(1966)

〈협녀〉(1971)

〈산중전기〉(1979)

〈공산영우〉(1979)